謝謝 全世界！

In Vain
but Beautiful

最美的，
徒勞無功 ──────────── ［電影劇本書］

九把刀
Giddens

Chapter 01.

劇本，我流

最美的，
徒勞無功

In Vain
but
Beautiful

首先我想説説這本劇本創作書的緣起。

打從2008年我就在實踐大學的媒體傳達設計系擔任客座講師，負責教授「劇本實務與創作」一課，至今已教了四年，如果我是大學生的話，我居然也又畢業了一次。

只可惜，既然選擇了作家作為職業，就代表天性無法安定，教劇本教了四年，我不安於室的耐性已達到了極限，我想今年肯定是我在實踐大學教授劇本課的最後一年吧！

回想起當初接下劇本課的初衷，説來詭異，我其實不是電影科班出身，也沒學過寫劇本，卻大大方方接下這個任務，為什麼？

理由正是從矛盾而來。

我是作家，但我不是中文系畢業。

我是導演，但我不是電影科系畢業。

然而就因為我通通不是科班出身，卻還是時時刻刻創作，所以我認為要學會創作（不僅僅是劇本寫作），關鍵並不是學校裡制式的教學流程，而是──「心」。

「心」，這種在理解上非常抽象，實際上卻很深刻具體的意念，我認為才是創作的本質，寫劇本的技術當然可以傳授，而「心」也或許能夠透過熱情傳承。

身心俱技，缺一不可。

既然非本科系又非本行的我能夠寫出好劇本，大家也可以。

剛剛好，我在這教書的四年裡拍了電影短片「三聲有幸」跟電影長片「那些年，我們一起追的女孩」，每次上課我都與同學分享我最新的籌備進度、遭遇到的資金困難、選角的趣事等等，同學們聽到的八卦當然比我說給記者聽的內容還要勁爆，畢竟我老是將前幾天剛剛發生過的內幕消息拿到班上說，所以這四年來我的學生們也是另類的「看我逐步實現電影夢想」的目擊者，我很開心有他們一路聆聽相伴。

各位手中的這本劇本創作書，正是我在實踐大學教書的最後一年，我想拿來上課的內容。當然了，我想以「那些年，我們一起追的女孩」的劇本當作主要素材，同時以「親身經歷者、小說原著、編劇、導演、出資者」五個立場不一的身分，教導學生如何將一個故事寫成劇本形式，並帶著同學一起思考，如何在不同劇本版本之間進行演化。

既然要以那些年作為上課教材，我乾脆出了這本書，為所有對電影劇本的思考過程留下一個書面紀錄，也當作是我在實踐大學的戰鬥紀念。

而通常大家看到的劇本書，都是已經徹底完成的終極版本，編劇在箇中思考的過程，是隱藏且神秘的，我現在就要反其道而為——我想要破壞這個規則。

我不想讓大家覺得編劇很聰明，我想做的，是完全公開自己的思考過程，讓大家知道一個好的編劇，最重要的是誠心誠意，反覆思考同一個故事，琢磨角色，在資金困局中尋找解答，而我又同時具有五個身分，所有的妥協與爭執都內化在思考的過程裡，更是有趣。

「那些年，我們一起追的女孩」至少值得我抬頭挺胸的是，劇本很精準：

一、在拍攝的過程中我發現一場戲最後不會用，當天我就宣布不拍，大家各自休息到下一場戲開拍。

二、只有一場寫在劇本裡的戲，是拍了進後製剪接，才發現沒辦法用。

三、電影殺青後，剪接師依照那些年的劇本從第一場剪到最後一場，沒有經過大風吹重組，電影的節奏布局就已完備。

最美的，
徒勞無功

In Vain
but
Beautiful

因為我寫劇本，總是依循自己定下的兩個大概念：

一、寧願透過反覆且精細的思考，刪減不被需要的劇本章節，也不要拍了一大堆，
再痛苦不堪地剪掉。因此節省下來拍片預算，就拿來吃比較好吃的便當，因此
節省下的拍片時間，大家就可以睡飽一點——充滿思考力的劇本，可以省下太
多不必要的資源浪費。

二、優秀的編劇當然懂得刪掉壞的東西，然而最優秀的編劇，不僅要曉得刪掉壞的
東西，也要捨得刪掉好的的東西，只為了讓電影節奏一路順暢。

當然了，我的方法不一定正確，別的優秀編劇也未必苟同我的思考模式，但這本書既
然是我寫的，我就不打算沿用或參考其他編劇的想法與作法，我只打算鞠躬盡瘁在這
本劇本創作書裡展現「我流」。

我當然不是天才。
我花了好幾個月反覆推敲劇本與電影最後的畫面中間的連結。
以下就是我的腦力激盪過程，與大家分享這一趟旅程。

最美的，
徒勞無功

In Vain
but
Beautiful

Chapter 02.

電影大綱

最美的，
徒勞無功

In Vain
but
Beautiful

<div align="center">

青春是一場大雨。
即使感冒了，還盼望回頭再淋它一次。

</div>

故事發生在1993年的彰化市精誠中學，一間相當注重升學率的私立學校。

「柯騰」是一個很普通的男孩，功課不好、上課喜歡搗蛋耍嘴皮子、熱衷稀奇古怪的惡作劇，雖不是整天打架鬧事那種血氣方剛的小流氓，卻也夠令師長頭痛的了。

還沒找到人生目標的柯騰，還不懂得徬徨焦躁，因為他的青春裡擠滿了一群臭味相投的好朋友。這一群好朋友是時時刻刻保持白痴的「勃起」、愛變魔術的「該邊」、行事莽撞的籃球高手「老曹」，以及每個故事裡一定都有的無害胖子「阿和」。

這幾個男孩為了共同喜歡的「沈佳宜」，不約而同從精誠中學國中部直升到高中部，繼續未完的戀愛戰鬥。不過這些好友的直升決定讓柯騰暗暗感到好笑，因為他不明白乖乖牌的沈佳宜除了成績好、跟人長得有一點點可愛之外，到底有什麼迷人之處？

某天柯騰因過度惡作劇被導師處罰，被安排坐到好學生沈佳宜前面，由她代為監視。起先兩人彼此抗拒、氣惱甚至惡言相向，但某次上英文課，沈佳宜

忘記帶英文課本，生怕被嚴厲的老師處罰之際，柯騰順手將課本扔到沈佳宜的桌上，自己代為受罪，在走廊上舉椅子青蛙跳了整節課，令沈佳宜深感愧疚。

或許是出於不想繼續討厭一個幫助過自己的人吧，沈佳宜慢慢釋出善意，想幫柯騰提升學業成績，還自己出考卷、劃重點給柯騰溫書。

一番被迫每天寫愛心考卷的折騰後，柯騰漸漸喜歡上逼他用功讀書的沈佳宜，沈佳宜也受到柯騰帶來的迥異價值觀深深地衝擊，覺得柯騰真是一個令人無法預測的怪咖，而她的臉上也因為柯騰的逗弄擁有越來越多笑容。

從來沒有嘗試過努力用功讀書的柯騰，對沈佳宜展開了不言而喻的追求，沈佳宜則猶豫不決，希望兩人的關係繼續停在好朋友的階段。柯騰陪著沈佳宜晚上留在學校讀書，成績開始大幅進步，令沈佳宜刮目相看，兩個人開始以每次的月考成績作為比賽，一起讀書，卻也彼此競爭。

另一方面，老曹拜託柯騰代寫情書，轉交給沈佳宜，然而沈佳宜收到信後並無喜悅，反而認真解釋自己並不想在學生時代談戀愛，免得浪費時間。柯騰聽後，決定無限延後自己告白的時機。

某次以頭髮為賭注的月考成績公佈，輸掉名次的柯騰冒著大雨騎腳踏車到理髮店，理了一個大平頭回學校，沈佳宜見了，覺得非常好笑，心中也生起了另一種甜滋滋的感覺。隔天，沈佳宜將頭髮紮成馬尾，令柯騰暗暗開心不已。

此時，放學後留在學校打籃球的老曹等人，意外發現柯騰陪著沈佳宜留校念書的事實，眾人氣惱最後一個喜歡上沈佳宜的柯騰秘而不宣、私下偷偷追求的行徑，決定以後大家也一起留校唸書，讓柯騰為之氣結。

某天黃昏，放學在即，班上用來買參考書的班費不見了，兇悍的教官介入調查，要求全班同學秘密投票產生最可疑的兇手提供給教官搜書包，此舉引起同學的不滿，卻又迫於教官威嚴不敢發作。教官咄咄逼人，老曹挺身開了第一槍，柯騰跟著站起與教官言語對抗，就在衝突節節升高之際，沈佳宜竟然也加入了反抗教官的行列。

沈佳宜的勇氣令眾男孩刮目相看。沈佳宜受罰半蹲時不斷哭泣，但在眾男生你一句我一句的鼓舞下終於破涕為笑，更堅定彼此的友誼。

高中畢業後，經過最後一個沒有負擔的快樂暑假，聯考成績也公佈了。成績一向很棒的沈佳宜嚴重失常，反而沒能與柯騰一起念約定好的交大管科系，卻也在離鄉背井前夕，透過柯騰精心設計的禮物，知道了柯騰對自己的心意，芳心默許。

進入交大的柯騰混在阿宅堆中自立自強地成長，室友一個比一個奇怪。交大什麼都有，卻沒有沈佳宜，令柯騰每天晚上都在公共電話前的人龍後等待打電話給沈佳宜的短暫時刻。

聖誕節到了，柯騰與沈佳宜一起去淡水漁人碼頭約會，氣氛美好，但一向自信的柯騰卻沒辦法鼓起勇氣告白，兩人的戀愛差了臨門一腳。

幾個禮拜後，愛出怪招的柯騰在系館地下室舉辦了一場自由格鬥賽，兩人因而大吵一架，柯騰覺得沈佳宜無法體諒他珍貴的幼稚，沈佳宜則完全無法理解柯騰為什麼要舉辦這種比賽傷害自己，不只生氣，還很傷心。

大雨中，柯騰痛苦地放棄追求沈佳宜。

一天後，沈佳宜也賭氣與趕來告白的阿和在一起。

遺憾未能成為戀人的兩人，朋友關係也轉淡。

過了半年，沈佳宜與阿和分手。

一年又一年過去了，台灣不斷發生各種重大的新聞。這一群從小一塊長大的好朋友，各自有了自己的女友，各自有了各自的分分合合。

最勁爆的是打籃球校隊的老曹，他誇張性地搞大了啦啦隊女友的肚子。某夜眾人一起喝酒聊天，老曹想借錢帶女友墮胎，卻被勃起一番迷信言詞恐嚇，畏懼嬰靈纏身的老曹只好提前結婚生子。

多年後，九二一大地震亂石崩雲的那晚，交大宿舍廣場擠滿了人群與層出不窮的謠言，不安的氣氛急遽高漲。焦急不已的柯騰騎機車衝出交大，沿路尋找可以讓手機通話的地點，許久，終於聽見了來自沈佳宜久違的聲音。

是夜，沈佳宜與柯騰一番刻骨銘心的長談，遲來的答案，令兩人都感釋懷。

大學畢業，柯騰考上研究所後開始寫作，立志要成為一個小說家。

其餘好友也有各自的發展，老曹在車廠當行銷業務，阿和在賣保險，該邊考上公務員在圖書館擔任行政，最白痴的勃起反而出國念書、念了一個洋碩士回來。至於沈佳宜的高中摯友彎彎美夢成真，成了台灣最紅的插畫家，廣告代言一大堆，十分風光。

正在簽書會忙得焦頭爛額的柯騰，接到了來自沈佳宜的電話，電話那頭她宣佈了婚訊，也由於這通婚訊，再度將久未見面的大家給聚在一塊。

婚禮上，大家嘻嘻鬧鬧，甚至還猜拳打賭，輸的人新郎新娘進場時要伸腳絆倒新郎，氣氛異常熱烈。燈光一暗，悠揚的音樂響起，男孩們看著一起追過多年的女孩步入禮堂，成了別人幸福的美麗新娘子，不禁露出祝福的微笑。

每個人都得到了各自的成長，也繼續追尋各自的幸福。

最美的，
徒勞無功

In Vain
but
Beautiful

我每次寫劇本的流程都不大一樣，但「那些年」的作法是這樣的。

劇本大綱是最後為了送輔導金審核才勉強寫的，寫得很白痴，但就是給大家看一下我的劇本大綱寫得有多智障。為了順序感，我將它擺在最前頭。

故事真正的起點是，我會先用一個很基本的起承轉合，用鏡頭的順序去架構電影，也就是極為扼要地下「分場綱」，這個階段是幫助我自己用「節奏」重新了解一次故事，寫好後僅僅是寫給我自己看，因為太凌亂了，僅限自我理解，拿給別人很羞恥。

分場綱下好後，我才會用我偏好的電影時間感，灌入對白與角色表演，將分場綱膨脹至少兩倍成為真正的劇本格式（對白本）。這個階段最過癮，完成時我一定會忍不住在網路上哇哇大叫。

此後便是一遍又一遍的反省修正，煩惱苦痛，心花怒放，眼淚朵朵啊……

最美的，
徒勞無功

In Vain
but
Beautiful

沒有人哭，沒有人懊惱，沒有人故意喝醉。

只有滿地的祝福與胡鬧。

一場名為青春的潮水淹沒了我們。

浪退時，渾身濕透的我們一起坐在沙灘上，看著我們最喜愛的女孩子用力揮舞雙手，幸福踏向人生的另一端。

下一次浪來，會帶走女孩留在沙灘上的美好足跡。

但我們還在。

刻在我們心中的女孩模樣，也還會在。

豪情不減，嘻笑當年。

Chapter 03.

那些年分場綱

S｜1	時｜	景｜	配樂｜

△ 從上學途中一一帶出每個男生的個性。

S｜2	時｜	景｜	配樂｜

△ 進教室，第一次帶出沈佳宜。

S｜3	時｜	景｜	配樂｜

△ 每個男生各自用自己的方式喜歡著沈佳宜，老曹運球，該邊變魔術，勃起勃起了。
阿和最聰明，他迂迴先跟沈佳宜的跟班彎彎當朋友，然後再親近沈佳宜。

S｜4	時｜	景｜	配樂｜

△ 上課打手槍事件，柯騰換座位到沈佳宜前面。

S｜5	時｜	景｜	配樂｜

△ 大家玩吐口水到樓下女生頭上的遊戲，沈佳宜差一點被吐到，彎彎被整，還被整哭
了。

△ 沈佳宜一直踢一直踢柯騰的椅子報復。

S｜6	時｜	景｜	配樂｜

△ 許多老師惡整學生的趣味方式。

S｜7	時｜	景｜	配樂｜

△ 英文課，沈佳宜忘了帶課本，柯騰代替受罰。

S｜8	時｜	景｜	配樂｜

△ 吃中飯時，有點感動的沈佳宜要柯騰認真念書別被瞧不起。

S｜9	時｜	景｜	配樂｜

△ 柯騰念書念到半夜，腳被狗幹。

S｜10	時｜	景｜	配樂｜

△ 柯騰坐下，被原子筆插。不斷重複，柯騰被教導課業。

S｜11	時｜	景｜	配樂｜

△ 月考結束，柯騰大幅度進步。柯騰誘拐沈佳宜用立可白塗書包。

S｜12	時｜	景｜	配樂｜

△ 每個人說他們喜歡沈佳宜的原因。

△ 勃起，因為大家都喜歡啊。

S｜13	時｜	景｜	配樂｜

△ 後來沈佳宜拿原子筆刺，常常只是想聊天。

△ 沒想到沈佳宜是一個非常無聊的女生，什麼都可以聊。

△ 沈佳宜聊八卦山殭屍跳。

S｜14	時｜	景｜	配樂｜

△ 晚上沈佳宜邀約留校念書。柯騰得知沈佳宜不想交男友，於是開始陷害朋友。

S｜15	時｜	景｜	配樂｜

△ 晚上柯騰陪沈佳宜在公車站牌等公車。

△ 那一天晚上，我發現自己竟然會寫歌。

S	16	時		景		配樂	

△ 廣播，訓導處報告！訓導處報告！

S	17	時		景		配樂	

△ 大家一起做什麼事情呢？

S	18	時		景		配樂	

△ 家政課？

S	19	時		景		配樂	

△ 畢業典禮前晚，柯騰開始畫衣服。

S	20	時		景		配樂	

△ 畢業典禮當天，沈佳宜上台致詞，大家有哭有笑。

S	21	時		景		配樂	

△ 回到家，沈佳宜查了字典，異常感動。

S	22	時		景		配樂	

△ 聯考將至，大家晚上都一起念書。

△ 有時候在文化中心念書。

△ 高分補習班念書。

S	23	時		景		配樂	

△ 聯考結束，柯騰上了交大，沈佳宜考不好，決定念師院。

△ 兩個人講電話到天亮。柯騰表白，並表示不要答案。

S	24	時		景		配樂	

△ 彰化火車站，分道揚鑣。

S	25	時		景		配樂	

△ 柯騰上交大，這裡什麼都有，就是沒有沈佳宜。

S	26	時		景		配樂	

△ 柯騰在八舍打公共電話，沈佳宜坐在寢室裡接電話。

△ 柯騰接觸網路。

S	27	時		景		配樂	

△ 柯騰的室友互動，A片，小澤圓，中島廣香。

△ 沒有機車的柯騰平常最喜歡窩在圖書館看錄影帶，生平第一部A片也就在裡面看。

S	28	時		景		配樂	

△ 柯騰約沈佳宜去阿里山？告白錯過。

S	29	時		景		配樂	

△ 柯騰決定舉辦九刀盃自由格鬥賽，畫海報，到每一間寢室詢問參賽意願。

S	30	時		景		配樂	

△ 比賽開始前，柯騰打電話給沈佳宜，邀她來看。

△ 激烈的比賽過程，神秘的踵落。

S	31	時		景		配樂	

△ 九刀盃落幕，柯騰在電話中與沈佳宜分手。

S	32	時		景		配樂	

△ 該邊繼續追沈佳宜。

△ 老曹騎著機車從台南衝上台北告白，卻看見沈佳宜與別的男生手牽著手。據說，後
　來老曹的機車沒有停，他繼續環台，繞了一圈，繞回台南時恍神，於是乾脆又環了
　一圈，這次，他在新竹停下來，載我。

△ 阿和交了女友，是彎彎，他果然非常理性。

△ 勃起就更簡單了，他一股腦投入A片的世界。

S	33	時		景		配樂	

△ 大時代的跑馬燈,陳進興挾持南非武官事件(王育誠的白痴問題)。

△ 柯騰一邊打工洗碗一邊靠著電視。

△ 沈佳宜在家裡看。

△ 阿和正在跟彎彎看(床上)。

△ 老曹在撞球間看新聞。

△ 勃起巧遇豬哥亮同桌吃宵夜(情商演出)說,陳進興跑路的功力太遜了。兩人面面相覷。

S	34	時		景		配樂	

△ 柯騰準備研究所考試。

△ 九二一大地震,八舍,女二舍外面全是人。

S	35	時		景		配樂	

△ 柯騰匆忙衝出學校打手機給沈佳宜,奇妙的情感。

△ 兩個人聊未來,柯騰透露想寫小說。

S	36	時		景		配樂	

△ 柯騰開始寫小說,發表在網路上的畫面。

S	37	時		景		配樂	

△ 冰店!Puma幹著柯騰的腳。

△ 柯騰出了第一本書,打電話給沈佳宜要寄書,沈佳宜說要結婚了。

S	38	時		景		配樂	

△ 婚禮前,車上,阿和說沈佳宜的老公很小氣的問題。

S	39	時		景		配樂	

△ 舉杯喝酒,大家其實很高興。

S	40	時		景		配樂	

△ 婚禮過後,大家親新娘。

S｜41	時｜	景｜	配樂｜

△ 超重要！回憶跑馬燈。

S｜42	時｜	景｜	配樂｜

△ 一起穿西裝去打棒球，結果被同一個女孩電到。

S｜43	時｜	景｜	配樂｜

△ 電影結束的畫面，就是我寫小說，座位前座位後的字眼。

△ 那些年，我們一起追的女孩。

17

最美的，
徒勞無功

In Vain
but
Beautiful

Chapter 04.

劇本1.0版

最美的，
徒勞無功

In Vain
but
Beautiful

編劇／	九把刀
統籌／	肚臍風
定稿／	定棇老師

劇名：那些年，我們一起追的女孩

S｜1	時｜白天	景｜柯騰房間	配樂｜	人｜柯騰，阿和，勃起

旁白：人生中發生的每一件事，都有它的意義。

△ 柯騰站在鏡子前，穿西裝，打領帶，擦皮鞋，若有所思。

△ 背後出現模糊的友人人影。

阿和：快一點啦！今天大日子耶！

勃起：你該不會是想讓新娘子等你吧？

△ 柯騰微笑，臉特寫，轉換場二。

S｜2	時｜清晨	景｜柯騰家	配樂｜永遠不回頭（七匹狼）

人｜柯騰，柯騰家人

△ 柯騰一邊刷牙，一隻腳伸出去被狗幹。

△ 匆忙穿起制服，套上皮鞋，打開卡帶式的隨身聽。

S｜3　　時｜清晨　　　景｜彰化街道，中華陸橋

配樂｜永遠不回頭　　　人｜柯騰，早餐車老闆

△ 柯騰騎腳踏車上中華陸橋，途中停下來買早餐。

柯騰：老闆，饅頭加蛋，溫豆漿。

△ 繼續騎車，把手吊著有點沉的早餐。

△ 彰化街景不斷飛逝，逐漸接近精誠中學。

旁白：我叫柯景騰，同學都叫我柯騰。我國中念的是彰化市精誠中學，高中呢，念的
　　　也是精誠中學。

S｜4　　時｜早上　　　景｜彰化街道　　　配樂｜　　　人｜柯騰，勃起

△ 柯騰騎著腳踏車，朝前方一個同學的背上猛然一拍。

勃起：幹！（大驚嚇）

柯騰：幹三小！（加速離去）

旁白：這是勃起。勃起隨時隨地都可以勃起，所以外號叫勃起。勃起是我最好的朋
　　　友，他國中也是我的同班同學，他本來也可以念彰中，不過後來也念了精誠。
　　　為什麼他要念精誠呢？

S｜5　　時｜晚上　　　景｜銅板燒肉店　　　配樂｜　　　人｜勃起，勃起媽媽

△ 銅板燒肉店。客人很多，忙碌中。

勃起媽：為什麼不念彰中，要念精誠？

勃起：我跟我那幾個朋友都約好了嘛，大家都要一起直升啊。講好了不做，沒義氣
　　　啊。

S｜6　　時｜早上　　　景｜精誠校門口　　　配樂｜　　　人｜柯騰，勃起，阿和

△ 接近校門口，阿和緩緩騎著腳踏車。

△ 勃起跟柯騰一前一後，用力拍打阿和的頭。

阿和：你們很無聊耶！

柯騰：剛剛好啦。

勃起：剛剛好。

旁白：這是阿和，每一個故事都有一個胖子，阿和就是那一個胖子。當然了，阿和一
　　　向成績很好，高中聯考的分數也可以念彰中……

| S｜7 | 時｜晚上 | 景｜旺家藥局 | 配樂｜ | 人｜阿和，阿和爸爸 |

△ 阿和家的藥局。

阿和爸爸：這些分數拿去念彰中還有找，為什麼要去念精誠？

阿和：因為精誠的整體升學率不會輸給彰中啊，認真說起來，非常態班的結果下，精誠第一班的師資比彰中還要好。況且精誠我已經念了三年，沒有適應上的問題，我覺得直升精誠才是最合理的選擇。

| S｜8 | 時｜早上 | 景｜精誠中學 | | 配樂｜ |

人｜柯騰，勃起，阿和，老曹

△ 剛停好腳踏車，正從操場走向教室，柯騰被一顆籃球砸到後腦，差點摔倒。

△ 老曹拍著球，皺眉地瞪著柯騰。

老曹：你是不會接喔。

柯騰：曹雞巴，一大早就那麼雞巴。

旁白：這是老曹。老曹是一個很雞巴的人，所以有時候我會叫老曹雞巴曹，或曹雞巴，曹林老師，曹林呆。老曹雖然很雞巴，不過當初他的聯考分數，也高了彰中五十幾分。

| S｜9 | 時｜白天 | 景｜精誠籃球場 | | 配樂｜ |

人｜柯騰，老曹，幾個打球的路人

△ 一群人在籃球架下休息，其餘人繼續打籃球。

柯騰：（喝飲料）幹嘛不去念彰中？

老曹：（喝飲料）你管我。

柯騰：雖然你很雞巴，不過，彰中沒有不收雞巴的學生啊。

老曹：你管我。

| S｜10 | 時｜早上 | 景｜高一忠教室 | | 配樂｜ |

人｜全班同學，沈佳宜，該邊，隔壁班隱藏人物哈棒

△ 柯騰經過隔壁班，教室後面有個正在牛皮椅呼呼大睡的人物。

△ 柯騰進教室，大家都很吵。

△ 有人在吹笛子，有人在看少年快報，有人在交換NBA球員卡，女生圍在一起說說笑笑，只有一個女孩在念書。

△ 柯騰一邊吃著早餐，手裡翻著少年快報。

△ 柯騰瞥眼，看著唯一讀書的那個女孩（鏡頭鎖定）。

旁白：我們這幾個好朋友，都是從精誠國中部就一起直升上來的死黨。為什麼大家都
　　　要念精誠？就是因為這一個愛念書的女孩，沈佳宜。我這些好朋友都喜歡她，
　　　好像中邪一樣，沈佳宜直升精誠，他們也跟著直升精誠。

旁白：沈佳宜是蠻可愛的啦，不過……有可愛到讓人中邪嗎？我當然不是為了沈佳宜
　　　才念精誠的，至於我為什麼高中也念精誠？哈，因為我的聯考分數剛剛好可以
　　　念精誠。

△ 沈佳宜聚精會神地念書，偶爾彎彎找她講話，沈佳宜便笑笑。

△ 鈴響，教室裡的騷動平息，大家念書，柯騰將少年快報放在桌子底下看。

△ 沈佳宜站起來，走到講桌底下拿出一大疊空白考卷，逐排發下去，動作熟練。

△ 阿和主動站起來接過沈佳宜手中的考卷，幫發。

旁白：高中之後是大學，為了念大學，高中就是不停的讀書跟考試。尤其精誠是私立
　　　高中，學校盯得很緊，像沈佳宜這種品學兼優的好學生最受老師歡迎了。

沈佳宜：現在我們要寫英文第五課跟第六課的考卷，寫不完升旗完繼續寫，不可以討
　　　　論，自己寫自己的。

△ 大家往後分送考卷。

△ 該邊慌慌張張走進。

△ 該邊走進的時候，對著每個女生笑啊笑的，看到沈佳宜尤其笑得誇張。

△ 柯騰偷偷吃著早餐，逕自在桌上的考卷上飛速填下胡扯的答案。

△ 該邊坐下，一邊寫考卷，一邊抓著鼠蹊部。

旁白：對了，剛剛來不及點到。這是廖英宏。廖英宏每天上學都遲到。廖英宏姓廖，
　　　廖這個姓，是個動詞，既然是個動詞，就不能白白浪費，所以我們幫他取了個
　　　綽號，叫廖該邊。該邊當然也喜歡沈佳宜。因為該邊喜歡班上每一個稍微能看
　　　的女生。

21

最美的，
徒勞無功

In Vain
but
Beautiful

S｜11	時｜白天	景｜司令台，操場	配樂｜

人｜柯騰，全校，賴導

△ 朝會時間，司令台前，柯騰昏昏欲睡，頭超晃。

△ 賴導來回踱步，發現柯騰打瞌睡，一拳敲下。

賴導：一大早就沒精神。

校長：你們要知道，今後的世界是讀書人的世界，你們來到精誠中學，就要有一個體
　　　認，一個脫胎換骨的體認，把握每一次學習的機會……學而時習之，不進則
　　　退！

| S│12 | 時│白天 | 景│教室 | 配樂│ | 人│全班同學 |

△ 很多堂不同的課正在進行，坐在教室最後面的柯騰不是偷偷在看漫畫，就是用橡皮
　 筋射勃起。

△ 勃起昏昏欲睡地上課。

△ 老曹拿牙刷小心翼翼刷著籃球鞋。

△ 該邊正開玩笑地飛吻班上其他的小美女。

△ 阿和與沈佳宜認真上課，還傳小紙條。

旁白：高中跟國中差不了多少，地獄十七層跟十六層的差別而已。

念書，考試，很無聊。不過上課嘛……找點事做就不會那麼無聊。

| S│13 | 時│白天 | 景│教室 | 配樂│ | 人│柯騰，勃起，全班 |

△ 上國文課，老曹在教室中間拿起手錶，充當裁判。

△ 柯騰與勃起接到老曹的手勢後，立刻開始表情嚴肅地偷偷在桌子底下打手槍，鄰近
　 的同學渾然不知。

老師：許博淳，起來唸下面這一段。

勃起：……

老師：起來唸啊。

勃起：……

老師：上到哪一段都不知道，有沒有在上課啊？

柯騰：（竊笑）。

老師：柯景騰，你笑什麼？你唸。

柯騰：（開始唸課文）

老師：站起來啊。

柯騰：……不是很方便。

老師：什麼叫不是很方便。

（柯騰只好率性站起來）

S｜14　時｜白天　　　景｜教室外的走廊　　　　　　配樂｜

人｜柯騰，勃起，賴導，從窗外看進去的全班，沈佳宜，彎彎

△ 走廊上，賴導瞪著柯騰與勃起。

△ 從頭到尾，勃起都一直保持下體勃起。

賴導：上課打手槍……上課打手槍……我教書教那麼多年，考試作弊的，打架的，勒
　　　索同學的，甚至打老師的，什麼樣的壞學生沒看過，就是沒看過像你們這麼變
　　　態的。

勃起：……（頭低低）。

柯騰：又沒有射（咕噥）。

△ 賴導用力揍了柯騰的頭。

勃起：真的啊，我們只是打好玩的而已。

賴導用力揍勃起：還說！

賴導：父母花那麼多錢讓你們來學校念書，你們不好好珍惜，還……這麼不知檢點，
　　　古人說，見微知著，書不好念，頂多考不上大學，上課打手槍……你們以後
　　　打算怎麼做人？

柯騰：是的我們知道錯了，以後我們再也不敢在上課的時候……
　　　（噗哧笑了出來）

賴導：（用力K卜去）還笑！有沒有羞恥心啊！

彎彎：（問沈佳宜）什麼是打手槍啊？

沈佳宜：（看著窗外被罵的柯騰與勃起）……

賴導：（轉頭）沈佳宜，柯景騰以後就坐在妳前面，妳幫老師管一管柯景騰，不要再
　　　讓他有機會帶壞其他同學，順便督促一下他的功課。

沈佳宜：……（一臉厭煩）

柯騰：（小聲）靠，這樣以後我上課打手槍不就都被看光光了。

勃起：（笑了出來）

賴導：許博淳，你以後去坐謝明和前面，一樣，都不准再給我作怪。如果再作怪，我
　　　就叫你們家長到學校來，聽清楚了沒？

S｜15　時｜白天　　　景｜教室　　　　　　　　配樂｜

人｜柯騰，沈佳宜，阿和，勃起，全班

△ 下課時，柯騰收拾抽屜，換座位到沈佳宜前面。許博淳也搬著座位。沈佳宜一邊念
　　書，一邊瞥眼打量著柯騰。

柯騰：倒楣唉倒楣。

沈佳宜：到底是誰倒楣啊，坐在我前面，你不要再搞一些幼稚的遊戲，造成我的困擾。

柯騰：當好學生真好，只要成績好，就可以隨便嗆別人。

沈佳宜：誰希罕管你？

阿和：哈，妳不用太管他啦，柯騰就只是愛搞怪而已啦。

勃起：對啊，柯騰本性不壞，只是上課愛打手槍而已。

柯騰：幹。

沈佳宜：你會那麼喜歡作怪，就是因為都不好好念書的關係。

柯騰：對啊，妳好強喔，會念書喔！

S丨16	時丨白天	景丨教室	配樂丨

人丨柯騰，勃起，沈佳宜，阿和

旁白：像沈佳宜這種好學生，逮到機會，就喜歡多管閒事。

△ 正在上物理課，坐在一起的柯騰跟勃起，上課偷偷玩牌。

勃起：Q葫。

柯騰：PASS。

勃起：7 pair。

柯騰：9 pair。

△ 沈佳宜從後面用力踢椅子。

S丨17	時丨白天	景丨教室	配樂丨	人丨柯騰，勃起

△ 正在上英文課，勃起在打瞌睡。

△ 柯騰上課偷看漫畫，被沈佳宜從後面踢椅子。

柯騰：很煩耶。

沈佳宜：（瞪）

柯騰：（繼續看）

沈佳宜：（又踢）

S丨18	時丨白天	景丨教室	配樂丨

人丨沈佳宜，柯騰，老曹

△ 沈佳宜午睡不著，看見柯騰正在惡作劇，感到不可思議。

△ 午間靜息，柯騰拿板擦在老曹頭上輕拍。

S｜19　　時｜白天　　　景｜洗手台　　　配樂｜

人｜老曹，柯騰，沈佳宜，彎彎

△ 老曹正在洗手台用水洗頭。

△ 柯騰走近，故意嬉弄老曹。

柯騰：老曹，你的頭怎麼了？

老曹：幹！（追）

△ 教室裡，透過窗戶看到這一幕的兩個女孩。

彎彎：他們男生真的好幼稚喔。

沈佳宜：不是男生，是柯景騰一個人很幼稚。

S｜20　　時｜白大　　　景｜走廊　　　配樂｜　　　人｜該邊，沈佳宜，彎彎

旁白：我那些好朋友，每個人喜歡沈佳宜的方式都不一樣。

該邊：沈佳宜沈佳宜！告訴妳我剛剛發明一個新魔術，第一個變給妳看！

彎彎：搞笑的嗎？

該邊：哪是，是很厲害的！（導演：想一個魔術再組織對話）

△ 掃地時間，許多人在拖地掃地。

△ 該邊在走廊攔住沈佳宜與彎彎，變魔術。

S｜21　　時｜白天　　　景｜中走廊　　　配樂｜　　　人｜老曹，沈佳宜，彎彎

旁白：比起該邊的魔術，老曹討女生開心的方式，實在有待加強。

△ 走廊上，老曹刻意在沈佳宜面前運球，擋來擋去，沈佳宜不耐。

△ 老曹呆呆看著沈佳宜走過去，心有不甘。

老曹：沈佳宜！

△ 沈佳宜轉身，老曹突然將球扔過去，砸中。

沈佳宜：幹嘛啦！

彎彎：（拉）不要理他。

S｜22　　時｜白天　　　景｜教室　　　配樂｜　　　人｜阿和，沈佳宜，柯騰

△ 柯騰往後看。

△ 阿和翻著汽車雜誌，與坐在旁邊的沈佳宜聊天。

旁白：阿和的成績很好，很喜歡看一些大人在看的雜誌，說一些只有大人才想了解的事。他對很多我不想懂的事都非常了解。最厲害的是，阿和跟沈佳宜從國小就同班到高中，他喜歡沈佳宜的資歷最久，追起來，也最自然，最不著痕跡。

阿和：（對沈佳宜解說即將來台灣演唱的樂團）下個月Air Supply會到台灣開演唱會，我姑姑在那邊幫忙，如果我拿到票，我們一起去看吧？

沈佳宜：去台北看嗎？

阿和：對啊，搭火車，彎彎，一起去吧？

彎彎：好啊，聽起來很好玩。

沈佳宜：好啊。

| S｜23 | 時｜白天 | 景｜教室 | 配樂｜ |

人｜勃起，老曹，柯騰，阿和，沈佳宜，彎彎

△ 大家在打籃球。

△ 一邊打籃球的勃起遠遠看著正與女同學散步操場的沈佳宜，不禁開始勃起。

△ 老曹突然傳球，擊中勃起的胯下，勃起緩緩軟倒。

旁白：勃起比較笨，他還沒找到喜歡沈佳宜的正常方式。他光是提煉荷爾蒙查克拉，現階段就可以很滿足了。

| S｜24 | 時｜白天 | 景｜教室 | 配樂｜ |

人｜英文老師（很兇），全班

旁白：只要還是中學生，都會同意那是一個很苦悶，但也很有趣的年代。每個老師對付學生都有自己的一套。我懷疑，有些人根本就是因為太喜歡處罰學生，所以才會選擇老師當職業。

△ 每個老師整治學生的怪方法集錦。

△ 英文老師喜歡罰學生高舉雙手上課。

英文老師：沒帶課本的站起來。豬頭啊！上課不帶課本，是不是看不起我啊！（一個一個打頭）手打直啊！打直！

| S｜25 | 時｜白天 | 景｜教室 | 配樂｜ |

人｜國文老師（慈祥），全班

△ 黑板上抄好心經全文。

旁白：國文老師是修行中人，她很怕學生將來下地獄，所以都替我們鋪好了成佛之路。

國文老師：因為你們這一次月考的成績有進步，老師決定教你們背心經，來，跟著老師唸……觀自在菩薩，行深般若波羅蜜多時，照見五蘊皆空，度一切苦厄。舍利子，色不異空，空不異色，色即是空，空即是色，受想行識亦復如是。

S｜26	時｜白天	景｜教室	配樂｜

人｜物理老師（胖胖的），全班

旁白：物理老師喜歡帶體操。

物理老師：sin，cos，tan！（體操）

S｜27	時｜白天	景｜教室	配樂｜	人｜化學老師，全班

△ 化學老師是我們的導師，身為一個男子漢，他喜歡直接打。

化學老師：少一分打一下，自己報數（藤條打）。

S｜28	時｜白天	景｜音樂教室	配樂｜

人｜音樂老師（美女），全班

△ 兩根光劍靠在鋼琴旁。

旁白：音樂老師喜歡玩人體五線譜。

音樂老師：（彈鋼琴）沒帶笛子的意思就是不想上課？那就統統給我站到後面去，你是DO，你是RE，你是MI，你是FA，你是SO你是LA，你是CI，來，唱小蜜蜂。

S｜29	時｜白天	景｜教室	配樂｜

人｜數學老師（吳孟達），全班

△ 數學老師，吳老師上課法。

旁白：數學老師，基本上，只要他認真上課，就是一種體罰。

數學老師：其實我大學念的是國文，雖然念不好但也好歹念到畢業，不過剛剛校長跟我說，現在學校缺數學老師所以叫我暫時帶一下高一數學，我想說算了，我能有什麼辦法？所以我就教你們數學吧。不過我剛剛翻了一下高一數學的課本，發現我都不會，這下可麻煩了，我應該從國中數學開始練習教起

的，可是我能有什麼辦法？大家打開課本吧，值日生唸一下課文⋯⋯

（全班目瞪口呆）

旁白：值日生唸課文，還算是不錯了。吳老師認真起來才恐怖。

數學老師：這個三角函數基本上是由兩個字詞所組成的，三角既然是形容詞，所以函數就不得不是個名詞，如果要學習三角函數，就必須了解它的重要性是不是？說到三角函數就不得不提三角形了，大家只要想，這個世界上如果沒有三角形，那會有什麼樣的影響？不方便吧！還有沒有同學要說說三角形的重要？

（全班持續目瞪口呆）

S｜30	時｜白天	景｜教室	配樂｜

人｜英文老師，柯騰，沈佳宜

△ 某次上課鈴響，大家都在拿課本。

△ 沈佳宜在書包裡遍尋不著課本，非常焦急。

△ 柯騰注意到沈佳宜的窘態。

英文老師：沒帶課本的站起來！

柯騰：⋯⋯（若無其事地將課本拿到沈的桌上，然後站起來）

英文老師：柯景騰，學期都過了三分之一，每天都要用的英文課本還是不帶，到底有沒有心上課啊？

柯騰：⋯⋯（低頭）

英文老師：知不知道私立學校的學費很貴？你爸媽辛辛苦苦把你送來這裡，是讓你求學，讓你讀書，讓你將來考上好大學。你連最基本的課本都沒帶，你來學校幹嘛的？是來吃便當的啊？

沈佳宜：（異常緊張）

柯騰：⋯⋯

英文老師：站著上課好像太便宜你了，把手舉起來，舉高一點，再高一點！

S｜31	時｜白天	景｜教室	配樂｜	人｜柯騰，沈佳宜，周杰倫

△ 中午吃飯。

△ 阿和離座去丟便當，勃起跟旁邊的同學聊天。

△ 廣播：訓導處報告，訓導處報告，三年二班，周杰倫，馬上到訓導處來。

△ 沈佳宜拿筆刺柯騰的背，柯騰一驚，拿著便當轉過去。

沈佳宜：謝謝。

柯騰：沒差，反正我臉皮厚。

沈佳宜：……

柯騰：……

沈佳宜：謝謝。

柯騰：我看妳乾脆請我喝飲料好了，不然一直聽妳說謝謝很奇怪。

沈佳宜：我可以問你一個問題嗎？

柯騰：問啊。

沈佳宜：……你幹嘛不讀書？

柯騰：沒有不讀啊，要是我認真念書起來，實力強到連我自己都會害怕啊！小心我一念書，立刻就把妳幹掉。

沈佳宜：這本數學參考書借你，把我用黃色螢光筆劃起來的地方都算三遍，下次的小考應該就可以有四十分了。

柯騰：才四十？這種鳥分數妳也敢借給我。

沈佳宜：我沒說考好成績很容易啊。算完這基本題，我再出難一點題目給你。

柯騰：我幹嘛聽妳的？

沈佳宜：因為我不想瞧不起你。

柯騰：媽啦，成績好就可以瞧不起人啊？那妳繼續瞧不起我好了，請便。

沈佳宜：我不是瞧不起成績不好的人，我瞧不起的，是一個，明明自己不肯努力念書，卻只會瞧不起努力用功讀書的人。參考書，拿去。

旁白：那一瞬間，我被電到了。

柯騰：幹！

勃起：……（拿著電蚊拍）原來還有電喔。

S∣32　　時∣下午　　　景∣教室　　　　配樂∣　　　　人∣柯騰，沈佳宜

△ 午間靜息到一半，柯騰正在桌子底下看漫畫，一支原子筆用力插在柯騰的背上。

△ 柯騰吃痛坐起，轉頭看著坐在後面的沈佳宜。

沈佳宜：這是我自己出的愛心考卷，你拿回家寫，明天帶來給我改。

柯騰：真的假的啦……還愛心考卷咧！

沈佳宜：（瞪）

（下課鈴響）

| S│33 | 時│晚上 | 景│柯騰家 | 配樂│ | 人│柯騰 |

△ 剛洗完澡的柯騰，穿著拖鞋走進房間。

△ 桌上那一張有點皺皺的愛心考卷。

柯騰：……

| S│34 | 時│早上 | 景│教室 | 配樂│ | 人│柯騰，沈佳宜 |

旁白：隔天。

△ 早自習，柯騰一坐下，將早餐丟進抽屜裡，就開始睡覺。

△ 原子筆戳下，柯騰吃痛轉過頭。

△ 沈佳宜看著柯騰，一臉認真地伸出手。

△ 柯騰從書包裡拿出一張考卷，無奈地交給沈佳宜。

△ 沈佳宜拿出自己的考卷，比對著改。

沈佳宜：錯很多喔，你回家都沒看書就寫考卷了對不對？

柯騰：……

沈佳宜：這一題，跟這一題，你自己找參考書上的解答。這一題比較難，不是死背公
　　　　式就可以解開來，要用到_____的觀念。

柯騰：念書好煩。

沈佳宜：（瞪）所以會念書的人很厲害啊。

| S│35 | 時│晚上 | 景│柯騰家，書房 | | 配樂│ |

人│柯騰，寵物博美狗

△ 深夜，時鐘指著兩點半。可以看見陽台的書房。

△ 柯騰的腳踏著狗狗的背，計算著數學題。

柯騰：念書真的好無聊，沈佳宜怎麼有辦法整天念書啊……
　　　媽的，不是我在講，這種陰險的題目就算會解，對人生還是一點幫助也沒有。

△ 狗狗吐著舌頭。

| S│36 | 時│白天 | 景│教室 | | 配樂│ |

人│柯騰，該邊，沈佳宜，阿和，老曹

△ 該邊正在變魔術給沈佳宜看。

△ 柯騰走進教室，睡眼惺忪，一坐下就睡。

△ 沈佳宜拿起原子筆，往前一戳，柯騰就驚醒，無奈從書包裡摸出參考書，往後遞給
　沈佳宜，沈佳宜批改後扔給柯騰。

沈佳宜：訂正。

柯騰：……

沈佳宜：十分鐘。

柯騰：依我的聰明才智，五分鐘就綽綽有餘了。

△ 老曹無言看著。

△ 該邊楞楞地看著。

△ 阿和呆呆看著。

△ 勃起傻傻看著。

S│37　時│白天　　景│教室　　　配樂│

人│柯騰，沈佳宜，勃起，該邊

△ 午間靜息，柯騰也看著放在抽屜底下的參考書。

△ 下課時候，柯騰轉過去詢問沈佳宜解題方法。

△ 勃起與該邊遠遠看著。

勃起：柯騰最近好像怪怪的。

該邊：對啊，他上課都不打手槍了。

勃起：……也是啦。

S│38　時│晚上　　景│柯騰家廁所　　配樂│　　　　人│柯騰，柯騰媽媽

△ 回到家裡，柯騰一邊大便，一邊念著英文課本。

柯騰媽媽：要念書出來再念，媽媽快尿出來了啦！

S│39　時│晚上　　景│柯騰家陽台　　配樂│

人│柯騰，博美狗，對面鄰居

△ 陽台上，柯騰對著外面背英文課文。

△ 對面鄰居打開窗戶，非常不爽。

鄰居：這麼晚不睡覺，是在衝蝦小！

柯騰：在念英文啦！

鄰居：快睡覺啦！英文以後用不到啦！（台語）

人 | 數學老師，柯騰，沈佳宜，全班同學

△ 某次小考後發考卷。

數學老師：許博淳，二十四，謝明和，八十七，黃文姿，六十二……柯景騰，
　　　　　七十五。

△ 拿著考卷，柯騰有點得意，率性地折成紙飛機。

△ 只是沈佳宜的分數更高（九十三）。

數學老師：柯景騰，最近有比較用功了喔。

柯騰：沒啊，我天才啦。

數學老師：真的？

柯騰：真的！

（下課鈴響，全都騷動下課）

沈佳宜：還天才咧……真敢講。

柯騰：會解這種題目到底有什麼了不起，我敢打賭，十年後我連log是什麼鬼多少都不
　　　知道，照樣活得很好。

沈佳宜：嗯。

柯騰：妳不相信？

沈佳宜：我相信啊。

柯騰：相信妳還這麼用功讀書？

沈佳宜：人生本來就有很多徒勞無功的事。

柯騰：……妳真的，很喜歡學大人講道理耶。

沈佳宜：你不讀書，整天看漫畫、玩球員卡、用立可白亂塗別人的書包，十年後也會
　　　　覺得做那麼多幼稚的事其實對人生一點幫助也沒有。

柯騰：妳沒做過，怎麼知道不好玩？

沈佳宜：有些事根本不用做，就知道沒有意義了啊。

柯騰：沈佳宜，別讓我瞧不起妳。

沈佳宜：少無聊了。

柯騰：（遞過立可白）來，畫畫看，很爽的。

沈佳宜：幹嘛要畫別人的書包啊？

阿和：你不要亂教沈佳宜啦。

柯騰：呵呵，膽小鬼。

沈佳宜：什麼膽小，明明很幼稚好不好。

柯騰：唉，我瞧不起妳，用功讀書這麼無聊的事我都做了，妳竟然連勃起的書包都不敢塗。

沈佳宜：塗就塗，只是我不知道要塗什麼啊。

柯騰：不知道最好啊！本來就是亂塗啊！做什麼事都要計畫的人生，光是用想的就很可怕啊！

阿和：沈佳宜妳不用理他啦。

| S｜41 | 時｜黃昏 | 景｜校門口 | 配樂｜ |

人｜柯騰，勃起，沈佳宜，張詩含

△ 勃起揹著被塗得整個鳥語花香的書包，牽著腳踏車在走路。

△ 沈佳宜站在校門口，等校車，遠遠看著自己的塗鴉作品，暗暗好笑。

勃起：媽的，超丟臉的……

柯騰：哈哈，你喜歡的沈佳宜拿立可白塗你的書包，你不高興，還在那邊丟臉啊？

勃起：也對喔。

柯騰：說真的，你為什麼喜歡沈佳宜啊？

勃起：因為沈佳宜很漂亮啊。

柯騰：這麼膚淺的理由？

勃起：張詩含很有氣質，下課都在看莎士比亞，講話的聲音也很溫柔，也很有禮貌，胸部還大到爆炸，你喜歡她嗎？

（鏡頭帶到正在等校車的張詩含）

柯騰：……也是啦。

阿和：（騎腳踏車過來）老曹在問，要不要一起去買球員卡？

柯騰：好啊。

| S｜42 | 時｜白天 | 景｜教室二樓 | 配樂｜ |

人｜柯騰，該邊，勃起，沈佳宜，彎彎

△ 柯騰與勃起與該邊，三人趴在二樓圍牆上，輪流喝礦泉水，再往下吐水惡作劇。

勃起：靠，我們這樣很沒品耶。

柯騰：剛剛好啦。

該邊：會不會被發現啊？

柯騰：當然會啊。

該邊：會還要做？

柯騰：吃再飽，以後肚子還是會餓，難道現在就不吃東西？

勃起：歪理。

△ 幾個學生被吐到水，往上看，叫罵。

△ 沈佳宜與彎彎經過。

彎彎：好噁！

柯騰：要不要玩，超好玩！

沈佳宜：（瞪）不要那麼幼稚好不好？

柯騰：（乾脆往兩個女生的頭上吐水）哈！

沈佳宜：啊！（逃）

彎彎：沒品！（逃）

S｜43	時｜下午	景｜體育場	配樂｜

人｜柯騰，沈佳宜，彎彎，老曹

△ 體育課時，一邊打籃球的老曹遠遠看著柯騰、沈佳宜與彎彎坐在樹下聊天。

旁白：我幼稚，但沈佳宜比任何人想像的，都還要無聊。

沈佳宜：你知道，最近大家在傳說的那個嗎？

柯騰：我很帥這件事，已經變成傳說了嗎？

彎彎：（翻白眼）白痴。

柯騰：說啊，什麼事？

沈佳宜：聽說有一批大陸偷渡客偷渡到一半被淹死，屍體被沖上岸，之後就變成了殭屍……

柯騰：喔，你說那一群殭屍啊，我知道啊，他們就沿路一直跳一直跳。

彎彎：天啊，這是真的嗎？

柯騰：廢話，一堆人半夜不睡覺在山路上跳跳跳，不是殭屍是什麼？我記得前幾天報紙也有寫吧。算一算，如果那些殭屍努力一點的話應該要跳到八卦山了吧。怎樣，要去看嗎？

沈佳宜：誰要去看啊。

彎彎：就算是真的，要看也看不到吧。

柯騰：說不定他們在八卦山上迷路，跳一跳，就直接跳進彰化市區也說不定。別說不可能，殭屍又沒方向感。

沈佳宜：……（若有所思）

| S | 44 | 時 | 下午 | 景 | 福利社外 | 配樂 | | 人 | 老曹，柯騰 |

△ 下課，福利社外，老曹拿了兩罐青檸香茶，請客給柯騰。

柯騰：要幹嘛？

老曹：你最近跟沈佳宜好像很有話聊，你……幫我一個忙？

柯騰：該不會是幫忙寫情書這麼爛的梗吧？

老曹：……你寫好，我照抄一份。

柯騰：好是好，問題是……一罐飲料不夠啊。

老曹：幫我告白成功的話，我請你一年份的飲料。

柯騰：加一張麥可喬丹45比1的Skybox球員卡，再一張Grant Hill100:1的明星賽球員卡。

老曹：好，一言為定。

旁白：讓你告白成功的話，我不如去吃屎。

| S | 45 | 時 | 黃昏 | 景 | 教室 | 配樂 | | 人 | 沈佳宜，柯騰 |

△ 放學鈴響，大家都收拾著桌上東西。

沈佳宜：喂，你今天有沒有補習？

柯騰：補個屁。

沈佳宜：你這麼笨，還不補習，沒辦法，從今大開始，你晚上就留在學校念書吧，喏，這本借你，九點以前至少要把我勾起來的這幾題寫完。

柯騰：有沒有搞錯？晚上留在學校讀書？

沈佳宜：我也會留校，樹旺樓樓下那一排教室。記得九點前全寫完。

柯騰：……哪來這一招啊？

| S | 46 | 時 | 晚上 | 景 | 教室 | 配樂 | | 人 | 柯騰，沈佳宜 |

△ 晚上一起留在學校念書。

△ 一樓的教室，只有兩個人一前一後坐著。

旁白：原來沈佳宜只要沒有補習，常常一個人留在學校念書，一直念到九點都才搭公車回家。不過，沈佳宜才不是為了督促我，才叫我晚上一起留校念書。而是，她怕……那一群偷渡上岸的殭屍。

沈佳宜：（拿餅乾）幫我吃。

柯騰：對了，有一封信老曹要我偷偷拿給妳。

沈佳宜：（拆信）親愛的沈佳宜同學，在妳讀信之前，相信妳已經從這充滿香氣的紙

面感覺到，我很喜歡妳，真的很喜歡妳，俗話說，Nothing's gonna change my love for you, making love out of nothing at all,勉強可以表達我對妳的感覺。事實上，從國一入學的那一天，我就發現妳跟別的女生不一樣，妳有一種很獨特的氣質，妳的一舉一動，我都無法不被吸引，甚至我從十公尺以外就可以聞到妳的髮香，所以後來我乾脆跟妳用同一牌的洗髮精，不知道妳發現了嗎？最後，請原諒我沒有膽子當面對妳表達我的love，只能將我對妳的仰慕化作文字，如此，我才能勉強將這一股熱情平復下來。沈佳宜，如果妳也有一點點喜歡我，請妳給我一個愛的訊號。請妳，將頭髮綁成我最喜歡的馬尾，等妳喔。

柯騰：喂喂，幹嘛唸給我聽啊？

沈佳宜：……這是你的字啊。

柯騰：對喔……喔靠，我拿錯了，那是原稿，很珍貴的，還我，這是老曹照抄一份的版本，喏，好好保管，那是人家對妳的愛。

沈佳宜：柯景騰，我不得不說，你寫情書的文筆很差！

柯騰：哪可能！明明就寫得氣勢非凡好不好！

沈佳宜：還有，我最討厭在學生時期談戀愛了。

柯騰：為什麼？

沈佳宜：是學生就應該好好念書啊，而且，我們現在才幾歲？你在學生時期談戀愛的對象，根本就不可能變成我們以後的老公或老婆啊，為什麼要浪費時間在沒有意義的戀愛上？

柯騰：靠咧，妳以後一定會死，那妳為什麼不現在就去死一死？

沈佳宜：這根本就是不同邏輯好不好。

柯騰：人生本來就有很多事是徒勞無功的，這句話好像……

沈佳宜：那個跟這個也不一樣。

柯騰：所以呢？老曹一瞬間就出局啦？

沈佳宜：你就告訴他，你不小心把信弄丟了，他覺得重抄一份太麻煩就會放棄了。還有，你不要再幫他寫這些有的沒的，吳老師的數學課都在亂上，你有這種時間，就應該拿去算數學。

柯騰：……那妳知道，該邊也喜歡妳嗎？

沈佳宜：他有不喜歡的女生嗎？

柯騰：這麼說也對啦，不過妳應該是他那一串喜歡名單的榜首。

沈佳宜：那一串名單一定很長。

柯騰：榜首還有什麼好抱怨的？那妳喜歡他嗎？

沈佳宜：無聊。

柯騰：他們沒叫我不能說，所以我這也不叫出賣朋友，事實上，勃起也蠻喜歡妳的。

沈佳宜：他沒有別人可以喜歡了嗎？

柯騰：那……阿和喜歡妳，妳知道嗎？

沈佳宜：知道啊。

柯騰：那妳喜歡阿和嗎？

沈佳宜：就好朋友啊。

柯騰：（一凜）這個答案跟其他人的答案不一樣。

沈佳宜：阿和比較成熟，所以他說的喜歡可能跟別人不一樣，大概是欣賞那一類的
　　　　吧，欣賞沒什麼不好啊。

旁白：糟糕了。果然是個不簡單的胖子……

柯騰：說真的，雖然我很帥，人聰明，又會講笑話，不過妳不要輕易喜歡我，因為我
　　　　是孤獨的一匹狼，萬一被好朋友喜歡上了，我會很困擾的。

沈佳宜：謝謝喔，我又不喜歡比我笨的男生。

旁白：沈佳宜不喜歡比她笨的男生？

柯騰：沈佳宜，妳再囂張也沒有多久了，我是怕搶了妳全校第一名的頭銜，才一直忍
　　　　妳讓妳故意輸給妳好不好。

沈佳宜：謝謝喔，拜託你不用那麼忍耐。

柯騰：從現在開始，我們打一個賭。

沈佳宜：？

柯騰：賭頭髮。

沈佳宜：怎麼賭？

柯騰：如果妳月考考贏我，看妳想怎麼整我都可以，但！如果我月考考贏妳，妳就要
　　　　綁一個月的馬尾。

沈佳宜：隨便。

柯騰：妳不問為什麼我要幫老曹？

沈佳宜：反正又不可能。

旁白：這種超雞巴的自信……我又被電到了。

最美的，
徒勞無功

In Vain
but
Beautiful

S | 47　　時 | 日夜　　　　景 | 多重交替　　　　　　　　配樂 | 戀愛症候群（黃舒駿）

人 | 柯騰，沈佳宜，勃起

△ 柯騰發瘋似地讀書畫面（掃地時間拿書背課文，在陽台上大聲朗誦英文）。

勃起：等一下要不要去吃肉圓？

柯騰：T=1/f=2π開根號……M/K，總能量是常數，E=kA平方/2

勃起：你中邪喔？

柯騰：在偏角不太大的情況下，單擺的運動近似簡諧運動，所以如果單擺的長度是L，
　　　　重力加速度是g，週期就是……T=2π開根號g分之L。

勃起：我帶你去收驚好了。

△ 沈佳宜加倍用功的畫面。

S | 48　　時 | 白天　　　景 | 中走廊　　　　　配樂 |

人 | 一群人，柯騰，沈佳宜

△ 公佈欄上，大家擠著看名次。

△ 沈佳宜笑笑比著勝利手勢。

△ 柯騰嗤之以鼻地摸著頭。

S | 49　　時 | 晚上　　景 | 教室　　　　　　配樂 | 親愛的朋友（九把刀）

人 | 柯騰，沈佳宜

△ 晚上，下大雨。

△ 原本坐在前面的柯騰，突然站起來走出教室。

△ 沈佳宜看著窗外，看著教室空無一人，有點緊張。

S | 50　　時 | 白天　　　景 | 中華陸橋，彰化街景　　配樂 |

人 | 柯騰

△ 柯騰騎著腳踏車，衝過大雨，來到理髮店。

S | 51　　時 | 晚上　　　景 | 家庭理髮店　　　　配樂 |

人 | 柯騰，理髮店老闆大嬸

△ 柯騰來到一間家庭理髮店。

△ 店老闆，是一個大嬸。

柯騰：老闆，來碗超帥的光頭。

大嬸：光頭沒有帥的啊。

柯騰：有啦，不信妳剃剃看。

旁白：每一個女孩，都是男孩的燈火。男孩為了追女孩，會開發出種種不可思議的才能。有多少男生，為了追女生拿起了吉他。有多少男生，為了追女生開始練習從罰球線起跳……

旁白：那天晚上，我第一次發現連五線譜都看不懂的自己，竟然會寫歌。

S｜52	時｜晚上	景｜教室	配樂｜	人｜柯騰，沈佳宜

△ 大雨持續。

△ 剛剃光頭的柯騰回到教室，一言不發地坐下來念書。

柯騰：不欠妳了。

△ 沈佳宜一直笑，一直笑。

S｜53	時｜白天	景｜體育課	配樂｜	

人｜柯騰，老曹，沈佳宜，彎彎，勃起，阿和

△ 隔天，頂著光頭上學的柯騰，遠遠看見沈佳宜綁了馬尾。

老曹：沈佳宜一定也有一點點喜歡我對不對？不然怎麼會突然綁馬尾啊！

柯騰：……也許喔。

勃起：我喜歡女生綁馬尾這件事，沈佳宜是怎麼知道的？

阿和：是嗎？我一直一直都很喜歡綁馬尾的女生啊。

旁白：我不知道沈佳宜為什麼贏了還要綁馬尾。只知道，從那一天開始，每次月考我都會跟沈佳宜比賽成績，莫名其妙的，努力用功讀書竟變成一件非常熱血的事。

S｜54	時｜晚上	景｜教室外走廊	配樂｜	人｜老曹，該邊，柯騰

△ 某天晚上，剛打完籃球的老曹與該邊經過教室，看見柯騰與沈佳宜在裡面念書，一臉震驚。

旁白：李組長眉頭一皺，發現案情並不單純。

S｜55	時｜晚上	景｜教室裡	配樂｜	人｜沈佳宜，柯景騰

△ 沈佳宜與柯騰在教室裡玩象棋。（拍起來回憶用）

S\|56	時\|晚上		景\|公車站牌底下		配樂\|

人\|沈佳宜，柯騰，老曹，該邊

△ 學校外，公車站牌前。

△ 沈佳宜上了公車，柯騰騎腳踏車要走，一轉身，就看見老曹。

老曹：媽的你這傢伙！你該不會一直都在用努力用功讀書這種卑鄙無恥的方法，在追沈佳宜吧！

柯騰：（略尷尬）努力用功讀書算什麼卑鄙無恥啊！

該邊：那你就是在追沈佳宜就對了！

柯騰：對啦，怎樣！怕了喔？

老曹：不怎樣！我明天開始也要努力用功讀書！

該邊：我也是！我晚上也要留在學校念書！

柯騰：不要來亂啦！

老曹：什麼來亂，努力用功讀書又不是你的專利。

該邊：教室也不是你一個人的。

柯騰：你們去做一點比較正常的休閒活動啦，努力用功讀書很累的，成績一直進步那種空虛的感覺你們不會明白的！

老曹：幹！我真的看走眼了！你死定了！

該邊：你死定了！

S\|57	時\|白天		景\|教室		配樂\|		人\|全班同學

△ 教官站在講台上，全班肅靜。

旁白：隔天，發生了一件無解的謎。要拿去買考卷的班費不見了。大部分的人都蠻高興的，不過，有一個人非常不爽。

教官：幾千塊錢的班費不見了，偷的人還會有誰？一定是你們自己班上的同學啊！把錢偷走的人再不自首，就不要怪教官不客氣！

同學：（面面相覷）

教官：好！不敢承認也沒關係，反正小偷就在這個班上，他一定覺得自己很聰明，好，很好。現在，每個人都拿出紙筆，寫下你認為可能是小偷的人的名字，投票結果前三名，要把書包倒在講台上讓我檢查！

△ 全班震驚，一時無法回應。

教官：立刻！馬上！把隨堂測驗紙拿出來！

△ 老曹站起來，大家又是一陣吃驚。

教官：曹國勝，你幹嘛！

老曹：教官，你憑什麼叫我們懷疑自己的同學？

教官：我教官還是你教官！

△ 柯騰霍然站起。

柯騰：你是教官！但也是個爛人！

教官：你說什麼！

柯騰：我說你爛人！

教官：柯景騰，曹國勝，我看你們是做賊心虛，立刻把你們的書包拿過來！第一個檢
　　　查！

△ 沈佳宜衝動站起來。

△ 男孩們震驚地看著這一幕。

沈佳宜：教官，你不可以這樣。

教官：不可以怎樣！

沈佳宜：不可以叫我們投這種票，不可以叫我們懷疑自己的同學，大不了大家再繳一
　　　　次錢就好了，也沒什麼。

彎彎：（坐著）對啊⋯⋯再繳錢就好了嘛⋯⋯

教官：妳不要以為妳成績好就什麼都沒關係！把妳的書包拿過來！

△ 阿和站起，勃起站起，該邊站起。

阿和：我們不要，我們又不是小偷。

該邊：⋯⋯

勃起：⋯⋯爛人！

柯騰：爛人！

教官：統統把書包給我拿過來！

沈佳宜：不要！

△ 全班都站了起來。

△ 教官愣住。

柯騰：教官！我現在合理懷疑你沒有小雞雞，褲子脫下（台語）！

教官：你說什麼！

柯騰：褲子脫下啦！（台語）

教官：書包拿來！

老曹：要就給你啊！

△ 老曹第一個將書包扔向教官。

△ 四十幾個書包全都扔了出去。

人 | 阿和，勃起，老曹，該邊，柯騰，沈佳宜

△ 訓導處前的中走廊。

△ 訓導處裡，班導師正在跟暴怒的教官溝通，地上全是被翻來找去亂成一團的書包。

△ 沈佳宜一直在哭，其他男生則罰站在一旁，統統半蹲。

沈佳宜：不要看我，我覺得很丟臉。

柯騰：一點也不丟臉啊，妳超強的。

沈佳宜：……

柯騰：半蹲不用太認真啦，沈佳宜，稍微休息一下。

沈佳宜：……

老曹：真的啦，這種事我們超習慣的，蹲個意思意思就好了，那些老師根本沒有在
　　　看。

該邊：偶爾當一下壞學生很爽的，小心不要上癮啊。

沈佳宜：好丟臉。

柯騰：……認識妳，從國中到現在，剛剛是我唯一覺得妳比我厲害的時候。沈佳宜，
　　　妳超正點的。哭起來也超正的。

勃起：對啊，超正的。

阿和：令人刮目相看喔。

△ 沈佳宜破涕為笑。

人 | 阿和，勃起，老曹，該邊，柯騰，沈佳宜，彎彎

△ 入夜的學校，阿和、勃起、該邊、老曹、柯騰、沈佳宜，全都擠在同一間教室念
　　書，氣氛古怪。

△ 大家一起吃火鍋。

旁白：從我被發現我也在追沈佳宜開始，我那些豬朋狗友，全都開始晚上留校，裝出
　　　一副努力用功讀書的賤樣。最後連彎彎也來湊熱鬧。

旁白：這麼多人一起留校，大大影響我跟沈佳宜獨處的時間。要說唯一的好處，就是
　　　……有時候，我們會偷偷在教室裡煮火鍋，連沈佳宜這種好學生都吃得很開心。

△ 大家爭先恐後幫沈佳宜挾菜。

阿和：這個蠻好吃的。

老曹：這個也很好吃。

勃起：這個很明顯是整鍋裡面最好吃的。

該邊：這個，這個。

柯騰：⋯⋯

沈佳宜：（笑，尷尬）

彎彎：你們喔⋯⋯真的很那個耶，我是都不用吃那個好吃的喔。

柯騰：給妳。

| S｜60 | 時｜白天 | 景｜中走廊 | 配樂｜ |

人｜阿和，勃起，老曹，該邊，柯騰，沈佳宜，彎彎

△ 大家一起站在公佈欄前，看著月考成績榜單。

旁白：我們用這麼辛苦的方式追沈佳宜，副作用就是，大家的成績都進步很多很多
⋯⋯

勃起：超不習慣的。

老曹：這還不是我的實力咧。

阿和：真的很不習慣跟你們這些人的名字靠那麼近。

旁白：不知不覺，不知不覺⋯⋯

| S｜61 | 時｜白天 | 景｜典禮會場 | 配樂｜ | 人｜全校 |

△ 畢業典禮，大家唱著校歌，一一上台領獎。

△ 沈佳宜代表畢業生致詞。

該邊：柯騰，我們畢業以後，到了大學一定會認識更多女生，一定有很多比沈佳宜更
正更可愛的。

柯騰：大概吧。

該邊：那沈佳宜讓給我一個人追好不好？

柯騰：各憑本事啦。

勃起：哈哈，我一定要跟沈佳宜上同一間大學。

柯騰：沈佳宜又不可能去念啟智大學。

勃起：⋯⋯幹。

阿和：個個有把握，個個沒希望。老實說，最後跟沈佳宜在一起的人，一定是我。

老曹：哪來的自信啊？沈佳宜特別喜歡胖子嗎？

柯騰：喂喂，畢業典禮通常不是要哭嗎？

老曹：想到以後沈佳宜就是我的女朋友，裝哭都很難啊！

S｜62	時｜黃昏	景｜典禮會場外	配樂｜	人｜沈佳宜，彎彎

△ 畢業典禮外，彎彎與沈佳宜坐在階梯上，兩人都捧了好多花。

彎彎：好羨慕妳，國中三年，高中三年，都有好多人在追妳。

沈佳宜：被喜歡是不錯，但其實……嗯……

彎彎：妳該不會要告訴我，被那麼多人追其實很困擾吧？齁。

沈佳宜：嗯，不，我只是覺得，自己是一個幸福的人。

彎彎：那妳做好決定了嗎？

沈佳宜：決定？

彎彎：決定要跟誰在一起啊！

沈佳宜：……（曖昧地笑）

彎彎：吼，連我都不說喔。

沈佳宜：妳呢？畢業以後，不管念了哪一間大學，妳一定會繼續畫畫的吧？

彎彎：可是我畫的這麼簡單，再怎麼樣，也只能畫給自己開心。

沈佳宜：不會啊，我覺得妳畫的很有趣，一定不會只有妳自己開心，看到妳的畫的
人，也一定會很開心的。

彎彎：謝謝。

沈佳宜：畢業快樂。

彎彎：畢業快樂。

S｜63	時｜中午	景｜酷熱的教室	配樂｜	人｜所有人

旁白：終於，聯考了。

△ 電風扇嗡嗡吹著，大家在教室裡振筆疾書的樣子。

S｜64	時｜中午	景｜游泳池	配樂｜

人｜沈佳宜，彎彎，所有男角

旁白：升大學前，最後一個夏天的主題，是游泳。

△ 沈佳宜與彎彎，所有的男生在游泳池游泳。

△ （想一個水中的魔術）

老曹：游最快的人，今天可以單獨跟沈佳宜吃冰。

勃起：説定了。

柯騰：別後悔啊。

△ 柯騰才一開始游，就從旁側水道摸上岸，用快跑的跳入水，偷到第一。

柯騰：YES！YES！

S│65	時│	景│彰化冰店木瓜牛乳大王	配樂│

人│沈佳宜，彎彎，所有男角

△ 木瓜牛乳冰店，大家一起吃冰，很歡樂。

柯騰：（度爛）真厚臉皮啊你們。

阿和：大家都好朋友啊，幹嘛排擠我們啊！

沈佳宜：對啊，都好朋友啊。

S│66	時│晚上	景│沈佳宜家，柯騰家	配樂│

人│柯騰，沈佳宜

△ 兩人各自在自己的房間打電話，畫面分割（討論）。

旁白：放榜了。

旁白：成績公佈那一天，嚴重失常的沈佳宜抱著電話連續對著我哭了七個小時。我沒有掉眼淚，而是感動。

沈佳宜：我只會讀書……我只會讀書……從國中到高中我都只會讀書這一件事，卻還是考不好……

柯騰：不管妳要念哪一間學校，在妳出發前，我有一句話想跟妳説。

沈佳宜：（大哭）拜託你不要在這個時候説你喜歡我。

柯騰：我喜歡妳，妳早就知道了啊。

沈佳宜：（哭更大）那你到底要説什麼啊……

柯騰：到時候妳就知道了。

45

最美的，
徒勞無功

In Vain
but
Beautiful

S│67	時│白天	景│彰化火車站	配樂│約定（趙傳）	人│所有人

△ 火車站，月台上。

△ 大家都拿著行李，鏡頭跟著旁白輪流帶到每個人。

旁白：沈佳宜雖然失常，但還是考上了國北師，想到將來沈佳宜當老師的樣子，就覺得非常適合她。一直在努力用功讀書追沈佳宜的我，考上了交大，念書之餘不忘看汽車雜誌的阿和考上了東海企管，即使念書也持之以恆變魔術的該邊考上

了逢甲資工，不是在念書就是在打籃球的老曹考上了成大，念書之餘也絕對不忘打手槍的勃起……重考。從這件事我們很清楚知道，打手槍真的是一件很妨害課業的休閒活動。

△ 大家依序上了火車，只剩下勃起站在月台揮手。

△ 沈佳宜在火車上打開了柯騰的禮物，是一件自己畫的衣服。

△ 沈佳宜凝視著衣服，笑了出來。

| S｜68 | 時｜日夜交替 | 景｜交大校園空景 | 配樂｜ | 人｜柯騰，路人 |

△ 柯騰站在交大的校門口，揹著背包。

△ 交大校園巡禮。

旁白：交大是一間很變態的學校，男女比例——七比一！在交大念書，常常讓我有念軍校的錯覺。幸好我念的管科系，男女比例是一比一，不然我的荷爾蒙一定會爆炸。

| S｜69 | 時｜晚上 | 景｜交大管科系系館前，竹湖旁 | 配樂｜第一支舞（救國團） | 人｜柯騰與飾演大一新生的路人 |

△ 迎新晚會，大家在系館前生營火跳舞。

旁白：大學，又是另一個開始。

柯騰：大家好，我叫柯景騰，朋友都叫我柯騰，不過我發現很多人都叫我景騰，我覺得很噁心，聽了很不習慣。俗話說，色字頭上一把刀，我應該有資格插九把，大家就叫我九把刀好了。

| S｜70 | 時｜無 | 景｜交大浩然圖書館，空景，視聽室 | 配樂｜ | 人｜柯騰 |

旁白：雖然很像軍校，但交大有全台灣最棒的圖書館，沒有摩托車的我只好窩在圖書館裡看電影錄影帶。不用靠讀書追沈佳宜了，我變得很閒，平均每天可以看五部電影。最大的感想是……天啊！這個世界上怎麼有這麼多爛片！看這麼多爛電影，讓我養成了一個壞習慣……那就是……快轉！

△ 鏡頭開始快轉——交大介紹系列。

| S｜71 | 時｜黃昏 | 景｜男八舍各景 | 配樂｜檸檬樹（蘇慧倫） | 人｜柯騰，室友甲乙丙，男路人一堆 |

△ 交大男八舍，寢室內部。

△ 浴室，情侶一起洗澡的腳。

旁白：我住在交大男八舍，男八舍是全交大最古老的宿舍，415有鬼（拍出陰風陣陣），我很確定。四個人一間寢室，浴室在走廊的盡頭。浴室裡偶爾會出現傳說中的四角獸。

旁白：那是手機還沒被發明出來的年代，每一層樓都有兩支公共電話，到了晚上，一堆男生就會像集體中邪一樣，在走廊上大排長龍。

△ 走廊公共電話前面，一堆男生穿著藍白拖、拿著臉盆排隊等打電話，個個面露不耐。柯騰排在隊伍的中間，一邊看漫畫灌籃高手。

旁白：交大什麼都有，就是沒有沈佳宜。所以每天晚上，我也加入集體中邪的行列。

S│72	時│無	景│男八舍宿舍	配樂│交大無帥哥（版權待確認）

人│一堆阿宅。柯騰，室友甲乙丙

△ 阿宅群相，由室友甲乙丙分攤。

旁白：交大，是全台灣阿宅最大的集中營。大家的生活都在網路上，抄報告，用網路。打遊戲，用網路。抓A片，用網路。交朋友，用網路。打嘴砲，用網路。大家在網路上都一副青年才俊的樣子，走到現實人生，媽的，都一副要死不活。

△ 寢室裡，大家都在念書，室友乙拿了一個空寶特瓶放在胯下尿尿，發出響聲。

△ 室友乙哆嗦了一下，柯騰皺眉。

室友甲：你就去廁所尿尿是會怎樣？

室友乙：很遠耶。

△ 過了許久，室友丙起身做點運動，拿起桌上的鑰匙。

室友乙：你要出去買宵夜的話，順便幫我拿去倒一下。瓶子要記得拿回來喔。

室友丙：有沒有搞錯啊……

室友甲：喂，我要湯記的珍奶，回來給你錢。

△ 室友丙出門前，還真的拿了寶特瓶出去。

△ 寢室剩下三人，過了一下子，柯騰霍然站起。

柯騰：你們難道不覺得，是時候戰鬥了嗎？

室友甲：對啊，期末考快到了。

柯騰：不是！是真正的戰鬥！

室友乙：……是喔。

（眾人不理會）

最美的，
徒勞無功

In Vain
but
Beautiful

柯騰：我們來打架吧。

室友乙：打架？

S｜73　　時｜無　　　　景｜男八舍宿舍　　　　　　配樂｜

人｜柯騰，各寢室內的網路阿宅

△ 柯騰在宿舍公佈欄張貼海報：九刀盃自由格鬥賽。

△ 柯騰逐間寢室詢問大家參賽意願，有正在K書的大塊頭，有正在打網路遊戲的阿宅
　 等等。

柯騰：喂，我要辦自由格鬥賽，你們這一間寢室有沒有人要打？

柯騰：Hihi，你們這間寢室有沒有人喜歡打架的？

柯騰：問一下，有沒有人沒打過架想試試看的啊？

△ 突然打開一間寢室，結果裡面的情侶正在做愛。

情侶：（目瞪口呆）

柯騰：我可以……看完嗎？

S｜74　　時｜無　　　　景｜男八舍宿舍，沈佳宜宿舍　　　　配樂｜

人｜柯騰，沈佳宜

△ 公共電話旁，好不容易輪到電話的柯騰打電話給沈佳宜。

柯騰：真的啦！妳一定要來看，九刀盃自由格鬥賽，我剛剛貼出海報了，到時候一定
　　　大爆滿啦。

沈佳宜：（看著窗外，一個男生站在樓下笑著揮手）你幹嘛要辦這麼危險的比賽啊？
　　　　交大都不用念書的嗎？

柯騰：就是因為大家都只會念書，所以需要運動一下啦，這裡都是一些死讀書跟整天
　　　打電動的阿宅，我要幫他們特訓。

沈佳宜：還不就是打架？

柯騰：這麼說也可以啦。

沈佳宜：有時候我真的覺得很不了解你。

柯騰：……

沈佳宜：……

柯騰：妳真的不來看我比賽喔。

沈佳宜：我為什麼要去看你打架？（掛電話）

S | 75　　時 | 晚上　　　　景 | 管科系系館地下室　　　　　　配樂 |

人 | 柯騰，室友甲乙丙

△ 系館外，夜色空景

△ 柯騰與室友等人在系館地下室，鋪巧拼。

室友甲：九把刀，你真的不是普通的神經病。

柯騰：謝謝啦。

室友乙：喂……我可不是在稱讚你耶。

室友丙：真的有人會來看比賽嗎？

柯騰：如果連看都不敢看，那不是比娘砲還不如嗎？

室友乙：不會打出人命吧？

柯騰：拜託，娘砲的拳頭連殺小強都有問題了……要說避免打出人命……OK！我盡量
　　　節制我自己，我認真起來，連我自己都會怕啊！

S | 76　　時 | 晚上　　　　景 | 管科系系館地下室　　　　　　配樂 |

人 | 柯騰，室友甲乙丙，一堆人，建偉

△ 系館底下人山人海。

旁白：我以為交大都是娘砲。我錯了。有個馬來西亞僑生，叫建偉，他是跆拳社的副
　　　主將，黑帶，看起來一副非常臭屁的樣子。他第一個下來跟我打。

裁判（室友甲）：（拿著七龍珠）比照天下第一武道大會的規定，不可以殺死對方，
　　　　　　　　不可以出界，不可以踢小雞雞，倒地後數到十爬不起來也算輸。準
　　　　　　　　備！

建偉：點到為止。

柯騰：什麼點到為止？建偉，等一下我會很認真喔。

建偉：（笑）奉陪。

△ 鈴聲響。

△ 柯騰與建偉打得很激烈。

△ 最後建偉以一個踵落砸中柯騰的鼻子，比賽結束。

△ 附註：此場與下一場的電話交談穿插畫面。

S | 77　　時 | 晚上　　　　景 | 男八舍走廊　　　配樂 | 晴天（周杰倫）（暫定）

人 | 柯騰，建偉，室友甲乙丙

49

最美的，
徒勞無功

In Vain
but
Beautiful

△ 半夜的走廊上，鼻青臉腫的柯騰與一大堆同學慶功回宿舍。

柯騰：慶功吃什麼牛肉麵？我嘴巴痛死了。

建偉：哈哈，好啦，下次請你吃立晉豆花啦！

△ 大家紛紛走進自己的寢室。

△ 空無一人的走廊上，柯騰坐在公共電話下，在地上打電話。

柯騰：嘻嘻，有空嗎？

沈佳宜：⋯⋯打完啦？

柯騰：哈哈！真的超恐怖的！我第二回合被正面踹中一腳，踢在我的肚子上，超痛！
　　　我痛得快要吐了，還好我假裝要出拳建偉才後退，不然我一定被踢到跪下。

柯騰：每回合只有一分鐘，可是比我想像中的還要累一百倍，想當初我還想訂九回合
　　　咧，哈哈，如果那樣訂的話，我現在大概連話筒都拿不好了⋯⋯

沈佳宜：⋯⋯

柯騰：妳知道什麼是立技嗎？就是站著打的個格鬥技，有人說現在最強的立技就是泰
　　　拳，我今天多多少少領教了，靠，果然夠恐怖，我一靠近建偉打他，他的腳不
　　　夠距離踢我，就用膝蓋直接撞過來！撞過來耶！我超怕我的肋骨就這樣斷掉的
　　　⋯⋯

沈佳宜：⋯⋯

柯騰：雖然建偉的腳很恐怖，像鞭子一樣，但說起挨打，誰比較強還真難講吧？我的
　　　拳頭可是很硬的，只要他的臉再中我一拳，百分之百就趴在地上啦！

沈佳宜：⋯⋯

柯騰：妳知道踵落嗎？幻之絕技踵落耶！我打架打這麼久，這還是我第一次看見這麼
　　　高級的動作，靠，建偉的腳高高抬起來的時候我就知道一定是踵落了，但我還
　　　是很笨地把頭抬起來，就這樣⋯⋯啊！碰碰碰碰，我的鼻子、人中、嘴巴、下
　　　巴，全都掛彩！

沈佳宜：柯景騰，你到底在想什麼？

柯騰：⋯⋯什麼意思？

沈佳宜：你辦這什麼奇怪的比賽？這種比賽有什麼意義嗎？

柯騰：很有意義啊，自由格鬥賽耶！妳不覺得超炫的嗎？兩個男人之間──

沈佳宜：不就是打架？柯景騰，你專程辦一個比賽把自己搞受傷，這樣的比賽我看不
　　　　出來有什麼炫，你怎麼會這麼幼稚？

柯騰：幼稚？

沈佳宜：就是幼稚！很幼稚！你告訴我，這種奇怪的比賽除了把你自己跟別人弄受傷以外，到底還讓你學到了什麼？

柯騰：哪需要學？不見得做什麼事就一定要學到什麼吧？

沈佳宜：至少你學到辦這樣的比賽會受傷，而這種傷是一點也不必要的！幼稚，你真的很幼稚！你身上的傷我只能說是活該！

柯騰：幼稚？妳知不知道這次的自由格鬥賽對我來說是很棒的經驗？妳可不可以單純替我高興就好了？

沈佳宜：……我要怎麼高興？

柯騰：不管是自由格鬥還是打架，為什麼跆拳道比賽就很正當，柔道比賽就很正當，而我辦的沒有規定格鬥技巧的比賽就很幼稚！明明就更厲害！能夠在這種比賽下還故意挑一個最厲害的對手打，需要很大的勇氣不是嗎？

沈佳宜：……你以後還要辦這樣的比賽嗎？

柯騰：為什麼不辦？一定辦第二次！

（寢室走廊有人出來：吵什麼啊？）

柯騰：（按著話筒，咆哮）我吵你媽啦！

（寢室某聲：討打是不是！）

柯騰：（按住話筒，大怒）幹你最好是敢打啦！來啊！

沈佳宜：幼稚。

柯騰：為什麼妳要否定對我很重要的東西？這是我個性很重要的一部分，妳是世界上最了解我的人，難道會不知道嗎？

沈佳宜：對你很重要的東西，竟然就是傷害自己嗎？

柯騰：我就是這麼幼稚，才會喜歡妳這種努力用功讀書的女生啊！我就是這麼幼稚，才有辦法追妳這麼久啊！

沈佳宜：……

柯騰：我好像，無法再前進了。沈佳宜，我好像，沒有辦法繼續追妳了，我的心裡非常難受，非常難受啊。

沈佳宜：那你就不要再追了啊！（掛電話）

△ 柯騰坐在公共電話下，痛哭。

△ 沈佳宜瞪著電話，眼淚一串一串流下來，直到天亮。

旁白：馬克吐溫說，真實人生往往比小說還離奇，因為真實人生不需要顧及到可能性。我跟沈佳宜就因為這一場亂七八糟的比賽，大吵一架，從此沒有在一起。

S	78	時	無	景	多重	配樂	

人｜該邊，勃起，阿和，老曹

△ 多重講電話畫面，穿插背景。

該邊：（正在看A片）大吵一架？

勃起：（正在重考班教室外）這次吵完大概不會在一起了？

阿和：真的假的？你不想和好？

老曹：（撞球間，一竿進洞）就是説，我有機會了？

旁白：勃起忙著重考，考卷都寫不完了，沒有力氣想太多。

旁白：老曹跟阿和，兩個人立刻出發了。老曹騎著摩托車，從台南直接騎到台北，準備跟沈佳宜告白。

S	79	時	白天	景	國北師，校園內	配樂	

人｜阿和，沈佳宜

△ 阿和看著沈佳宜，沈佳宜哭紅了雙眼。

阿和：我都知道了。

沈佳宜：（哭）

阿和：對不起，這一次，我想趁人之危。

沈佳宜：（擁抱）

S	80	時	黃昏	景	國北師，學校外馬路	配樂	認錯（林志炫）
或想你想得好孤寂（邰正宵）						人｜老曹，阿和，沈佳宜	

△ 老曹騎著機車，風塵僕僕從台南出發。

△ 老曹來到台北，國北師外面。

△ 老曹看見沈佳宜跟阿和手牽著手，笑笑走過馬路。

旁白：結論是，火車比較快。

旁白：看見那個畫面，老曹的機車重新發動，繼續往前……這一次，他不知不覺就繞了台灣整整一圈。

S	81	時	清晨	景	交大校門口	配樂	牽掛（伍佰）

人｜老曹，柯騰

△ 老曹停在交大門口，柯騰兩眼無神地上車。

△ 老曹與柯騰呆呆地乘風騎車。

△ 老曹突然將車停在路邊，然後一拳將柯騰揍倒。

△ 柯騰站起，還手。

旁白：老曹繞回台南時因為恍神，醒來時已經騎到嘉義，於是老曹乾脆又繼續往上
　　　騎，再接再厲又繞了台灣了一圈。不過這次，他在新竹停下來，載我。

柯騰：幹嘛打我！

老曹：還手啊！（又一拳）

柯騰：你以為我不會啊！（還擊）

老曹：再來！

| S｜82 | 時｜白天 | 景｜國北師 | 配樂｜ | 人｜阿和，沈佳宜 |

△ 沈佳宜與阿和漫步在國北師校園。

旁白：阿和向沈佳宜告白成功。我跟阿和之間有很長一段時間沒有聯絡，大概真的跟
　　　沈佳宜説的一樣，是我太幼稚了吧，面對自己的好朋友，卻連裝一下祝福的語
　　　氣都覺得很勉強。

旁白：後來我才知道，阿和與沈佳宜之間只在一起短短的五個月。不過，那也夠讓我
　　　嫉妒的了。

| S｜83 | 時｜晚上 | 景｜路邊居酒屋 | 配樂｜ |

人｜老曹，勃起，柯騰，該邊

（佐以想像表示畫面）

旁白：時間沒有停下來。

旁白：我交了女友。大家都交了女友。那些年，我們都各自擁有了愛情，認識了愛
　　　情，各自有各的分分合合，老曹不只有了愛情，還有了……

場景：路邊的聚餐，酒瓶堆了滿地。

場景：該邊整個就是醉倒，不省人事趴在桌上。

老曹：幹，我當爸爸了。

柯騰：沒戴套？還是純粹意外？我要決定我要説活該還是恭喜。

老曹：……沒戴套。

柯騰：哈哈，活該！不過也恭喜啦！

勃起：超屌的啦！當爸爸了耶！

老曹：靠……你們可以借我幾千塊嗎？

勃起：蛤？你是要打掉喔。

老曹：難道生下來？喂，我才大三耶！

勃起：如果有找到可靠的道士，打掉也不是不行啦。

老曹：什麼意思？

勃起：嬰靈啊，沒有出生就被打掉的小孩，怨氣很重的，會一直纏著你不放，輕一點讓你工作不順利，生病又好不起來，半夜起來上廁所連自己家裡也會迷路⋯⋯

老曹：幹你在說什麼啦！

勃起：就是那些靈異節目說的啊，嚴重的話你會出車禍，再來就是躺在加護病房時看見奇怪的東西，例如全身發出綠光的嬰兒、還是在地板上彈來彈去的嬰兒的頭，洗澡的時候遇到停電又停水，想出去，門卻打不開⋯⋯再來就是⋯⋯喂？喂？（在老曹眼前揮手）

老曹：再來會怎樣啦幹！

勃起：再來就是出第二次車禍啊！

老曹：⋯⋯

△ 所有人捧腹大笑起來。

S｜84	時｜半夜	景｜陰森的住家	配樂｜	人｜老曹，嬰靈

△ 尿急的老曹一直在家裡找不到廁所。

△ 老曹最後只好打開冰箱尿尿，正好尿在一個嬰靈的臉上。

△ 嬰靈的臉部特寫。

S｜85	時｜晚上	景｜小吃店	配樂｜	人｜柯騰，小吃店客人

旁白：時間還是沒有停下來。

△ 柯騰在麵攤招呼客人，客人越來越多，都在看電視。

△ 電視上實況轉播著陳進興挾持南非武官。

旁白：交了女友後，我發現約會原來要花很多錢。我每天晚上都到清大夜市的小吃攤打工，洗碗，煮麵，擦桌子。

客人甲：真正是夭壽喔。

客人乙：畜生！死好！

△ 柯騰停止擦桌，站在人群之後看電視。

S｜86	時｜晚上	景｜校外租屋	配樂｜音響放著張學友的？？？？

人｜該邊，該邊的友人

△ 該邊一邊跟同學打麻將，一邊看著電視上的陳進興。

該邊：電視說，謝長廷等一下會進去跟陳進興談判？

友人：最好是啦。

該邊：希望謝長廷有偷偷帶槍進去，一槍把那個畜生幹掉。

友人：砰！（大聲）

S｜87	時｜晚上	景｜撞球間	配樂｜

人｜老曹，老曹的小孩子，老曹的老婆（謎）

△ 電視播放著陳進興挾持武官事件。

△ 老曹在撞球間看著電視，脖子綁著一個嬰兒。

王育誠：（電訪陳進興）請問你什麼時候要自殺？

老曹：……怎麼有那麼白爛的記者啊？（看著懷中嬰兒）喔乖，乖，肚子餓了嗎？

S｜88	時｜晚上	景｜路邊攤	配樂｜	人｜勃起，豬哥亮客串

△ 電視播放著陳進興挾持武官事件。

△ 勃起正在某簡陋麵攤吃麵，同桌一個帥帥中年大叔也看著電視。

中年大叔：跑路跑到這種程度，真的是不夠專業……

（勃起與大叔面面相覷）

S｜89	時｜半夜	景｜男八舍宿舍	配樂｜	人｜柯騰，室友甲乙丙

旁白：時間，一直走，一直走，從沒為任何人的青春停留。

△ 許多著名的新聞大事件，採用翻拍方式呈現。

△ 加入周星馳電影崛起的幾個經典畫面（版權確認）。

△ 柯騰正在寢室做仰臥起坐，室友各自做著各自的事。

△ 突然一陣劇烈的天搖地動，大家原本無動於衷，後來越來越激烈，所有人奪門而出。

室友甲：不大對喔。

室友乙：好像……

柯騰：閃了！

室友乙：義智！快閃了！（用力拉著正在睡覺的室友丙下床）

S｜90	時｜半夜	景｜宿舍樓下廣場	配樂｜

人｜柯騰，一大堆路人

△ 女二與男八宿舍樓下廣場，聚集了一大堆議論紛紛的學生。

△ 大家忙著打電話，普遍沒有訊號。謠言四起。

路人甲：太扯了！我媽媽説，我家附近的旅館整個倒下來了！

路人乙：你家不是在台北嗎？

路人丙：震央在台北？

室友甲：九把刀，要不要換個地方打！這裡人太多了基地台超載，我們騎車出去，往
　　　　人少的地方打看看！

柯騰：這理論對嗎？

室友甲：不知道！

S｜91	時｜半夜	景｜新竹光復路往竹東	配樂｜	人｜柯騰，路人

△ 柯騰騎著機車離開交大，往竹東偏僻的地方騎，時不時停下來打手機，此時街上全
　　是穿著內衣拖鞋走出來聊天的人們，似乎是全市停電了，街上朦朦朧朧。

△ 幾乎快到人跡稀少的山區，手機終於接通，機車停在路旁。

柯騰：妳⋯⋯妳沒事吧？

S｜92	時｜半夜	景｜兩景交換（新竹，台北）	
配樂｜寂寞咖啡因（九把刀）		人｜柯景騰，沈佳宜	

△ 沈佳宜坐在大馬路邊，馬路上也都是人龍。

△ 兩人手機交談的交錯。

沈佳宜：我沒事，但街上都是人呢。

柯騰：嚇死我了，我剛剛聽到震央可能在台北，有旅館整個垮下來了⋯⋯總之，妳沒
　　　事就好。

沈佳宜：⋯⋯謝謝。

柯騰：那⋯⋯沒事了我⋯⋯

沈佳宜：（打斷）我很感動，真的。

柯騰：感動個大頭鬼啦，妳可是我追了N年的女生耶，萬一妳不見了，我以後要找誰回
　　　憶我們的故事啊。

旁白：那天晚上，我們聊了很多回憶。好多好多，那些努力用功讀書的那些年。

沈佳宜：我⋯⋯後來跟阿和在一起過。

柯騰：嗯，我有聽阿和說了。不過，後來為什麼分手了？我一直不想問他，想到就有
　　　氣。……阿和對妳不好嗎？

沈佳宜：不是。

柯騰：妳喜歡上別的男生？

沈佳宜：都不是。我只是覺得，阿和不夠喜歡我。

柯騰：阿和很喜歡妳。

沈佳宜：被你追過，很難覺得……這輩子可以更幸福了。

柯騰：哇，這麼感人。

沈佳宜：你不要破壞氣氛喔現在。

柯騰：那，我可不可以問妳，為什麼當時妳沒想過要跟我在一起？

沈佳宜：常常聽到別人說，戀愛最美的部分就是曖昧的時候，等到真正在一起了，很
　　　　多感覺就會消失不見。我想，乾脆就讓你再追我久一點，不然你追到我之
　　　　後就變懶了，那我不是很虧嗎？所以就忍住，不告訴你答案了。

柯騰：妳真的很雞巴耶。

沈佳宜：……

柯騰：……（看著星空）

沈佳宜：謝謝你喜歡我。

柯騰：我也很喜歡，當年喜歡妳的我。妳讓我，閃閃發光呢。

S｜93	時｜無	景｜交大浩然圖書館，寢室	配樂｜	人｜柯騰

△ 交大浩然圖書館裡，柯騰在研究小間讀書。

△ 交大八舍寢室裡，柯騰正用電腦寫著小說。

△ 電腦螢幕上寫著：都市恐怖病，語言（五）。

旁白：我一邊準備研究所考試，一邊為了繳交面試所需要的書面資料，開始寫小說。
　　　用小說代替嚴肅的論文，很幼稚，自以為有創意，但這就是我。

S｜94	時｜白天	景｜某會議室	配樂｜

人｜柯騰，教授甲，教授乙

△ 研究室裡，柯騰自信滿滿地接受口試。

教授甲：你拿……小說來面試研究所？

柯騰：很強吼。

教授甲：你還附上未來三年的出版計畫，你以前出過書嗎？

柯騰：沒啊，不過我打算每年都寫兩本書，都是具有社會學意義的長篇小說，三年就
　　　六本，我覺得，一定沒問題。

教授乙：你在個人經驗上寫……你是第一屆、第二屆九刀盃自由格鬥賽的舉辦人，那
　　　　是什麼東西？

柯騰：簡單說就是打架比賽。

教授甲：打架比賽？

教授乙：贏了又能怎樣？

柯騰：最強的人一定會贏得大家的尊敬，這是每個男人都想追求的夢想。

教授乙：就算是，這跟社會學有什麼關係？

S｜95　　時｜白天　　　　景｜連鎖書店（主）、樓梯間、咖啡店　　　配樂｜

人｜柯騰

△ 柯騰不以為意地坐在電腦前繼續寫作，拿著筆電到處寫作的片段穿插畫面。

△ 柯騰走到誠品找自己的書，最後在一大堆書的底下找到，自己上架，左顧右盼，偷
　 偷放到排行榜第一名。

旁白：後來，我果然重考。重考的那一年我都在寫小說，也出了書。書賣得很爛，每
　　　次我到書店去找自己寫的書，都要找很久很久。不過這不影響我繼續寫小說的
　　　動力，畢竟……每個人都有每個人的際遇，而我，人生就是不停的戰鬥嘛！

S｜96　　時｜無　　　　景｜任一咖啡店　　　配樂｜

人｜周杰倫我愛你，方文山我愛你，柯騰，唱片公司企劃

△ 柯騰正絞盡腦汁寫著小說，桌上一杯咖啡。

△ 柯騰旁邊隔了一排的位置上坐著尚未成名的方文山，他的桌上堆著一堆廢棄紙稿，
　 整個人很邋遢。

方文山：（講手機）沒關係沒關係，不會不會，不過我這裡還有很多稿子，對，都是
　　　　歌詞，對對，還是中國風的……喂？喂？唉。

△ 方文山後面，似乎也有一個人正在挨罵。

△ 唱片企劃霍然站起，離開。

唱片企劃：不是跟你說過幾百遍了嗎？你又交這什麼歌？拜託一下好不好，這不是有
　　　　　沒有市場的問題，而是根本聽都聽不懂，唱給誰聽啊！（走）

△ 方文山仰頭嘆氣，身後座位的人也仰頭嘆氣，兩人的頭正好撞在一起，同時轉頭。

△ 那人便是周杰倫。

S｜97　時｜白天　　　景｜合作車廠　　　配樂｜雙截棍（周杰倫）

人｜老曹，客人

△ 西裝筆挺的老曹在車廠為客人介紹車款。

旁白：老曹大學畢業以後，用家庭因素申請了替代役，退役後在車廠賣車。不過他賣
　　　車的技術，比不上他中出的技巧那麼出神入化。

S｜98　時｜無　　　景｜醫院病房　　　配樂｜

人｜老曹，老曹妻子，老曹三歲子，老曹新生兒

△ 老曹的妻子躺在床上擠奶。

△ 老曹表情癡呆，抱著第二個小嬰兒坐在醫院裡，大兒子則在一旁活蹦亂跳。

旁白：很快，老曹又有了第二個寶寶。他的結論是……

老曹：真的要穿雨衣……

S｜99　時｜無　　　景｜圖書館　　　配樂｜　　　人｜該邊，美女讀者

△ 該邊在圖書館走來走去，一看有美女，走過去要變魔術。

旁白：該邊考上公務員，在永和圖書館當課員，一直都沒有女朋友的他，每個月都在
　　　擴充電腦硬碟。櫻木花道說，左手只是輔助，這句話，該邊比誰都清楚。

S｜100　時｜白天　　　景｜路邊　　　配樂｜　　　人｜阿和

△ 阿和睡在車上的疲累模樣。電話一響，阿和趕緊起身發動車子。

△ 阿和拿起旁邊吃到一半的便當又吃了幾口。

阿和：好！沒問題沒問題，我半個小時就到。

旁白：阿和那個胖子，在中科當業務員。很喜歡開車的他，平均一天有十二個小時都
　　　在車上。雖然有點狼狽，但他會成功的，我知道。畢竟他可是我們之間唯一追
　　　到過沈佳宜的人啊！

S｜101　時｜白天　　　景｜彰化銅板燒肉店　　　配樂｜

人｜勃起，勃起父母

△ 勃起在家門口，拿著大行李箱，與勃起父母道別。

勃起媽：要好好照顧自己啊。

勃起：好，放心啦。

勃起媽：（母愛飽滿）如果念不會，就儘管回家，喔！

勃起：媽，妳不要亂講話啦！

勃起媽：跟你說真的啦，念不會就回家！

勃起：媽！

旁白：勃起大學畢業後，先去當兵，然後立刻飛美國念碩士。勃起的英文很爛，我真
　　　不知道他哪來的勇氣去美國玩大冒險，大概真的很想幹洋妞吧。

S｜102　　時｜白天　　　景｜機場空景，任一城市馬路　　配樂｜　　人｜柯騰

△ 中正機場，飛機起飛。

△ 柯騰在馬路上停紅綠燈，抬起頭，一架飛機掠過頭頂。

旁白：這一飛，兩年又過去了。等到勃起把學位騙回來的時候，我接到了一通電話。

S｜103　　時｜白天　　　景｜台北金石堂　　　　　配樂｜

人｜柯騰，一大堆讀者臨演

△ 簽書會上，人潮擁擠。

旁白：第五年，我的小說，終於看到讀者了。

△ 簽書簽到一半，柯騰接到一通電話。

沈佳宜：大作家，在忙嗎？

柯騰：正在征服天下耶。

沈佳宜：不管，有件事，第一個要告訴你。

柯騰：怎樣，有空讓我再追妳一次了嗎？

沈佳宜：這次恐怕不行喔。

柯騰：為什麼？

沈佳宜：我，要結婚了。

S｜104　　時｜白天　　　景｜車上　　　　配樂｜　　　人｜柯騰，勃起，阿和

△ 前往婚禮的路上，阿和在前面開車，勃起坐側座。柯騰一個人躺坐在後面，兩腳頂
　　著車玻璃。

勃起：不知道新郎人怎麼樣，只知道大我們八歲。

柯騰：在我們還在打手槍的時候，他已經開始喝藥酒了。

阿和：媽的！你們這兩個不懂祝福兩個字怎麼寫的人！

柯騰：你不懂啦，如果你真的非常喜歡過一個女孩，就會知道，要真心祝福她跟別人
　　　永遠幸福快樂，根本就是不可能的事。

勃起：對啊，有道理。我們這種背後放箭的才是真愛。

阿和：……前幾天該邊問彎彎，新郎新娘在門口送客的時候，我們可不可以親新娘。
結果啊……彎彎說，新郎說不可以，免談！

勃起：哇，新郎怎麼這麼小氣啊。

柯騰：這種小氣也算是很愛沈佳宜才會這樣吧。

阿和：不管是不是小氣，我們都追沈佳宜那麼久，卻都沒親過沈佳宜，這一次再不把
握機會，沈佳宜就真的變成人妻了！

柯騰：等等，你不是跟沈佳宜在一起過……快半年嗎？

阿和：……

柯騰：連你也沒親過沈佳宜？

阿和：事實上，我連手也只牽過四次，一次五分鐘，一次三分鐘，第三次，一分鐘
十五秒。最後一次，她只輕輕讓我碰一下就技巧性避開了。

勃起：哈哈哈哈哈哈！好好笑喔！

柯騰：哈哈哈哈哈哈超好笑的啦！都給你那麼多機會了，哈哈哈！

S | 105　　時 | 白天　　　景 | 宴客餐廳　　　　　　　　　　

配樂 | 人海中遇見你（殷正洋，或請樂團在婚禮重唱）

人 | 阿和，該邊，老曹，勃起，柯騰，彎彎，學校老師斟酌，沈佳宜，新郎

△ 進到婚禮會場，遠遠就看到該邊跟彎彎、老曹跟老婆及兩個孩子都坐在桌子那邊，
站起來揮揮手。

△ 杯子交蹠的特寫，大家熱烈慶祝團聚。

△ 每個人的額頭上，都畫了一個青筋爆裂的痕跡。

彎彎：後悔了吧，當年我這麼好追，你們卻統統跑去追沈佳宜。

大家：是喔（敷衍）。

勃起：老實說以前我沒認真追過沈佳宜，我是看大家都喜歡她才跟著湊熱鬧，比起
我，你們這些人追了這麼多年都追不到，真的很丟臉，現在沈佳宜都變成別人
的新娘子了，你們竟然還有臉來參加婚禮，真的是……

老曹：我聽你在把BU。

阿和：好歹我也曾經追到過好不好？

柯騰：那是詐胡。

該邊：對了對了，我們來打個賭。

阿和：賭什麼？

該邊：我們猜拳，最輸的那一個人，等一下要在新郎新娘進場的時候，伸腳把新郎絆倒！

（所有人哈哈大笑）

彎彎：你們這樣太壞了。

老曹：我已經當爸爸了，這種無聊的遊戲不要算我一份啊。

勃起：屁啦！

柯騰：來來來！願賭服輸啊！

（大家猜拳，所有人看著輸家勃起）

勃起：媽啦……

△ 此時燈光暗下，新娘進場，此桌開始鼓譟起來。

△ 眾人打打鬧鬧，要勃起伸腳絆倒新郎，唯獨柯騰看新娘看傻了眼，慢動作。

△ 親娘在錯身而過的瞬間，與柯騰四目相接，微笑。

△ 大家抱怨勃起，但無聲。

旁白：我錯了。原來，當你真的非常非常非常喜歡一個女孩，當她有人疼，有人愛的時候，你會真心真意祝她，永遠幸福快樂。

S｜106	時｜白天	景｜宴客餐廳	配樂｜遲到千年（蘇打綠）

人｜阿和，該邊，老曹，勃起，柯騰，彎彎，學校老師斟酌，沈佳宜，新郎

△ 新郎新娘站在大廳門口發喜糖，賓客輪流合照。

△ 大家面面相覷，產生默契。

該邊：新郎大哥，我們這一群敗兵之將想親新娘，不知道可不可以！

新郎：新娘說好，我沒問題啊！

新娘：（笑）好啊。

眾人：好耶！

新郎：等等！要親新娘可以……但是！你們等一下想怎麼親新娘，就要先怎麼親我，這樣才公平喔！（故作玩笑狀）

勃起：沒聽過來賓親新娘還要過關耶……

阿和：還有這種的喔。

新郎：那我也沒辦法（聳肩）。

柯騰：（衝上，緊緊抱住新郎猛親）

△ 回憶跑馬燈。

△ 眾人接力輪流親吻新郎，新郎整個剉到，新娘笑到流淚。

△ 大家看著呆若木雞的新郎，彼此相互一看，大笑。

△ （拍著備用）一個明顯是gay的清潔工，呆呆地看著這一幕，上前便要親新郎，新郎整個用力推開。

△ 收禮金的桌子上，柯騰的紅包上寫著：新婚快樂，我的青春。

S｜107	時｜白天	景｜大魯閣打擊場	配樂｜

人｜阿和，該邊，老曹，勃起，柯騰

△ 還穿著正式襯衫的大家輪流打擊，用力揮棒，好像要拋下什麼。

△ 一個正妹服務員吸引了大家的目光，大家隨即相視一笑。

阿和：不是吧……

該邊：柯騰，有沒有想過把我們的故事寫成小說啊？

柯騰：早就想了，只是還沒想到書名，沒辦法開頭。

老曹：是喔，真的要寫的話，要把我寫帥一點啊。

勃起：打手槍那件事可不可以不要寫？

柯騰：一定寫。

該邊：順便幫我徵女友。

△ 柯騰打開筆記型電腦，思忖，敲打鍵盤。

△ 與記憶畫面重疊，手搖式粗糙拍攝畫面。

△ 電腦螢幕顯示：座位前，座位後。男孩衣服背上開始出現藍色墨點。一回頭，女孩的笑顏，讓男孩魂牽夢繫了好多年，羈絆了一生。

△ 眾人正好回頭，看著柯騰。

△ 柯騰笑了。

△ 電腦螢幕顯示：那些年，我們一起追的女孩。

S｜108	時｜夕陽	景｜海邊	配樂｜後青春期的詩（五月天）

人｜柯騰，該邊，阿和，勃起，老曹，沈佳宜

△ 黃昏下的沙灘，所有男生或坐或站。

旁白：沒有人哭，沒有人懊惱，沒有人故意喝醉。只有滿地的祝福與胡鬧。一場名為青春的潮水淹沒了我們。浪退時，渾身濕透的我們一起坐在沙灘上，看著我們最喜愛的女孩子用力揮舞雙手，幸福踏向人生的另一端。浪退時，渾身濕透的我們一起坐在沙灘上，看著我們最喜愛的女孩子用力揮舞雙手，幸福踏向人生的另一端。

下一次浪來，會帶走女孩留在沙灘上的美好足跡。

但我們還在。

刻在我們心中的女孩模樣，也還會在。

豪情不減，嘻笑當年。

△ 沈佳宜遠遠走過，回眸一笑，眾男孩看得出神。

S｜109	時｜	景｜	配樂｜	人｜笑忘歌（五月天）

△ 片尾，一邊上字幕，一邊播放真實的婚禮照片。

S｜110	時｜白天	景｜宿舍陽台的晾衣間	配樂｜	人｜衣服

△ 最片尾，特寫當年柯騰送給沈佳宜的那一件衣服。

△ 英文翻譯：You are the apple of my eye. 妳是我最重要的人。

Chapter 05.

劇本1.0版，編導解說

這個版本的劇本是2009年8月8日開始慢慢寫，2009年9月28日完成的版本，可說是那些年劇本的最早版本之一。也就是說，這個版本是第一次、也是唯一一次從分場綱出發的劇本，從這個劇本之後的每一次改版，都與分場綱無關了。

我不知道這是否是寫劇本的常態，但同時作為編劇與導演，分場綱對我來說就只是一個寫給自己參考用的節奏提示而已（如同大家所看到的，超級粗糙），緊接著劇本的進化，全都是以劇本本身的更改為主。

我知道這個劇本並不會是最終用來拍攝的版本，所以我有一點偷懶。在分場綱的提示下，我只是先大略寫出角色的對白、主角的旁白，以及事件發生的概略輪廓。所以囉，對白不夠洗練，旁白不夠精準，事件描述的結構也比較簡單，多多包涵。

話說從頭。

第一場與第二場，我很喜歡用具有意義的碎畫面開局，一如「三聲有幸」前半分鐘裡的鬼魅氣氛，我採用了掛鐘、桌菜、窗戶、電話、焚香的特寫分鏡，這次我將鏡頭放在柯騰準備婚禮的幾個細節上，旋即〈永遠不回頭〉的音樂揚起，時空立刻來到十多年前的早晨。

第三場到第九場，我介紹每一個主角好友登場的方式，採取了場景跳躍。

每一個角色一出現、與主角完成迅速且零碎的互動後，隨即將場景拉到各個角色的家，讓每個角色努力向父母解釋，為什麼自己非得直升精誠中學高中部不可——帶出這些男孩之所以放棄公立高中而改讀私立中學的真正原因，全都是因為沈佳宜。

而這些角色說服父母讓自己就讀私立中學的理由，其實也是在介紹角色本身，比如阿和的囉哩巴唆、跟勃起的無腦，都在影片初期得到表演的空間。

這些其實在電影裡是沒有的，我在劇本階段刪掉了，而非拍好了反悔再用剪接幹掉。刪掉的原因是，我覺得這種介紹方式太拖延節奏，每一次從大家騎腳踏車上學的畫面（節奏快）跳到每一個角色的家裡（節奏慢），然後又跳回上學（節奏快），這種交錯很矛盾。

更重要的這些劇情不夠有趣！而這些不夠有趣的角色介紹，卻導致主要的劇情太晚登場（從沈佳宜登場的那一個特寫畫面開始），想想實在不划算。後來我刪掉了，後來的角色登場就簡潔有力得多。

第十場的第一個三角形，隔壁班教室後面那一位在牛皮沙發上呼呼大睡的人物，其實是獻給我資深讀者的一個大彩蛋，哈哈沒錯，他就是頂頂大名、湊巧也是就讀精誠中學的校園霸主　哈棒老大（我有記得挪台表示尊敬）。

說了無數次，難得拍一次電影，就很貪心地想將自己喜歡的一切都塞進去，而我寫了十二年小說，自然想將小說裡的經典角色召喚進電影，這種召喚在我自己的世界觀邏輯上並不衝突，原本我就有用不同故事裡的主角彼此出現在各自故事中的習慣，在電影邏輯上，也不算太突兀，因為鏡頭只有稍微帶過不會給特寫，有發現彩蛋的讀者自然會驚喜，沒發現彩蛋的一般觀眾，也就只是多看了半秒的畫面，死不了。

後來我還是刪掉了，因為為了拍哈棒老大這一顆唯一一次、不超過一秒的過場鏡頭，劇組就要多陳設一個隔壁班教室，我們的資金不夠。所以我不是為了劇情上不需要而刪掉　哈棒老大的登場，而是因為可以讓我拿來亂玩的資金不夠多。附帶一提，這個角色我原本情商同經紀公司的王傳一客串，他超開心地答應了，後來角色被刪，王傳一好像很失望啊……畢竟他看過哈棒傳奇，完全理解可以飾演哈棒老大是一件非常神聖的任務啊！

在第十場戲裡我寫了一大段柯騰的旁白，這個旁白有夠長！超級長！無敵長！我一定是剛睡醒才會生出這麼爛的一條盲腸。

第十三場，我需要一場戲，讓柯騰被導師強制換座位，換到沈佳宜的前面。

在原著裡，柯騰是因為愛跟牆壁講話才被換位子，這種爛理由不夠有畫面感，也不夠有趣，所以我得另闢蹊徑。而這一件調皮搗蛋的事，也必須呈現出主角柯騰跟其他青春校園電影裡的主角最大的差異。

我對自己青春的解讀是，我的年少是智障低能白痴弱智無厘頭的，一點也不深沉憂鬱灰暗充滿批判性甚至性別焦慮也沒有，於是誕生了很低級的第十三場。這雖然不是我的親身經驗，但以此表達青春的愚蠢揮霍是極為直接了當的。

第十三場，劇本裡關於上課打手槍的描述，其實非常簡短。像這種狀況屢見不鮮，劇本少少的，但分鏡會議上我們卻要不斷討論拍攝的手法與執行上的細部作業，然後再花大半天去完成它。

這一場有一句我很喜歡的對白，那就是柯騰說：「不是很方便。」我覺得超好笑的，這種勉為其難的頂嘴並非反抗老師，而是有點可愛的無奈。

第十四場，現在我要說了，雖然我很喜歡上課打手槍的橋段，但為了避免無謂的道德爭議（真無趣啊這一類的爭議），以我的腦袋肯定還能夠想出別種荒謬的上課搗蛋劇情，去替換掉上課打手槍。

BUT！人生最重要的就是這個BUT！BUT我是為了非常想要寫一句智障對白，才硬是堅持了上課打手槍的白爛劇情。

那就是，當賴導在走廊上近距離瞪著柯騰與勃起，難以置信地說著：「上課打手槍？上課打手槍……」訓話一頓後，柯騰無奈又無辜地反駁：「又沒有射。」我一想到就會爆笑出來，我也相信觀眾會跟我一樣哈哈大笑。

於是乎，我就為了讓柯騰說那一句很智障的垃圾話，寫了整場打手槍——造成了一股奇怪的旋風。

打手槍的劇情在台灣頗受爭議，有好有壞，批評的原因大多是：「沒有人會在上課打手槍」、「打手槍私下打就好了，電影公然拍打手槍很噁心」、「可以拍打手槍，但這種大剌剌的拍法很不文雅」。這些批評我雖然都接受，但聽到侯孝賢當面握住我的手，跟我說打手槍拍得很好玩且不低級時，不免還是很窩心受用。

其實同樣的狂打手槍的畫面，在香港卻是幾乎一面倒的大受好評，我認真研究了在網路上所能找到的上百篇香港影評後，發現是因為近十年來香港與大陸搞合拍片，慢慢被大陸的諸多電影規範給束縛住，香港電影漸漸的無法率性伸展出猶如「那些年」裡的奔放青春，所以「那些年」面對青春毫不閃躲的生猛拍法，教整個香港電影圈大呼過癮。

第十六場到第十九場，都是在寫柯騰剛換好位子後，跟沈佳宜之間的摩擦。而沈佳宜也開始注意到以前沒有認真注意到的，關於柯騰的胡搞瞎搞。

我好喜歡第十八場與第十九場，柯騰惡整老曹的戲。

以前我就很愛趁著當值日生的時候，在午休用板擦惡搞熟睡的老曹（那時老曹是風紀股長，平時很愛登記我的名字，害我被罰週末留校掃地），這一場戲算是紀念我的真實回憶。

而我更愛柯騰故意趁老曹在洗手台洗頭的時候，假惺惺走到旁邊問：「老曹，你的頭怎麼了？」那種賤樣如果拍出來，戲院一定會大爆笑。

第二十場，該邊變魔術，第一次寫劇本時這一場我根本就沒想好該邊要變什麼魔術，所以就先偷懶擱著。

後來我找蔡昌憲演出該這個角色，我要求也很幽默的蔡昌憲自己想一個變魔術的梗，但後來蔡昌憲一直裝死沒想，於是我只好拍我以前常常玩的白痴假魔術，也就是大家在電影中所看到的情節。

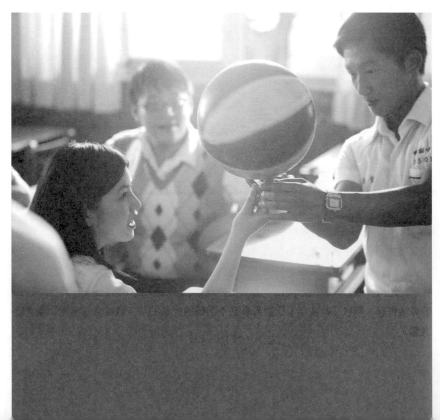

第二十三場，顯示我原本就打算讓勃起這個角色，擔任大家在喜歡沈佳宜的群體中最隱性的位置。本來嘛！就沒有規定喜歡一個女孩子就要全力以赴的，偷懶的、隨性而為的、大家做我也跟著做，就是勃起喜歡女生的方式。

後來我還是給了勃起追沈佳宜的方式，吹笛子，因為我覺得在女孩子樓下彈吉他很浪漫，但吹高音笛就弱智了。勃起適合這種弱智演出。

第二十四場到第二十九場，我原本安排了諸位老師的正式登場，想要用老師處罰學生的種種特色，增添上學的有趣。每一個老師都有自己的一套，都是源自我想紀念的、教過我的老師們。

不過數學老師是虛構的，這個讓人噴飯的角色同樣出自小說 哈棒傳奇，裡面超經典的吳老師，也贊助了一下電影哈哈。只要是我的讀者，一看到這段台詞，一定會笑到口吐白沫。

後來老師處罰學生的段落幾乎都刪掉了，因為這些老師大多後面不會有更多戲份（除了英文老師），等於是虎頭蛇尾，還一口氣虎虎頭蛇尾了很多老師，這樣怪怪的。刪掉了，但很可惜，因為這些段落都好可愛。

附帶一提，當初吳老師這個角色，原本已情商由香港演員吳孟達飾演（小說裡的吳老師，就號稱長得神似吳孟達），而音樂老師的鋼琴邊既然靠著兩把光劍，理所當然囉，就是由我人生中第一個女主角賴雅妍支援——這該是多麼有意義的連結啊！只能説，電影劇本有捨有得，段段被刪各有遺憾。

真正的好編劇，一定不能只曉得刪掉壞劇情，去蕪存菁，也要學會為了節奏與敘事輕快，刪掉其實也很不錯的劇情，只為了更好。我也還在學習的路上。

第三十場，仔細看，這些對話其實不是電影最後版本的對白，還是很原始的粗寫，這階段我只是簡單描述事件始末，直到下一個版本才開始揣摩英文老師的心境、並給予英文老師潛台詞。

第三十一場，原本是我一口氣處理「沈佳宜彆扭地道謝」跟「沈佳宜轉換立場想督促柯騰念書」這兩場戲的原始構造，但後來我覺得，不宜！不宜將那麼多對話塞在同一場戲！再加上沈佳宜跟柯騰的互動要從彼此討厭、到彆扭地試圖正視對方的過程，最後可以更漸進一些，好讓情感的增溫更加的合理，所以後來區分作為不同的兩場戲處理。

至於第三十一場的最後，勃起拿電蚊拍電柯騰的畫面，實在太漫畫了，所以最後刪掉不用。我想有別的導演反而會喜歡這種惡搞吧。

我在寫第三十四場的時候，由於我是真的將高中數學全部忘光光了，所以我根本舉不出有什麼數學觀念可以引用，所以就偷懶用底線留空，想說等到我正式完成劇本的前夕，再翻一下數學參考書隨便抄一個觀念即可，後來……後來哈哈還是偷懶了，輕輕帶過而已。
這一場戲裡面，我異常喜歡沈佳宜略帶驕氣地回應柯騰：「所以會念書的人很厲害啊。」這一句對白。真的，我們都有不擅長的事，但正因為不擅長，所以完全不應該瞧不起那些將我們不擅長的事做到得心應手的那些人，反而更應該給予佩服吧。
沈佳宜並非天資聰穎的女孩，她的好成績全靠著努力用功讀書而來，她知道自己不是天才，所以更了解努力的重要性，她也希望聰明的柯騰不要白白浪費了一顆好腦袋吧。

第三十五場，這個階段我只打算讓柯騰踩Puma的背，真是非常正面。直到後來我才想更積極地紀念Puma跟我最有愛的互動模式——我伸腳讓Puma抽插！
附帶一提，我原本只想拍一顆普普通通的狗幹人腳的鏡頭，但執行導演廖明毅提出可以從狗狗的視角拍牠仰望主人的第一人稱鏡頭，結果效果非常爆笑，這是廖明毅的突發奇想、加上攝影師阿賢超會手抖奏的效！所以拍電影真的是一場團隊合作啊，而導演更要有接受比自己的意見更好想法的器量！

第三十七場，真是多餘的一場，還直接跟第三十六場的用意重疊，唉，我的才華真是太不足了。

第四十場，可以看得出來我原先企圖想塞的對話與互動比較多。

這一段有兩個目的。其一，讓經典的對白：「人生本來就有很多事，是徒勞無功的啊。」適時出現。其二，讓沈佳宜首次進入柯騰的玩笑世界。

大家在閱讀這一段的時候，或許會覺得：「對啊！這樣演互動比較多，比較有趣，為什麼不讓沈佳宜玩立可白啊？好可惜喔！」是的，這樣想是對的，我也很想讓沈佳宜玩一下立可白塗鴉的遊戲，但導演要懂得取捨劇本，才能掌握好節奏。

如果我讓這一段戲如原始劇本演出，沈佳宜那種逞強的模樣一定可愛斃了，但缺點隨之而來，那就是「這一場」太長了！如果一個場景的戲份太飽滿，可是演員的走位很多、動作很多、甚至不同演員進出很多，那節奏就容易活潑起來，可是如果放任兩個人坐在位子上猛聊天、完全以對話建構單一場戲，那就很恐怖！就算對話很有趣，也有讓觀眾耐性漸失的危險，這可不是我要的節奏。

在此之前我沒當過導演，試問我如何知道正確節奏？答案是，沒有「正確的節奏」這種東西，只有導演喜歡哪種節奏的問題，這是一個偏好的思維。

我雖然有我自己偏愛的節奏感，但我很慶幸柴姊跟副導小子在劇本節奏上也給了我不少意見。

第四十一場，是第四十場的衍生，本意是幫第四十場長一條逗趣的尾巴。既然前一場沈佳宜在勃起書包上塗立可白的戲被刪掉，這一場也就自動爆炸了。

這一場戲的目的我很喜歡，就是藉著勃起爽朗承認喜歡漂亮的女生，說明青春期男孩的「膚淺」是一種天經地義，根本不需要多加解釋。如果這一場真的有演出來，大家覺得張詩含應該由誰飾演比較好呢？

第四十二場的惡作劇，是我國中時最愛的十大爛玩笑之一，我真的超愛從樓上吐水的，還會跟同學比賽命中率。出於病態，我們都選女生攻擊，因為女生生氣起來的樣子好可愛耶！

第四十五場，是否似曾相識？如劇本顯示，這一場原本是要發生在教室裡的，但我一直有個大問題：教室裡的戲太多了！

我必須適當地將戲份從教室裡拉出來，換換場景，讓大家的視覺喘口氣。儘管我了解大家都很懷念教室，但相信我，過度把戲集中在同一場景，會產生在看鄉土棚內劇的幻覺啊！

後來我把場景換成掃地時間的校園一角，效果很棒，那一天拍柯騰與沈佳宜掃地，順便拍了很多戀愛症候群的碎分鏡，氣氛真是無敵棒，演員演得開心，我也拍得很快樂。那一天絕對是我拍那些年最開心的前三名。

第四十六場，如果真的照劇本演，一定會是個大悲劇。

太長了，太囉嗦，缺點我已經說過了。幸好電影的籌備期超長，所以我有很長時間可以冷靜，確認自己是一個白痴。

話說這一段對話其實非常忠於原著，充分表現出柯騰為了愛情，無所不用其極陷害朋友的決心。為了愛情犧牲朋友，這已經是社會常識了啊！！

第四十七場，是很甜蜜的戀愛症候群MV。

當初第一次寫，只是隨便交代一下，後來的版本就開始詳細列出需要的劇情分鏡了。慢慢來，比較快，且看之後兩個版本的劇本。

第五十一場，旁白太多，囉嗦，失敗！

第五十三場，這一場的雛形寫得真隨便啊，所以劇本是需要進化的好嗎！如果有人

跟你説他劇本只有一稿就開始拍了，我的媽呀，我絕對不承認有這種比我天才的人啊！！

第五十四場跟第五十五場，勾勒出老曹這個角色的直接了當。
我也很喜歡男生之間不再搞勾心鬥角，而是硬碰硬的戀愛作戰。這場戲讓男孩子們真正立場一致，而彼此坦白喜歡同一個女孩子，大家嘴巴上幹罵對方的背後，卻沒有真正討厭對方，這才是真正的友誼。
若不是這兩場戲會花掉至少三分鐘的電影時間，我一定會拍。不，時光倒流的話，我一定會拍，在剪接時再研究節奏問題，想辦法剪到一個對的感覺。因為我蠻喜歡這一場戲男生與男生之間的打鬧，以及……柯騰目送沈佳宜上公車的淡淡情愫。

第五十七場的目的很明顯，就是讓沈佳宜徹底變成柯騰那夥人中的一份子。這一段取材自我寫的小説《後青春期的詩》，我想，自己偷自己的東西還蠻好玩的耶！
我們在拍這一場戲的時候，丟書包其實現場就有人發問：「會不會引起不尊重老師的爭議？」我覺得，不管會不會，這件事就是教官錯，學生對，所謂的尊重應該是對等的，跟階級無關，教官雞巴，學生回敬，很激烈很衝突，這就是我要的張力。
當然了，之後帶頭起鬨的學生們還是被處罰了，應該可以滿足一下對這一場戲心懷不滿的大人們吧哈哈。

第五十九場，入夜之後大家一起吃火鍋的戲，是銜接第五十八場大家一起受處罰的情緒。
第五十八場大家一起受罰，心情是不低落的，而且高亢，因為剛剛大家一起做了一件畢生難忘的事，不分好壞學生一起落難更增添大家的情誼，所以第五十九場的火鍋戲就是大家打成一片的最好表現。
後來這一場很溫暖的「群戲」為什麼刪掉了呢？因為第六十場戲被我刪掉了（覺得累贅），而第六十一場畢業戲也是一場溫暖又歡樂的「群戲」，其調性與功能，都跟第五十九場的火鍋群戲太接近，兩場又如此靠近，所以我捨去不用，避免相同的故事節奏讓人不耐。（而且不久後又有一場海邊群戲，功能也是雷同。）

第六十場戲，大家畢業，初寫這場的時候我根本沒寫沈佳宜的致詞，因為我只是將她的畢業致詞當作典禮中的陪襯，主要我是想寫這些臭男生在底下根本沒有專心感受離別的氣氛，而是不斷嘴砲。

雖然最後大家看到的版本裡，我已經將沈佳宜的致詞當作是畢業典禮的主力（MV式的氣氛營造），但我還是非常喜歡男生間這一段無聊透頂的對話，尤其是柯騰嗆勃起沈佳宜又不可能去念啟智大學，我自己都覺得很好笑──捨去了，因為我找到更棒的東西。

第六十三場，講聯考。這一場戲初寫時超精簡，因為我知道現在不是龜毛這一場戲的時候。大家可以比對一下試寫版與終極版的劇本對相同場次的描寫，其精緻度的差異，完全可以體現出一個編劇的慵懶心態。我始終覺得，事情有輕重緩急啊。

第六十四場，我原本將場景設定在游泳池，而非海邊。
我們的確有一整個夏天是在彰化金山游泳池度過的，那裡有一座室外的五十公尺大游泳池，游起來很爽。如果我最後維持這一段戲的想法，我肯定會嘗試水底攝影！也一定會拍超級多妍希穿泳裝的樣子科科科。

第六十五場裡的木瓜牛乳大王冰店，也是我們很常去的一間冰店。

那裡好好吃，在我的記憶裡是一間與彰化肉圓不相上下的放學後集會的好地方。我們在那裡一起吃了好幾年的冰，現在我偶爾還是會一個人去買外帶……唉，真想大家一起再去吃冰啊。

第六十六場，柯騰安慰沈佳宜聯考失利的戲，在初寫劇本時還是忠於我的原始記憶的寫法，亦即我跟沈佳宜是在電話裡一起哭來哭去的。

這一場戲非常重要，是沈佳宜私下對柯景騰示弱，這種示弱包含了最強大的信任——把自己最私密的悲傷傾訴出來，同樣也隱隱表達了信任之外的淡淡喜歡，當然了，這也是我畢生難忘的回憶。

後來柴姊看了劇本後，建議我不要將這麼重要的戲交給「電話」來處理，因為兩人講電話，代表兩個人不在同一個現場，用分割畫面去處理這麼重要的信任戲，很可惜。我想了想，覺得有道理，於是改成了面對面安慰。

不管是電話裡，還是面對面，這一場戲其實就是「告白」。這一場告白戲極為特別，因為告白的氣氛並不是在鼓起勇氣下隆重說出的喜歡，更不是由男生開的口，而是沈佳宜藉著悲傷隨口脫出的：「拜託你不要在這個時候說你喜歡我。」表示沈佳宜早就知道柯騰的心意（一個女孩早就知道男孩的心意，卻沒有藉故疏遠，反而更加親近，為什麼？），而柯景騰緊接著的那句對白：「我喜歡妳，妳早就知道了啊。」這句話回得無奈又可愛。

我要強調，如果大家去看那些年DVD，仔細聽一下柯景騰這句對白的聲音起伏，會發現「了啊」這兩個字是輕輕揚起，而非加重語氣地下滑，表示這一句對白隱含的意思是：「我也知道妳知道我喜歡妳啊。」而非：「原來妳知道我喜歡妳啊？」這表示，其實這兩個人，早就摸透了對方其實很喜歡自己，只是兩人都沒講白，放任曖昧的情緒在兩人的相處間發酵。

所以後來將這一場戲改成面對面之後，拍攝的手法我也仔細設計成：我讓沈佳宜從頭到尾沒有真正看柯騰一眼！

相反的，手足無措的柯騰當然沒什麼安慰女生的經驗，一切都很笨拙（脫衣讓沈佳宜擤鼻涕之類），但柯騰可是一直小心翼翼觀察沈佳宜的細微反應，生怕自己做錯任何一個動作，後來柯騰鼓起用勇氣坐近沈佳宜，甚至舉手拍拍沈佳宜的背，這些都是柯景騰的主動，而沈佳宜只是被動地接受安慰、宣洩情緒（柯騰手拍下的一瞬間，沈佳宜徹底崩潰）。

然而在沈佳宜刻意不看柯景騰的所有過程中，沈佳宜的告白一直在隱隱持續（我都已

經在你面前丟臉大哭了，看看你想做什麼？），而柯騰也默默接了招，回應得很小心（或者說太小心了），但也回應得很體貼——他沒有讓這一場戲變得更複雜、他沒有趁火打劫問沈佳宜要不要當他女友、他沒有多說更多的話，他僅僅是笨拙的陪伴。這樣很好，我喜歡這麼體貼又笨蛋的柯景騰，儘管他傻傻看著機會流失。

這一場戲一定是我在電影裡最愛的前三名。

第六十七場戲，我得不斷強調，初寫的劇本，跟後來終極的劇本，針對同一場戲的描述根本很有大差異。這也是劇本書的重大意義——我很喜歡跟大家介紹，一個劇本是如何不斷改進演化的動態過程。

原本寫這場時，我完全捨棄了對白，單純用旁白勾勒這一場戲的輪廓，用音樂交代大家的各奔東西。但沈佳宜與柯景騰在月台上的相送，如果沒有對白，好可惜，所以後來做了極大的修止。

第六十八場戲，隨便寫的。

第六十九場戲，在這個階段我還想讓「九把刀」這三個字滲透進電影裡，所以透過新生營火晚會做了一個自我介紹的動作。

後來我覺得根本沒必要讓九把刀這三個字變成電影的一部分，因為我不想太噁心，哈哈。

第七十場戲，簡直是無聊透頂的寫法，幸好我後來清醒了！

第七十一場戲，其實應該分作兩場處理。我想強調，四腳獸的傳說是真的。

第七十二場戲，是用來紀念我的大學室友們，他們都是我大學時期最重要的朋友，也唯有他們與我朝夕相處，知道我是一個什麼樣子的人，所以在系上所有人都將我當成管科史上最大廢物的時候，他們恐怕是最早知道我會成為怪物的幾個人哈哈。
不過我這一場戲寫誇張了，畢竟是電影嘛！

第七十三場，這一場戲裡做愛情侶中的女方，本來想找安心亞來演的（我非常喜歡安心亞），但寫劇本的時候安心亞還沒那麼紅，等到電影快開拍的時候安心亞就大紅大紫了，很恭喜安心亞，但我明白唉唉唉這場戲要找別人支援了。
第七十五場，這是為了紀念我跟室友們合力布置格鬥賽會場的劇情，那天下午大家跪在地板上拼巧拼，氣氛很好玩，但後來真打起來的時候，沒有半分鐘巧拼全都瓦解，可見格鬥賽還是老老實實找榻榻米或防護氣墊鋪在地上為佳。
後來我覺得這一場戲有點太瑣碎，其實不那麼必要，故刪掉。

第七十七場，這一場吵架的戲源自我的痛苦回憶，所以一開始寫劇本的時候我完全按照實際發生過的起承轉合下去寫，當初我們是在宿舍電話裡吵架的，所以劇本就照實寫。
一樣，柴姊看完原始劇本後，建議我將這個激烈的吵架戲改成兩人面對面大吵，畫面比較有張力。柴姊是對的。
我的記憶是我的記憶，電影呢，畢竟是電影，鏡頭的語言應該做出相應的改變，這並非扭曲我的記憶細節——只要這一場戲忠於感情的變化即可。

這一場戲我寫得很心碎。

後來我將吵架的場景換成宿舍樓下，更讓傾盆雨下，雨水拍打在沈佳宜傷心的淚水上，拍打在柯景騰幼稚的倔強的臉上。也許，這樣的淒涼更符合我當時的心境吧。

第八十場，我想特別提到的是，當時我很喜歡邰正宵的〈想妳想得好孤寂〉，其實這一首歌非常符合那些年我苦苦追求沈佳宜的心情，我無時無刻都在哼唱，大學二年級時我還在系上舉辦的歌唱大賽唱過粵語版的這首歌。當然是唱得很爛，什麼屁名次都沒得。

邰正宵這首歌好美，好淒涼，原本我想放這首歌紀念一下當時回憶，要知道，好不容易拍一部電影，當然想要將對自己有意義的東西通通塞進去才甘心。或許沒有真的用上這首歌也是一種小小遺憾吧。

第八十一場，希望這一場戲沒有人看不懂這兩個男生為什麼打架。

第八十三場，大家都漸漸長大，老曹發生了「終生大事」。

這一場戲也是偷竊自我的小說《後青春期的詩》，這一場戲我超級喜愛，充分表現出男孩子間亂七八糟的情誼，相互扶持，但也不忘挖苦嘲諷對方，這才是真實不噁心的相處。加上第八十四場戲，完全可以滿足我想要拍鬼片的慾望。

真的！總有一天我協助別的導演將《後青春期的詩》拍攝出來的時候，一定讓大家看看這一場被我忍痛（真的是忍痛）刪掉的戲，復活展現時會是多麼爆笑。

對了，在這個版本的劇本裡，我並沒有用畫面交代阿和跟沈佳宜交往、乃至分手的過程。這是我當時的疏忽，不過我沒有疏忽到在第八十三場戲裡加入阿和跟大家一起喝酒，顯然阿和跟沈佳宜交往過，造成大家有點不爽他，哈哈。

第八十五場戲到第八十九場戲，通通都是在寫時代演化的背景，我想藉著王八蛋陳進興挾持南非武官、轟動全台灣的新聞事件（當時全台灣都在熬夜看電視轉播，下注陳進興到底什麼時候會自殺……結論是惡人有種殺人沒種殺自己），讓觀眾知道現在的故事時間點，也讓每個主要角色當時的狀況清楚呈現。

劇本會這麼想利用過去的大事件做底蘊，是我受到了經典港片「金雞」的作法，讓電影裡的小人物經歷時代的大事件衝擊，也讓電影多了一點共同記憶的痕跡。

後來刪掉了，純粹是為了電影節奏，因為故事尾聲也會介紹每一個主要角色在畢業後、退伍後各自的職業與生活，有點重複了我想要的感覺。

可惜嗎？可惜。

要刪嗎？要刪。

割掉好好吃的肉，也是編劇的重要任務。

值得一提的是，我在寫第八十八場戲時，豬哥亮剛剛復出，他還沒演「雞排英雄」時我就想到要請他出馬客串了。

第九十場，原先我設計在交大女二舍樓下重現我當年的記憶，但我們的經費已經不夠了，沒有把握在廣場上重現這麼多人潮，於是我轉念生智，將場景改在宿舍走廊，同樣是人擠人，但我們需求的臨演數量已經降到廣場人潮的二十分之一吧。拍攝電影並非有無窮資金，在有限的資源底下思考如何用被綁住的手腳打出一場漂亮的好比賽，也是一種考驗。

第九十四場，太多餘又無聊，刪掉。

至於九十六場，這真是太經典的戲。

眾所皆知周杰倫跟方文山是我的偶像，我很想在電影中展現我對他們的崇拜，所以我用五體投地的心意寫了這一場戲，希望拍出周杰倫與方文山在合體之前，兩個人備受冷落的慘境。而場末兩人轉頭意外撞在一塊、互看對方的鏡頭，便意味著這兩個人日後將改變整個華人音樂圈的歷史瞬間。

我很開心我寫了這一場戲,雖然最後沒能如我所願,但我很感謝周董跟方大師威震天下的這首〈雙截棍〉支援了電影。這是我無比的榮幸。

第一百零三場,簽書會的場景太噁了,經過一番反省後我決定不要這麼自戀。

第一百零四場,這段也是頗忠實呈現當時的記憶。後來我覺得這一段前進婚禮的戲太多餘了(對白又冗長),大家直接出現在婚禮上即可。

第一百零五場,我的愛。
就我有限的編劇經驗來說,要設計一場戲,如果有把握設計出第一個鏡頭、跟最後一個鏡頭,然後看看這一場戲的前後兩場戲彼此銜接的鏡頭是什麼,場與場之間轉換流暢的話,便至少有及格分數。
這一場戲的第一顆鏡頭,可以是柯騰第一人稱視角走進婚禮,然後看見老曹與其妻兒站起,也可以是大夥兒杯子交碰的畫面。後來選擇了後者,只是喜好問題,就電影語言來說,有時在部分的鏡頭上做簡潔的處理,可以將力量積蓄在更重要的畫面上。

第一百零六場,這是整部電影最動人的光芒。
初寫此場的時候,回憶跑馬燈我只簡單寫了這麼一句,其餘細節還存放腦中。
而我一開始安排接續柯騰、第二波衝上去狂吻新郎的,並不是一起追沈佳宜的大家,而是在一旁觀察此幕的同志清潔工。但當然了,由該邊勃起等人衝上前擁吻新郎比較逗趣,故改寫。

第一百零七場最後中出現的正妹服務員,吸引大家有志一同的眼光,此種卡通化的情節還蠻常出現在港片的劇末,比如大家一起衝上去(最好還跳起來)大叫:「這次我一定要追到!」然後畫面停格在大家飛躍在半空中的吶喊模樣,再打上大大的「全劇終」兩字,很有賀歲片的感覺。
但我還是踩了煞車,選擇了另一種淡淡的收尾風格。

第一百零八場,這一段旁白是我在小說裡最喜歡的一段話,說的是一種共同的、長久不滅的情誼,這種情誼不因為誰追到誰、誰又沒追到誰,而產生質變,很美的一種友情境界,所有的回憶都昇華成祝福,美美的,暖暖的,我很喜歡這一段的意境。
可惜的是,我的功力還不足以好好地用鏡頭語言展現這一段的意境,我怕掌握得不夠

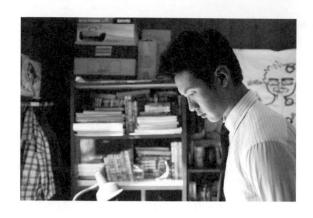

好，破壞了電影最後的質感，而此段極為大量的旁白也很容易拖沓到電影節奏（這時一定要放慢速度），想了想，最後忍痛捨棄。

有些遺憾，但我很高興這一段旁白完美地在小說最後一段為我們的青春做了溫暖的註解。那些年，我們都很開心呢。

第一百零九場，呼！幸好我沒有這麼做。

其實第一百零九場跟第一百一十場，都是我捨不得電影就此結束的、刻意留下的一點點紀念物。最後我用了自己手寫的一段話（寫給十七歲的柯景騰），以及妍希被我惡作劇畫成閃靈的花絮，作為電影的句點。

我認為最後的作法比較好。

呼，洋洋灑灑，帶著大家重新回顧了一次我當時寫的第一個劇本初稿（當時甚至沒有想到要為劇本編號），當我一邊講解一邊複習我究竟寫過什麼，我自己也收穫良多。

與自己過去的作品對話，深刻感覺到第一次寫那些年劇本時的興奮感，以及粗線條的思考方式，有點好笑。而看到沒能實現出來的劇本內容，不免會想，如果當時選擇拍的是這個版本，結果會怎麼樣？效果還是一樣出色嗎？

我想時間不可逆，雖想像力無限，而答案則永遠不可解。

劇本永遠存在著選擇，人生亦然（這時候做這個結論還滿突兀的啊！）。

如果大家覺得跟著我一起閱讀尚未完成的劇本滿無聊的話，哈哈我也沒辦法啦，畢竟我可是相當認真在當劇本的導遊，真的很想帶大家參觀劇本的思考路線、以及一一被我拆除的景點。我告訴大家為什麼這個景點當初被建立的理由，也交代了景點被拆除的原因。

這一場旅行還沒結束，我們接下來要進入不斷被我添入新劇情、產生劇烈膨脹的第二
階段劇本——擁有多達141場戲的那些年8.2版本。

二！檔！

Chapter 06.

劇本8.2版

最美的，
徒勞無功

In Vain
but
Beautiful

那些年，我們一起追的女孩 8.2
You are the apple of my eye.

九把刀

S丨1	時丨白天	景丨柯騰房間	配樂丨

人丨柯騰，阿和，勃起，紅蘋果

字幕：人生中發生的每一件事，都有它的意義。

△ 柯騰站在鏡子前，穿西裝，打領帶，擦皮鞋，若有所思地看著桌上一顆紅蘋果。

△ 紅蘋果旁邊，放著單一隻手套。

△ 背後出現模糊的友人人影。

阿和：快一點啦！今天大日子耶！

勃起：你該不會是想讓新娘子等你一個人吧？

△ 柯騰微笑，臉特寫，拿起蘋果咬一口。

S｜2　　時｜　　　　　景｜十幾個明星特寫。

配樂｜永遠不回頭（七匹狼）　　　　　人｜

△ 熱血激昂的七匹狼電影主題曲響起。

旁白：1994年，那一年，我十六歲。張雨生的歌聲還在，張學友的吻別大賣了一百多
　　　萬張卡帶。組頭還沒開始看中華職棒，經典的龍象大戰總是滿場。那年，有一
　　　個皮膚黑黑的女孩五度五關，贏得了五燈獎的冠軍。那一年……那些年。

字幕置中：我們一起追的女孩。

△ 以上明星的回憶特寫，穿插在柯騰騎腳踏車上學的路線場景。

S｜3　　時｜清晨　　景｜柯騰家　　　　　　　配樂｜永遠不回頭（七匹狼）

人｜柯騰，博美狗Puma

△ 柯騰一邊刷牙，一隻腳伸出去被狗幹。

△ 匆忙穿起制服，套上皮鞋，打開卡帶式的隨身聽。

S｜4　　時｜清晨　　景｜彰化街道，中華陸橋

配樂｜永遠不回頭　　　人｜柯騰，早餐車老闆

△ 聽著隨身聽，柯騰騎腳踏車上中華陸橋，途中停下來買早餐。

柯騰：老闆，饅頭加蛋，熱豆漿。要超熱。

△ 柯騰繼續騎車，把手吊著有點沉的早餐塑膠袋。

△ 彰化街景不斷飛逝，逐漸接近精誠中學。

旁白：我叫柯景騰，同學都叫我柯騰。我國中念的是彰化市精誠中學，高中呢，念的
　　　也是精誠中學。

S｜5　　時｜早上　　景｜彰化街道　　　　　配樂｜

人｜柯騰，勃起

△ 柯騰騎著腳踏車，朝前方一個同學的背上猛然一拍。

勃起：幹！（大驚嚇）

柯騰：幹三小！（加速離去）

旁白：這是勃起。勃起隨時隨地都可以勃起，所以外號叫勃起。勃起是我最好的朋
　　　友，他國中也是我的同班同學，他本來也可以念彰中，不過後來也念了精誠。
　　　為什麼他要念精誠呢？

最美的，
徒勞無功

In Vain
but
Beautiful

| S|6 | 時\|晚上 | 景\|銅板燒肉店 | 配樂\| |

人\|勃起，勃起媽媽

△ 銅板燒肉店。客人很多，忙碌中。

勃起媽：（挾肉）為什麼不念彰中，要念精誠？

勃起：我跟我那幾個朋友都約好了嘛，大家都要一起直升啊。講好了不做，那不是沒
　　　義氣嗎？

| S|7 | 時\|早上 | 景\|精誠校門口 | 配樂\| |

人\|柯騰，勃起，阿和

△ 接近校門口，阿和緩緩騎著腳踏車。

△ 勃起跟柯騰一前一後，用力拍打阿和的頭。

阿和：你們很無聊耶！

柯騰：剛剛好啦。

勃起：剛剛好。

旁白：這是阿和，每一個故事都有一個胖子，阿和就是那一個胖子。當然了，阿和一
　　　向成績很好，高中聯考的分數也可以念彰中……

| S|8 | 時\|晚上 | 景\|旺家藥局 | 配樂\| |

人\|阿和，阿和爸爸

△ 阿和家的藥局。

阿和爸爸：這些分數拿去念彰中還有找，為什麼要去念精誠？

阿和：因為精誠的整體升學率不會輸給彰中啊，認真說起來，非常態班的結果下，精
　　　誠第一班的師資比彰中還要好。況且精誠我已經念了三年，朋友也都在精誠，
　　　沒有適應上的問題，我覺得直升精誠才是最合理的選擇。

| S|9 | 時\|早上 | 景\|精誠中學 | 配樂\| |

人\|教官，柯騰，勃起，阿和，老曹

△ 三人一起進學校時，遇到一臉嚴肅的教官。

柯騰：教官好。

阿和：教官好。

教官：頭髮都太長了啊，該剪就剪。

勃起：教官好。

△ 三人在車棚剛停好腳踏車，慢慢從操場走向教室時，柯騰突然被一顆籃球砸到後腦，差點摔倒。

△ 老曹拍著球，皺眉地瞪著柯騰。

老曹：啊你是不會接喔。

柯騰：曹雞巴，一大早就那麼雞巴。

老曹：（從口袋裡拿出一張球員卡）跟你說，我昨天抽到Grant Hill一比四十的限定卡！

柯騰：（探頭，伸手抽走）這麼雞巴！？

旁白：這是老曹。老曹是一個很雞巴的人，所以有時候我會叫老曹雞巴曹，或曹雞巴，曹林老師，曹林呆。老曹雖然很雞巴，不過當初他的聯考分數，也高了彰中五十幾分。

S｜10	時｜白天	景｜任一戶外籃球場	配樂｜

人｜柯騰，老曹，幾個打球的路人

△ 一群人在籃球架下休息，其餘人繼續打籃球。

柯騰：（喝飲料，大汗淋漓）幹嘛不去念彰中？

老曹：（喝飲料，喘氣）你管我。

柯騰：雖然你很雞巴，不過，彰中沒有不收雞巴的學生啊。

老曹：你管我。

S｜11	時｜早上	景｜高一忠教室	配樂｜

人｜全班同學，沈佳宜，該邊，隔壁班隱藏人物哈棒

△ 柯騰經過隔壁班，教室後面有個正在牛皮椅呼呼大睡的人物。

△ 柯騰進教室，大家都很吵。

△ 有人在吹笛子，有人在看少年快報，有人在交換NBA球員卡，女生圍在一起說說笑笑，只有一個女孩在念書。

△ 柯騰坐下前，順手從一個正在睡覺的同學桌上拿了一本少年快報，走到自己的座位。

柯騰：借一下。

△ 柯騰一邊吃早餐，手裡翻著少年快報。

△ 柯騰瞥眼，看著唯一讀書的那個女孩（鏡頭鎖定）。

旁白：我們這幾個好朋友，都是從精誠國中部就一起直升上來的死黨。為什麼大家都

要念精誠？就是因為這一個愛念書的女孩，沈佳宜。我這些好朋友都喜歡她，好像中邪一樣，沈佳宜直升精誠，他們也跟著直升精誠。

△ 沈佳宜聚精會神地念書，偶爾彎彎找她講話，沈佳宜便笑笑。

彎彎：ㄟ，妳昨天晚上有看玫瑰之夜嗎？

沈佳宜：妳是說那一張太極峽谷的靈異照片嗎？

彎彎：對啊，超可怕的！我整個都起雞皮疙瘩了！

沈佳宜：雖然故事很可怕，可是那一張照片我有點看不出來耶，好像只是拍攝角度的問題。

彎彎：真的嗎？

旁白：沈佳宜是蠻可愛的啦，不過……有可愛到讓人中邪嗎？我當然不是為了沈佳宜才念精誠的，至於我為什麼高中也念精誠？哈，因為我的聯考分數剛剛好可以念精誠。

△ 鈴響，教室裡的騷動平息，大家念書，柯騰將少年快報放在桌子底下看。

△ 沈佳宜站起來，走到講桌底下拿出一大疊空白考卷，逐排發下去，動作熟練。

△ 阿和主動站起來接過沈佳宜手中的考卷，幫發。

沈佳宜：現在我們要寫英文第五課跟第六課的考卷，寫不完升旗完繼續寫，不可以討論，自己寫自己的。

△ 大家往後分送考卷。

△ 該邊慌慌張張走進，還一邊抓鼠蹊部。

△ 該邊走進的時候，對著每個女生笑啊笑的，看到沈佳宜尤其笑得誇張。

△ 彎彎瞪著該邊，皺眉。

△ 柯騰偷偷吃著早餐，逕自在桌上的考卷上飛速填下胡扯的答案。

△ 該邊坐下，一邊寫考卷，一邊抓著鼠蹊部。

旁白：對了，剛剛來不及點到。這是廖英宏。廖英宏每天上學都遲到。廖英宏姓廖，廖這個姓，是個動詞，既然是個動詞，就不能白白浪費，所以我們幫他取了個綽號，叫廖該邊。該邊當然也喜歡沈佳宜。因為該邊喜歡班上每一個女生。

S｜12　　時｜白天　　　景｜司令台，操場　　　　配樂｜

人｜柯騰，全校，賴導

△ 朝會，全校整隊，唱國歌。

△ 司令台前，柯騰昏昏欲睡，頭超晃。

△ 沈佳宜站在班牌旁，拿著班牌的老曹打了個呵欠。

△ 賴導來回踱步，發現柯騰打瞌睡，一拳敲下。

賴導：（罵）一大早就沒精神。

校長：你們要知道，今後的世界是讀書人的世界，你們來到精誠中學，就要有一個體認，一個脫胎換骨的體認，把握每一次學習的機會……學而時習之，不進則退！

S｜13	時｜白天	景｜教室	配樂｜	人｜全班同學的上課百態

△ 很多堂不同的課正在進行的碎畫面交錯。

△ 很多同學上課轉書，轉筆。

△ 坐在教室最後面的柯騰不是偷偷在看漫畫，就是用橡皮筋射勃起。

△ 勃起昏昏欲睡地上課。

△ 老曹拿牙刷小心翼翼刷著籃球鞋（喬丹七代）。

△ 該邊正開玩笑地飛吻班上其他的小美女。

△ 阿和與沈佳宜認真上課，還傳小紙條。沈佳宜笑了出來。

旁白：上了高中，很快我就知道，其實高中跟國中差不了多少，地獄十七層跟十六層的差別而已。念書，考試，整個很無聊。

S｜14	時｜白天	景｜教室	配樂｜
人｜英文老師（很兇），全班			

旁白：學校裡每個老師對付學生都有自己的一套。我懷疑，有些人根本就是因為太喜歡整人，所以才會選擇老師當職業。

△ 每個老師整治學生的怪方法集錦。

△ 英文老師正在罰學生高舉椅子上課，每個被罰的學生都一臉很吃力，手上的椅子搖搖欲墜。

旁白：英文老師是很神經質的女人，每天都要抓狂好幾次。

英文老師：沒帶課本的站起來，**Stand up**！**Do you take me as nothing**？啊？上課不帶課本，是不是看不起我啊！（一個一個打頭）手打直啊！打直！**Do respect this class! Respect yourself! Respect me!**

S｜15	時｜白天	景｜教室	配樂｜
人｜國文老師（慈祥），全班			

△ 國文老師站在彰化著名的景點大佛前，合掌微笑。

△ 黑板上抄好心經全文後，國文老師轉頭。

△ 柯騰睡眼惺忪地打著呵欠。

旁白：國文老師是修行中人，她很怕學生將來下地獄，所以都替我們鋪好了成佛之
　　　路。

國文老師：因為你們這一次月考的成績有進步，老師決定教你們背心經，來，跟著老
　　　　　師唸……觀自在菩薩，行深般若波羅蜜多時，照見五蘊皆空，度一切苦
　　　　　厄。舍利子，色不異空，空不異色，色即是空，空即是色，受想行識亦復
　　　　　如是。

S｜16	時｜白天	景｜教室		配樂｜

人｜物理老師（胖胖的），全班

旁白：物理老師喜歡帶體操，順便練習口訣。

物理老師：sin，cos，tan！（體操）

大家：sin，cos，tan！（體操）

S｜17	時｜白天	景｜教室		配樂｜

人｜化學老師，全班

△ 化學老師是我們的導師，身為一個男子漢，他喜歡直接打。

化學老師：（只穿著白色汗衫，汗流浹背）少一分打一下，自己報數（藤條打）。

阿和：九十四。

化學老師：（用力鞭打六下）。

柯騰：四十一。

化學老師：（氣喘吁吁）你是不是存心累死我？

S｜18	時｜白天	景｜音樂教室		配樂｜

人｜音樂老師（美女），全班

△ 一根光劍靠在鋼琴旁。

△ 被處罰的學生站在講台上。

旁白：超正的音樂老師喜歡玩人體五線譜。

音樂老師：（彈鋼琴）沒帶笛子的意思就是不想上課？那就統統給我聽好，你是DO，
　　　　　你是RE，你是MI，你是FA，你是SO，你是LA，你是CI，來，唱小蜜蜂。
　　　　　Do mi mi fa mi ra do ra mi fa So So So……

S｜19　　時｜白天　　　景｜教室　　　　　　配樂｜

人｜數學老師（吳孟達），全班

△ 數學老師，吳老師上課法。

旁白：數學老師，基本上，只要他認真上課，就是一種體罰。

數學老師：其實我大學念的是國文，雖然念不好但也好歹念到畢業，不過剛剛校長跟
　　　　　我說，現在學校缺數學老師所以叫我暫時帶一下高一數學，我想說算了，
　　　　　我能有什麼辦法？所以我就教你們數學吧。不過我剛剛翻了一下高一數學
　　　　　的課本，發現我都不會，這下可麻煩了，我應該從國中數學開始練習教起
　　　　　的，可是我能有什麼辦法？大家打開課本吧，值日生唸一下課文……

（全班目瞪口呆）

老曹：幹，他是怎樣？

勃起：好像很猛。

旁白：值日生唸課文，還算是不錯了。吳老師認真起來才恐怖。

數學老師：這個三角函數基本上是由兩個字詞所組成的，三角既然是形容詞，所以函
　　　　　數就不得不是個名詞，如果要學習三角函數，就必須了解它的重要性是不
　　　　　是？說到三角函數就不得不提提三角形了，大家只要想，這個世界上如果
　　　　　沒有三角形，那會有什麼樣的影響？不方便吧！還有沒有同學要說說三角
　　　　　形的重要？

（全班持續目瞪口呆）

S｜20　　時｜白天　　　景｜教室　　　　　　配樂｜

人｜柯騰，勃起，全班，國文老師

旁白：老師很無聊，上課很無聊，但想辦法找一點事做就不會那麼無聊了。

△ 上國文課，老曹在教室中間拿起手錶，充當裁判。

△ 柯騰與勃起接到老曹的手勢後，立刻開始表情嚴肅地偷偷在桌子底下打手槍，鄰近
　的同學渾然不知。

國文老師：許博淳，起來唸下面這一段。

勃起：……

國文老師：站起來唸啊。

勃起：……

國文老師：上到哪一段都不知道，有沒有在上課啊？

柯騰：（竊笑）。

國文老師：柯景騰，你笑什麼？你唸。

柯騰：（開始唸課文）

國文老師：站起來唸啊。

柯騰：……不是很方便。

國文老師：什麼叫不是很方便，起來。

（柯騰只好率性站起來）

S｜21	時｜白天	景｜教室外的走廊	配樂｜

人｜柯騰，勃起，賴導，國文老師，從窗外看進去的全班，沈佳宜，彎彎

△ 走廊上，賴導瞪著柯騰與勃起。國文老師雙手環胸，手指捏著佛珠，站在一旁。

△ 從頭到尾，勃起都一直保持下體勃起。

賴導：（來回踱步）上課打手槍……上課打手槍……我教書教那麼多年，考試作弊的，打架的，勒索同學的，甚至打老師的，什麼樣的壞學生沒看過，就是沒看過像你們這麼變態的。

勃起：……（頭低低）。

柯騰：又沒有射（咕噥）。

賴導用力揍了柯騰的頭。

勃起：真的啊，我們只是打好玩的而已。

賴導：（用力揍勃起）還說！

賴導：父母花那麼多錢讓你們來學校念書，你們不好好珍惜，還……這麼不知檢點，古人說，見微知著，書不好好念，頂多考不上大學，上課打手槍……（頓）你們以後打算怎麼做人？

柯騰：是的我們知道錯了，以後我們再也不敢在上課的時候……

（噗哧笑了出來）

賴導：（用力K下去）還笑！有沒有羞恥心啊！

（教室裡，同學都在安靜自習）

彎彎：（低聲問沈佳宜）什麼是打手槍啊？

沈佳宜：（看著窗外被罵的柯騰與勃起）……

彎彎：喂？

沈佳宜：（侷促）我不知道啦。

△ 賴導從走廊上看見教室裡的沈佳宜，靈機一動。

賴導：沈佳宜，出來一下。

△ 沈佳宜走出教室，站在走廊上賴導旁。

賴導：（轉頭）沈佳宜，柯景騰以後就坐在妳前面，妳幫老師管一管柯景騰，不要再讓他有機會帶壞其他同學，順便督促一下他的功課。

沈佳宜：……（一臉厭煩）

柯騰：（小聲）靠，這樣以後我上課打手槍不就都被看光光了。

勃起：（笑了出來）。

賴導：許博淳，你以後去坐謝明和前面，一樣，都不准再給我作怪。如果再作怪，我就叫你們家長到學校來，聽清楚了沒？

| S｜22 | 時｜白天 | 景｜教室 | 配樂｜ |

人｜柯騰，沈佳宜，阿和，勃起，全班

△ 下課時，柯騰收拾抽屜，換座位到沈佳宜前面。許博淳也搬著座位。沈佳宜一邊念書，一邊瞥眼打量著柯騰。

柯騰：倒楣唉倒楣。

沈佳宜：到底是誰倒楣啊，坐在我前面，你不要再搞一些幼稚的遊戲，造成我的困擾。

柯騰：當好學生真好，只要成績好，就可以隨便嗆別人。

沈佳宜：誰希罕管你？

阿和：哈，妳不用太管他啦，柯騰就只是愛搞怪而已啦。

勃起：對啊，柯騰本性不壞，只是上課愛打手槍而已。

柯騰：幹。

旁白：雖然我們國中已經同班了三年，但好學生跟壞學生之間的距離，並沒有因此有任何改變。

沈佳宜：你會那麼喜歡作怪，就是因為都不好好念書的關係。

柯騰：對啊，妳好強喔，好會念書喔！

| S｜23 | 時｜白天 | 景｜教室 | 配樂｜ |

人｜柯騰，勃起，沈佳宜，阿和

旁白：像沈佳宜這種好學生，逮到機會，就喜歡多管閒事。

△ 正在考試，坐在一起的柯騰跟勃起，上課偷玩牌。

勃起：Q葫。

柯騰：PASS。

勃起：**7 pair**。

柯騰：**9 pair**。

△ 沈佳宜從後面用力踢椅子。

△ 柯騰不予理會。

沈佳宜：（瞪）

柯騰：（繼續玩牌，往後伸出中指）

沈佳宜：（又踢，重重一踢）

S│24　時│白天　　景│教室　　　　　　配樂│

人│柯騰，彎彎

△ 下課，柯騰將少年快報扔給彎彎時，發現彎彎在課本上塗鴉。

柯騰：咕。

彎彎：**YA**！

柯騰：（低頭）整天畫這種智障東西，沒前途啦。

彎彎：要你管！

柯騰：是沒有要管啦，只是想笑一下。

彎彎：沒品。

柯騰：為什麼妳畫的智障，每一個都是光頭啊？妳這是歧視光頭還是歧視智障啊？

彎彎：走開啦！

S│25　時│黃昏　　景│彰化街景　　　　　配樂│

人│柯騰，勃起，老曹，阿和，該邊

△ 大家騎著腳踏車，每到一個十字街口，就有一個脫隊回家。

△ 該邊走，老曹走，勃起走，最後只剩下阿和跟柯騰。

△ 柯騰與阿和在火車站前的郵局前等著紅綠燈。

阿和：柯騰。

柯騰：啊？

阿和：你不要太為難沈佳宜啦。

柯騰：媽啦你管這麼多。

阿和：就是這樣。

柯騰：還就是那樣咧……

△ 紅燈轉綠，柯騰先一步騎走。

△ 阿和從後面看著柯騰，若有所思。

| S｜26 | 時｜晚上 | 景｜柯騰房間，拳擊機 | 配樂｜ |

人｜柯騰，Puma

旁白：每個男人都想要成為最強的男人，我也不例外。每天放學回家，我都不斷鞭策
　　　自己成為一個強者。

△ 牆上貼著李小龍的海報。

柯騰：師父，我要開始了。

△ 柯騰裸著身子，亂無章法拚命打著拳擊機。

△ 打到最後，柯騰的頭頂著拳擊機大口喘氣。

| S｜27 | 時｜晚上 | 景｜柯騰家裡（浴室，廚房，飯廳） | |

配樂｜　　　　　　　　人｜柯騰，柯騰媽媽，柯騰爸爸

旁白：我的個性之所以那麼豪邁，跟我的家人大有關係。

△ 柯騰在浴室裡洗澡，洗頭，一直擠洗髮精卻只剩下一點點。

△ 柯騰媽媽在廚房炒菜，炒四季豆。

△ 一手拿短毛巾擦著頭髮，柯騰全身精光走出浴室，直接走到廚房，拿起盤子上的四
　　季豆吃了一條。

柯騰：媽，洗髮精沒了。

柯騰媽媽：穿衣服啦，都這麼大了。

柯騰：真的很大吼。

△ 柯騰離開廚房前又吃了一條炒四季豆。

△ 柯騰一身赤裸來到飯廳，走向自己的房間前，又捏了飯桌上的菜吃幾口。

△ 柯騰爸爸一身赤裸地坐在飯廳裡吃飯，猛力扒飯。

柯騰爸爸：男女合校就男女合校，在學校就專心讀書，不要搞一些有的沒的。

柯騰：（嘴裡都是菜）搞什麼？

柯騰爸爸：你的成績一直吊車尾，是不是都沒在讀書，整天搞一些談情說愛的事？

柯騰：吼，不要亂講。

旁白：說到談情說愛，我那些好朋友，每個人喜歡沈佳宜的方式都不一樣。

| S｜28 | 時｜白天 | 景｜走廊 | 配樂｜ |

人｜該邊，沈佳宜，彎彎

△ 掃地時間，許多人在拖地掃地。

△ 該邊在走廊攔住沈佳宜與彎彎，變魔術。

該邊：（兩隻腳夾住掃把）沈佳宜沈佳宜！告訴妳我剛剛發明一個新魔術，第一個變
　　　給妳看！

彎彎：搞笑的嗎？

該邊：哪是，是很厲害的！

△ 該邊伸出雙手，攤開手掌。

該邊：妳看，這一手沒東西。這一手也沒東西，看清楚了喔。

彎彎：……

該邊：（搖晃雙掌）確定了嗎？

△ 正當沈佳宜與彎彎勉強被吸引的時候，該邊突然往前大吼，嚇了沈佳宜與彎彎一大
　　跳。

該邊：哈哈哈哈哈哈哈（逃跑）。

沈佳宜：（眉頭一皺）

△ 彎彎氣到追逐該邊。

S｜29	時｜白天	景｜中走廊	配樂｜

人｜老曹，沈佳宜，彎彎

旁白：比起該邊弱智的魔術，老曹討女生開心的方式……

△ 走廊上，老曹刻意在沈佳宜面前運球，擋來擋去，沈佳宜不耐。

△ 老曹呆呆看著沈佳宜走過去，心有不甘。

老曹：沈佳宜！

△ 沈佳宜轉身，老曹突然將球扔過去，砸中。

沈佳宜：幹嘛啦！

彎彎：（拉）不要理他。

旁白：沒人理解。

S｜30	時｜白天	景｜教室	配樂｜

人｜阿和，沈佳宜，柯騰，彎彎

△ 柯騰往後看，觀察著阿和與沈佳宜的互動。

△ 彎彎正在擠青春痘。

△ 阿和翻著汽車雜誌，與坐在旁邊的沈佳宜聊天。

旁白：阿和的成績很好，很喜歡看一些大人在看的雜誌，說一些只有大人才想了解的事。他對很多我不想懂的事都非常了解。最厲害的是，阿和跟沈佳宜從國小就同班到高中，他喜歡沈佳宜的資歷最久，追起來，也最自然，最不著痕跡。

阿和：還記得我借妳的那張專輯嗎？下個月Air Supply會到台灣開演唱會，我姑姑在那邊幫忙，如果我拿到票，我們一起去看吧？

沈佳宜：去台北看嗎？

阿和：對啊，搭火車，彎彎，一起去吧？

彎彎：好啊，聽起來很好玩。

沈佳宜：好啊。

S│31　　時│晚上　　　景│沈佳宜家樓下

配樂│天天想你（張雨生），郭富城（對你愛不完）　　　人│勃起，沈佳宜

△ 沈佳宜家樓下，勃起一個人用高音笛吹著流行歌〈天天想你〉，五音不全。

△ 窗戶猛然打開，沈佳宜探出頭來，表情不悅。

沈佳宜：許博淳！你可不可以不要吹了！

勃起：……（咧嘴傻笑，頓了頓，吹起郭富城的對你愛不完副歌）

旁白：然後是勃起。有人說，展現自己最笨拙的一面，也是追求女孩的一種方式。我想，這一定是在說勃起。

S│32　　時│　　　　　景│柯騰房裡　　　配樂│　　　人│柯騰

△ 柯騰毆打著拳擊機，喘氣休息。

△ 柯騰看著牆上的王祖賢海報，看得發痴。

旁白：我呢？我也有喜歡的女生。只是我們之間暫時不可能。沒關係，我會慢慢長大，成為配得上她的男人。

S│33　　時│白天　　　景│教室　　　配樂│

人│英文老師，柯騰，沈佳宜，阿和

旁白：那一天，英文老師不曉得是股票輸錢還是月經亂掉，整張臉跟大便一樣臭，散發出比平常更重的殺氣。

△ 上課鈴響，大家都在拿課本。

△ 急促的高跟鞋聲逼近，臉色不善的英文老師走進教室。

△ 沈佳宜在書包裡遍尋不著課本，非常焦急。

△ 柯騰注意到沈佳宜的窘態，嘴角微微上揚。

旁白：原本我以為，如果有一天能看到品學兼優的沈佳宜出糗，一定是上學最大的樂趣。我說，原本。

△ 沈佳宜越來越焦急，柯騰的表情變得有點遲疑。

　　英文老師：沒帶課本的站起來！

柯騰：……（若無其事地將課本拿到沈的桌上，然後站起來）

英文老師：柯景騰，學期都過了三分之一，每天都要用的英文課本還是不帶，到底有沒有心上課啊？椅子！

柯騰：……（默默舉起椅子）

英文老師：知不知道私立學校的學費很貴？你爸媽辛辛苦苦把你送來這裡，是讓你求學，讓你讀書，讓你將來考上好大學。你連最基本的課本都沒帶，你來學校幹嘛的？來吃便當的啊？

沈佳宜：（異常緊張）

阿和：（看著沈佳宜）

柯騰：……便當是一定要吃的啊。

英文老師：還蠻會開玩笑的嘛？有沒有羞恥心啊！

柯騰：……

英文老師：手舉舉高一點，再高一點！沒吃飯是不是？去走廊跳十圈再進來。誰叫你手放下來？椅子！

S｜34　　時｜白天　　　景｜走廊，教室　　配樂｜　　　人｜柯騰，沈佳宜

△ 柯騰在走廊一邊舉椅子，一邊青蛙跳，表情艱辛，汗流浹背。

△ 課堂上，全班集體朗誦著課文。

△ 沈佳宜緊握著筆，看著柯騰的英文課本。

△ 柯騰的英文課本上都是塗鴉，上頭有一句話用原子筆寫著：沈佳宜如果不要那麼假正經，其實還蠻可愛的。

S｜35　　時｜白天，掃地時間　　　　景｜走廊　　配樂｜

人｜柯騰，沈佳宜

△ 柯騰一邊拖地，走路一拐一拐。

△ 沈佳宜看在眼裡。

S|36　　時|放學後　　景|書店　　　　　　　配樂|

人|沈佳宜，彎彎，書店店員

△ 沈佳宜在賣筆的展示櫃前發呆。

△ 彎彎拿了好幾本漫畫在手上，搖搖晃晃像企鵝一樣。

彎彎：妳在想什麼啊？一整天都怪怪的。

沈佳宜：沒。

△ 沈佳宜隨意抽出幾支螢光筆，走到櫃檯前。

沈佳宜：多少？

S|37　　時|白大　　景|教室　　　　　　　配樂|

人| 柯騰，沈佳宜，周杰倫我愛你，老曹

△ 中午吃飯時間，班上鬧烘烘的。

△ 阿和離座去教室後面丟便當，勃起跟旁邊的同學聊天，柯騰在看漫畫。

△ 廣播：訓導處報告，訓導處報告，三年二班，周杰倫，馬上到訓導處來。

△ 周杰倫拿著桌球拍從走廊衝過去。

△ 沈佳宜拿筆刺柯騰的背，柯騰一驚，拿著便當轉過去。

沈佳宜：昨天謝謝。

柯騰：沒差，反正我臉皮厚。

沈佳宜：……

柯騰：……

沈佳宜：謝謝。

柯騰：我看妳乾脆請我喝飲料好了，不然一直聽妳説謝謝很奇怪。

沈佳宜：我可以問你一個問題嗎？

柯騰：問啊。

沈佳宜：……你幹嘛不讀書？

柯騰：沒有不讀啊，要是我認真念書起來，實力強到連我自己都會
害怕啊！小心我一念書，立刻就把妳幹掉。

老曹： （突然丟籃球過來）去挑一下。

柯騰： （起身）怕你喔？

最美的，
徒勞無功

In Vain
but
Beautiful

| S | 38 | 時 | 放學後黃昏 | 景 | 腳踏車車棚 | 配樂 | |

人｜柯騰，沈佳宜

△ 剛剛打完籃球的柯騰，滿身大汗，正在車棚牽腳踏車，戴著耳機聽音樂。

△ 沈佳宜從後面接近柯騰，柯騰沒有發現。

沈佳宜：柯景騰。

柯騰：……（自顧解開腳踏車大鎖）

△ 沈佳宜拿出一支原子筆用力插在柯騰的背上。

△ 柯騰吃痛，轉頭看著站在後面的沈佳宜，摘下耳機。

沈佳宜：這是我自己出的愛心考卷，你拿回家寫，明天帶來給我改。

柯騰：真的假的啦……還愛心考卷咧！

沈佳宜：還有，這本數學參考書借你，把我用黃色螢光筆劃起來的地方都算三遍，下次的小考應該就可以有五十分了。

柯騰：才五十？

沈佳宜：我沒說考好成績很容易啊。算完了基本題，我再出難一點的題目給你。

柯騰：欠妳錢喔，我幹嘛聽妳的？

沈佳宜：因為我不想瞧不起你。

柯騰：媽啦，成績好就可以瞧不起人啊？那妳繼續瞧不起我好了，我沒差。

沈佳宜：我不是瞧不起成績不好的人，我瞧不起的，是一個，明明自己不肯努力念書，卻只會瞧不起努力用功讀書的人。參考書，拿去。

旁白：那一瞬間，我好像……有一種心跳很快的感覺。

沈佳宜：（瞪）

| S | 39 | 時 | 晚上 | 景 | 柯騰房間，拳擊機 | 配樂 | |

人｜柯騰，柯騰媽媽的聲音

△ 剛洗完澡的柯騰，全身精光地穿著拖鞋走進房間，手裡拿著一碗飯邊走邊吃。

柯騰媽媽：（只有聲音）穿衣服啦！不然會感冒！

柯騰：（嘴巴塞滿食物，說話極為含糊）哪有可能，不過感冒也不錯啦，就可以不用去上課啦哈哈！

柯騰媽媽：吞下去再說啦。

△ 碗放下，柯騰對著拳擊機揍了幾拳。

△ 柯騰瞥眼看了一下，桌上那一張有點皺皺的愛心考卷。

柯騰：（擦著濕濕的頭髮）……（回想沈佳宜認真的表情）

S | 40　　時 | 早上　　　　景 | 教室　　　　配樂 |　　　人 | 柯騰，沈佳宜

旁白：隔天。

△ 早自習，柯騰一坐下，將早餐丟進抽屜裡，就開始睡覺。

△ 原子筆戳下，柯騰吃痛轉過頭。

△ 沈佳宜看著柯騰，一臉認真地伸出手。

△ 柯騰從書包裡拿出一張考卷，無奈地交給沈佳宜。

△ 沈佳宜拿出自己的考卷，比對著改。

沈佳宜：錯很多喔，你回家沒看書就直接寫考卷了對不對？

柯騰：……

沈佳宜：這一題，跟這一題，你自己找參考書上的解答。這一題比較難，不是死背公
　　　　式就可以解出來，要用到_____的觀念。

柯騰：念書好煩。

沈佳宜：（瞪）所以會念書的人很厲害啊。

S | 41　　時 | 黃昏　　　景 | 永樂夜市　　　　配樂 |

人 | 彎彎，沈佳宜，熙攘人群

△ 彎彎跟沈佳宜一起在夜市裡等紅豆餅。

△ 彎彎喝著珍珠奶茶，吃著可麗餅，沈佳宜拿著小冊了背單字。

彎彎：妳幹嘛要盯柯景騰念書啊？

沈佳宜：他成績能看嗎？

彎彎：也不關妳的事啊。

沈佳宜：真的很爛耶。

彎彎：真不像妳。

沈佳宜：我討厭什麼都不努力、卻一點也沒有自覺的人。

彎彎：（心虛）……喔。

沈佳宜：（噗哧）又不是在說妳。

S | 42　　時 | 晚上　　　景 | 柯騰家，書房　　　　配樂 |

人 | 柯騰，柯騰媽媽，寵物博美狗

△ 晚上，時鐘指著十點半。可以看見陽台的書房。

△ 柯騰的腳踏著狗狗的背，計算著數學題。

柯騰：念書真的好無聊，沈佳宜怎麼有辦法整天念書咧？你說說看，你說說看啊……

最美的，
徒勞無功

In Vain
but
Beautiful

媽的，不是我在講，這種陰險的題目就算解得出來，對人生還是一點幫助也沒有。

△ 狗狗吐著舌頭。

△ 柯騰媽媽拿著一碗稀飯走了進來。

柯騰媽媽：怎麼突然那麼用功？

柯騰：沒啊，隨便念。

柯騰媽媽：既然要念就認真念（離去）。

柯騰：我考慮一下啦。

△ 時鐘指著三點半。

△ 柯騰趴在桌上睡著。

△ 一旁的稀飯空了。

△ 桌上的參考書被折了很多頁，劃了很多亂七八糟的重點。

S｜43	時｜清晨	景｜彰化肉圓（阿璋肉圓）	配樂｜

人｜柯騰，勃起，該邊，老曹，阿和

△ 大家一起吃著彰化肉圓，柯騰猛打哈欠。

△ 老曹正好端大家的湯進來。

阿和：所以到底是要合買一整盒的SKYBOX的球員卡，還是兩盒CC卡？

該邊：SKYBOX的太貴了啦。

阿和：所以是CC卡了嗎？

勃起：（看著柯騰）你昨天到底是打幾次，這麼想睡。

柯騰：打你的頭。

勃起：自己的頭自己打，別打我的頭。

柯騰：幹。

S｜44	時｜白天	景｜教室	配樂｜

人｜柯騰，該邊，沈佳宜，彎彎，阿和，老曹

△ 該邊正站在桌子邊，變魔術給沈佳宜看。

該邊：（把手指變不見的白爛魔術）沈佳宜，妳看喔……嘿嘿嘿嘿嘿嘿嘿嘿嘿嘿嘿！手指不見啦！哈哈哈哈！

彎彎：哈哈哈好白痴喔！

沈佳宜：無聊。

△ 柯騰跟勃起走進教室，柯騰睡眼惺忪，一坐下就睡。

△ 沈佳宜拿起原子筆，往前一戳，柯騰就驚醒，無奈從書包裡摸出參考書，往後遞給沈佳宜。

△ 彎彎瞥眼偷偷觀察這一切。

△ 沈佳宜批改後扔給柯騰。

沈佳宜：訂正。

柯騰：……

沈佳宜：十分鐘。

柯騰：依我的聰明才智，五分鐘就綽綽有餘了。

△ 老曹無言看著。

△ 該邊楞楞地看著。

△ 阿和呆呆看著。

△ 勃起傻傻看著。

S｜45	時｜白天	景｜教室，快節奏切換	

配樂｜（此處需要輕快的配樂，配樂持續到以下各場）

人｜柯騰，沈佳宜，勃起，該邊

△ 午間靜息，柯騰也看著放在抽屜底下的參考書。

△ 下課的時候，柯騰轉過去詢問沈佳宜解題方法。

△ 上廁所的時候，柯騰也在默念狀態中背單字。

△ 勃起與該邊遠遠看著。

該邊：柯騰最近好像怪怪的。

勃起：對啊，他上課都不打手槍了。

該邊：……也是啦。

S｜46	時｜晚上	景｜柯騰家廁所	配樂｜

人｜柯騰，柯騰媽媽

△ 回到家裡，柯騰坐在馬桶上一邊大便，一邊念著英文課本。

柯騰媽媽：要念書出來再念，媽媽快尿出來了啦！

柯騰：媽妳不要嚇我。

柯騰媽媽：嚇你幹嘛，快出來啦！

S｜47	時｜晚上	景｜柯騰家陽台	配樂｜

人｜柯騰，博美狗，對面鄰居

△ 陽台上，柯騰對著外面背英文課文。

△ 對面鄰居打開窗戶，非常不爽。

鄰居：這麼晚不睡覺，是在衝蝦小！（台）

柯騰：在念英文啦！

鄰居：快睡覺啦！英文以後用不到啦！（台）

柯騰：I FUCK YOU（大聲）。

鄰居：快睡覺啦！（用力關窗）

S｜48	時｜白天	景｜教室	配樂｜

人｜數學老師，柯騰，沈佳宜，全班同學

△ 某次小考後發考卷。

數學老師：許博淳，二十四，謝明和，八十七，黃文姿，六十二……柯景騰，
七十五。

△ 拿著考卷，柯騰有點得意，率性地折成紙飛機。

△ 只是沈佳宜的分數更高（九十三）。

最美的，
徒勞無功

In Vain
but
Beautiful

數學老師：最近有比較用功了喔。

柯騰：沒啊，我天才啦。

數學老師：以後也要這麼天才啊。

（下課鈴響，全都騷動下課）

沈佳宜：還天才咧……真敢講。

柯騰：其實，會解這種題目到底有什麼了不起，我敢打賭，十年後我連log是什麼鬼都
不知道，照樣活得很好。

沈佳宜：嗯。

柯騰：妳不相信？

沈佳宜：我相信啊。

柯騰：相信妳還這麼用功讀書？

沈佳宜：人生本來就有很多徒勞無功的事。

柯騰：……妳真的，很喜歡學大人講道理耶。

沈佳宜：你不讀書，整天看漫畫、玩球員卡、用立可白亂塗別人的書包，十年後也會
覺得做那麼多幼稚的事，其實對人生一點幫助也沒有。

柯騰：妳沒做過，怎麼知道不好玩？

沈佳宜：有些事根本不用做，就知道沒有意義了啊。

柯騰：沈佳宜，別讓我瞧不起妳。

沈佳宜：少無聊了。

柯騰：（從彎彎的桌上拿立可白）來，畫畫看，很爽的。

彎彎：（猛點頭）真的很爽！

沈佳宜：幹嘛要畫別人的書包啊？

阿和：你不要亂教沈佳宜啦。

柯騰：呵呵，膽小鬼。

沈佳宜：什麼膽小，明明很幼稚好不好。

柯騰：唉，我瞧不起妳，用功讀書這麼無聊的事我都做了，妳竟然連勃起的書包都不
　　　敢塗。好學生真可憐。

沈佳宜：塗就塗，只是我不知道要塗什麼啊。

柯騰：不知道最好啊！本來就是亂塗啊！做什麼事都要計畫的人生，光是用想的就很
　　　可怕啊！

阿和：沈佳宜妳不用理他啦。

彎彎：我……我也想看沈佳宜塗耶。

S149	時	黃昏	景	校門口	配樂	

人 | 柯騰，勃起，沈佳宜，張詩含

△ 勃起揹著被塗得整個鳥語花香的書包，牽著腳踏車在走路。

△ 沈佳宜站在校門口等公車，遠遠看著自己的塗鴉作品，暗暗好笑。

△ 張詩含是個貨真價實的醜女，一樣站在校門口等公車。

勃起：媽的，超丟臉的……

柯騰：哈哈，你喜歡的沈佳宜拿立可白塗你的書包，你不高興，還在那邊丟臉啊？

勃起：也對喔。

柯騰：說真的，你為什麼喜歡沈佳宜啊？

勃起：因為沈佳宜很漂亮啊。

柯騰：這麼膚淺的理由？

勃起：張詩含很有氣質，下課都在看古文觀止，講話的聲音也很溫柔，也很有禮貌，
　　　胸部還大到爆炸，你喜歡她嗎？

（鏡頭帶到正在等公車的張詩含）

柯騰：⋯⋯也是啦。

阿和：（騎腳踏車過來）老曹在問，要不要一起去買球員卡？

柯騰：好啊。

| S｜50 | 時｜白天 | 景｜教室二樓 | 配樂｜ |

人｜柯騰，該邊，勃起，沈佳宜，彎彎

△ 三個女生走在校園裡，突然被從天而落的水給潑到，往上看，聽見一陣誇張的嘻笑聲。

△ 原來是柯騰與勃起與該邊，三人趴在二樓圍牆上，輪流喝礦泉水，再往下吐水惡作劇。

勃起：靠，我們這樣很沒品耶。

柯騰：剛剛好啦。

該邊：會不會被發現啊？

柯騰：當然會啊。

該邊：會還要做？

柯騰：吃再飽，以後肚子還是會餓，難道現在就不吃東西？

勃起：歪理。

△ 幾個學生被吐到水，往上看，叫罵。

△ 沈佳宜與彎彎經過。

彎彎：好噁！

柯騰：要不要玩，超好玩！

沈佳宜：（瞪）不要那麼幼稚好不好？

柯騰：（乾脆往兩個女生的頭上吐水）哈！

沈佳宜：啊！（逃）

彎彎：沒品！（逃）沒品！（遠）

| S｜51 | 時｜下午 | 景｜體育場 | 配樂｜ |

人｜柯騰，沈佳宜，彎彎，老曹

△ 體育課時，一邊打籃球的老曹遠遠看著柯騰、沈佳宜與彎彎坐在樹下聊天。

旁白：我幼稚，但沈佳宜比任何人想像的，都還要無聊。

沈佳宜：喂。

柯騰：幹嘛？（喝水）

沈佳宜：你知道，最近大家都在聊的那個傳説嗎？

柯騰：我很帥這件事，已經變成傳説了嗎？

彎彎：（翻白眼）白痴。

柯騰：説啊，什麼事？

沈佳宜：聽説有一批大陸偷渡客偷渡到一半被淹死，屍體被沖上岸，之後就變成了殭
　　　　屍……

柯騰：喔，妳説那一群殭屍啊，我知道啊，他們就沿路一直跳一直跳。

彎彎：媽啦，這是真的嗎？

柯騰：廢話，一堆人半夜不睡覺在山路上跳跳跳，不是殭屍是什麼？我記得前幾天報
　　　　紙也有寫吧。算一算，如果那些殭屍努力一點的話應該要跳到八卦山了吧。怎
　　　　樣，要去看嗎？

沈佳宜：誰要去看啊。

彎彎：就算是真的，要看也看不到吧。

柯騰：説不定他們在八卦山上迷路，跳一跳，就直接跳進彰化市區也説不定。別説不
　　　　可能，殭屍又沒方向感。

沈佳宜：……（若有所思）

S｜52	時｜下午	景｜廁所	配樂｜	人｜老曹，柯騰

△ 下課時間的廁所裡，柯騰正在小便。

△ 一罐青檸香茶突然放在柯騰前面的小便斗上，柯騰瞥眼，老曹站在柯騰旁邊尿尿。

柯騰：幹嘛？

老曹：你最近跟沈佳宜好像很有話聊，你……幫我一個忙？

柯騰：該不會是幫忙寫情書這麼爛的梗吧？

老曹：……你寫好，我照抄一份。

柯騰：好是好，問題是……一罐飲料不夠啊。

老曹：幫我告白成功的話，我請你一年份的飲料。

柯騰：（哆嗦）加一張麥可喬丹的45比1的Skybox球員卡，再一張Grant Hill的100:1的
　　　　明星賽球員卡。

老曹：好，一言為定。

旁白：讓你告白成功的話，我不如去吃屎。

S｜53	時｜黃昏	景｜教室	配樂｜	人｜沈佳宜，柯騰

△ 掃地時間，廣播放著國旗歌，大家都瞬間立正站好。

△ 柯騰拿著拖把，沈佳宜拿著澆花器，兩人站在一起。

沈佳宜：（小聲）喂，你今天有沒有補習？

柯騰：補個屁。

沈佳宜：你這麼笨，還不補習。

柯騰：妳管我。

沈佳宜：跟你說，從今天開始，你晚上就留在學校念書。喏，這本借你，九點以前至
　　　　少要把我勾起來的這幾題寫完。

柯騰：有沒有搞錯？晚上留在學校讀書？

沈佳宜：我也會留校。記得九點前全寫完。

柯騰：……哪來這一招啊？

S｜54	時｜晚上	景｜教室	配樂｜	人｜柯騰，沈佳宜

△ 於是，柯騰與沈佳宜晚上一起留在學校念書。

△ 一樓空蕩蕩的教室裡，只有兩個人一前一後坐著。

旁白：原來沈佳宜只要沒有補習，常常一個人留在學校念書，一直念到晚上九點多才
　　　搭公車回家。不過，沈佳宜才不是為了督促我，才叫我晚上一起留校念書。而
　　　是……

柯騰：喂，妳是不是怕那一群偷渡上岸的殭屍跳到這裡，所以才叫我陪妳啊？

沈佳宜：我是怕你笨。（拿餅乾）幫我吃。

柯騰：（從書包拿出一封信）對了，有一封信老曹要我偷偷拿給妳。

沈佳宜：（拆信）親愛的沈佳宜同學，在妳讀信之前，相信妳已經從這充滿香氣的紙
　　　　面感覺到，我很喜歡妳，真的很喜歡妳，俗話說，**Nothing's gonna change
　　　　my love for you, making love out of nothing at all,**勉強可以表達我對妳的感
　　　　覺。事實上，從國一入學的那一天，我就發現妳跟別的女生不一樣，妳有一
　　　　種很獨特的氣質，妳的一舉一動，我都無法不被吸引，甚至我從十公尺以外
　　　　就可以聞到妳的髮香，所以後來我乾脆跟妳用同一牌的洗髮精，不知道妳發
　　　　現了嗎？

柯騰：喂喂，幹嘛唸給我聽啊？

沈佳宜：……這是你的字啊。

柯騰：對喔……喔靠，我拿錯了，那是原稿，很珍貴的，還我，這是老曹照抄一份的

版本，喏，好好保管，那是人家對妳的愛。

沈佳宜：柯景騰，我不得不說，你寫情書的文筆很差！

柯騰：哪可能！明明就寫得氣勢非凡好不好！

沈佳宜：還有，我最討厭在學生時期談戀愛了。

柯騰：為什麼？

沈佳宜：是學生就應該好好念書啊，而且，我們現在才幾歲？你在學生時期談戀愛的
　　　　對象，根本就不可能變成我們以後的老公或老婆啊，為什麼要浪費時間在沒
　　　　有意義的戀愛上？

柯騰：靠咧，妳以後一定會死，那妳為什麼不現在就去死一死？

沈佳宜：這根本就是不同邏輯好不好。

柯騰：人生本來就有很多事是徒勞無功的，這句話好像……（手指指著沈佳宜）

沈佳宜：那個跟這個也不一樣。

柯騰：所以呢？老曹一瞬間就出局啦？

沈佳宜：你就告訴他，你不小心把信弄丟了，他覺得重抄一份太麻煩就會放棄了。還
　　　　有，你不要再幫他寫這些有的沒的，吳老師的數學課都在亂上，你有這種時
　　　　間，就應該拿去算數學。

柯騰：……那妳知道，該邊也喜歡妳嗎？

沈佳宜：他有不喜歡的女生嗎？

柯騰：這麼說也對啦，不過妳應該是他那一串喜歡名單的榜首。

沈佳宜：那一串名單一定很長。

柯騰：榜首還有什麼好抱怨的？那妳喜歡他嗎？

沈佳宜：無聊。

柯騰：勃起也蠻喜歡妳的。

沈佳宜：他沒有別人可以喜歡了嗎？

柯騰：那……阿和喜歡妳，妳知道嗎？

沈佳宜：知道啊。

柯騰：那妳喜歡阿和嗎？

沈佳宜：就好朋友啊。

柯騰：（一凜）

旁白：這個答案跟其他人的答案不一樣。

沈佳宜：阿和比較成熟，所以他說的喜歡只是欣賞那一類的吧，欣賞沒什麼不好啊。

旁白：糟糕，阿和果然不是個普通的胖子……

（特寫阿和得意微笑的嘴臉，有點賤賤的感覺）

柯騰：說真的，雖然我很帥，人聰明，又會講笑話，不過妳不要輕易喜歡我，因為我是孤獨的一匹狼，萬一被好朋友喜歡上了，我會很困擾的。

沈佳宜：謝謝喔，我又不喜歡比我笨的男生。

旁白：沈佳宜不喜歡比她笨的男生？

柯騰：沈佳宜，妳再囂張也沒有多久了，我是怕搶了妳全校第一名的頭銜，才一直忍妳讓妳故意輸給妳好不好。

沈佳宜：謝謝喔，拜託你不用那麼忍耐。

柯騰：從現在開始，我們打一個賭。

沈佳宜：？

柯騰：賭頭髮。

沈佳宜：怎麼賭？

柯騰：如果妳月考考贏我，看妳想怎麼整我都可以，但！如果我月考考贏妳，妳就要綁一個月的馬尾。

沈佳宜：隨便。反正又不可能。

旁白：這種超雞巴的自信……我又被電到了。

S｜55	時｜日夜	景｜多重交替	配樂｜戀愛症候群（黃舒駿）
人｜柯騰，沈佳宜，勃起			

旁白：什麼是熱血？為了喜歡的女孩跟流氓打架？為了喜歡的女孩逃學蹺課？為了喜歡的女孩打工打到三更半夜？都不是。喜歡一個人，偶爾要做一些自己不喜歡的事。對我來說，最熱血的事，就是努力用功讀書！

△ 柯騰發瘋似地讀書畫面（掃地時間拿書背課文，在陽台上大聲朗誦英文）。

△ 特寫參考書上的重點文字，被螢光筆一行劃過一行。

△ 參考書一本疊過一本，突然其中一本從中間被抽出。

△ 柯騰家裡，房間牆上的時鐘指針越來越快。

△ 沈佳宜與柯騰在教室裡一前一後地念書，沈佳宜拿起筆往柯騰的背上一戳，柯騰頭也不回地往後遞出一張寫好的愛心考卷。

S｜56	時｜放學黃昏	景｜彰化街景	配樂｜	人｜柯騰，勃起

△ 紅綠燈前，柯騰與勃起騎著腳踏車停下。

勃起：等一下要不要跟他們去吃肉圓？

柯騰：T=1/f=2p開根號……M/K，總能量是常數，E=kA平方/2

勃起：你中邪喔？

柯騰：在偏角不太大的情況下，單擺的運動近似簡諧運動，所以如果單擺的長度是L，重力加速度是g，週期就是……T=2p開根號g分之L。

勃起：我帶你去收驚好了。

S\|57	時\|白天	景\|中走廊	配樂\|

人\| 一群人，柯騰，沈佳宜

△ 公佈欄上，大家擠著看名次。

△ 沈佳宜回頭，對著柯騰笑笑比著勝利手勢。

△人群後的柯騰嗤之以鼻地摸著頭。

S\|58	時\|晚上	景\|教室	配樂\|親愛的朋友（九把刀）

人\| 柯騰，沈佳宜

△ 晚上，下大雨。

△ 原本坐在前面的柯騰，突然站起來走出教室。

△ 沈佳宜看著窗外，看著教室空無一人，有點緊張。

S\|59	時\|白天	景\|中華陸橋，彰化街景	配樂\|

人\| 柯騰，揹著石頭走路的怪人（小説功夫裡的主角）

△ 柯騰騎著腳踏車，衝過大雨。

△ 紅綠燈前柯騰停下車，讓一個揹著大石頭走路的怪人經過。

△ 柯騰一身狼狽地來到家庭理髮店門口。

S\|60	時\|晚上	景\|家庭理髮店	配樂\|親愛的朋友（九把刀）

人\| 柯騰，理髮店老闆大嬸

△ 柯騰打開家庭理髮店的大門，雙腳發出唧唧的吃水聲。

△ 店老闆，是一個有著一頭大卷髮的花媽大嬸。

柯騰：老闆，來碗超帥的光頭。

大嬸：光頭沒有帥的啊。

柯騰：有啦，不信妳剃剃看。

S｜61	時｜晚上	｜教室	配樂｜	人｜柯騰，沈佳宜

△ 大雨持續。

△ 剛剃光頭的柯騰回到教室，一言不發地坐下來念書。

△ 沈佳宜訝異地看著柯騰。

柯騰：（擺酷）不欠妳了。

△ 沈佳宜一直笑，一直笑。

S｜62	時｜白天	景｜福利社門口桌子	配樂｜

人｜柯騰，老曹，沈佳宜，彎彎，勃起，阿和

△ 隔天，幾個男孩在福利社前吃粽子。

該邊：我在補習班聽説，聽説井上雄彥前幾個禮拜出車禍，死了耶！

勃起：是喔。

阿和：我也有聽我表哥説過，出版社隱瞞井上雄彥死掉的消息，找一個十幾個人的團隊代替他畫，後來灌籃高手的畫風才突然變了。等到連載結束，再發佈消息。

柯騰：突然變強而已，這種天才哪有可能説死就死啊。

△ 大家遠遠看見沈佳宜綁了馬尾，跟彎彎走了過來。

△ 柯騰看得發痴，老曹忽然用手拐了一下柯騰。

老曹：喂，你覺不覺得？

柯騰：覺得什麼？

老曹：你覺不覺得沈佳宜一定也有一點點喜歡我？不然怎麼會突然綁馬尾啊！

柯騰：……也許喔。

勃起：我喜歡女生綁馬尾這件事，沈佳宜是怎麼知道的？

阿和：是嗎？我一直一直都很喜歡綁馬尾的女生啊。

旁白：我不知道沈佳宜為什麼贏了還要綁馬尾。只知道，從那一天開始，每次月考我都會跟沈佳宜比賽成績，莫名其妙的，努力用功讀書竟變成一件非常熱血的事。

S｜63	時｜晚上	景｜教室外走廊	配樂｜

人｜老曹，該邊，柯騰

△ 某天晚上，剛打完籃球的老曹與該邊經過教室，看見柯騰與沈佳宜在裡面念書，一臉震驚。

旁白：李組長眉頭一皺，發現案情並不單純。

S｜64　　時｜晚上　　　景｜公車站牌底下　　　　　　配樂｜

人｜沈佳宜，柯騰，老曹，該邊

△ 學校外，公車站牌前。

△ 目送沈佳宜上了公車，柯騰騎腳踏車要走，一轉身，就看見老曹跟該邊。

老曹：媽的你這傢伙！你該不會一直都在用努力用功讀書這種卑鄙無恥的方法，在追
　　　沈佳宜吧！

柯騰：（略尷尬）努力用功讀書算什麼卑鄙無恥啊！

該邊：那你就是在追沈佳宜就對了！

柯騰：對啦，怎樣！怕了喔？

老曹：不怎麼樣！我明天開始也要努力用功讀書！

該邊：我也是！我晚上也要留在學校念書！

柯騰：不要來亂啦！

老曹：什麼來亂，努力用功讀書又不是你的專利。

該邊：教室也不是你一個人的。我還要跟阿和和勃起講！

柯騰：你們去做一點比較正常的休閒活動啦，努力用功讀書很累的，成績一直進步那
　　　種空虛的感覺你們不會明白的！

老曹：幹！我真的看走眼了！你死定了！

該邊：你死定了！

最美的，
徒勞無功

In Vain
but
Beautiful

S｜65　　時｜白天　　　景｜訓導處前走廊　　　　　　配樂｜

人｜導師，教官，班長，副班長，柯騰等五男孩

△ 操場上稀稀落落的打球聲。

△ 五個男孩們又打又鬧地走進教室。

阿和：你很爛耶！

勃起：超爛！

柯騰：爛鳥啦！

老曹：我已經跟我媽說了，今天我會留校念書。

該邊：我也是。

柯騰：念個屁啦。

△ 走廊上，班長正一把眼淚一把鼻涕地向導師與教官說話。

△ 上課鈴響，導師先行離去，教官接手情況。

人 | 教官，全班同學

△ 教室裡鴉雀無聲。

△ 坐好了的老曹對著柯騰遙遙比了根中指，柯騰回敬。

△ 沈佳宜踢了柯騰的椅子一下。

△ 教官站在講台上，全班肅靜。

△ 班長坐回座位，擦著委屈的眼淚，隔壁同學拍肩安慰。

旁白：那天，發生了一件無解的謎。要拿去買考卷的班費不見了。大部分的人都蠻高
　　　興的，不過，有一個人非常不爽。

教官：幾千塊錢的班費不見了，第六節的時候班長檢查還在，現在快放學了，偷的人
　　　還會有誰？一定是你們自己班上的同學啊！把錢偷走的人再不自首，就不要怪
　　　教官不客氣！

同學：（面面相覷）

教官：好！不敢承認也沒關係，反正小偷就在這個班上，他一定覺得自己很聰明，
　　　好，很好。現在，每個人都拿出紙筆，寫下你認為可能是小偷的人的名字，投
　　　票結果前三名，要把書包倒在講台上讓我檢查！

△ 全班震驚，一時無法回應。

教官：立刻！馬上！把隨堂測驗紙拿出來！

△ 老曹站起來，大家又是一陣吃驚。

教官：曹國勝，你幹嘛！

老曹：教官，你憑什麼叫我們懷疑自己的同學？

教官：我教官還是你教官！

△ 柯騰霍然站起。

柯騰：你是教官！但也是個爛人！

教官：你說什麼！

柯騰：我說你爛人！

教官：柯景騰，曹國勝，我看你們是做賊心虛，立刻把你們的書包拿過來！第一個檢
　　　查！

△ 沈佳宜衝動站起來。

△ 男孩們震驚地看著這一幕。

沈佳宜：報告教官，你不可以這樣。

教官：（稍愣）不可以怎樣！？

114

最美的，
徒勞無功

In Vain
but
Beautiful

沈佳宜：不可以叫我們投這種票，不可以叫我們懷疑自己的同學，大不了大家再繳一次錢就好了，這也沒什麼。

彎彎：（坐著）對啊……再繳一次就好了嘛……

教官：妳不要以為妳成績好就什麼都沒關係！把妳的書包拿過來！

△ 阿和站起，勃起站起，該邊站起。

阿和：我們不要，我們又不是小偷。

該邊：……

勃起：……爛人！

柯騰：爛人！

教官：統統把書包給我拿過來！

沈佳宜：不要！

△ 全班都站了起來。

△ 教官愣住。

柯騰：教官！我現在合理懷疑你沒有小雞雞，褲子脫下（台語）！

教官：你説什麼！

柯騰：褲子脫下啦！（台語）

教官：書包拿來！

老曹：要就給你啊！

△ 老曹第一個將書包扔向教官。

△ 四十幾個書包全都扔了出去。

最美的，
徒勞無功

In Vain
but
Beautiful

S｜67	時｜黃昏	景｜訓導處前	配樂｜

人｜阿和，勃起，老曹，該邊，柯騰，沈佳宜

△ 訓導處前的中走廊。

△ 訓導處裡，班導師正在跟暴怒的教官溝通，地上全是被翻來找去亂成一團的書包。

△ 沈佳宜一直在哭，其他男生則罰站在一旁，統統半蹲。

沈佳宜：不要看我，我覺得很丟臉。（抽抽咽咽）

柯騰：一點也不丟臉啊，妳超強的。

沈佳宜：……

老曹：半蹲不用太認真啦，沈佳宜，稍微休息一下。

沈佳宜：……

老曹：真的啦，這種事我們超習慣的，蹲個意思意思就好了，那些老師根本沒有在看。

該邊：偶爾當一下壞學生很爽的，小心不要上癮喔嘻嘻。

沈佳宜：好丟臉。

柯騰：……認識妳，從國中到現在，剛剛是我唯一覺得妳比我厲害的時候。沈佳宜，
　　　　妳超正點的。哭起來也超正的。

勃起：（下體膨脹中）對啊，超正的。

阿和：令人刮目相看喔。

△ 沈佳宜破涕為笑。

旁白：不像考卷，所有複雜困難的問題都能得到一個解答，真實人生裡，有些事是永
　　　　遠也得不到答案的。到底是誰偷了班費，沒有人知道。只記得，那天的沈佳宜
　　　　真的好美好美。

S｜68	時｜晚上	景｜教室	配樂｜
人｜阿和，勃起，老曹，該邊，柯騰，沈佳宜，彎彎			

△ 入夜的學校，阿和、勃起、該邊、老曹、柯騰、沈佳宜，全都擠在同一間教室念
　　書，氣氛古怪。

△ 大家一起吃火鍋。

旁白：從我被發現我也在追沈佳宜開始，我那些豬朋狗友，全都開始晚上留校，裝出
　　　　一副努力用功讀書的賤樣。最後連彎彎也來湊熱鬧。

△ 大家爭先恐後幫沈佳宜挾菜。

阿和：這個蠻好吃的。

老曹：這個也很好吃。

勃起：這個很明顯是整鍋裡面最好吃的。

該邊：這個，這個。

柯騰：……

沈佳宜：（笑，尷尬）

彎彎：你們喔……真的很那個耶，當我是隱形人啊？

S｜69	時｜晚上	景｜學校操場草地中央或學校頂樓天台
配樂｜	人｜阿和，勃起，老曹，該邊，柯騰，沈佳宜，彎彎	

△ 蟬鳴中，大家躺在草地上，看著星空聊夢想。

該邊：為什麼我們要一直看天空啊？又沒有星星。

老曹：光害很嚴重。

彎彎：大家一起看天空，感覺很舒服啊。

勃起：是喔……這樣也可以很舒服喔？我覺得打手……嗯嗯……

（勃起被該邊揍了一下）

阿和：快畢業了，你們有沒有想過以後要幹嘛啊？

該邊：我想當電腦工程師，以後去科學園區上班，分股票，賺大錢，開好車，然後娶沈佳宜。

彎彎：沈佳宜才不會嫁給你咧！

沈佳宜：（噗哧）

柯騰：你不是要當魔術師喔？

該邊：變魔術是為了追沈佳宜，沒辦法當飯吃啦哈哈。

勃起：我想出國念書。

柯騰：你出國很浪費錢耶。

勃起：幹。

阿和：其實我也想出國念書，不過我要等大學畢業以後再去，大學階段先打好語文基礎，托福一定要考高分才能申請到美國前五十大。如果可能，我還想申請公費留學。

該邊：前五十大？

阿和：前五十大就很厲害了。

老曹：上了大學，我想一直打籃球下去，打校隊，看看最後有沒有機會打CBA。沒有的話，就再說吧。

沈佳宜：那彎彎呢？

彎彎：我啊！不管我念什麼，只要畢業以後有人肯給我工作做就好了，然後找個有錢人嫁掉！

阿和：沈佳宜，妳還是想念交大管理科學嗎？

沈佳宜：嗯，希望可以考上。

該邊：妳成績那麼好，一定沒問題的啦！

沈佳宜：如果真的考上，畢業以後我想繼續讀企管碩士，說不定也會進科學園區吧？我對自己的未來，其實沒有太多的想像力。

彎彎：還有一個人沒說。

沈佳宜：喂？

柯騰：我想當一個很厲害的人。

阿和：有講跟沒講一樣。

該邊：那要怎樣才算厲害咧？

柯騰：……讓這個世界，因為有了我，而有一點點的不一樣。

△ 柯騰瞥眼沈佳宜，沈佳宜閃避著這一記曖昧的眼神交會。

△ 眾人看著星空。

旁白：而我的世界，不過就是妳的心。

S｜70	時｜白天	景｜中走廊	配樂｜

人｜阿和，勃起，老曹，該邊，柯騰，沈佳宜，彎彎

△ 大家一起站在公佈欄前，看著月考成績榜單。

旁白：我們用這麼辛苦的方式追沈佳宜，副作用就是，大家的成績都進步很多很多……

勃起：超不習慣的。

老曹：這還不是我的實力咧。

阿和：真的很不習慣跟你們這些人的名字靠那麼近。

旁白：不知不覺，不知不覺……

S｜71	時｜白天	景｜典禮會場	配樂｜	人｜全校

△ 畢業典禮，大家唱著校歌，一一上台領獎。

△ 沈佳宜代表畢業生致詞。

△ 彎彎哭得很崩潰。

旁白：畢業典禮是一個很適合練習假哭的場合。不過彎彎哭得很崩潰，也是啦，一想到她不知道在哪裡的前途，是應該好好崩潰一下。

該邊：柯騰，我們畢業以後，到了大學一定會認識更多女生，一定有很多比沈佳宜更正更可愛的。

柯騰：大概吧。

該邊：那沈佳宜讓給我一個人追好不好？

柯騰：各憑本事啦。

勃起：哈哈，我一定要跟沈佳宜上同一間大學。

柯騰：沈佳宜又不可能去念啟智大學。

勃起：……幹。

阿和：個個有把握，個個沒希望。老實說，最後跟沈佳宜在一起的人，一定是我。

老曹：哪來的自信啊？沈佳宜特別喜歡胖子嗎？

柯騰：喂喂，畢業典禮通常不是要哭嗎？

老曹：想到以後沈佳宜就是我的女朋友，裝哭都很難啊！

S | 72　　時 | 黃昏　　　景 | 典禮會場外　　　　　　配樂 |

人 | 沈佳宜，彎彎，（柯騰，老曹，該邊，勃起，阿和）

△ 畢業典禮外，彎彎與沈佳宜坐在階梯上，兩人都捧了好多花。

彎彎：好羨慕妳，國中三年，高中三年，都有好多人在追妳。

沈佳宜：被喜歡是不錯，但其實……嗯……

彎彎：妳該不會要告訴我，被那麼多人追其實很困擾吧？齁。

沈佳宜：嗯，不，我只是覺得，自己是一個幸福的人。

彎彎：那妳做好決定了嗎？

沈佳宜：決定？

彎彎：決定要跟誰在一起啊！

沈佳宜：……（曖昧地笑）

彎彎：吼，連我都不說喔。

（柯騰正在遠處跟大家打打鬧鬧，口含礦泉水互相噴來噴去）

沈佳宜：如果柯景騰跟我告白……（曖昧一笑）

（紅字處為隱藏鏡頭，回憶大爆發時使用）

彎彎：哇！（隱藏）

沈佳宜：妳呢？畢業以後，不管念了哪一間大學，妳一定會繼續畫畫的吧？

彎彎：可是我畫得這麼普通，再怎麼樣，也只能畫給自己開心。

沈佳宜：不會啊，我覺得妳畫的很有趣，一定不會只有妳自己開心，看到妳的畫的
　　　　人，也一定會很開心的。

彎彎：謝謝。

沈佳宜：畢業快樂。

彎彎：畢業快樂。

S | 73　　時 | 中午　　　景 | 酷熱的教室　　　配樂 |　　　人 | 所有人

旁白：終於，聯考了。

△ 教室外的走廊都是書包、礦泉水、紙扇。

△ 電風扇嗡嗡吹著，大家在教室裡振筆疾書的樣子。

△ 沈佳宜摸著肚子，眉頭緊皺，似乎不大舒服。

S｜74	時｜中午	景｜游泳池（考慮改成王功海邊撿蜆）	配樂｜

人｜沈佳宜，彎彎，所有男角

旁白：升大學前，最後一個夏天的主題，是游泳。

△ 沈佳宜與彎彎，所有的男生在游泳池游泳，嬉鬧。

△ 柯騰與沈佳宜獨處，在池子邊吃熱狗。

柯騰：到底這些追妳的男生裡面，妳最喜歡哪一個啊？

沈佳宜：……嗯。

柯騰：什麼是嗯。

沈佳宜：都不及格啦。

柯騰：是喔。

沈佳宜：……

柯騰：妳這樣太秋了喔。

沈佳宜：太秋又怎樣？

柯騰：等我這些僕人一個一個都上了大學，一定會跑去追別的女生，那時妳後悔也來不及。

沈佳宜：才不會後悔。

柯騰：……

沈佳宜：會在一起就會在一起，不會就不會啊。

△ 泳池的另一邊，該邊與彎彎獨處。

該邊：彎彎，妳喜歡什麼樣的男生啊？

彎彎：要你管。

該邊：偷偷跟妳説一個秘密，妳不可以跟沈佳宜講。

彎彎：我考慮。

該邊：那我不講了。

彎彎：好啦！快講！

該邊：其實呢……其實除了沈佳宜以外，我也蠻喜歡妳的耶。

彎彎：齁，我還以為是什麼事咧。

該邊：妳早就知道了？

彎彎：（白眼）班上哪個女生你不喜歡？

該邊：可是妳算第二名耶。

彎彎：謝謝喔（潛水）。

該邊：（拉住彎彎的泳衣，不讓游）還沒説完啦！

彎彎：幹嘛啦！沒禮貌。

該邊：如果我追不到沈佳宜，妳跟我在一起好不好？

彎彎：怎麼會有你這種人啊！（潛水游走）

老曹：游最快的人，今天可以單獨跟沈佳宜吃冰。

勃起：說定了。

柯騰：別後悔啊。

△ 柯騰才一開始游，就從旁側水道摸上岸，用快跑的跳入水，偷到第一。

柯騰：YES！YES！

S｜75　時｜　　　　　景｜彰化冰店木瓜牛乳大王　　配樂｜

人｜沈佳宜，彎彎，所有男角

△ 木瓜牛乳冰店，大家一起吃冰，很歡樂。

柯騰：（度爛）真厚臉皮啊你們。

阿和：大家都好朋友啊，幹嘛排擠我們啊！

沈佳宜：對啊，都好朋友啊。

該邊：（看著彎彎盤子裡的布丁）我可以吃一口嗎？

彎彎：去死啦！

S｜76　時｜　　　　　景｜柯騰房間　　　配樂｜　　　人｜柯騰

△ 柯騰正躺在床上玩狗。

△ 床頭的電話響了，柯騰接起。

柯騰：（高興）登登登，就知道是妳！

△ 電話那頭是沈佳宜的哭聲。

S｜77　時｜晚上　　　景｜沈佳宜家門口，階梯　　配樂｜

人｜柯騰，沈佳宜

△ 沈佳宜坐在家門口階梯上，哭泣，手裡拿著電話。

△ 柯騰從腳踏車下來，戰戰兢兢地走向沈佳宜。

沈佳宜：（埋首膝蓋）我只會讀書……我只會讀書……從國中到高中我都只會讀書這
　　　　一件事，卻還是考不好……

柯騰：……（遞衛生紙）

沈佳宜：（大哭，瞬間用光衛生紙）

（柯騰將衣服脫下，拿給沈佳宜，沈佳宜用衣服擤鼻涕）

柯騰：不管妳要念哪一間學校，我有一句話想跟妳說。

沈佳宜：（大哭）拜託你不要在這個時候說你喜歡我。

柯騰：我喜歡妳，妳早就知道了啊。

沈佳宜：（哭更大聲）那你到底要說什麼啊……

柯騰：（靜靜地坐在一旁，想伸手拍拍沈佳宜的肩膀，手卻猶豫停在半空，最後終於還是拍下）

沈佳宜：（哭得更大聲了）

| S｜78 | 時｜白天 | 景｜彰化火車站 | 配樂｜約定（趙傳） | 人｜所有人 |

△ 火車站，月台上。

△ 大家都拿著行李，鏡頭跟著旁白輪流帶到每個人。

旁白：沈佳宜雖然失常，但還是考上了國北師，想到將來沈佳宜當老師的樣子，就覺得非常適合她。一直在努力用功讀書追沈佳宜的我，考上了交大，去念沈佳宜本來想念的交大管科。念書之餘不忘看汽車雜誌的阿和考上了東海企管，即使念書也持之以恆變魔術的該邊考上了逢甲資工，不是在念書就是在打籃球的老曹考上了成大，念書之餘也絕對不會忘記打手槍的勃起……重考。

△ 月台上，柯騰拿出預先準備好了的紙袋，送給沈佳宜。

柯騰：送妳。

沈佳宜：什麼東西？

柯騰：上車再看，我自己……我自己畫的。有點醜，不過，總之是自己做的。

沈佳宜：……聽說新竹風很大（不曉得該怎麼表示關心）。

柯騰：好像是。

沈佳宜：再見。

柯騰：再見。

△ 大家依序上了火車，只剩下勃起站在月台揮手。

△ 沈佳宜在火車上打開了柯騰的禮物，是一件自己畫的衣服。

△ （穿插柯騰在房間裡畫衣服的畫面）

△ 沈佳宜凝視著衣服，笑了出來。

| S｜79 | 時｜日夜交替 | 景｜交大校園空景 | 配樂｜ | 人｜柯騰，路人 |

△ 柯騰站在交大的校門口，揹著背包。

最美的，
徒勞無功

In Vain
but
Beautiful

△ 交大校園巡禮。

旁白：交大是一間很變態的學校，男女比例——七比一！在交大念書，常常讓我有念軍校的錯覺。

S | 80　　時 | 晚上　　　景 | 交大管科系系館前，竹湖旁

配樂 | 第一支舞（救國團）、麥卡蓮娜舞（版權確認）

人 | 柯騰與飾演大一新生的路人

△ 迎新晚會，大家在系館前生營火跳舞。

△ 古早流行的麥卡蓮娜舞。

旁白：大學，又是另一個開始。

S | 81　　時 | 黃昏　　　景 | 男八舍各景

配樂 | 檸檬樹（蘇慧倫），或，飛起來（徐懷鈺）

人 | 柯騰，室友甲乙丙，男路人一堆

△ 柯騰穿著藍白拖在宿舍裡走來走去。

△ 交大男八舍，寢室內部。

△ 浴室，情侶一起洗澡的腳。

旁白：我住在交大男八舍，男八舍是全交大最古老的宿舍，四個人一間寢室，浴室在走廊的盡頭。浴室裡偶爾會出現傳說中的四腳獸。（四腳獸的畫面）

S | 82　　時 |　　　　景 | 男八舍寢室內部

配樂 | 檸檬樹（蘇慧倫），或，飛起來（徐懷鈺）　　　　人 | 柯騰，室友甲乙丙

△ 寢室裡，大家玩著電腦連線遊戲。

△ 電腦遊戲星海爭霸（SC）的戰鬥畫面特寫。

室友甲乙丙：哈哈哈哈哈哈……

室友甲：小伙子，你那是什麼電腦？

柯騰：光華商場牌啊。

室友甲：光華商場牌？要不要挑一下 SC 啊？

柯騰：隨便啊。

S | 83　　時 | 晚上　　　景 | 男八舍走廊　　　　　　配樂 |

人 | 柯騰，講話噁心的路人

旁白：那是手機還沒被發明出來的年代，每一層樓都有兩支公共電話，到了晚上，一堆男生就會像集體中邪一樣，在走廊上大排長龍。

△ 走廊兩台公共電話前面，一堆男生穿著藍白拖、拿著臉盆排隊等打電話，個個面露不耐。柯騰排在隊伍的中間，一邊看漫畫灌籃高手。

旁白：交大什麼都有，就是沒有沈佳宜。所以每天晚上，我也加入集體中邪的行列。

旁白：每個男子漢跟女生講電話的時候，都會變成一個娘砲。

路人：（在柯騰旁邊講公共電話）寶貝，我好想妳喔，每個小時都固定想妳十次啊，真的啊，那妳有沒有好想我？一個小時想幾次？有沒有十次？我才不信，嘻嘻。

柯騰：（打電話）喂，你們迎新晚會什麼時候啊？下禮拜？那……我跟妳說喔，妳可不可以不要下去跳舞啊？為什麼？因為……雖然我還沒追到妳啊，不過連追都沒追到妳的男生，怎麼可以牽妳的手？我自己都沒牽過耶！……嗯，我有稍微牽一下，不過那是因為……我把對方想成妳啊。真的啦，說好了喔！不可以被牽喔！

124

S | 84　　時 | 晚上　　　　景 | 女生宿舍房間　　配樂 |　　　　人 | 沈佳宜

△ 沈佳宜穿著柯騰手繪的蘋果衣服。

△ 沈佳宜在女生宿舍寢室裡，坐在床上講電話，表情快樂。

沈佳宜：（手指纏繞著電話線）羽球隊吧？那你呢？辯論社聽起來很適合你啊，你那麼會亂蓋，哈哈。跟你說喔，羽球隊的學長都好帥喔！

旁白：每天晚上我都跟沈佳宜講電話，有時講到她睡著，有時講到我連吃飯的錢都用光光。終於，聖誕節來了，我上台北找她。

S | 85　　時 | 白天，冬天　　　景 | 淡水漁人碼頭　　　　配樂 | 天天（陶喆）

人 | 柯騰，沈佳宜，不停接吻的一堆路人

△ 柯騰跟沈佳宜一起漫步在淡水漁人碼頭逛街，嘻笑打鬧。

△ 天氣很冷，柯騰在手上呼氣。

柯騰：台北怎麼那麼冷啊。

△ 沈佳宜脫下自己其中一隻手套，拿給柯騰。

沈佳宜：喏。

柯騰：……謝謝。

△ 兩人坐在淡水河畔，看著落日，吃著烤魷魚。

最美的，
徒勞無功

In Vain
but
Beautiful

柯騰：聖誕節吃烤魷魚，好像有點怪怪的喔？

沈佳宜：不會啊。

柯騰：不會嗎？

沈佳宜：不會啊。

柯騰：等我以後找到打工，有錢了，明年請妳吃聖誕大餐。

沈佳宜：不用啦。

柯騰：真的啊。

沈佳宜：好啊。

△ 兩人靜默，氣氛有點尷尬。

△ 一對年輕情侶在夕陽前接吻。

△ 一對老年夫婦在夕陽前接吻。

△ 一對小朋友在夕陽前一起吃冰淇淋。

△ 一對女同志在夕陽前喇舌，彷彿世界末日前最後的浪漫。

柯騰：不曉得海有什麼好看的，大家都一直看。

沈佳宜：是還蠻好看的啊。

柯騰：是喔。

沈佳宜：你有沒有想過，如果明天就是世界末日了，你要做什麼？

柯騰：……沒打算做什麼。

沈佳宜：？

柯騰：大概就是像現在一樣，跟妳一起吃烤魷魚吧。

△ 一陣甜蜜的尷尬。

沈佳宜：（看著遠方）柯景騰，你真的很喜歡我嗎？

柯騰：（嚇）喜歡啊，很喜歡啊。

沈佳宜：我總覺得你把我想得太好了，我根本沒有你想的那麼好。你喜歡我，讓我覺
得……有點怪怪的。

柯騰：有什麼好奇怪？

沈佳宜：我也有你不知道的一面啊，我在家裡也會很邋遢，也會有起床氣，也會因為
一點小事就跟我妹吵架，我就……很普通啊。

柯騰：……

沈佳宜：真的，你仔細想想，你真的喜歡我嗎？

柯騰：喜歡啊。

沈佳宜：你很幼稚耶，根本沒有仔細想。你想好以後再跟我説。

柯騰：……（心生恐懼）

△ 沈佳宜起身，柯騰楞了一下，跟著起身。

| S丨86 | 時丨晚上 | 景丨捷運車廂裡 | 配樂丨 |

人丨柯騰，沈佳宜

△ 台北捷運上，兩個人還是一個人一隻手套，捨不得分開似的。

△ 車速漸漸變慢。

捷運廣播：六張犁（國語），六張犁（台語），六張犁（客語），六張犁（英文）。

柯騰：沈佳宜，我很喜歡妳，非常喜歡妳。

沈佳宜：！

柯騰：雖然還早，不過我一定會娶妳，百分之一千萬一定要娶妳。

沈佳宜：（鼓起勇氣）你想聽答案嗎？現在我就可以告訴你。

（柯騰的特寫，緊張握拳）

柯騰：不要，我根本沒有問妳，所以妳也不可以拒絕我。我會繼續努力，這輩子我都
　　　會繼續努力下去的。

（門打開，人群上上下下。沈佳宜下車）

沈佳宜：（嘆氣）你真的不想聽答案？

柯騰：拜託不要現在告訴我。妳就耐心等待我追到妳的那一天吧。

沈佳宜：……

柯騰：請讓我，繼續喜歡妳。

△ 門關上。

△ 車外的沈佳宜揮揮手（手套）。

△ 車內的柯騰揮揮手（手套）。

△ 沈佳宜遠去，柯騰呆呆看著手套，用力朝杆子撞頭。

△ 捷運車在身後遠去，沈佳宜走著走著，突然停下，用力回頭，氣急敗壞地踢了地上
　　一腳。

| S丨87 | 時丨晚上 | 景丨捷運車廂裡 | 配樂丨 |

人丨柯騰，沈佳宜（此場景為腦中虛構畫面）

沈佳宜：（鼓起勇氣）你想聽答案嗎？現在我就可以告訴你。

柯騰：好啊！

△ 捷運門關上，柯騰與沈佳宜戴著手套的雙手已牽在一起。

△ 兩人戒慎恐懼，頭靠著頭，各自緊張過頭地微笑。

S | 88　　時 | 無　　　　景 | 男八舍宿舍　　　　配樂 | 交大無帥哥（版權待確認）

人 | 一堆阿宅。柯騰，室友甲乙丙

△ 阿宅群相，由室友甲乙丙分攤。

旁白：日子一天一天，聖誕節已經很遠很遠。大學，是全台灣阿宅最大的集中營。大
　　　家的生活都在網路上，抄報告，用網路。打遊戲，用網路。抓A片，用網路。交
　　　朋友，用網路。打嘴砲，用網路。大家在網路上都一副青年才俊的樣子，走進
　　　現實人生，媽的，都一副要死不活。

△ 寢室裡，大家都在念書，室友乙拿了一個空寶特瓶放在胯下尿尿，發出響聲。

△ 室友乙哆嗦了一下，柯騰皺眉。

室友甲：你就去廁所尿尿是會怎樣？

室友乙：很遠耶。

△ 過了許久，室友丙起身做點運動，拿起桌上的鑰匙。

室友乙：你要出去買宵夜的話，順便幫我拿去倒一下。瓶子要記得拿回來喔。

室友丙：有沒有搞錯啊……

室友甲：喂，我要湯記的珍奶，回來給你錢。

△ 室友丙出門前，還真的拿了寶特瓶出去。

△ 寢室剩下三人，過了一下子，受不了了的柯騰霍然站起。

柯騰：你們難道不覺得，是時候戰鬥了嗎？

室友甲：對啊，期末考快到了。

柯騰：不是！是真正的戰鬥！

室友乙：……是喔。

（眾人不理會）

柯騰：（下定決心）我們來打架吧。

室友乙：打架？

S | 89　　時 | 無　　　　景 | 男八舍宿舍　　　　配樂 |

人 | 柯騰，各寢室內的網路阿宅

△ 柯騰在宿舍公佈欄張貼海報：第一屆交大盃自由格鬥賽。

△ 柯騰逐間寢室詢問大家參賽意願，有正在K書的大塊頭，有正在打網路遊戲的阿宅
　　等等。

柯騰：喂，我要辦自由格鬥賽，你們這一間寢室有沒有人要打？

柯騰：Hihi，你們這間寢室有沒有人喜歡打架的？

柯騰：問一下，有沒有人沒打過架想試試看的啊？

△ 突然打開一間寢室，結果裡面的情侶正在做愛。

情侶：（目瞪口呆）

柯騰：我可以⋯⋯看完嗎？

| S｜90 | 時｜無 | 景｜男八舍宿舍，沈佳宜宿舍（雙場交錯） | 配樂｜ |

人｜柯騰，沈佳宜

△ 公共電話旁，好不容易輪到電話的柯騰打電話給沈佳宜。

柯騰：真的啦！妳一定要來看，第一屆交大盃自由格鬥賽，我剛剛貼出海報了，到時候一定大爆滿啦。

沈佳宜：（床上散放著好幾本書）你幹嘛要辦這麼危險的比賽啊？交大都不用念書的嗎？

柯騰：就是因為大家都只會念書，所以需要運動一下啦，這裡都是一些死讀書跟整天打電動的阿宅，我要幫他們特訓。

沈佳宜：還不就是打架？

柯騰：這麼說也可以啦。

沈佳宜：有時候我真的覺得很不了解你。

柯騰：⋯⋯

沈佳宜：⋯⋯

柯騰：妳真的不來看我比賽喔。

沈佳宜：我為什麼要去看你打架？（掛電話）

最美的，
徒勞無功

In Vain
but
Beautiful

| S｜91 | 時｜晚上 | 景｜管科系系館地下室 | 配樂｜ |

人｜柯騰，室友甲乙丙

△ 系館外，夜色空景。

△ 柯騰與室友等人在系館地下室，鋪巧拼。

室友甲：柯騰，你真的不是普通的神經病。

柯騰：謝謝啦。

室友乙：喂⋯⋯我可不是在稱讚你耶。

室友丙：真的有人會來看比賽嗎？

柯騰：如果連看都不敢看，那不是比娘砲還不如嗎？

室友乙：不會打出人命吧？

柯騰：拜託，娘砲的拳頭連殺小強都有問題了……要說避免打出人命……OK！我盡量節制我自己，我認真起來，連我自己都會怕啊！

S｜92	時｜晚上	景｜管科系系館地下室	配樂｜

人｜柯騰，室友甲乙丙，一堆人，建偉，沈佳宜

△ 系館底下人山人海。

旁白：我以為交大都是娘砲。我錯了。有個馬來西亞僑生，叫建偉，他是跆拳社的副主將，黑帶，看起來一副非常臭屁的樣子。他第一個下來跟我打。

建偉：（拿出全套的護具）柯騰，穿上。

柯騰：三小？

建偉：穿上，多多少少可以保護你。

柯騰：幹啦。

建偉：你穿上去，我才敢全力打你。

柯騰：穿個屁啦。

裁判（室友甲）：（拿著七龍珠）比照天下第一武道大會的規定，不可以殺死對方，不可以出界，不可以踢小雞雞，倒地後數到十爬不起來也算輸。準備！

建偉：點到為止。

柯騰：什麼點到為止？建偉，等一下我會很認真喔。

建偉：（笑）奉陪。

△ 柯騰閉上眼睛，想起房間裡那一張李小龍的海報。

△ 鈴聲響。

△ 柯騰與建偉打得很激烈。

△ 沈佳宜在人群中凝視著這場打鬥，雙手握緊。

△ 柯騰發現沈佳宜在人群中，登時力量百倍，衝上建偉。

△ 看到一半，沈佳宜轉身離去，害柯騰分神挨了一腳。

△ 最後建偉以一個踵落砸中柯騰的鼻子，比賽結束。

S｜93	時｜晚上	景｜男八舍樓下	配樂｜還隱隱作痛（動力火車）

人｜柯騰，建偉，室友甲乙丙，沈佳宜

129

最美的，
徒勞無功

In Vain
but
Beautiful

△ 半夜的宿舍底下，鼻青臉腫的柯騰與一大堆同學慶功回宿舍。

△ 開始飄雨，沈佳宜坐在宿舍樓下。

柯騰：慶功吃什麼牛肉麵？我嘴巴痛死了。

建偉：哈哈，好啦，下次請你吃立晉豆花啦！

旁人：下雨了快進去啦。

△ 大家紛紛走上樓，柯騰發現坐在宿舍樓下的沈佳宜，走過去。

△ 雨越下越大。

柯騰：嘻嘻，比賽結束時，我找不到妳，所以⋯⋯

沈佳宜：⋯⋯很好玩嗎？

柯騰：還不錯啊！謝謝妳來看啦，我看到妳突然出現的時候，簡直就進入賽亞人模
　　　式。

沈佳宜：⋯⋯我問你，很好玩嗎？

柯騰：妳幹嘛啦。

沈佳宜：柯景騰，你到底在想什麼？

柯騰：⋯⋯什麼意思？

沈佳宜：你辦這什麼奇怪的比賽？這種比賽有什麼意義嗎？

柯騰：很有意義啊，自由格鬥賽耶！妳不覺得超炫的嗎？兩個男人之間⋯⋯

沈佳宜：不就是打架？柯景騰，你特地辦一個比賽把自己搞受傷，這樣的比賽我看不
　　　　出來有什麼炫，你怎麼會這麼幼稚？

柯騰：幼稚？

沈佳宜：就是幼稚！很幼稚！你告訴我，這種奇怪的比賽除了把你自己跟別人弄受傷
　　　　以外，到底還讓你學到了什麼？

柯騰：哪需要學？不見得做什麼事就一定要學到什麼吧？

沈佳宜：至少你學到辦這樣的比賽會受傷，而這種傷是一點也不必要的！幼稚，你真
　　　　的很幼稚！你身上的傷我只能說是活該！

柯騰：幼稚？妳知不知道這次的自由格鬥賽對我來說是很棒的經驗？妳可不可以單純
　　　替我高興就好了？

沈佳宜：⋯⋯我要怎麼高興？

柯騰：不管是自由格鬥還是打架，為什麼跆拳道比賽就很正當，柔道比賽就很正當，
　　　而我辦的沒有規定格鬥技巧的比賽就很幼稚？明明就更厲害！能夠在這種比賽
　　　下還故意挑一個最厲害的對手打，需要很大的勇氣不是嗎？

沈佳宜：⋯⋯你以後還要辦這樣的比賽嗎？

柯騰：為什麼不辦？一定辦第二次！

（樓上有人開窗，大叫：吵什麼啊？）

柯騰：我吵你媽啦！

（寢室某聲：討打是不是！）

柯騰：（大怒）幹你最好是敢打啦！來啊！下來啊！

沈佳宜：幼稚。

柯騰：為什麼妳要否定對我很重要的東西？這是我個性很重要的一部分，妳是世界上
　　　最了解我的人，難道會不知道嗎？

沈佳宜：對你很重要的東西，竟然就是傷害自己嗎？

柯騰：我就是這麼幼稚，才會喜歡妳這種努力用功讀書的女生啊！我就是這麼幼稚，
　　　才有辦法追妳這麼久啊！

沈佳宜：……

（大雨滂沱，氣氛越來越凝重）

柯騰：我好像，沒辦法再前進了。沈佳宜，我好像，沒有辦法繼續追妳了，（抓著胸
　　　口）我這裡很痛，很痛很痛啊。

沈佳宜：那就不要再追了啊！

△ 柯騰轉身就走。

△ 沈佳宜瞪著柯騰的背影，也轉身。

沈佳宜：（大叫）笨蛋！

柯騰：（腳步不停）對！我就是笨蛋！

沈佳宜：大笨蛋！

柯騰：我就是大笨蛋！大笨蛋才追妳那麼久！

沈佳宜：你什麼都不懂。

旁白：成長，最殘酷的部分……就是，女孩永遠比同年齡的男孩成熟。真的真的很殘
　　　酷，沒有一個男孩招架得住。

△ 沈佳宜的眼淚一串一串流下來，坐在石階上直到天亮，柯騰都沒有回來。

△ 清晨，柯騰坐在竹湖旁，呆呆地看著湖面。

131

最美的，
徒勞無功

In Vain
but
Beautiful

S｜94　　時｜晚上　　　景｜交大男八舍樓下

配樂｜搭配回憶時用的主配樂（用於最後的回憶大爆發）　人｜沈佳宜，柯騰

△ 以下同場加拍，唯一不曾發生的想像畫面——

△ 沈佳宜一個人坐在宿舍門口的石階上大哭。

△ 柯騰走回來，脫下衣服當作遮傘。

△ 沈佳宜抬頭。

柯騰：對不起，我以後不會那麼幼稚了。

沈佳宜：（笑中有淚，伸手擦去柯騰臉上的雨水）

旁白：馬克吐溫說，真實人生往往比小說還離奇，因為真實人生不需要顧及到可能
　　　性。我跟沈佳宜就因為這一場亂七八糟的比賽，大吵一架，從此沒有在一起。

S｜95	時｜無	景｜多重的接電話畫面快速交替
配樂｜還隱隱作痛（動力火車）		人｜該邊，勃起，阿和，老曹

△ 多重講電話畫面，穿插簡單的背景。

該邊：（讀書讀到睡著，睡眼惺忪）大吵一架？

勃起：（正在重考班教室外）這次吵完大概不會在一起了？

阿和：真的假的？你不想和好？

老曹：（撞球間，一竿進洞）就是說，我有機會了？

旁白：勃起忙著重考，考卷都寫不完了，沒有力氣想太多。該邊也為了期中考忙得焦
　　　頭爛額。

旁白：倒是老曹，跟阿和，這兩個人一聽到沈佳宜跟我吵了一個大架，立刻就出發
　　　了。老曹自以為熱血，騎著摩托車，從台南直接衝到台北，準備跟沈佳宜告
　　　白。

S｜96	時｜白天	景｜國北師，校園內
配樂｜還隱隱作痛（動力火車）		人｜阿和，沈佳宜

△ 阿和看著沈佳宜，沈佳宜哭紅了雙眼。

阿和：我都知道了。

沈佳宜：（哭）

阿和：對不起，這一次，我想趁人之危。

沈佳宜：（低頭）

S｜97	時｜黃昏	景｜國北師，學校外馬路
配樂｜認錯（林志炫）或 想你想得好孤寂（邰正宵）		人｜老曹，阿和，沈佳宜

△ 老曹騎著機車，風塵僕僕從台南出發。

△ 老曹來到台北，國北師外面。

△ 老曹看見沈佳宜跟阿和手牽著手，沈佳宜頭低低走過馬路。

旁白：結論是，火車比較快。

旁白：看見那個畫面，老曹的機車重新發動，繼續往前……這一次，他不知不覺就繞了台灣整整一圈。

S｜98　時｜清晨　　景｜交大校門口　　配樂｜還隱隱作痛（動力火車）

人｜老曹，柯騰

△ 老曹停在交大門口，柯騰兩眼無神地上車。

△ 老曹與柯騰呆呆地乘風騎車。

△ 老曹突然將車停在路邊，然後一拳將柯騰揍倒。

△ 柯騰站起，還手。

旁白：老曹繞回台南時因為恍神，醒來時已經騎到嘉義，於是老曹乾脆又繼續往上騎，再接再厲又繞了台灣一圈。不過這次，他在新竹停下來，載我。

柯騰：幹嘛打我！

老曹：還手啊！（又一拳）

柯騰：你以為我不會啊！（還擊）

老曹：再來！

柯騰：（一拳）

老曹：再來啊！

S｜99　時｜無　　　景｜男生宿舍走廊　　配樂｜　　　人｜柯騰

△ 柯騰拿著臉盆經過宿舍公共電話，若有所思看了排隊的人龍一眼，落寞地走過。

S｜100　時｜　　　景｜男生宿舍房間　　配樂｜卡通手槍（濁水溪公社）

人｜柯騰，室友甲乙丙

△ 電腦前，室友們聚在一起，站在柯騰後面。

△ 四人一起看著電腦螢幕。

旁白：朋友是幹什麼的？就是失戀的時候，介紹新的女孩子給你認識用的。

室友甲：看你整天黯然銷魂，今天介紹一個女生給你認識認識。

室友乙：幫你走出陰霾。

室友丙：不要再想那個女人了。

柯騰：……草莓牛奶？

室友甲：（拿出一盒面紙）給你十分鐘夠不夠？

△ A片的畫面光影映在柯騰的臉上。

S\|101	時\|無	景\|男生宿舍房間	配樂\|卡通手槍（濁水溪公社）

人\|柯騰

旁白：草莓牛奶的確是個好女孩，我大概跟她交往了九分鐘。

△ 桌上一盒抽取式衛生紙。

△ 柯騰瞪著電腦螢幕，緊抓滑鼠。

△ 滑鼠游標在電腦螢幕上的桌面跑來跑去，將剛抓好的A片收進分門別類的檔案夾裡。

△ 檔案夾的名字是：愛情動作片。

△ 螢幕上顯示警示：硬碟存量不足。

△ 特寫衛生紙一張一張被抽出。

旁白：為了用熱戀治療失戀，那幾個月我認識了很多很多的女生。只是那些女生的名
　　　字清一色都是四個字，為此我感到相當空虛。櫻木花道說得好，左手只是輔
　　　助，因為右手要拿滑鼠。

△ 四個室友都在打手槍，激烈地套弄。

柯騰：（喘氣）我們這樣每天打手槍，到底有什麼意義？

室友甲：（抽衛生紙）意義是蝦小？我只知道精液啦！

△ 室友甲用力甩著手上黏糊糊的精液。

S\|102	時\|白天	景\|擁有大玻璃窗戶的冰店	配樂\|待思考

人\|阿和，沈佳宜，吵架的情侶

△ 沈佳宜在冰店，與阿和合吃一盤冰。

△ 阿和口若懸河地指著雜誌說話，沈佳宜心不在焉地附和。

阿和：現在光是大學畢業已經不夠了，雖然學歷不代表一切，但學歷還是企業主判斷
　　　新人能力的基本指標，如果以後想找一份好工作，投資自己念研究所是不錯的
　　　選擇。雖然我們現在念不同的大學，但我們可以討論研究所的方向，說不定我
　　　們可以……

△ 沈佳宜看著大片玻璃窗外，看著一對情侶正在外面過馬路吵架，男生大吼大叫，女
　　　生一直哭泣。

△ 情侶中的女孩突然拉著男孩的手，撒嬌了起來。

△ 情侶中的男孩忽然擁抱住女孩。

△ 沈佳宜淡淡地哀傷。

△ 沈佳宜陷入回憶，忽然笑了出來。

S｜103　時｜白天（回憶）　　　　景｜教室　　配樂｜

人｜沈佳宜，柯騰，勃起，老曹

△ 沈佳宜午睡不著，趴著看見擔任值日生的柯騰正在惡作劇，感到不可思議。

△ 午間靜息，柯騰與勃起拿板擦在老曹頭上輕拍，粉塵不斷落下。

S｜104　時｜白天　　　景｜國北師　　　配樂｜

人｜阿和，沈佳宜

△ 沈佳宜與阿和漫步在國北師校園。

△ 沈佳宜技巧性地掙脫阿和的手，兩人有點尷尬地繼續往前走。

旁白：阿和向沈佳宜告白成功。我跟阿和之間有很長一段時間沒有聯絡，大概真的跟沈佳宜說的一樣，是我太幼稚了吧，面對自己的好朋友，卻連裝一下祝福的語氣都覺得很勉強。

旁白：後來我才知道，阿和與沈佳宜之間只在一起短短的五個月。不過，那也夠讓我嫉妒的了。

S｜105　時｜白天　　　景｜任一樓梯台階　　配樂｜

人｜勃起，看起來像書獃子的女孩

旁白：時間沒有停下來。很多人說，大學的必修學分是愛情。大家都交了女友，當年的小毛頭都各自擁有了愛情，各自有各自的分分合合。

旁白：勃起找到了一個跟他一樣白痴的女孩。

△ 某個樓梯台階上。

△ 勃起慢慢吹著笛子，一個呆呆的女孩打三角鐵。

S｜106　時｜白天　　　景｜大樹下　　　配樂｜

人｜該邊，看起來很激動的女孩

旁白：該邊找到了一個願意欣賞他耍白痴的女孩。

△ 大樹下，該邊變著千篇一律的魔術，一個女孩拚命拍手叫好。

該邊：登登登！

女孩：你真是太厲害了耶！再來再來！

S｜107　時｜白天　　　景｜咖啡店　　　　　　　　配樂｜

人｜阿和，一個氣質冷冽幹練十足的短髮女孩

旁白：阿和找到了一個比他更了解這個世界的女孩。

△ 寂靜的咖啡店裡，兩人各自看各自的雜誌，女孩的面前雜誌堆得像座小山。

△ 女孩一邊用耳機聽著音樂，模樣十分陶醉。

△ 女孩突然將耳機解下，直接套在阿和耳上。

女孩：聽聽看，這一段的大提琴穿透力很飽滿。

阿和：嗯嗯，真的。

S｜108　時｜　　　　　景｜某男生房間，床上　　　配樂｜

人｜老曹，一個大胸部、修長美腿的漂亮女生（啦啦隊隊長）

△ 男生房間裡，一對男女正在性愛初體驗。

△ 地上一顆籃球，兩顆彩球，散亂的球鞋，褪去的啦啦隊制服。

旁白：老曹不只擁有了愛情，也是我們之間最早……那個那個的人。

女孩：（緊張）真的不會痛嗎？

老曹：（肩膀上掛著兩隻腳）放心，交給我。

女孩：真的真的不會痛嗎？

老曹：不要緊張，乖。

女孩：痛！痛痛痛！

老曹：……（持續挺進）

△ 女孩閉上眼睛，表情非常的痛。

△ 老曹瞪大眼睛，彷彿吃到世界上最好吃的東西。

△ 女孩的手指用力在老曹的裸背上刮出十道怵目驚心的血痕。

S｜109　時｜　　　　　景｜清大夜市前馬路上　　　配樂｜

人｜柯騰，柯騰女友，盧廣仲客串

旁白：我的交通工具，從腳踏車變成了摩托車，我也交了女友，那又是另一段愛情故
　　　事了。

△ 紅綠燈前，柯騰騎著機車，後座一個女孩緊緊擁抱著柯騰。

△ 機車的把手上吊著兩個便當，跟兩大杯珍珠奶茶。

△ 柯騰往後看，女孩的臉緊緊貼著柯騰的背，流露出幸福。

△ 柯騰發動車時不小心撞到旁邊一個騎腳踏車的路人，那路人受到驚嚇往旁邊一

轉，結果被公車撞倒。

△ 公車司機與柯騰趕緊停下車來看傷者。

柯騰：有沒有怎樣！

傷者：我的腳……好痛……好痛！

公車司機：腳骨好像斷了（台語）？

△ 驚鴻一瞥，那傷者便是西瓜頭的盧廣仲。

| S｜110 | 時｜晚上 | 景｜路邊居酒屋 | 配樂｜ |

人｜老曹，勃起，柯騰，該邊

（佐以下一場次的想像畫面）

旁白：老曹不只有了愛情，還有了……

△ 路邊居酒屋的聚餐，酒瓶堆了滿地。

△ 該邊整個醉倒，不省人事趴仕桌上。

老曹：幹，我當爸爸了。

柯騰：沒戴套？還是純粹意外？

老曹：……沒戴套。

柯騰：哈哈，活該！不過也恭喜啦！

勃起：超屌的啦！當爸爸了耶！

老曹：靠……你們可以借我幾千塊嗎？

勃起：蛤？你是要打掉喔。

老曹：難道生下來？我才大三耶！

勃起：如果有找到可靠的道士，打掉也不是不行啦。

老曹：什麼意思？

勃起：嬰兒啊，沒有出生就被打掉的小孩，怨氣很重的，會一直纏著你不放，輕一點
　　　讓你工作不順利，生病又好不起來，半夜起來上廁所連自己家裡也會迷路……

老曹：幹你在說什麼啦！

勃起：就是那些靈異節目說的啊，嚴重的話你會出車禍，再來就是躺在加護病房時看
　　　見奇怪的東西，例如全身發出綠光的嬰兒、還是在地板上彈來彈去的嬰兒的
　　　頭，洗澡的時候遇到停電又停水，想出去，門卻打不開……再來就是……喂？
　　　喂？（在老曹眼前揮手）

老曹：再來會怎樣啦幹！

勃起：再來就是出第二次車禍啊！

老曹：……

所有人捧腹大笑起來。

S | 111 時 | 半夜 景 | 陰森的住家 配樂 |

人 | 老曹，嬰靈

△ 此為想像畫面，搭配前一場的對白。

△ 尿急的老曹一直在家裡找不到廁所。

△ 老曹最後只好打開冰箱尿尿，正好尿在一個嬰靈的臉上。

△ 嬰靈的臉部特寫。

S | 112 時 | 晚上 景 | 小吃店 配樂 |

人 | 柯騰，小吃店客人

旁白：時間還是沒有停下來。

△ 柯騰在麵攤招呼客人，客人越來越多，都在看電視。

△ 電視上實況轉播著陳進興挾持南非武官事件。

旁白：交了女友後，我發現約會原來要花很多錢。我白天念書，晚上就到清大夜市的
　　　小吃攤打工，洗碗，煮麵，擦桌子。

客人甲：真正是夭壽喔。

客人乙：畜生！死好！

客人甲：現在還不能讓他死啦！那會爽到他。

小吃店老闆：對！抓到以後要先把他的手腳一塊一塊切下來。

△ 柯騰停止擦桌，站在人群之後看電視。

S | 113 時 | 晚上 景 | 校外租屋 配樂 |

人 | 該邊，該邊的友人

△ 該邊一邊跟同學打麻將，一邊看著電視上的陳進興。

該邊：電視說，謝長廷等一下會進去跟陳進興談判？

友人：最好是啦。

該邊：希望謝長廷有偷偷帶槍進去，一槍把那個畜生幹掉。

友人：砰！（大聲）

S | 114　　時 | 晚上　　　景 | 撞球間　　　　　　　　配樂 |

人 | 老曹，老曹的小孩子，老曹的老婆（謎）

△ 電視播放著陳進興挾持武官事件。

△ 老曹在撞球間看著電視，脖子綁著一個嬰兒。

王育誠：（電訪陳進興）請問你什麼時候要自殺？

老曹：……怎麼有那麼白爛的記者啊？（看著懷中嬰兒）喔乖，乖，肚子餓了嗎？

老曹的老婆：要吃奶奶了啦。

老曹：來喔，分一邊給把拔吃。

老曹的老婆：（皺眉，小巴掌）

S | 115　　時 | 晚上　　　景 | 路邊攤　　　　　　　　配樂 |

人 | 勃起，豬哥亮客串

△ 電視播放著陳進興挾持武官事件。

△ 勃起正在某簡陋麵攤吃麵，同桌一個帥帥中年大叔也看著電視。

中年大叔：跑路跑到這種程度，真的是不夠專業……

（勃起與大叔面面相覷）

S | 116　　時 | 半夜　　　景 | 交大男八舍宿舍　　　　配樂 |

人 | 柯騰，室友甲乙丙

旁白：時間，一直走，一直走，從沒為任何人的青春停留。

△ 夜晚交大的校園空景。

△ 平靜的夜空。

△ 書桌上的鬧鐘，顯示時間是凌晨一點四十七分。

△ 柯騰正在寢室做仰臥起坐，室友各自做著各自的事，室友甲在看A片，室友乙與室友
　　丙在睡覺。

△ 突然一陣劇烈的天搖地動，大家原本無動於衷，後來越來越激烈，所有人奪門而
　　出。

室友甲：不大對喔。

室友乙：（霍然起身）好像……

柯騰：閃了！

室友乙：義智！快閃了！（用力拉著正在睡覺的室友丙下床）

S｜117　時｜半夜　　　景｜宿舍樓下廣場　　　　　配樂｜

人｜柯騰，一大堆路人

△ 女二舍與男八宿舍樓下廣場，聚集了一大堆議論紛紛的學生。

△ 大家忙著打電話，普遍沒有訊號。謠言四起。

△ 柯騰焦急地不停重撥電話，但手機上都沒有訊號。

路人甲：太扯了！我媽媽說，我家附近的旅館整個倒下來了！

路人乙：你家不是在台北嗎？

路人丙：震央在台北？

（震央在台北的謠言頓時亂傳了起來）

室友甲：柯騰，要不要換個地方打！這裡人太多了基地台超載，我們騎車出去，往人
　　　　少的地方打看看！

柯騰：這理論對嗎？

室友甲：不知道！

S｜118　時｜半夜　　　景｜新竹光復路往竹東　　　配樂｜

人｜柯騰，路人

△ 柯騰騎著機車離開交大，往竹東偏僻的地方騎，時不時停下來打手機，此時街上全
　　是穿著內衣拖鞋走出來聊天的人們，似乎是全市停電了，街上朦朦朧朧。

△ 幾乎快到人跡稀少的山區，手機終於接通，機車停在路旁。

柯騰：妳……妳沒事吧？

S｜119　時｜半夜　　　景｜兩景交換（新竹，台北）

配樂｜寂寞咖啡因（九把刀）　　　　　人｜柯景騰，沈佳宜

△ 沈佳宜站在大馬路邊，馬路上也都是人龍。

沈佳宜：我沒事，但街上都是人呢。

柯騰：嚇死我了，我剛剛聽到震央可能在台北，有旅館整個垮下來了……總之，妳沒
　　　事就好。

沈佳宜：……謝謝。

柯騰：那……沒事了我……

沈佳宜：（打斷）我很感動，真的。

柯騰：感動個大頭鬼啦，妳可是我追了N年的女生耶，萬一妳不見了，我以後要找誰回
　　　憶我們的故事啊。

旁白：那天晚上，我們聊了很多回憶。好多好多，那些努力用功讀書只為了更靠近她的日子。

沈佳宜：我……後來跟阿和在一起過。

柯騰：嗯，我有聽阿和說了。不過，後來為什麼分手了？我一直不想問他，想到就有氣。……阿和對妳不好嗎？

沈佳宜：不是。

柯騰：妳喜歡上別的男生？

沈佳宜：都不是。我只是覺得，阿和不夠喜歡我。

柯騰：阿和很喜歡妳。

沈佳宜：被你追過，很難覺得……別人有那麼喜歡我。

柯騰：哇，這麼感人。

沈佳宜：你不要破壞氣氛喔現在。

柯騰：那，我可不可以問妳，為什麼當時妳沒想過要跟我在一起？

沈佳宜：常常聽到別人說，戀愛最美的部分就是曖昧的時候，等到真正在一起了，很多感覺就會消失不見。我想，乾脆就讓你再追我久一點，不然你追到我之後就變懶了，那我不是很虧嗎？所以就忍住，不告訴你答案了。

柯騰：妳真的很雞巴耶。

沈佳宜：……

柯騰：……

柯騰：沈佳宜，妳相信有平行時空嗎？

沈佳宜：嗯啊。

柯騰：（看著星空）也許在另一個平行時空，我們是在一起的。

沈佳宜：真羨慕他們呢。

（插入畢業典禮那一天，沈佳宜跟彎彎所說的話）

沈佳宜：謝謝你喜歡我。

柯騰：我也很喜歡，當年喜歡妳的我。妳讓我，閃閃發光呢。

141

最美的，
徒勞無功

In Vain
but
Beautiful

S｜120　　時｜無　　　景｜交大浩然圖書館　　　　　配樂｜

人｜柯騰，一起念書的雜魚數隻

△ 交大浩然圖書館裡滿滿的都是刻苦讀書的考生。

△ 圖書館裡靠靠廁所的位置，柯騰正用粗重的筆記型電腦寫著小說，神色專注，身邊的桌子睡死了一個同學。

△ 電腦螢幕上寫著：都市恐怖病，語言（五）。

旁白：大四了，不知道是不是交大的人都很喜歡考試，我身邊的每一個人都在準備考研究所。其實我也不曉得我將來想做什麼，只好跟著大家一起K書，但莫名其妙的，我卻一邊開始在網路上寫起小說。

S | 121　時 | 白天　　　景 | 某會議室　　　　　　配樂 |

人 | 柯騰，教授甲，教授乙

△ 研究室裡，柯騰自信滿滿地接受口試。

教授甲：你拿……小說代替學術論文，來面試研究所？

柯騰：很強吼。

教授甲：你還附上未來三年的出版計畫，你以前出過書嗎？

柯騰：沒啊，不過我打算每年都寫兩本書，都是具有社會學意義的長篇小說，三年就六本，我覺得，一定沒問題。

教授乙：你在個人經驗上寫……你是第一屆、第二屆交大盃自由格鬥賽的舉辦人，那是什麼東西？

柯騰：簡單說就是打架比賽。

教授甲：打架比賽？

教授乙：贏了又能怎樣？

柯騰：最強的人一定會贏得大家的尊敬，這是每個男人都想追求的夢想。

教授乙：就算是，這跟研究所考試有什麼關係？

S | 122　時 | 白天

景 | 連鎖書店（主）、樓梯間、廁所裡、咖啡店（多重快替）、捷運上

配樂 |　人 | 柯騰

△ 柯騰不以為意地坐在電腦前繼續寫作，拿著筆電到處寫作的片段穿插畫面。

旁白：重考研究所的那一年我都在寫小說，沒什麼人在看，沒有出版社要。我想每個人都有每個人的際遇吧，而我……人生就是不停的戰鬥嘛！

S | 123　時 | 無　　　景 | 任一咖啡店　　　　　配樂 |

人 | 周杰倫我愛你，方文山我愛你，柯騰，唱片公司企劃

△ 柯騰正絞盡腦汁寫著小說，桌上一杯咖啡。

△ 柯騰旁邊隔了一排的位置上坐著尚未成名的方文山，他的桌上堆著一堆廢棄紙稿，

整個人很邋遢。

方文山：（講手機）沒關係沒關係，不會不會，不過我這裡還有很多稿子，對，都是
　　　　歌詞，對對，還是中國風的……看不懂？有一點複雜……不會吧，我自己覺
　　　　得還蠻有感覺的啊，喂？喂？

△ 方文山後面，似乎也有一個人正在挨罵。

△ 唱片企劃霍然站起，離開。

唱片企劃：不是跟你說過幾百遍了嗎？你又交這什麼歌？拜託一下好不好，這不是有
　　　　沒有市場的問題，而是根本連聽都聽不懂，唱給誰聽啊！說真的，你要
　　　　不要去國語日報報名一下正音班，要當歌手，好歹咬字清楚一點，聽你唱
　　　　demo，好像嘴巴含了一顆滷蛋！（嘆氣，走）

△ 方文山仰頭嘆氣，身後座位的人也仰頭嘆氣，兩人的頭正好撞在一起，同時轉頭。

△ 那人便是周杰倫。

S｜124　時｜白天　　景｜	配樂｜雙截棍（周杰倫）

人｜書店店員

△ 許多著名的新聞大事件，採用翻拍方式呈現。

△ 金馬獎頒獎典禮資料畫面（2000年臥虎藏龍，2003年無間道），流星花園偶像劇
　　（時間點確認，2001年），節目超級星期天的資料畫面。

△ 加入周星馳電影崛起的幾個經典畫面（版權確認）。

△ 書店裡，書店店員拿著書上架，一本又接著一本，書架上，終於出現了一本九把刀
　　的小說。

S｜125　時｜白天　　景｜汽車展售場	配樂｜雙截棍（周杰倫）

人｜老曹，客人

△ 西裝筆挺的老曹在車廠為客人介紹車款。

老曹：業務都很會說話，不過你聽，引擎的聲音是騙不了人的，沒改之前輕輕一踏聲
　　　線就這麼飽滿，是不是？實際上路後，等轉速上了兩千，馬力更是隨傳隨到，
　　　喜歡的話，我幫您安排試車？

旁白：一年又一年，這個世界持續被很多人改變，我們也都長大了。

旁白：老曹退役後在車廠賣車。不過他賣車的技術，比不上他中出的技巧那麼出神入
　　　化，這幾年他讓老婆像母豬一樣連生了三頭小豬。

S | 126　　時 | 無　　　　景 | 圖書館　　　　　　　配樂 |

人 | 該邊，美女讀者

△ 該邊在圖書館走來走去，一看有美女，走過去要變魔術。

△ 旁白：該邊考上公務員，在永和市立圖書館當課員，一直都沒有女朋友的他，每個
　　　月都在擴充電腦硬碟。

該邊：妳看喔，看仔細喔，這一手裡面沒東西，這一手也沒有，都沒有喔，一，二，
　　　三……哇！哈哈哈哈哈！

S | 127　　時 | 白天　　　　景 | 路邊　　　　　　　配樂 |

人 | 阿和

△ 阿和睡在車上的疲累模樣，臉色有點滿足，身子哆嗦抽動。

△ 車窗打開，一隻手從裡頭伸出，將盛滿尿液的寶特瓶往外倒。

△ 電話一響，阿和趕緊發動車子。

阿和：好！沒問題沒問題，我半個小時就到。

旁白：阿和那個胖子，在當保險業務。很喜歡開車的他，平均一天有十二個小時都在
　　　車上，還常常尿在寶特瓶裡。雖然有點狼狽，但他一定會成功的，一定。畢竟
　　　他可是我們之間唯一追到過沈佳宜的人啊！

最美的，
徒勞無功

In Vain
but
Beautiful

S | 128　　時 | 無　　　　　景 | 彎彎簽書會，電視上的彎彎廣告

配樂 | 飛龍在天（民視經典連續劇主題曲）　人 | 彎彎

△ 插播彎彎的紀錄片片段。

旁白：彎彎，那個只會畫光頭人的彎彎，本來在廣告公司上班，過著很歡樂的上班族
　　　生活，前一陣子竟然陰錯陽差靠MSN的插圖大受歡迎。現在打開電視，就可以
　　　看到那一個超白痴的光頭人……這個世界！還有天理嗎！

S | 129　　時 | 白天　　　　景 | 彰化銅板燒肉店

配樂 | 飛龍在天（民視經典連續劇主題曲）　人 | 勃起，勃起父母

△ 勃起在家門口，拿著大行李箱，與勃起父母道別。

勃起媽：要好好照顧自己啊。

勃起：好，放心啦。

勃起媽：（母愛飽滿）如果念不會，就儘管回家，喔！

勃起：媽，妳不要亂講話啦！

勃起媽：跟你說真的啦，念不會就回家！媽媽不會罵你，喔乖！

勃起：媽！

旁白：勃起大學畢業後，先去當兵，然後立刻飛美國念碩士。勃起的英文很爛，我真不知道他哪來的勇氣去美國玩大冒險，大概真的很想幹洋妞吧。

S｜130　　時｜白天　　　景｜機場空景，任一城市馬路

配樂｜飛龍在天（民視經典連續劇主題曲）　人｜柯騰

△ 中正機場，飛機起飛。

△ 柯騰在馬路上停紅綠燈，抬起頭，一架飛機掠過頭頂。

旁白：這一飛，兩年又過去了。當勃起把外國學歷騙回台灣的時候，我接到了一通電話。

S｜131　　時｜白天　　　景｜台北捷運上

配樂｜飛龍在天（民視經典連續劇主題曲）　人｜柯騰，雞婆的路人胖子

△ 正值下班時間，捷運上非常擁擠。

△ 柯騰在捷運上用筆電寫小說，戴著耳機聽音樂。

△ 手機響起，正聽著音樂的柯騰渾然不覺。

△ 一旁的路人胖子戳戳柯騰的肩膀，指著柯騰口袋裡的手機。

△ 拿下肥大的耳機，柯騰冒冒失失地拿起手機接聽。

沈佳宜：（電話聲音）大作家，在忙嗎？

柯騰：當然忙啦。

沈佳宜：不管，有件事，第一個要告訴你。

柯騰：怎樣，有空讓我再追妳一次了嗎？

沈佳宜：這次恐怕不行喔。

柯騰：為什麼？

（空間裡其他聲音抽空）

沈佳宜：我，要結婚了。

S｜132　　時｜白天　　　景｜柯騰房間　　　　　　配樂｜

人｜柯騰，阿和，勃起，紅蘋果

△ （呼應場一）柯騰站在鏡子前，穿西裝，打領帶，擦皮鞋，若有所思地看著桌上的一顆紅蘋果。

△ 背後出現清晰的友人人影。（注意，場一友人模糊）

阿和：快一點啦！今天大日子耶！

勃起：你該不會想讓新娘子等你一個人吧？

△ 柯騰微笑，拿起蘋果咬一口。

△ 蘋果旁的單隻手套。

S | 133　　時 | 白天　　　　景 | 車上　　　　　　　　配樂 |

人 | 柯騰，勃起，阿和

△ 前往婚禮的路上，阿和在前面開車，勃起坐側座。

△ 柯騰一個人躺坐在後面，兩腳頂著車玻璃，吃著蘋果。

勃起：不知道新郎人怎麼樣，只知道大我們八歲。

柯騰：在我們還在看A片打手槍的時候，他已經開始喝藥酒了。

阿和：媽的！你們這兩個不懂祝福兩個字怎麼寫的人！

柯騰：你不懂啦，如果你真的非常喜歡過一個女孩，就會知道，要真心祝福她跟別人
　　　永遠幸福快樂，根本就是不可能的事。

勃起：對啊，有道理。我們這種背後放箭的才是真愛。

阿和：……前幾天該邊問彎彎，新郎新娘在門口送客的時候，我們可不可以親新娘。

柯騰：結果咧？

阿和：結果啊……彎彎說，新郎說不可以，免談！

勃起：哇，新郎怎麼這麼小氣啊。

柯騰：這種小氣也算是很愛沈佳宜才會這樣吧。

阿和：不管是不是小氣，我們都追沈佳宜那麼久，卻都沒親過沈佳宜，這一次再不把
　　　握機會，沈佳宜就真的變成人妻了！

柯騰：等等，你不是跟沈佳宜在一起過……快半年嗎？

阿和：……

柯騰：連你也沒親過沈佳宜？

阿和：事實上，我連手也只牽過四次，一次五分鐘，一次三分鐘，第三次，一分鐘
　　　十五秒。最後一次，她只輕輕讓我碰一下就技巧性避開了。

勃起：哈哈哈哈哈哈！好好笑喔！

柯騰：哈哈哈哈哈超好笑的啦！都給你那麼多機會了，哈哈哈！

S | 134　時 | 白天　　　景 | 宴客餐廳

配樂 | 人海中遇見你（殷正洋，或請樂團在婚禮重唱）

人 | 阿和，該邊，老曹，勃起，柯騰，彎彎，學校老師斟酌，沈佳宜，新郎

△ 進到婚禮會場，遠遠就看到該邊跟彎彎、老曹跟老婆及兩個孩子都坐在桌子那邊，
　 站起來揮揮手。

△ 杯子交碰的特寫，大家熱烈慶祝團聚。

△ 每個人的額頭上，都畫了一個青筋爆裂的痕跡。

彎彎：後悔了吧，當年我這麼好追，你們卻統統跑去追沈佳宜。

大家：是喔（敷衍）。

該邊：那我現在追來得及嗎！

彎彎：你最爛了啦！

老曹：對了妳那本新書我老婆有買，等一下拿給妳簽。

彎彎：好啊。

柯騰：你真的超雞巴的耶，怎麼就沒拿我的書給我簽？

老曹：網路上都說你的書很腦殘，只有腦殘國中生才會買來看。

柯騰：靠彎彎的比較腦殘好不好！

勃起：老實說以前我沒認真追過沈佳宜，我是看大家都喜歡她才跟著湊熱鬧，比起
　　　我，你們這些人追了這麼多年都追不到，真的很丟臉，現在沈佳宜都變成別人
　　　的新娘子了，你們竟然還有臉來參加婚禮，真的是……

老曹：我聽你在喇叭。

阿和：好歹我也曾經追到過好不好？

柯騰：那是詐胡。

該邊：對了對了，我們來打個賭。

阿和：賭什麼？

該邊：我們猜拳，最輸的那一個人，等一下要在新郎新娘進場的時候，伸腳把新郎絆
　　　倒！

（所有人哈哈大笑）

彎彎：你們這樣太壞了。

老曹：我已經當爸爸了，這種無聊的遊戲不要算我一份啊。

勃起：屁啦！

柯騰：來來來！願賭服輸啊！

眾人：剪刀石頭布！

147

最美的，
徒勞無功

In Vain
but
Beautiful

（大家猜拳，所有人看著輸家勃起）

勃起：媽啦……

△ 此時燈光暗下，新娘進場，此桌開始鼓譟起來。

△ 眾人打打鬧鬧，要勃起伸腳絆倒新郎，唯獨柯騰看新娘看傻了眼，慢動作時間開始。

△ 親娘在與此餐桌錯身而過的瞬間，與柯騰四目相接，微笑。

△ 大家抱怨勃起，但四周漸漸無聲。

旁白：我錯了。原來，當你真的非常非常非常喜歡一個女孩，當她有人疼，有人愛的時候，你會真心真意祝她，永遠幸福快樂。

S｜135	時｜白天	景｜宴客餐廳	配樂｜

人｜阿和，該邊，老曹，勃起，柯騰，彎彎，學校老師斟酌，沈佳宜，新郎

△ 新郎新娘站在大廳門口發喜糖，賓客輪流合照。

△ 大家面面相覷，產生默契。

該邊：新郎大哥，我們這一群敗兵之將想親新娘，不知道可不可以！

新郎：新娘說好，我沒問題啊！

新娘：（笑）好啊。

眾人：好耶！

新郎：等等！要親新娘可以……但是！你們等一下想怎麼親新娘，就要先怎麼親我，這樣才公平喔！（故作玩笑狀）

勃起：沒聽過來賓親新娘還要過關斬將耶……

阿和：還有這種的喔。

新郎：那我也沒辦法（聳肩）。

彎彎：哈哈，你們打的如意算盤……

柯騰：（衝上，緊緊抱住新郎猛親）

S｜136	時｜多重	景｜多重	配樂｜遲到千年（蘇打綠）

人｜多重交替

△ 以下回憶畫面剪接已拍攝過的場次，角色情感大爆發。

△ 柯騰趴在桌上睡覺，沈佳宜用原子筆刺背，柯騰吃痛回頭。

△ 晚上，柯騰與沈佳宜在教室裡一前一後讀書。

△ 晚上，大雨，柯騰騎著腳踏車去剪頭髮。

△ 柯騰在家裡畫衣服。

△ 畢業典禮，沈佳宜在台上致詞。

△ 沈佳宜對抗教官。

△ 柯騰、老曹、勃起、阿和、該邊與沈佳宜在走廊上半蹲。

△ 大家在游泳池嬉笑。

△ 大家一起吃冰。

△ 沈佳宜聯考失利大哭。

△ 黃昏，柯騰與沈佳宜坐在淡水河畔吃烤魷魚。

△ 912地震當晚，柯騰與沈佳宜講電話。

△ 晚上，系館地下室激烈的自由格鬥賽，柯騰看著人群中的沈佳宜。一拳落下，一腳
　踢出，人群鼓動。

△ 大雨，柯騰向沈佳宜道歉（想像畫面）。

△ 捷運上，柯騰鼓起勇氣向沈佳宜告白，沈佳宜答允（想像畫面）。

S｜137	時｜白天	景｜宴客餐廳	配樂｜

人｜阿和，該邊，老曹，勃起，柯騰，彎彎，學校老師酬酢，沈佳宜，新郎

△ 眾人接力輪流親吻新郎，新郎整個剉到，新娘笑到流淚。

△ 大家看著呆若木雞的新郎，彼此相互一看，大笑。

△ 沈佳宜笑著擦掉眼角的淚水，捏了捏被親到失神了的新郎。

△ 收禮金的桌子上，柯騰的紅包上寫著：新婚快樂，我的青春。

S｜138	時｜白天	景｜大魯閣打擊場	配樂｜

人｜阿和，該邊，老曹，勃起，柯騰

△ 打擊練習場的電視上，正播出王建民第一次登板大聯盟，主投多倫多藍鳥隊的畫面
　（資料帶版權確認）。

△ 還穿著正式襯衫的大家輪流打擊，用力揮棒，好像要拋下什麼。

△ 一個正妹服務員吸引了大家的目光，大家隨即相視一笑。

阿和：不是吧⋯⋯

該邊：柯騰，有沒有想過把我們的故事寫成小說啊？

柯騰：早就想了，只是還沒想到書名，沒辦法開頭。

老曹：是喔，真的要寫的話，要把我寫帥一點啊。

勃起：打手槍那件事可不可以不要寫？

柯騰：一定寫。

該邊：順便幫我徵女友。

阿和：你不是要追彎彎嗎？

該邊：嘿嘿，都追啦！

△ 柯騰打開筆記型電腦，思忖，敲打鍵盤。

△ 與記憶畫面重疊，手搖式粗糙拍攝畫面。

△ 電腦螢幕顯示：座位前，座位後。男孩衣服背上開始出現藍色墨點。一回頭，女孩
　 的笑顏，讓男孩魂牽夢繫了好多年，羈絆了一生。

△ 眾人正好回頭，看著柯騰。

△ 柯騰笑了。

△ 電腦螢幕顯示：那些年，我們一起追的女孩。

S｜139	時｜夕陽	景｜海邊		配樂｜待思考

人｜柯騰，該邊，阿和，勃起，老曹，沈佳宜，彎彎

△ 此為上完字幕的隱藏畫面。

△ 黃昏下的沙灘，所有男生或坐或站。

旁白：沒有人哭，沒有人懊惱，沒有人故意喝醉。

只有滿地的祝福與胡鬧。

一場名為青春的潮水淹沒了我們。

浪退時，渾身濕透的我們一起坐在沙灘上，看著我們最喜愛的女孩子用力揮舞雙手，
幸福踏向人生的另一端。

下一次浪來，會帶走女孩留在沙灘上的美好足跡。

但我們還在。

刻在我們心中的女孩模樣，也還會在。

豪情不減，嘻笑當年。

△ 沈佳宜遠遠走過，回眸一笑，眾男孩看得出神。

△ 該邊對著彎彎一笑，被彎彎甩了個氣惱的巴掌。

S｜140	時｜	景｜		配樂｜

人｜笑忘歌（五月天）

△ 片尾，一邊上工作人員字幕，一邊播放真實的婚禮照片。

△ 真實人物的成長照片。

△ 拍片花絮。

人 | 衣服

△ 放完工作人員字幕。

△ 最片尾，特寫當年柯騰送給沈佳宜的那一件衣服。

△ 英文翻譯：妳是我眼中的蘋果（翻轉），妳是我最寶貝的人。

151

最美的，
徒勞無功

In Vain
but
Beautiful

Chapter 07.

劇本8.2版，編導解說

最美的，
徒勞無功

In Vain
but
Beautiful

我想，大家一定覺得看了很多電影裡沒有出現的劇情很有趣吧。

其實創作沒有一定的規則，沒有非得遵守、無論如何都要滿足的要件，如果有，那一定是精神層次的自我要求，比如「真心真意」這種說出去一定會引來噗哧一笑的東西。

但說起來越是普通、聽起來越是沒有創見的東西，我想就越接近真理吧。至少我對每一個從我手邊出去的故事都是真心真意，那些年更是再三推敲的極致。

開始，劇本8.2版本。

在這個版本裡，對於電影的開場基本維持同樣基調，但我想在第二場裡穿插大量明星開演唱會的回顧畫面。

後來沒有用那些明星畫面，並不是我覺得單純騎腳踏車上學比較好，而是明星畫面的版權取得有很大困難……至少工作人員是這麼跟我說的啦。

沒關係，那就老老實實騎腳踏車吧柯騰。

第九場，我更動了老曹出場的畫面，讓他改在教官教訓大家之後才以手持球員卡的姿態登場。但一樣的，老曹登場後，還是進短暫的回憶畫面，解釋一下老曹為什麼棄彰中念精誠，這樣的順序比較活潑。

進行到這個版本，我已調整了劇本的「結構」。

如果我們重新回顧第一版本的劇本，會發現一個很恐怖的事情，那就是──從第八場，一直到第三十四場，每一個場景都在學校！

乍看之下劇本裡的劇情還是很流暢，可是，若我們往後退一步，用剪接的眼睛凝視一遍劇本，就會知道連續的、大量的場景在短時間內集中在學校，會讓觀眾的視覺感覺變得疲憊。

所以在這個8.2版的劇本裡，我在第二十五場放入大家一起騎腳踏車回家的戲，也讓阿和與柯騰有了一次簡單的對立。

男生之間有很多話是沒辦法好好說清楚的，所以阿和在沒說清楚自己很喜歡沈佳宜的前提下，就嚴肅警告了柯騰，而柯騰也很不耐煩地回嘴。

有一點很有趣，那就是，我蠻喜歡在劇本裡使用「若有所思」這個詞，但我很好奇演員看到劇本的時候，會不會覺得若有所思是要怎麼演？哈哈。

相同的，我也常用「……」的無語對白（事實上，我愛死了這個語焉不詳的用詞），這樣有等於沒有的提示，若沒有經過我本人說明，演員又會怎麼消化這六個小黑點呢？

第二十六場插入柯騰回家的戲，更讓觀眾的視覺從校園暫時抽離出來，如此也可以介紹一下柯騰的家庭。

我無意讓柯騰的家庭生活變成主線之一，但家裡的確也是重要的場景，因為這裡是努力用功讀書的戰場。

柯騰房間裡有一張海報，是我的偶像李小龍。不開玩笑，我曾夢見李小龍，他在夢裡指導過我如何踢腿，記得一開始我亂踢一通，李小龍就耐心教我要運用腰力，以另外一隻腳當軸心，再穩穩旋踢出去。夢醒後，我立刻在寢室裡試踢，果然威力倍增！從此我就視李小龍為師父。

第二十七場戲，有兩個功能。

第一個功能是，帶出柯騰異於常態的溫馨家庭氛圍，柯爸爸講話嚴肅卻赤身裸體，柯媽媽跟兒子打打鬧鬧的喜感，讓觀眾感受到柯騰成長於一個可愛的家庭。

第二個功能是，讓柯騰比較自然地在吃飯的過程中，娓娓帶出他的好朋友們是如何追沈佳宜的。也就是說，第二十七場戲的最後一個鏡頭，是柯騰低頭扒飯，而這個低頭扒飯的鏡頭有「轉場」的功能。（上一個版本，柯騰在第二十場直接用旁白介紹好友們是如何追求沈佳宜的，第十九場則是老曹在洗手台洗頭，轉得其實還蠻硬的。）

第二十八場戲，我終於想出了該邊搞笑的方式！

我很喜歡彎彎跟該邊的互動，如果有可能，我很希望蔡昌憲跟彎彎在戲外也能夠在一起，如果他們看到這一本劇本書，有一點點心動、進而嘗試交往的話，這本書也就功德圓滿了，阿門！

第二十九場戲，原本預定老曹丟球砸中的，其實是沈佳宜。

後來我才覺得砸中彎彎比較有趣，也比較符合彎彎天然呆的個性，拍攝的時候才換成彎彎被砸。彎彎的頭很硬，被砸的反應又可愛，甚至自己開口要求多砸幾次。謝謝彎彎，跟謝謝彎彎的頭。

第三十場，我想表達阿和奸詐又圓滑的個性。

阿和一察覺沈佳宜面無表情反問：「去台北看嗎？」意味著她可能對兩人一起出遊持保留態度時，阿和立馬加了一句：「彎彎，一起去吧？」表示自己約沈佳宜聽演唱會的心態很「普通朋友」，解除沈佳宜的警戒。

阿和，真的是我最可怕的情敵。

第三十一場，我一開始設定讓勃起吹笛子的歌，是張雨生的〈天天想你〉跟郭富城的〈對你愛不完〉。

後來捨棄不用，是因為版權費用太高，於是改成很便宜又通俗的垃圾車進行曲，更有喜感。

拍電影啊，錢真的很重要，但錢不夠，永遠都能想出變通方法，不急著鎖眉頭。

第三十二場，在上一個版本裡，結束柯騰用旁白敘述諸位好友追求沈佳宜的方式，是斷然停止，迅雷不及掩耳地接上許多老師在課堂上亂整學生的情節。老實說，真是不高明，可見我沒有仔細想好轉場的鏡頭。

所以在這個8.2版本劇本裡，我用第三十二場讓鏡頭回到柯騰身上，引出柯騰在這個階段還沒有喜歡上沈佳宜，而是鍾情女神王祖賢。

王祖賢，我真的好喜歡她。希望我的女神，下半生幸福平安。

第三十三場，這階段已經精緻化上一個版本的寫法。
我給飾演英文老師的李維維潛台詞，好讓她能精準詮釋這個爆炸性的角色。哪些潛台詞？我設定英文老師平時是很討厭沈佳宜的，但沈佳宜是個好學生，平時沒什麼把柄可以被英文老師逮住，這時英文老師發現沈佳宜沒有帶課本，正暗自竊喜可以好好懲罰她一番時，柯騰卻莫名其妙挺身而出，代沈佳宜受罰，所以英文老師非常生氣，一股腦發洩在柯騰身上。如果你們再看一次電影，就會發現李維維演得很棒，很有層次。
至於柯騰的心境變化也有基本設定，就是一開始她代替沈佳宜站起來的時候，他自己覺得自己很帥，所以有一點吊兒郎當的痞樣，面對老師的責備，他一貫的無所謂，反正被罵習慣了。所以當英文老師問他是不是來學校吃便當的時候，柯騰也嬉皮笑臉地回了一句：「便當本來就要吃的啊。」正好給了英文老師大爆炸的火口，英文老師罵他沒有羞恥心的時候，柯騰這才臉色一沉，自尊心也真正受傷了。
這些潛台詞不見得會寫在劇本裡，而是排戲的時候我說給演員聽，幫助他們建立角色

背景，好增加表演上質的層次。排戲真的很重要，演員唸台詞一來一往時，常常也幫我發現劇本上的盲點。

第三十五場，沈佳宜注意到柯騰走路一拐一拐的，可拍，也可不拍。
如果我時間很多的話，我會拍下來，然後在剪接室裡再考慮要不要用。
但很抱歉我時間不多，所以後來刪減了這一場戲。個人判斷的問題而已。

第三十七場，明顯我就是愛死周杰倫了。
這一場戲對驕傲慣了的沈佳宜是很大的折騰，但也因為驕傲，所以她更不能忍受自己白白受了柯騰的好處、卻不道謝。所以沈佳宜在道歉的時候，是戰戰兢兢的情緒，想要說謝謝，卻又無法真正拉下臉，所以表演起來必須帶有自我防衛的意思，很不容易，一個演不好就會變得太兇，再加上沈佳宜最後還要鼓起勇氣問柯騰為什麼不讀書，這個問題簡直太溫柔，要出於沈佳宜之口史是難上加難，表演難度超高。不過我不擔心，因為我有陳妍希。
而柯騰的應對也是有一點彆扭的。他不習慣接受道謝，更不習慣來自沈佳宜的道謝，所以他同樣採取了拒絕溝通的防衛心，還反過來建議沈佳宜乾脆請他喝飲料算了，裝出什麼都無所謂的態度，只為了想提早結束與沈佳宜之間的對話。所以後來老曹亂入（老曹顯然看兩人不爽）、要求挑籃球的時候，柯騰反而鬆了一口氣，拿著便當逃離現場。整場戲柯騰的情緒都很難詮釋，我非常擔心，因為我只有柯震東。

第三十八場戲，這一場戲太有愛了，可說是柯騰首次被沈佳宜電到的起點。

沈佳宜是改變柯騰人生的一個問號，從這場戲開始，柯騰對沈佳宜首次感到好奇，尤其是沈佳宜義正辭嚴地用「到底是誰瞧不起誰啊」的理論，充滿正氣地矯正柯騰的時候，柯騰根本是不敢回頭的，因為他啞口無言。

柯騰在電影裡回首，鏡頭緩緩移動，這時我原本寫了一句旁白：「那一瞬間，我好像有一種心跳很快的感覺。」但後來侯志堅加了美美的配樂在畫面裡，我覺得，這個畫面已經很滿很滿了，滿到我覺得柯騰的表情已說明了一切，旁白只是一串贅詞而已。

第三十九場，也是為了打散學校場景，所設計出來的家庭戲。

可以說這是為了節奏而生的一場短戲。老實說我很慶幸不是專職導演的我，因為很熱愛看電影，所以對行進節奏有一套自己的理解與偏愛，所以在劇情之外還願意針對電影的「呼吸」做出調整。

第四十一場，也是為了破解場景過度集中在學校教室而誕生的一場戲。

幸得如此，我才能將永樂夜市的場景呈現出來，這可是彰化人重要的集體記憶，我選擇了紅豆餅作為兩女放學後的零食，因為紅豆餅好吃又便宜，很親近。

第四十三場，我捨棄了冰店，選擇了肉圓小吃，當作大家放學後一起吃東西的聚會地點。一方面彰化肉圓更能代表彰化特色外，重點是，這間彰化肉圓店就在我家隔壁！

我家旁邊有兩間肉圓店，都非常有名，各有各的好吃之處，兩間店距離我家都不到二十秒的腳程，我從小吃到大。但是在選擇拍攝場景時，我只能選擇阿璋肉圓，而非阿彰肉圓，因為阿彰肉圓最近這幾年大翻修，整個營業店面太現代化太舒服了，非常不符合鏡頭裡需要的時代感，相比之下，阿璋肉圓雖然也局部翻新，但有一張桌子附近的場景非常老舊，根本就是二十年前的模樣，於是我決定在阿璋肉圓拍攝電影。希望阿彰肉圓能夠理解——在此推薦阿彰肉圓的蛋黃肉圓跟干貝肉圓，都是經典！

第四十四場，我需要一場戲，是讓柯騰與沈佳宜之間的特殊關係，不知不覺被眾人注意到。這一場群戲可以營造出尷尬的氣氛，但在尷尬之前，我很依賴蔡昌憲渾然天成的喜感，飾演該邊的他將氣氛先炒熱，柯騰走進來後氣氛的急轉直下才會出現冷感。

第四十五場戲，延續第四十四場的感覺，讓該邊與勃起這兩位甘草人物從旁討論柯騰與沈佳宜的關係。從這場戲可以知道，該邊比勃起還要聰明。

第四十六場跟第四十七場，因為努力用功讀書的的確確是一件很枯燥無趣的事（我再三確認過了，我～不～喜～歡～讀～書！），我反而想用輕鬆好玩的方式拍出柯騰努力用功讀書的過程，於是我需要一個好玩的媽媽，跟一個暴躁的鄰居。我非常喜歡鄰居老伯那一句：「英文以後用不到啦！」很嗆也很可愛。

159

最美的，
徒勞無功

In Vain
but
Beautiful

第四十八場，雖然之前有討論過這一場了，但我想補充，我很喜歡柯騰說的這一句：「沒啊，我天才啦！」這種天大地大我最大的臭屁語氣，根本就是我的翻版，柯震東詮釋得很不錯，我想他本人多多少少也有這一面吧。

這一句對白的背後，其實是努力。柯騰一直想裝出「只要我願意，我做什麼事都很天才！」的模樣，輕鬆寫意，但這其實是一種假象，因為他根本沒有念書的天分，他完全就是花了所有的時間在努力用功讀書上，毫無取巧，可一旦取得了好成績，按照他的臭屁個性，當然不會承認他很努力（強者的尊嚴啊！），反而輕率地丟出一句：「我天才啦！」──這就是我。

常常我愛說一些臭屁的話，在演講現場聽，聽眾會覺得氣氛很爆笑，不會覺得我機歪，但抽離了情境，只剩下單純的文字轉述時，就只有單純的「九把刀很自大」的意思留存。我想，這就是我愛嘴砲的業障吧哈哈。

希望大家有機會可以聽聽我的演講，看看這個臭屁鬼到底在搞什麼花樣。

第五十一場，殭屍傳說其實是我國中時候的一場道聽塗說，但電影拍的是高中，那麼高中就高中吧。實際上，在原著小說裡，是我一直說殭屍的事給沈佳宜聽，沈佳宜被我嚇到生氣，直到學期末都不理睬我，我一回想起來就覺得沮喪，我真的是很該死。

不過拍電影嘛，就稍微轉換一下，讓沈佳宜這種死讀書的女生對靈異事件感到好奇（玫瑰之夜做了鋪陳），也蠻可愛的。

最美的，
徒勞無功

In Vain
but
Beautiful

這一場戲，我最喜歡柯騰自以為是地説：「我很帥這件事，已經變成傳説了嗎？」超好笑，超自我感覺良好。

而彎彎翻白眼回應：「白痴。」彎彎演得很好，那種不屑完全跑出來。

第五十二場，這場戲是整部電影裡，我拍起來最火大的一場，除了嚇死了初生之犢的柯震東之外，也讓我完全感覺到敖犬的敬業與專注力。

不提了。

第五十三場，我超愛沈佳宜説：「你那麼笨，還不補習。」堪稱是整部電影裡，我最愛的沈佳宜語氣，超超超超超超可愛的啦！

我們在拍這一場的時候，蔡昌憲跟彎彎在鏡頭深處打得很可愛，説過了，我很祝福他們，如果他們真的在一起的話，屆時我紅包包到多插一張鈔票都會爆破的程度！

對劇本寫作有興趣的人，可以比較　下上　個版本的劇本（第四十五場），跟這一個版本的寫法的差異，慢慢就可以琢磨出一點對白技術上的演化道理——我自己很忌諱，同一個人一口氣説太多字！

第五十五場，這一段旁白後來被我捨棄，因為會擾亂到黃舒駿的戀愛症候群的歌詞。

説真的，柯騰的旁白意義，正好跟戀愛症候群想表達的內容差不多，就是為愛瘋狂。既然如此，捨棄旁白也就變得理所當然了。

比較起上一個版本（第四十七場）的隨便寫法，這一場已經開始琢磨需要的MV分鏡，可以看出此時我需要一些快節奏的剪接，所以我寫了一些不斷在參考書上劃行的碎畫面。

第五十六場，有點太戲劇化了，有矯情不寫實之嫌，所以後來被我刪掉。

第五十七場，有賞DVD的人可以注意一下，沈佳宜在公佈欄前看成績名次的時候，旁邊有一個臨演非常漂亮。嗯，哈哈！

第五十九場，重度書迷們，仔細瞧瞧這一場出現了哪一號經典人物？是《功夫》裡的淵仔啊！後來我刪掉了，畢竟有點突兀。很可惜，我知道。時光倒流的話我説不定會硬拍！！

第六十場，我愛死了：「老闆！來碗超帥的光頭！」這句智障對白。

老實說，我超愛，也超會寫這種垃圾對話的，我不介意大家叫我：「垃圾對白之神！」

在這個版本裡，我已經將「原來自己會寫歌」的旁白消除掉，因為在電影裡並沒有柯騰寫歌的劇情，於是這句旁白沒意義了。

第六十二場，是上一版劇本第五十三場的強化版。我加入了井上雄彥死掉的謠言，除了想強化時代的氛圍感外，更重要的是，我要增加沈佳宜綁馬尾出場前、大家無聊聊天的時間。

延長這段瞎聊，有助於沈佳宜馬尾登場的浪漫氣勢，眾人從有一搭沒一搭的聊天裡戛然結束，才有被震懾的感覺。

節奏！節奏！

第六十五場，這場戲直到拍攝當天才真正被我們刪掉。

劇組討論的結果，這場用以「銜接」的戲可能不被需要，如果拍了，可能拍出一段盲腸，以結果論來說是對的。但如果我拍了老曹與該邊發現柯騰讀書的話，第六十五場戲百分之百會被我保留。

第六十七場，我們討論過這一場的作用了。

很多網友討論到底是誰偷了班費，我的答案是，無解，這也不是這一場戲的重點，我特別交代攝影師這一場戲在教官宣布如何抓賊時，絕對不要拍任何人的表情特寫，以免觀眾亂猜那個被特寫的人就是小偷。

真的，人生不像考卷，擁有標準答案，甚至我們沒辦法拿到考卷，也因此答案是什麼也不再重要。人生有太多的無解，拘泥答案本身往往讓人陷入多餘的痛苦。放輕鬆，快樂點。

第六十九場，很有趣吧，大夥兒聊夢想的戲原本不是在海邊，而是在學校的頂樓天台。而且也不是在畢業典禮後，而是在之前。甚至不是在白天，而是在晚上！
電影是不是很奇妙呢，沒有標準答案，有時候我們受限於場地、有時受限於拍攝時間、有時受限經費、有時更會因導演的喜好不斷改變而改變最後的畫面。
以結果論來說，我很喜歡我最後做出的選擇——夕陽下的海邊。

第七十二場，比較起前一個版本，這個版本已多了沈佳宜跟彎彎偷說了秘密，而這個秘密我當初已經設計好，關鍵的對話必須被隱藏，不過不是留待回憶大爆炸時點燃，而是在921大地震當晚，沈佳宜抬頭看月亮的時候被切入的一個回憶鏡頭所需。

第七十四場，這一場我已經徹底強化了。如果是這個版本，柯騰跟沈佳宜會多一段曖昧又可愛的對話（後來改成在海邊阿和跟沈佳宜的對話……阿和想搞曖昧，但沈佳宜一點曖昧的意思也沒有）。
如果你有買DVD，可以找出該邊跟彎彎那一段在烤魷魚攤販前被剪掉的對話，那一段對話就是這一個版本劇本的變形再生。我繼續強調，如果蔡昌憲跟彎彎真的在一起了，我紅包包到脹破紙袋。

第八十二場，這一場的寫法，其實是Cosplay周杰倫的歌曲〈飄移〉，〈飄移〉前面有一段小混混跟藤原拓海的對話，長得跟這一場差不多，我故意的，但後來我覺得觀眾可能無法發現我在翻玩什麼經典，只好作罷。很可惜。

第八十三場，我覺得不應該只拍柯騰穿藍白拖排隊打電話的畫面，也要拍出柯騰排隊是想打給誰。當然是沈佳宜。這一段對話很可愛，完全很曖昧，甜滋滋得很要命的熱戀氣氛啊！

第八十五場，跟第八十六場，這兩段後來改寫的劇本創作原理，我已經寫了好長一大段在電影創作書《再一次相遇》裡，現在我專注在我對這個版本的喜愛上。

最美的，
徒勞無功
In Vain
but
Beautiful

淡水漁人碼頭，是一個很適合窮學生去約會的好地方，東西便宜又好吃，風景美麗又不用錢。更重要的是，寫實。那些情侶在夕陽前熱吻的畫面，肯定讓第一次約會的兩人感到些許尷尬，但這樣的尷尬卻在戀愛的萌芽期扮演了重要的化學作用，我喜歡。

在捷運上的場景就更加寫實了，那種錯過告白時間的孬種感更是無比真實（放天燈則是浪漫唯美了），身邊又都是不認識的路人們，那種氛圍讓沈佳宜的內心更加氣急敗壞，因為女孩子畢竟無法在這麼多耳朵前提醒男孩子太多太多，沈佳宜在離開捷運車廂後，走著走著，忽然跺腳的模樣跟她在柯騰面前保持的形象差距甚遠，這在戲劇效果上是多美的展現！

164

最美的，
徒勞無功

In Vain
but
Beautiful

至於第八十七場，則是我在這個版本裡設計用來放在最後十分鐘「回憶大爆炸」的平行時空記憶，代表如果柯騰那天鼓起勇氣告白的話，沈佳宜就會跟他在一起了的……遺憾裡的完美。

第九十場，按照語氣的感覺，後來我覺得沈佳宜講到：「有時候，我真的很不了解你。」就可以掛電話了。這樣的修改純粹是編劇的直覺。

第九十二場，這個版本裡，我已經改變心意，讓沈佳宜出現在格鬥賽現場。這是我的夢想，也是一種奢侈。關於劇本的此處，我在電影創作書《再一次相遇》裡寫了太多。唉，真的是我太幼稚了。

第九十三場，這麼痛心的一場戲，跟電影最後呈現的版本還是有一點差距。

在此版本裡，柯騰最後抓著胸口說一些無法再前進的話，娘砲地說這裡很痛很痛。

我覺得，這種演法有好有壞，好處是，演得好，柯騰的情緒真的會很撕裂。演不好，這個部分會很矯情，感覺像是電視偶像劇較卡通的感覺。想了想，我沒把握柯震東可以搞定，於是刪掉。我想我低估了柯震東。

不過這一場大雨中吵架的戲，兩個人都演得好棒，我很滿意，滿意到在現場都哭了。

還有一個地方不一樣，就是我原本打算拍兩人分別在不同的地方獨自悲傷，讓觀眾明確知道，沈佳宜其實一直都在等待柯騰回來找她，而柯騰並不是真正一走了之渾不在意，他是心情低落到呈現靈魂當機的狀態──如果他知道沈佳宜並沒有回台北，而是傻傻坐在宿舍底下等他，他就絕對不會不回去找沈佳宜。

唉，總之就是，我白痴。

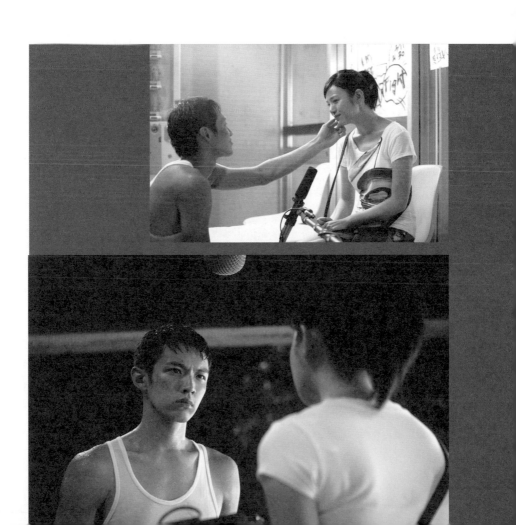

第九十四場,這場平行時空的戲碼,大家都知道了。我就是欠缺了這一句話,才誕生了整部電影。失落的人生是常態,所以透過虛構的影像填補,這真是悲慘的自我安慰。

奉勸大家,真的,平行時空我用就可以了,大家如果做錯事,第一時間忘了道歉或沒有勇氣道歉,第二時間一定要在「真實人生」裡鼓起勇氣,將對不起說出來,為了你愛的人。

第九十六場,阿和去吃大便。

話說,愛情不談愧疚,橫刀奪愛才是愛。用力爭取喜歡的人並不是錯,像阿和那樣可以很坦然地說出:「對不起,這一次,我想趁人之危。」這種卑鄙對白的人,也卑鄙得很正直,很帥氣。

項羽打得過劉邦,卻爭不過劉邦,一樣道理。

第一百場,跟第一百零一場,我想表達一種很直接的空虛,這種超直接的空虛就是打手槍。

常常打手槍的人一定深刻體悟過,這種隨著體液胡亂射出身體的寂寞,是多麼的強大、與脆弱。為了排解空虛所以打手槍,但打了手槍亂一通後只會將更大的空虛逆流回體內,還製造出寂寞的副作用。偏偏,這種空虛只屬於正值青春盛夏的年輕人,因為人一旦步入中年後期,老二還可以用的時候都想直接灌入溫暖的身體,而不是射在衛生紙裡,太浪費。(我這樣寫,是不是太直接了呢?唉閃閃躲躲畢竟不是我的人生啊!)

而這一大段關於打手槍的情節,除了戲仿「艋舺」外,在我腦中噴出的配樂最原始是濁水溪公社的〈卡通手槍〉。這首〈卡通手槍〉是我大學時期流傳在宿舍網路芳鄰裡的經典歌曲,很好笑,也很直白,每一個假文青都應該唱上兩句裝潮。

草莓牛奶則是一個我很喜歡的AV女優,她陪伴我們大學生製造了很多黏糊糊的衛生紙團。希望退休後的她能找到一個疼她惜她的好人家。

第一百零二場,我終於記得要寫阿和跟沈佳宜交往了,不過我安排了一對情侶在冰店落地窗外吵架,吵著吵著,眼看就要分手之際,哭哭啼啼的女孩拉了一下盛怒的男孩的手,兩人忽然擁抱和好,一切都看在沈佳宜的眼中,令她想起了那天吵架的大雨,如果她不是呆呆等待柯騰的道歉,而是她先踏出和好的那一步,是不是那一段還沒開始的戀情就重新擁有一絲生機?

這一場戲的目的除了讓沈佳宜產生一點遺憾外，還想拍出沈佳宜與阿和其實並沒有真正的交往，他們是情侶，但心意並未相通。

在那些年資金最缺乏的時候，我曾商請我可愛的簽書會主持人小仙女osf飾演在冰店外吵架的女孩，她很開心答應了。後來我們出動了我人生中第一部電影的女主角賴雅妍擔綱，小仙女osf就只好哭哭跑走了。

哈哈，說起來，小仙女osf差點誤打誤撞在一部於全亞洲席捲十一億新台幣票房的電影中，客串一個真正的角色耶！還是謝謝妳的情義相挺啦，所以我有讓妳偷偷跑進我們的超級婚禮大合照喔！

最美的，
徒勞無功

In Vain
but
Beautiful

第一百零四場，我覺得用旁白，靜靜地表示阿和與沈佳宜分手，那種默默的、淡淡的、逐漸蒼白的感情變化，很好，勝過沈佳宜殘忍地開口說再見，畢竟阿和很聰明，也很成熟，他早已準備好接受沈佳宜掙脫他手的那一瞬間。

反正阿和去吃大便啦！

第一百零五場到第一百零九場，我打算好好交代一下大家在感情世界裡的發展。畢竟沒有追到沈佳宜，也不能太自暴自棄，這個世界很大，總是能找到另一個幸運的女孩吧。

這幾段都很有喜感。勃起跟他女友最智障，該邊的女友一定很活潑，懂得欣賞阿和的女孩也一定需要一個懂她的男孩。而老曹那一段則充滿了旺盛的雄性荷爾蒙，我想拍出女生被哄騙獻出寶貴的第一次那種又羞又怕的心情，鏡頭結束在老曹背後的十道鮮紅爪痕。我很懷疑如果當初這一段沒有被刪掉的話，敖犬的經紀公司會不會點頭放行？（敖犬肯定是願意拍的，肯定！）

我也將自己與前女友的那段感情小小放了一下，那是我很珍貴的回憶。

仔細研究一下第一百零九場的話，會發現盧廣仲也在電影裡驚鴻一瞥了，因為我想起盧廣仲的腳曾經被公車撞傷、導致他因為養病無聊開始玩吉他解悶，從此人生超展開的奇妙經歷。雖然我跟盧廣仲一點也不熟，但我喜歡他表達音樂的方式，如果這一段當初真的有拍成，喜歡盧廣仲的歌迷一定會在戲院裡笑到奶頭抽筋。

有了第一百零八場，第一百一十場的戲銜接上去也就節奏合理了。

話說，如果有一天我要幫助別的導演拍攝「後青春期的詩」的時候，我一定強烈建議導演拍出這幾場，老曹在家裡鬼打牆最後尿在嬰靈臉上的情節。

第一百一十九場，我原先計畫將畢業典禮後沈佳宜在彎彎耳邊說的那句話，穿插在沈佳宜的經典對白：「真羨慕他們呢。」之後，然後再讓回味完當年時光的沈佳宜說：「謝謝你喜歡我。」我想，這也會是另一種感動的剪接節奏。

第一百二十四場，後來我沒這麼拍，很大的因素是因為很多新聞畫面、頒獎典禮畫面的版權確認很困難，而周星馳電影的畫面取得同意更是難上加難，不過幸好我打退堂鼓，不然我真拍出書店店員拿我的小說擺上架，大家一定會覺得我自戀又噁爛。

第一百二十八場，幸好彎彎自己拍了一段紀錄片，捕捉了很多她舉辦環島簽書會的過

程，讓我有很棒的素材可以剪接進電影。謝謝彎彎跟社長。

看仔細囉，這一場跟下一場，我想使用的配樂原本是氣勢非凡的〈飛龍在天〉，可惜也是授權費用太高，我們經費短絀，我只得縮腳回來。這一縮腳，實在是縮得太好，因為後來我腳反射一彈，竟彈出了一首〈雙截棍〉！

這個世界是不是很神奇呢哈哈！

第一百三十一場，我已經將柯騰接到沈佳宜電話的場景，從簽書會現場移動到擁擠的捷運上。我覺得這種接電話方式比較符合我的戰鬥感，因為我真的常常在捷運上寫小說啊。

第一百三十六場，在這個階段我已經累積了很多需要剪接在「回憶大爆炸」裡的鏡頭。

值得一提的是，有很長一段時間我都想用蘇打綠的〈遲到千年〉當作最後的主旋律，每天我開車，一定猛聽〈遲到千年〉，在它優美又充滿思念的旋律中組織「那些年，我們一起追的女孩」裡的回憶鏡頭。後來沒有用遲到千年，但我一直很感謝這首歌誕生在這個世界上，讓我得以從中獲取無數靈感。謝謝蘇打綠。

最美的，
徒勞無功

In Vain
but
Beautiful

第一百四十一場，關於最後一個畫面的設計（一邊上字幕），我還是希望觀眾將視線停留在那一件蘋果衣。我依然很喜歡這種感覺，畫面也拍了，但最後剪接的時候果然發生算是我預期之內的缺點。這個缺點等待終極版的劇本10.6版本裡，再做討論。

其實這個版本並不是最長的版本，我記得劇本最長的時候有146場，但我怎麼找就是找不到那一個版本，但141場也夠嚇人了，如果真的全部拍出來，電影一定會長到一百五十分鐘，屆時大家坐到屁股神經麻痺才能離開戲院，廁所一定擠滿無數快崩潰的膀胱。

為了大家的健康著想，我得展開──自己砍自己的戰鬥！

三！檔！

Chapter 08.

劇本10.6超強版

最美的，
徒勞無功

In Vain
but
Beautiful

那些年，我們一起追的女孩 10.6
謝謝全世界版

You are the apple of my eye.

謝啦，
17歲的我，
所有一切我收下了。

九把刀

S｜1	時｜白天	景｜柯騰房間		配樂｜

人｜柯騰，阿和，勃起，紅蘋果

字幕：人生中發生的每一件事，都有它的意義。

△ 柯騰站在鏡子前，穿西裝，打領帶，擦皮鞋，若有所思地看著桌上一顆紅蘋果。

△ 紅蘋果旁邊，放著單一隻手套。

△ 吊在牆上的高中制服，上面有大家的簽名，以及藍色墨點。

△ 背後出現模糊的友人身影。

阿和：快一點啦！今天大日子耶！

勃起：你該不會是想讓新娘子等你一個人吧？

△ 柯騰微笑，臉特寫，拿起蘋果咬一口。

S｜2	時｜	景｜十幾個明星特寫。	
配樂｜永遠不回頭（七匹狼）		人｜	

△ 熱血激昂的七匹狼電影主題曲響起。

旁白：1994年，那一年，我十六歲。張雨生的歌聲還在，張學友的吻別大賣了一百多
萬張卡帶。組頭還沒開始看中華職棒，經典的龍象大戰總是滿場。那年，有一
個皮膚黑黑的女孩五度五關，贏得了五燈獎的冠軍。那一年……那些年。

字幕置中：我們一起追的女孩。

△ 柯騰騎腳踏車上學的路線場景。

S｜3	時｜清晨	景｜彰化街道，中華陸橋		配樂｜永遠不回頭
學校制服		人｜柯騰，早餐車老闆		

△ 聽著隨身聽，柯騰騎腳踏車上中華陸橋，途中停下來買早餐。

柯騰：老闆，饅頭加蛋，熱豆漿。要超熱。

△ 柯騰繼續騎車，把手吊著有點沉的早餐塑膠袋。

△ 彰化街景不斷飛逝，逐漸接近精誠中學。

旁白：我叫柯景騰，同學都叫我柯騰。我國中念的是彰化市精誠中學，高中呢，念的
也是精誠中學。

S｜4	時｜早上	景｜彰化街道		配樂｜
學校制服		人｜柯騰，勃起		

△ 柯騰騎著腳踏車，朝前方一個同學的背上猛然一拍。

勃起：幹！（大驚嚇）

柯騰：幹三小！（加速離去）

旁白：這是勃起，從國中起就是我最好的朋友。勃起隨時隨地都在勃起，所以外號叫
　　　勃起。

| S|5 | 時|早上 | 景|精誠校門口 | 配樂| |
|---|---|---|---|---|
| 學校制服 | | 人|柯騰，勃起，阿和 | | |

△ 接近校門口，阿和緩緩騎著腳踏車。阿和停下，正在吃東西。

△ 勃起跟柯騰一前一後，用力拍打阿和的頭。

阿和：你們很無聊耶！

柯騰：剛剛好啦。

勃起：剛剛好。

旁白：這是阿和，我們從國小就一直同班到高中，每一個故事都有一個胖子，阿和就
　　　是那一個胖子。

| S|6 | 時|早上 | 景|精誠中學 | 配樂| |
|---|---|---|---|---|
| 學校制服 | | 人|教官，柯騰，勃起，阿和，老曹 | | |

△ 三人一起進學校時，遇到一臉嚴肅的教官。

柯騰：教官好。

阿和：教官好。

教官：頭髮都太長了啊，該剪就剪。

勃起：教官好。

△ 三人在車棚剛停好腳踏車，慢慢從操場走向教室時，柯騰突然被一顆籃球砸到後
　　腦，差點摔倒。

△ 老曹拍著球，皺眉瞪著柯騰。

老曹：啊你是不會接喔。

柯騰：曹雞巴，一大早就那麼雞巴。

老曹：（從口袋裡拿出一張球員卡，丟給柯騰）跟你說，我昨天抽到Grant Hill一比
　　　四十的限定卡！

柯騰：（接過，打量球員卡）這麼雞巴？！

（老曹胸前的學號名字以特效動畫呈現綽號的改變過程）

旁白：這是老曹。老曹從國中跟我同班就是一個很雞巴的人，所以有時候我會叫老曹

雞巴曹，或曹雞巴，曹林呆，曹林老師。

S｜7	時｜早上	景｜高二忠教室	配樂｜
學校制服		人｜全班同學，沈佳宜，彎彎，該邊	

△ 柯騰進教室，大家都很吵。

△ 有人在吹笛子，有人在看少年快報，有人在交換NBA球員卡，女生圍在一起說說笑笑，只有一個女孩在念書。

△ 柯騰坐下前，順手從一個正在睡覺的同學桌上拿了一本少年快報，走到自己的座位。

△ 柯騰一邊吃早餐，手裡翻著少年快報。

△ 柯騰瞥眼，看著唯一讀書的那個女孩（鏡頭鎖定）。

旁白：我這幾個好朋友唯一的共同點，就是喜歡班上最乖的好學生，沈佳宜。在我看起來，沈佳宜只是比一般女生還要漂亮一點點而已，真搞不懂……

△ 沈佳宜聚精會神地念書，偶爾胡家瑋找她講話，沈佳宜便笑笑。

彎彎：沈佳宜，妳昨天晚上有看玫瑰之夜嗎？

沈佳宜：妳是說那一張太極峽谷的靈異照片嗎？

彎彎：對啊，超可怕的！我整個都起雞皮疙瘩了！

沈佳宜：雖然故事很可怕，可是那一張照片我有點看不出來耶，好像只是拍攝角度的問題。

彎彎：真的嗎？

鈴響，教室裡的騷動平息，大家念書，柯騰將少年快報放在桌子底下看。

△ 沈佳宜站起來，走到講桌底下拿出一大疊空白考卷，逐排發下去，動作熟練。

△ 阿和主動站起來接過沈佳宜手中的考卷，幫發。

沈佳宜：現在我們要寫英文第五課跟第六課的考卷，寫不完升旗完繼續寫，不可以討論，自己寫自己的。

△ 大家往後分送考卷。

△ 該邊慌慌張張走進，還一邊抓鼠蹊部。

△ 該邊走進的時候，對著每個女生笑啊笑的，看到沈佳宜尤其笑得誇張。

△ 彎彎瞪著該邊，皺眉。

△ 柯騰偷偷吃著早餐，逕自在桌上的考卷上飛速填下胡扯的答案。

△ 該邊坐下，一邊寫考卷，一邊抓著鼠蹊部。

△ 柯騰用橡皮筋攻擊該邊的該邊，該邊痛極。

旁白：這是廖英宏。廖英宏姓廖，廖這個姓，是個動詞，既然是個動詞，就不能白白
浪費，所以我們幫他取了個綽號，叫廖該邊。該邊當然也喜歡沈佳宜。因為該
邊喜歡班上每一個女生。

S｜8	時｜白天	景｜司令台，操場	配樂｜
學校制服		人｜柯騰，全校，賴導	

△ 朝會，全校整隊，唱國歌。

△ 司令台前，柯騰昏昏欲睡，頭超晃。

△ 勃起正在勃起，明顯突出。

△ 沈佳宜站在班牌旁，拿著班牌的同學旁邊，老曹打了個呵欠。

校長：你們要知道，今後的世界是讀書人的世界，你們來到精誠中學，就要有一個體
認，一個脫胎換骨的體認，把握每一次學習的機會……學而時習之，不進則
退！

△ 賴導來回踱步，發現勃起與柯騰打瞌睡，一拳敲下。

賴導：（罵）一大早就沒精神！沒精神！

S｜9	時｜白天	景｜教室	配樂｜
學校制服		人｜國文老師，全班同學	

△ 陽光灑在走廊上。

△ 老師站在講台上，全班站起。

班長：起立！立正！敬禮！

全班：老師好。

老師：各位同學好。

△ 很多同學上課轉書，轉筆。

△ 坐在教室最後面的柯騰拿筆塞在鼻孔裡。

△ 勃起昏昏欲睡地上課。

△ 彎彎正在課本上畫畫。

△ 老曹拿牙刷小心翼翼刷著籃球鞋（喬丹六代）。

△ 該邊正開玩笑地飛吻班上其他的小美女。

△ 阿和與沈佳宜認真上課，還傳小紙條。沈佳宜笑了出來。

旁白：其實高中跟國中差不了多少，地獄十七層跟十六層的差別而已。念書，考試，
整個很無聊……但想辦法找一點事做就不會那麼無聊了。

△ 上國文課，老曹在教室中間拿起手錶，充當裁判。

△ 柯騰與勃起接到老曹的手勢後，立刻開始表情嚴肅地偷偷在桌子底下打手槍，鄰近的同學渾然不知。

△ 手槍打到一個極致，柯騰忽然拿起橡皮筋往勃起一射，勃起慘叫。柯騰加速打手槍。

勃起：啊！

國文老師：許博淳，起來唸下面這一段。

勃起：……

國文老師：站起來唸啊。

勃起：……

國文老師：上到哪一段都不知道，有沒有在上課啊？

柯騰：（竊笑）。

國文老師：柯景騰，你笑什麼？你唸。

柯騰：（開始唸課文）

國文老師：站起來唸啊。

柯騰：……不是很方便。

國文老師：什麼叫不是很方便，起來。

（柯騰只好率性站起來）

S｜10	時｜白天	景｜教室外的走廊	配樂｜
學校制服		人｜柯騰，勃起，賴導，國文老師，從窗外看進去的全班，沈佳宜，彎彎	

△ 走廊上，賴導瞪著柯騰與勃起。國文老師雙手環胸，手指捏著佛珠，站在一旁。

△ 從頭到尾，勃起都一直保持下體勃起。

賴導：（來回踱步）上課打手槍……上課打手槍……我教書教那麼多年，考試作弊的，打架的，勒索同學的，甚至打老師的，什麼樣的壞學生沒看過，就是沒看過像你們這麼變態的。

勃起：……（頭低低）。

柯騰：又沒有射（咕噥）。

（賴導用力揍了柯騰的頭）

勃起：真的啊，我們只是打好玩的而已。

賴導：（用力揍勃起）還說！

賴導：父母花那麼多錢讓你們來學校念書，你們不好好珍惜，還……書不好好念，頂
　　　多考不上大學，上課打手槍……

柯騰：老師，我們知道錯了，以後我們再也不敢在上課的時候……

賴導：（用力K下去）有沒有羞恥心啊！

（教室裡，同學都在安靜自習）

彎彎：（低聲問沈佳宜）什麼是打手槍啊？

沈佳宜：（看著窗外被罵的柯騰與勃起）……

彎彎：喂？

沈佳宜：（侷促）我不知道啦。

△ 賴導從走廊上看見教室裡的沈佳宜，靈機一動。

賴導：沈佳宜，出來一下。

△ 沈佳宜走出教室，站在走廊上賴導旁。

賴導：（轉頭）沈佳宜，柯景騰以後就坐在妳前面，妳幫老師管一管柯景騰，不要再
　　　讓他有機會帶壞其他同學，順便督促一下他的功課。

沈佳宜：……（一臉厭煩）

勃起：（臉色惶恐）

賴導：許博淳，你以後去坐謝明和前面，一樣，都不准再給我作怪。再作怪我就叫你
　　　們家長到學校來，聽清楚了沒？

S｜11	時｜白天	景｜教室	配樂｜

人｜柯騰，沈佳宜，阿和，勃起，全班

△ 下課時，柯騰收拾抽屜，換座位到沈佳宜前面。許博淳也搬著座位。沈佳宜一邊念
　　書，一邊瞥眼打量著柯騰。

柯騰：倒楣唉倒楣。

沈佳宜：到底是誰倒楣啊，坐在我前面，你不要再搞一些幼稚的遊戲，造成我的困
　　　　擾。

柯騰：當好學生真好，只要成績好，就可以隨便嗆別人。

沈佳宜：誰希罕管你？

阿和：哈，妳不用太管他啦，柯騰就只是愛搞怪而已啦。

勃起：對啊，柯騰本性不壞，只是上課愛打手槍而已。

柯騰：幹。

旁白：雖然沈佳宜跟我國中已經同班了三年，但好學生跟壞學生之間的距離，並沒有

因此有任何改變。

沈佳宜：你會那麼喜歡作怪，就是因為都不好好念書的關係。

柯騰：對啊，妳好強喔，好會念書喔！

S｜12	時｜白天	景｜教室		配樂｜

人｜柯騰，勃起，沈佳宜，阿和，彎彎

旁白：像沈佳宜這種好學生，逮到機會，就喜歡多管閒事。

△ 正在考試。柯騰考卷亂寫的特寫。

△ 坐在一起的柯騰跟勃起，上課偷偷玩牌。

勃起：Q葫。

柯騰：PASS。

勃起：7 pair。

柯騰：9 pair。

△ 沈佳宜從後面用力踢椅子。

△ 柯騰不予理會。

沈佳宜：（瞪）

柯騰：（繼續玩牌，往後伸出中指）

沈佳宜：（又踢，重重一踢）

S｜13	時｜白天	景｜教室		配樂｜

人｜柯騰，彎彎，沈佳宜

△ 下課，柯騰剛丟完養樂多空瓶（投籃姿勢），從教室後面走回前面時，發現彎彎在
　　課本（國文課本）上塗鴉。

△ 柯騰走過去，又走回來，將頭低下，近距離凝視彎彎的塗鴉。

柯騰：喏。

彎彎：？

柯騰：（低頭）整天畫這種智障東西，沒前途啦。

彎彎：要你管！

柯騰：是沒有要管啦，只是想笑一下。

彎彎：沒品。

柯騰：為什麼妳畫的智障，每一個都是光頭啊？妳這是歧視光頭還是歧視智障啊？

沈佳宜：走開啦！你自己管好你自己！

| S｜14 | 時｜黃昏 | 景｜彰化街景 | 配樂｜ |

人｜柯騰，勃起，老曹，阿和，該邊

△ 大家騎著腳踏車，每到一個十字街口，就有一個脫隊回家。

△ 該邊走，老曹走，勃起走，最後只剩下阿和跟柯騰。

△ 柯騰與阿和在火車站前的郵局前等著紅綠燈。

阿和：柯騰。

柯騰：啊？

阿和：你不要太為難沈佳宜啦。

柯騰：媽啦。

阿和：就是這樣。

柯騰：還就是那樣咧⋯⋯

△ 紅燈轉綠，柯騰先一步騎走。

△ 阿和從後面看著柯騰，若有所思。

| S｜15 | 時｜晚上 | 景｜柯騰房間，畫著人形的牆壁 | 配樂｜ |

人｜柯騰，Puma

旁白：每個男人都想要成為最強的男人，我也不例外。總有一天，我一定要成為跟師
　　　父一樣強的男人。

△ 牆上貼著李小龍的海報。

△ 柯騰裸著身子，亂無章法拚命打著牆壁。

△ 打到最後，柯騰的頭頂著牆壁大口喘氣，筋疲力竭時還在打牆壁人形的下體。

| S｜16 | 時｜晚上 | 景｜柯騰家裡（浴室，廚房，飯廳） | |

| 配樂｜ | | 人｜柯騰，柯騰媽媽，柯騰爸爸 | |

旁白：我的個性之所以那麼豪邁，跟我的家人大有關係。

△ 柯騰在浴室裡洗澡，洗頭，一直擠洗髮精卻只剩下一點點。

△ 柯騰媽媽在廚房炒菜，炒四季豆。

△ 一手拿短毛巾擦著頭髮，柯騰全身精光走出浴室，直接走到廚房，拿起盤子上的四
　季豆吃了一條。

柯騰：媽，洗髮精沒了。

柯騰媽媽：穿衣服啦，都這麼大了。

柯騰：真的很大吼。

△ 柯騰離開廚房前又吃了一條炒四季豆。

△ 柯騰一身赤裸來到飯廳，盛飯，坐下。

△ 柯騰爸爸一身赤裸地坐在飯廳裡吃飯，猛力扒飯。

柯騰爸爸：男女合校就男女合校，在學校就專心讀書，不要搞一些有的沒的。

柯騰：（嘴裡都是菜）搞什麼？

柯騰爸爸：你的成績一直吊車尾，是不是都沒在讀書，整天搞一些談情說愛的事？

柯騰：吼，我對女生沒興趣啦。

柯騰爸爸：（呆，沉默）

柯騰：我對男生也沒興趣！

（柯騰爸爸一邊扒飯，一邊呆呆打量自己的兒子）

旁白：說到談情說愛，我那些好朋友，每個人喜歡沈佳宜的方式都不一樣。

| S｜17 | 時｜白天 | 景｜走廊 | 配樂｜ |

人｜該邊，沈佳宜，彎彎

△ 掃地時間，許多人在拖地掃地。

△ 彎彎跟沈佳宜一起拿著垃圾袋的兩端。

△ 該邊在走廊攔住沈佳宜與彎彎，變魔術。

旁白：該邊的方法基本上沒錯，就是逗女孩子開心。

該邊：（兩隻腳夾住掃把）沈佳宜沈佳宜！告訴妳我剛剛發明一個新魔術，第一個變
　　　給妳看！胡家瑋，妳要順便看一下也可以。

彎彎：搞笑的嗎？

該邊：哪是，是很厲害的！

△ 該邊伸出雙手，攤開手掌。

該邊：你看，這一手沒東西。這一手也沒東西，看清楚了喔。

彎彎：……

該邊：（搖晃雙掌）確定了嗎？

△ 正當沈佳宜與彎彎勉強被吸引的時候，該邊突然往前大吼，嚇了沈佳宜與彎彎一大
　　跳。

該邊：哈哈哈哈哈哈哈（逃跑）。

沈佳宜：（眉頭一皺）

△ 彎彎氣到追逐該邊。

S∣18	時∣白天	景∣中走廊	配樂∣
體育服裝		人∣老曹,沈佳宜,彎彎	

旁白:比起該邊弱智的魔術,老曹討女生開心的方式……

△ 走廊上,老曹刻意在沈佳宜面前運球,擋來擋去,沈佳宜不耐。

△ 老曹呆呆看著沈佳宜走過去,心有不甘。

老曹:沈佳宜!

△ 沈佳宜轉身,老曹突然將球扔過去,沈佳宜躲開,砸中彎彎。

旁白:……沒人理解。

△ 老曹窘迫地站在現場。

S∣19	時∣白天	景∣教室	配樂∣
人∣阿和,沈佳宜,柯騰,彎彎			

△ 柯騰往後看,觀察著阿和與沈佳宜的互動。

△ 彎彎正在擠青春痘。

△ 阿和翻著汽車雜誌,與坐在旁邊的沈佳宜聊天。

旁白:阿和很喜歡看一些大人在看的雜誌,對很多我不想懂的事都非常了解。用大人的方式追沈佳宜最不著痕跡。

阿和:還記得我借妳的那張專輯嗎?下個月Air Supply會到台灣開演唱會,如果我買到票,我們一起去看吧?

沈佳宜:去台北看嗎?

阿和:對啊,搭火車,胡家瑋,一起去吧?

彎彎:好啊,聽起來很好玩。

沈佳宜:好啊。

S∣20	時∣晚上	景∣沈佳宜家樓下	
配樂∣天天想你(張雨生),郭富城(對你愛不完)			
人∣勃起,沈佳宜,都是便服			

△ 沈佳宜家樓下,勃起一個人用高音笛吹著流行歌〈天天想你〉,五音不全。

△ 窗戶猛然打開,沈佳宜走到旁邊陽台探出頭來,表情不悅。

沈佳宜:許博淳!你可不可以不要吹了!

勃起:……(咧嘴傻笑,頓了頓,吹起郭富城的對你愛不完副歌)

旁白:有人說,展現自己最笨拙的一面,也是追求女孩的一種方式。我想,勃起充分

驗證了這個方式並不管用。

| S｜21 | 時｜ | 景｜柯騰房裡 | 配樂｜是否可以支援類似倩女幽魂的配樂 |

人｜柯騰

△ 放下空空如也的碗筷，柯騰抬頭看著牆上的王祖賢海報，看得發痴。

△ 柯騰看著桌上的抽取式衛生紙，走近門，將門鎖上。

旁白：我呢？我也有喜歡的女生。只是我們之間暫時不可能。沒關係，我會慢慢長
　　　大，成為配得上她的男人。

| S｜22 | 時｜白天 | 景｜教室 | 配樂｜ |

學校制服　　　　　人｜英文老師，柯騰，沈佳宜，阿和

旁白：那一天，英文老師不曉得是股票輸錢還是月經亂掉，整張臉跟大便一樣臭，散
　　　發出比ㄆ常更重的殺氣。

△ 上課鈴響，大家都在拿課本。

△ 急促的高跟鞋聲逼近（鏡頭貼地），臉色不善的英文老師走進教室。

班長：起立！

英文老師：坐下！上課！

△ 沈佳宜在書包裡遍尋不著課本，非常焦急。

△ 柯騰注意到沈佳宜的窘態，嘴角微微上揚。

英文老師：打開第五十三頁。

旁白：原本我以為，如果有一天能看到品學兼優的沈佳宜出糗，一定是上學最大的樂
　　　趣。我說，原本。

△ 沈佳宜越來越焦急，柯騰的表情變得有點遲疑。

英文老師：沒帶課本的站起來！

柯騰：……（若無其事地將課本拿到沈的桌上，然後站起來）

（沈佳宜的面前突然多了課本，柯騰順著沈佳宜的抬頭而站了起來。）

英文老師：柯景騰，學期都過了三分之一，每天都要用的英文課本還是不帶，到底有
　　　　　沒有心上課啊？椅子！

柯騰：……（默默舉起椅子）

英文老師：知不知道私立學校的學費很貴？你連最基本的課本都沒帶，你來學校幹嘛
　　　　　的？來吃便當的啊？

沈佳宜：（異常緊張）

阿和：（看著沈佳宜）

柯騰：……便當是一定要吃的啊。

英文老師：還蠻會開玩笑的嘛？有沒有羞恥心啊！

柯騰：……

英文老師：手舉舉高一點，再高一點！沒吃飯是不是？去走廊跳十圈再進來。誰叫你
　　　　　手放下來？椅子！

S｜23	時｜白天	景｜走廊，教室	配樂｜
學校制服		人｜柯騰，沈佳宜	

△ 注意，此場有一顆鏡頭專屬事後回憶。

△ 柯騰在走廊一邊舉椅子，一邊青蛙跳，表情艱辛，汗流浹背。

△ 課堂上，全班集體朗誦著課文。

△ 沈佳宜緊握著筆，看著柯騰的英文課本。

△ 柯騰的英文課本上都是塗鴉，上頭有一句話用原子筆寫著：沈佳宜如果不要那麼假
　正經，其實還蠻可愛的。

△ 沈佳宜露出有一點開心的微笑。

S｜24	時｜放學後	景｜書店（文具行的感覺）	配樂｜
學校制服		人｜沈佳宜，彎彎，書店店員	

△ 沈佳宜在賣筆的展示櫃前發呆，前面的櫃子有一堆當時的明星小照片。

△ 彎彎拿了好幾本漫畫在手上，搖搖晃晃像企鵝一樣。

彎彎：妳在想什麼啊？一整天都怪怪的。

沈佳宜：沒。

彎彎：要不要帶妳去收驚？

沈佳宜：（笑）想太多。

△ 沈佳宜隨意抽出幾支螢光筆，走到櫃檯前。

沈佳宜：多少？

S｜25	時｜白天	景｜教室前走廊	配樂｜
學校制服		人｜柯騰，沈佳宜，周杰倫我愛你，老曹	

△ 中午吃飯時間，鬧烘烘的氣氛。

△ 柯騰趴在走廊圍牆上吃便當。

△ 沈佳宜用力戳柯騰的背，柯騰一驚，拿著便當轉過去。

沈佳宜：昨天謝謝。

柯騰：（楞）沒差，反正我臉皮厚。

沈佳宜：……

柯騰：……

沈佳宜：謝謝。

柯騰：我看妳乾脆請我喝飲料好了，不然一直聽妳說謝謝很奇怪。

（小沉默）

沈佳宜：我可以問你一個問題嗎？

柯騰：問啊。

沈佳宜：……你幹嘛不讀書？

柯騰：沒有不讀啊，要是我認真念書起來，實力強到連我自己都會害怕啊！小心我一
　　　念書，立刻就把妳幹掉。

老曹：（突然丟籃球過來）去挑一下。

柯騰：（拿著便當快衝）怕你喔？

△ 沈佳宜看著兩個男生的背影。

| S｜26　時｜放學後黃昏　景｜腳踏車車棚　　　　配樂｜ |
| 學校制服　　　　　　　人｜柯騰，沈佳宜 |

△ 剛剛打完籃球的柯騰，滿身大汗，正在車棚牽腳踏車，戴著耳機聽音樂。

△ 沈佳宜從後面接近柯騰，柯騰沒有發現。

沈佳宜：柯景騰。

柯騰：……（自顧解開腳踏車大鎖）

△ 沈佳宜拿出一支原子筆用力插在柯騰的背上。

△ 柯騰吃痛，轉頭看著站在後面的沈佳宜，摘下耳機。

沈佳宜：這是我自己出的考卷，你拿回家寫，明天帶來給我改。

柯騰：真的假的啦……還愛心考卷咧！

沈佳宜：還有，這本數學參考書借你，把我用黃色螢光筆劃起來的地方都算三遍，下
　　　次的小考應該就可以有五十分了。

柯騰：才五十？

沈佳宜：我沒說考好成績很容易啊。算完了基本題，我再出難一點的題目給你。

柯騰：欠妳錢喔，我幹嘛聽妳的？

（兩人沉默片刻）

沈佳宜：因為我不想瞧不起你。

柯騰：媽啦，成績好就可以瞧不起人啊？那妳繼續瞧不起我好了，我沒差。

沈佳宜：我不是瞧不起成績不好的人，我瞧不起的，是一個，明明自己不肯努力念書，
　　　　卻只會瞧不起努力用功讀書的人。參考書，拿去。

△ 沈佳宜離去。

△ 柯騰轉頭，有一種不解的迷惘。

旁白：那一瞬間，我好像……有一種心跳很快的感覺。

S｜27	時｜晚上	景｜柯騰房間	配樂｜

人｜柯騰，柯騰媽媽

△ 剛洗完澡的柯騰，全身精光地穿著拖鞋走進房間，手裡拿著一碗飯邊走邊吃。

柯騰媽媽：（正在房間折衣服）穿衣服啦！不然會感冒！

柯騰：（嘴巴塞滿食物，說話極為含糊）哪有可能，我師父是李小龍耶。

柯騰媽媽：吞下去再說啦。咦？衛生紙怎麼用那麼快？（逕自研究著桌上的舒潔抽取
　　　　　式衛生紙）

△ 柯騰仍抓著碗。

△ 柯騰瞥眼看了一下，桌上那一張有點皺皺的愛心考卷。

柯騰：（擦著濕濕的頭髮）……（回想沈佳宜認真的表情）

S｜28	時｜早上	景｜教室	配樂｜

學校制服　　　　　　人｜柯騰，沈佳宜

（此時為很早時間進教室，其他主要角色可以不在，但需要臨演散坐）

△ 早自習，柯騰一坐下，將早餐丟進抽屜裡，就開始睡覺。

△ 原子筆戳下，柯騰吃痛轉過頭。

△ 沈佳宜看著柯騰，一臉認真地伸出手。

柯騰：幹嘛？

沈佳宜：考卷。

△ 柯騰從書包裡拿出一張考卷，無奈地交給沈佳宜。

△ 沈佳宜拿出自己的考卷，比對著改。

沈佳宜：錯很多喔，你回家沒看書就直接寫考卷了對不對？

柯騰：……

184

最美的，
徒勞無功

In Vain
but
Beautiful

沈佳宜：這一題，跟這一題，你自己找參考書上的解答。這一題比較難，不是死背公
　　　　式就可以解出來，要用到這裡跟這裡的觀念，我圈起來你自己看。

（沈佳宜拿出參考書遞給柯騰）

（柯騰慢慢起來，接過參考書，額頭上還有手臂紅印）

柯騰：念書好煩。

沈佳宜：（瞪）所以會念書的人很厲害啊。

（柯騰沉默地看著沈佳宜）

S｜29	時｜黃昏	景｜永樂夜市	配樂｜
學校制服		人｜彎彎，沈佳宜，熙攘人群	

△ 彎彎跟沈佳宜一起在夜市裡買紅豆餅。

△ 彎彎呆呆地喝著珍珠奶茶，沈佳宜吃著蔥油餅。

△ 兩人在夜市走來走去。

彎彎：謝謝（向老闆）。

彎彎：妳幹嘛要盯柯景騰念書啊？

沈佳宜：他成績能看嗎？

彎彎：也不關妳的事啊。

沈佳宜：真的很爛耶。

彎彎：爛也不關妳的事啊。

（拿紅豆餅走）

沈佳宜：……

彎彎：真不像妳。

沈佳宜：我討厭什麼都不努力、卻一點也沒有自覺的人。

彎彎：（心虛）……喔。

沈佳宜：（噗哧）又不是在說妳。

S｜30	時｜晚上	景｜柯騰家，書房	配樂｜
人｜柯騰，柯騰媽媽，寵物博美狗			

△ 晚上，時鐘指著十點半。場景希望是一個可以看見陽台的書房。

△ 柯騰的腳正在被狗幹，計算著數學題。

柯騰：念書真的好無聊，沈佳宜怎麼有辦法整天念書咧？你說說看，你說說看啊……媽
　　　的，不是我在講，這種陰險的題目就算解得出來，對人生還是一點幫助也沒有。

△ 狗狗吐著舌頭。

△ 柯騰媽媽拿著一碗稀飯走了進來。

柯騰媽媽：怎麼突然那麼用功？

柯騰：沒啊，隨便念。

柯騰媽媽：既然要念就認真念（離去）。

柯騰：我考慮一下啦。

△ 時鐘指著三點半（還是五點半？）。

△ 柯騰趴在桌上睡著。

△ 一旁的稀飯空了。

△ 桌上的參考書被折了很多頁，劃了很多亂七八糟的重點。

S｜31	時｜清晨	景｜彰化肉圓（阿璋肉圓）	配樂｜
學校制服		人｜柯騰，勃起，該邊，老曹，阿和	

△ 大家一起吃著彰化肉圓，柯騰猛打哈欠。

△ 老曹正好端大家的湯進來。

△ 大家一邊吃肉圓，一邊研究著球員卡（道具注意）。

阿和：所以到底是要合買一整盒的SKYBOX的球員卡，還是兩盒CC卡？（拿著球員卡與卡書端詳）

該邊：SKYBOX的太貴了啦。

阿和：所以是CC卡了嗎？

勃起：（看著柯騰）你昨天到底是打幾次，這麼想睡。

柯騰：打你的頭。

勃起：自己的頭自己打，別打我的頭。

柯騰：幹。

S｜32	時｜白天	景｜教室	配樂｜
體育服裝		人｜柯騰，該邊，沈佳宜，彎彎，阿和，老曹，勃起	

△ 該邊正站在桌子邊，變魔術給沈佳宜看。

該邊：沈佳宜，妳看喔……嘿嘿嘿嘿嘿嘿嘿嘿嘿嘿！！哈哈哈哈！（該邊喝水，然後咕嚕咕嚕吐水出來）

彎彎：哈哈哈好白痴喔！

沈佳宜：無聊。

186

最美的，
徒勞無功

In Vain
but
Beautiful

△ 柯騰跟勃起走進教室，柯騰睡眼惺忪，一坐下就睡。

△ 沈佳宜拿起原子筆，往前一戳，柯騰就驚醒，無奈從書包裡摸出參考書，往後遞給沈佳宜。

△ 彎彎瞥眼偷偷觀察這一切。

△ 沈佳宜批改後扔給柯騰。

沈佳宜：訂正。

柯騰：……

沈佳宜：十分鐘。

柯騰：依我的聰明才智，五分鐘就綽綽有餘了。

△ 老曹無言看著。

△ 該邊楞楞地看著。

△ 阿和呆呆看著。

△ 勃起傻傻看著。

△ 大家都在注意柯騰與沈佳宜的互動。

S｜33	時｜晚上	景｜柯騰家廁所		配樂｜

人｜柯騰，柯騰媽媽

旁白：我以前都不知道，原來念書真的是非常非常無聊跟痛苦的事，不過為什麼這麼痛苦的事沈佳宜可以辦到呢？我很想知道答案。

△ 腳趾夾托鞋的特寫。

△ 回到家裡，柯騰坐在馬桶上一邊大便，一邊念著英文課本。

柯騰媽媽：要念出來再念，媽媽快要閃尿出來了啦！（台語）

柯騰：媽妳不要嚇我（台語）。

柯騰媽媽：嚇你幹嘛，棒棒咧卡緊出來啦！（台語）

S｜34	時｜晚上	景｜柯騰家陽台		配樂｜

人｜柯騰，博美狗，對面鄰居

△ 陽台上，柯騰對著外面背英文課文。

△ 對面鄰居打開窗戶，非常不爽。

鄰居：這麼晚不睡覺，是在衝蝦小！（台）

柯騰：在念英文啦！

鄰居：快睡覺啦！英文以後用不到啦！（台）

柯騰：I FUCK YOU（大聲）。

鄰居：快睡覺啦！（用力關窗）

柯騰：I sleep late because I study very hard.

S｜35	時｜白天	景｜教室		配樂｜
學校制服		人｜數學老師，柯騰，沈佳宜，全班同學		

△ 柯騰打呵欠。

△ 某次小考後發考卷。

數學老師：許博淳，二十四，謝明和，八十七，黃文姿，六十二⋯⋯柯景騰，
七十五。

△ 拿著考卷，柯騰有點得意，率性地折成紙飛機。

△ 只是沈佳宜的分數更高（九十三）。

數學老師：最近有比較用功了喔。

柯騰：沒啊，我天才啦。

數學老師：以後也要這麼天才啊。

（下課鈴響，全都騷動下課）

沈佳宜：還天才咧⋯⋯真敢講。

（阿和伸手到柯騰桌上拿考卷）

柯騰：其實，會解這種題目到底有什麼了不起，我敢打賭，十年後我連log是什麼鬼都
不知道，照樣活得很好。

沈佳宜：嗯。

柯騰：妳不相信？

沈佳宜：我相信啊。

柯騰：相信妳還這麼用功讀書？

沈佳宜：人生本來就有很多徒勞無功的事。

柯騰：⋯⋯妳真的，很喜歡學大人講道理耶。

沈佳宜：你做那麼多幼稚的事，對人生一點幫助也沒有。

柯騰：妳沒做過，怎麼知道不好玩？

沈佳宜：有些事根本不用做，就知道沒有意義了啊。

S｜36	時｜下午	景｜體育場		配樂｜
大家都穿體育服裝，但柯騰穿白色汗衫，老曹穿黑色汗衫				
人｜柯騰，沈佳宜，彎彎，老曹，勃起，阿和，該邊				

△ 藍天白雲下，籃球快速地傳接。

△ 體育課時，滿身大汗的柯騰邊走邊脫下上衣，用手擰乾汗水，赤裸上身走到操場邊看台。

△ 柯騰坐在看台上喝水休息，沈佳宜與彎彎正好在旁邊聊天。

△ 阿和、勃起與柯騰剛剛是一起離場，勃起躺在椅子上休息、拿冷飲冰自己的額頭，阿和很狼狽地喝水。

△ 該邊與老曹正在打籃球，一邊運球的老曹遠遠注意到柯騰的舉動，一不注意被該邊抄到球。

旁白：我幼稚，但沈佳宜比任何人想像的，都還要無聊。

沈佳宜：喂。

柯騰：幹嘛？（喝水）

沈佳宜：你有沒有聽說過，最近大家都在聊的那個傳說？

柯騰：我很帥這件事，已經變成傳說了嗎？

彎彎：（翻白眼）白痴。

柯騰：說啊，什麼事？

沈佳宜：聽說有一批大陸偷渡客偷渡到一半被淹死，屍體被沖上岸，之後就變成了殭屍⋯⋯

柯騰：喔，妳說那一群殭屍啊，我知道啊，他們就沿路一直跳一直跳。

彎彎：媽啦，這是真的嗎？

柯騰：廢話，一堆人半夜不睡覺在山路上跳跳跳，不是殭屍是什麼？我記得前幾天報紙也有寫吧。算一算，如果那些殭屍努力一點的話應該要跳到八卦山了吧。

（從八卦山開始進入想像模式，下一句開始回到現實）

柯騰：怎樣，要去看嗎？

沈佳宜：誰要去看啊。

彎彎：就算是真的，要看也看不到吧。

柯騰：說不定他們在八卦山上迷路，跳一跳，就直接跳進彰化市區也說不定。別說不可能，殭屍又沒方向感。

沈佳宜：⋯⋯（若有所思）

（最後一個鏡頭是老曹被抄球，呆呆注意到沈佳宜來）

S｜37	時｜晚上	景｜八卦山	配樂｜很俗氣的典型鬼怪配樂
人｜一群殭屍，一隻狗，彎彎，沈佳宜，柯騰			

△ 月黑風高，一群殭屍跳著跳著，氣氛詭異。

△ 一隻狗脖子上掛有鈴鐺，搖晃著脖子領在前頭走路。

△ 其中一個殭屍跌倒，所有殭屍骨牌效應下大家全倒。

S｜38	時｜下午	景｜廁所	配樂｜
體育服裝掛在身上或穿黑白汗衫		人｜老曹，柯騰	

△ 下課時間的廁所裡，柯騰正在小便。

△ 一罐青檸香茶突然放在柯騰前面的小便斗上，柯騰瞥眼，老曹站在柯騰旁邊尿尿。

柯騰：幹嘛？

老曹：你最近跟沈佳宜好像很有話聊。

柯騰：……

老曹：你……幫我一個忙？

柯騰：該不會是幫忙寫情書這麼爛的梗吧？

老曹：……你寫好，我照抄。

柯騰：好是好，問題是……一罐飲料不夠啊。

老曹：幫我告白成功的話，我請你一年份。

柯騰：加一張Grant Hill的100:1的明星賽球員卡。

老曹：好，一言為定。

（柯騰哆嗦特寫）

旁白：讓你告白成功的話，我不如去吃屎。

S｜39	時｜黃昏	景｜一樓掃地區域	配樂｜
體育服裝		人｜沈佳宜，柯騰	

△ 掃地時間，廣播放著國旗歌，大家都瞬間立正站好。

△ 柯騰掃落葉，沈佳宜拿著垃圾袋裝落葉，兩人站在一起。

沈佳宜：（小聲）喂，你今天有沒有補習？

柯騰：補個屁。

沈佳宜：你這麼笨，還不補習。

柯騰：妳管我。

沈佳宜：跟你說，從今天開始，你晚上就留在學校念書。

柯騰：有沒有搞錯？晚上留校？

沈佳宜：我也會留校。

柯騰：……哪來這一招啊？

S｜40	時｜晚上	景｜教室	配樂｜

沈佳宜穿體育服裝，柯騰穿白色汗衫　　　人｜柯騰，沈佳宜

△ 夜晚的校園空景。

△ 於是，柯騰與沈佳宜晚上一起留在學校念書。

△ 一樓空蕩蕩的教室裡，只有兩個人一前一後坐著，柯騰後，沈佳宜前。

△ 吃到一半的乾麵放在柯騰的桌上。

旁白：原來沈佳宜只要沒有補習，常常一個人留在學校念書，一直念到晚上九點多才搭公車回家。不過，沈佳宜才不是為了督促我，才叫我晚上一起留校念書。而是……

柯騰：（一邊吃麵）喂，妳是不是怕那一群偷渡上岸的殭屍跳到這裡，所以才叫我陪妳啊？

沈佳宜：我是怕你笨。（轉過身，拿餅乾）幫我吃。

柯騰：（一邊吃著乾麵，從書包拿出一封信）對了，有一封信老曹要我偷偷拿給妳。

沈佳宜：（拆信）親愛的沈佳宜同學，我很喜歡妳，俗話說，**Nothing's gonna change my love for you, making love out of nothing at all,**勉強可以表達我對妳的感覺……（接老曹在走廊上自戀的運球示愛畫面）

沈佳宜：……這是你的字啊。

柯景騰：！

沈佳宜：柯景騰，我不得不說，你寫情書的文筆很差！

柯騰：哪可能！明明就寫得氣勢非凡好不好！

沈佳宜：有時間幫別人寫情書，不如把時間拿去背單字。

（時鐘到了九點半，夜間校園空景，做出區隔！）

柯騰：（看著沈佳宜的後腦杓，自言自語）……說真的，雖然我很帥，人聰明，又會講笑話，不過妳不要輕易喜歡我，因為我是孤獨的風中一匹狼。

沈佳宜：謝謝喔，我又不喜歡比我笨的男生。

旁白：沈佳宜不喜歡比她笨的男生？（配合柯騰的怪表情）

柯騰：笨？我是怕搶了妳全校第一名的頭銜，才一直忍妳讓妳故意輸給妳好不好。

沈佳宜：謝謝喔，拜託你不用那麼忍耐。

柯騰：敢不敢？我們打一個賭。

沈佳宜：？（頓）

柯騰：賭頭髮。

沈佳宜：怎麼賭？

柯騰：如果妳月考考贏我，看妳想怎麼整我都可以，但！如果我月考考贏妳，妳就要
　　　綁一個月的馬尾。

沈佳宜：（自顧自）隨便。反正又不可能。

旁白：這種超雞巴的自信……我又被電到了。

（這一場，柯騰都在沈佳宜後面做怪表情）

S｜41	時｜日夜	景｜多重交替	配樂｜戀愛症候群（黃舒駿）

人｜柯騰，沈佳宜，勃起

旁白：什麼是熱血？為了喜歡的女孩跟流氓打架？為了喜歡的女孩逃學曉課？為了喜
　　　歡的女孩工作打到三更半夜？都不是。喜歡一個人，偶爾要做一些自己不喜歡
　　　的事。對我來說，最熱血的事，就是努力用功讀書！

△ 柯騰發瘋似地讀書畫面（掃地時間拿書背課文，在陽台上大聲朗誦英文）。

△ 柯騰旁邊，沈佳宜一邊拿著垃圾袋，一邊背單字。

△ 晚上跟沈佳宜一起留校，沈佳宜與柯騰一起在黑板上解數學題目，兩人速度飛快。

△ 特寫參考書上的重點文字，被螢光筆一行劃過一行。

△ 家裡，柯騰正在寫英文考卷的特寫，劃掉錯誤的答案，圈選正確的答案。

△ 許多正在寫字、解數學題目的碎鏡頭。

△ 參考書一本疊過一本，突然其中一本從中間被抽出。

△ 柯騰在陽台背英文，與鄰居用英文對罵。

鄰居：這麼晚了還在那邊背什麼死人骨頭英文？

柯騰：Because I fall in love with a girl who studies English very well.

鄰居：I fuck you啦！（口音很重）

柯騰：I fuck you too.

鄰居：I fuck your mother！（口音很重）

柯騰：I fuck your mother and your mother's mother.

柯騰家裡，房間牆上的時鐘指針越來越快。

△ 沈佳宜與柯騰在教室裡一前一後地念書，沈佳宜拿起筆往柯騰的背上一戳，柯騰頭
　　也不回地往後遞出一張寫好的愛心考卷。

S｜42	時｜白天	景｜中走廊	配樂｜

學校制服　　　　　　　　人｜一群人，柯騰，沈佳宜

△ 公佈欄上，大家擠著看名次。

△ 不斷踮腳的沈佳宜回頭，對著柯騰笑笑比著勝利手勢。

△ 人群後的柯騰嗤之以鼻地摸著頭。

旁白：沒有意外，我輸了。

S｜43	時｜晚上	景｜教室		配樂｜親愛的朋友（九把刀）
學校制服		人｜柯騰，沈佳宜		

△ 晚上，下大雨。

△ 原本坐在前面的柯騰，突然站起來走出教室。

△ 沈佳宜看著窗外，看著教室空無一人，有點緊張。

△ 沈佳宜看著前座的空位，書包掛著，參考書翻著，只是柯騰不見了。

S｜44	時｜白天	景｜中華陸橋，彰化街景	配樂｜
學校制服		人｜柯騰	

△ 柯騰騎著腳踏車，衝過大雨。

△ 腳踏車直接摔牆不立，柯騰一身狼狽地來到家庭理髮店門口。

柯騰：老闆，來碗超帥的光頭。

大嬸：光頭沒有帥的啊。

柯騰：有啦，不信妳剃剃看。

S｜45 柯騰光頭最後拍	時｜晚上	景｜教室	配樂｜
學校制服		人｜柯騰，沈佳宜。柯騰光頭最後拍	

△ 大雨持續。

△ 沈佳宜啞口無言地看著柯騰。

△ 剛剃光頭的柯騰回到教室，酷酷地坐下來將書打開。

柯騰：（擺酷，比手槍）不欠妳了。

△ 回過頭的沈佳宜一直笑，一直笑。

S｜46 柯騰光頭最後拍	時｜白天	景｜體育場旁的長椅	配樂｜
學校制服		人｜該邊，柯騰，老曹，沈佳宜，彎彎，勃起，阿和	

△ 隔天，幾個男孩在福利社前吃粽子。

△ 勃起愛憐地摸著柯騰的光頭，從頭到尾都一直摸。

該邊：我在補習班聽說，井上雄彥前幾個禮拜出車禍，死了耶！

勃起：是喔。

阿和：難怪灌籃高手的畫風突然變了。

柯騰：突然變強而已，這種天才哪有可能說死就死啊。

△ 大家遠遠看見沈佳宜綁了馬尾，跟彎彎走了過來。

△ 沈佳宜與彎彎呈現慢動作。

△ 柯騰看得發痴，老曹忽然用手拐了一下柯騰。

老曹：喂，你覺不覺得？

柯騰：覺得什麼？

老曹：你覺不覺得沈佳宜一定也有一點點喜歡我？不然怎麼會突然綁馬尾啊！

柯騰：⋯⋯也許喔。

勃起：我喜歡女生綁馬尾這件事，沈佳宜是怎麼知道的？

阿和：是嗎？我一直一直都很喜歡綁馬尾的女生啊。

旁白：我不知道沈佳宜為什麼贏了還要綁馬尾，但從此以後，努力用功讀書竟變成一件非常熱血的事。

194

S｜47 柯騰光頭最後拍	時｜白天	景｜訓導處前走廊	配樂｜
學校制服	人｜導師，教官，班長，柯騰等五男孩		

△ 操場上稀稀落落的打球聲。

△ 五個男孩們又打又鬧地走進教室，每個人搶著摸柯騰的光頭。

老曹：摸起來很像奶子耶！

阿和：你是摸過誰的奶子啊？

該邊：我也要摸我也要摸！

勃起：哈哈哈哈這裡有一塊軟軟的東西很像陰囊耶！

柯騰：幹！走開啦！你不要邊摸我的頭一邊勃起！

△ 走廊上，班長正一把眼淚一把鼻涕地向導師與教官說話。

△ 上課鈴響，導師先行離去，教官接手情況。

S｜48 柯騰光頭最後拍	時｜白天	景｜教室	配樂｜
學校制服	人｜教官，全班同學		

△ 教室裡鴉雀無聲。

△ 柯騰從抽屜裡偷偷拿出少年快報（思考不用）。

△ 沈佳宜踢了柯騰的椅子一下，柯騰只好將漫畫收好（思考不用）。

最美的，
徒勞無功

In Vain
but
Beautiful

△ 教官站在講台下，全班肅靜。

△ 班長坐回座位，擦著委屈的眼淚，隔壁同學拍肩安慰。

教官：幾千塊錢的班費不見了，第六節的時候班長檢查還在，現在快放學了，偷的人
　　　還會有誰？一定是你們自己班上的同學啊！把錢偷走的人再不自首，就不要怪
　　　教官不客氣！

同學：（面面相覷）

教官：（在講台前左右走動）好！不敢承認也沒關係，反正小偷就在這個班上，他一
　　　定覺得自己很聰明，好，很好。（走到教室最右手邊，往回走）現在，每個人
　　　都拿出紙筆，寫下你認為可能是小偷的人的名字，投票結果前三名，要把書包
　　　倒在講台上讓我檢查！

△ 全班震驚，一時無法回應。

教官：立刻！馬上！把隨堂測驗紙拿出來！（背對學生）

△ 老曹站起來，大家又是一陣吃驚。

教官：曹國勝，你幹嘛！

老曹：教官，你憑什麼叫我們懷疑自己的同學？

教官：我教官還是你教官！

△ 全班肅殺。

△ 尷尬到了極限，柯騰霍然站起。

柯騰：你是教官！但也是個爛人！

教官：你說什麼！

柯騰：我說你爛人！

教官：柯景騰，曹國勝，我看你們是做賊心虛，立刻把你們的書包拿過來！第一個檢
　　　查！

△ 沈佳宜衝動站起來。

△ 男孩們震驚地看著這一幕。

沈佳宜：報告教官，你不可以這樣。

教官：（稍楞）不可以怎樣！？

沈佳宜：不可以叫我們投這種票，不可以叫我們懷疑自己的同學，大不了大家再繳一
　　　　次錢就好了，這也沒什麼。

彎彎：（坐著）對啊……再繳一次就好了嘛……

教官：妳不要以為妳成績好就什麼都沒關係！把妳的書包拿過來！

△ 阿和站起，勃起站起，該邊站起。

阿和：我們不要，我們又不是小偷。

該邊：……那個……（焦慮地東張西望）

勃起：……爛人！

柯騰：爛人！

教官：統統把書包給我拿過來！

沈佳宜：不要！

△ 全班都站了起來。

△ 教官愣住。

柯騰：教官！我現在合理懷疑你沒有小雞雞，褲子脫下（台語）！

教官：你說什麼！

柯騰：褲子脫下啦！（台語）

教官：書包拿來！

老曹：要就給你啊！

△ 老曹第一個將書包扔向教官。

△ 四十幾個書包全都扔了出去。

S｜49 柯騰光頭最後拍	時｜黃昏	景｜訓導處前		配樂｜
學校制服	人｜阿和，勃起，老曹，該邊，柯騰，沈佳宜			

△ 訓導處前的中走廊上，堆滿了被翻來翻去的書包。

△ 遠處傳來班導師正在跟暴怒教官的對話。

△ 沈佳宜一直在哭，其他男生則罰站在一旁，統統半蹲。

班導師：我知道學生也有錯，這件事其實——

教官：什麼有錯！簡直都是混蛋！

班導師：但要將他們記過，這些學生平常的表現也不是那麼——

教官：記過已經很便宜他們了！

沈佳宜：不要看我，我覺得很丟臉。（抽抽咽咽）

柯騰：一點也不丟臉啊，妳超強的。

沈佳宜：……

老曹：半蹲不用太認真啦，沈佳宜，稍微休息一下。

沈佳宜：……

老曹：蹲個意思意思就好了，那些老師根本沒有在看。

該邊：偶爾當一下壞學生很爽的，嘻嘻。

沈佳宜：好丟臉。

柯騰：……認識妳，從國中到現在，剛剛是我唯一覺得妳比我厲害的時候。沈佳宜，妳超正點的。哭起來也超正。

勃起：（下體膨脹中）對啊，超正的。

阿和：令人刮目相看喔。

△ 沈佳宜破涕為笑。

旁白：不像考卷，所有複雜困難的問題都能得到一個解答，真實人生裡，有些事是永遠也得不到答案的。到底是誰偷了班費，沒有人知道。只記得，那天的沈佳宜真的好美好美。

S｜50 柯騰光頭最後拍	時｜晚上	景｜教室	配樂｜
學校制服	人｜阿和，勃起，老曹，該邊，柯騰，沈佳宜，彎彎		

△ 入夜的學校，阿和、勃起、該邊、老曹、柯騰、沈佳宜，全都擠在同一間教室吃火鍋。

△ 大家爭先恐後幫沈佳宜挾菜。

旁白：那天晚上，沈佳宜跟我們似乎靠近了很多。

阿和：這個蠻好吃的。

老曹：……（沉默挾菜給沈佳宜）

勃起：這個很明顯是整鍋最好吃的。

該邊：這個，這個。都是我的愛。

柯騰：……

沈佳宜：（笑，尷尬）

彎彎：你們喔……真的很那個耶，當我是隱形人啊？

該邊：（拿給彎彎）這個也是我的愛。

（大家哈哈大笑，進入亂七八糟的聊天氣氛）

旁白：我發現，學會犯錯的沈佳宜，笑起來比以前可愛一百倍。

197

最美的，
徒勞無功

In Vain
but
Beautiful

S｜51	時｜白天	景｜典禮會場	配樂｜精誠校歌、或驪歌
學校制服	人｜全校		

△ 唱校歌，唱驪歌，全校畢業生齊聚一堂。

△ 彎彎哭得很崩潰的特寫。

△ 該邊幫彎彎擦眼淚，被彎彎揮手拍掉。

△ 許多同學都忙著在彼此的衣服上簽名，或互相別花針，互相擁抱，不只一個人捧著
　　花，大家互相在畢業紀念冊上留言。

△ 許多人嚎啕大哭，或偷偷拭淚。

△ 畢業典禮，大家唱著校歌。

△ 大家輪流用麥克筆在彼此的制服上簽名。

△ 老曹在勃起的衣服上寫著大大的「手槍王」三個字。

老曹：（用手勾住勃起的脖子）上大學不要那麼常打手槍，乖。

阿和：他又不見得考得上大學。

勃起：媽啦。

△ 柯騰在勃起的額頭上寫了個「賽」字。

柯騰：每天都要記得大便喔。

△ 沈佳宜代表畢業生致詞。

沈佳宜：六年前，剛剛踏進精誠中學國中部的時候，十二歲的我們懵懵懂懂，雖然對
　　　　未來有無限的想像，卻不曉得會在這裡學習到什麼、收穫到什麼，幸好一路
　　　　上有師長的諄諄教誨，同學間也培養了深厚的情誼，一起經歷了困難挫折，
　　　　也一起攜手成長。我說，精誠中學就是我們的青春，也是最美好的行囊，畢
　　　　業典禮後，就讓我們用力張開翅膀，飛向各自不同的夢想！各位同學，我們
　　　　珍重再見！

最美的，
徒勞無功

In Vain
but
Beautiful

S｜52　　時｜黃昏	景｜典禮會場外	配樂｜
學校制服	人｜沈佳宜，彎彎，（柯騰，老曹，該邊，勃起，阿和）	

△ 畢業典禮外，彎彎與沈佳宜坐在階梯上，兩人都捧了好多花。

△ 遠處，那些男生兀自玩著無聊的口中噴水遊戲。

△ 沈佳宜的衣服背面，寫著彎彎的卡通留言：好羨慕妳喔！

彎彎：好羨慕妳，國中三年，高中三年，都有好多人在追妳。

沈佳宜：被喜歡是不錯，但其實……嗯……

彎彎：妳該不會要告訴我，被那麼多人追其實很困擾吧？齁。

沈佳宜：嗯，不，我只是覺得，自己是一個幸福的人。

（此時接男生們玩耍，背後是女孩們的交談）

彎彎：那妳做好決定了嗎？

沈佳宜：決定？

彎彎：決定要跟誰在一起啊！

沈佳宜：……（曖昧地笑）

彎彎：吼，連我都不說喔。

（柯騰正在遠處跟大家打打鬧鬧，口含礦泉水互相噴來噴去）

<u>沈佳宜：如果柯景騰跟我告白，我會很高興。（曖昧一笑）</u>

（—— 處為隱藏鏡頭，回憶大爆發時使用）

彎彎：哇！（隱藏）

沈佳宜：妳呢？畢業以後，不管念了哪一間大學，妳一定會繼續畫畫的吧？

彎彎：可是我畫得這麼普通，再怎麼樣，也只能畫給自己開心。

沈佳宜：不會啊，我覺得妳畫得很有趣，一定不會只有妳自己開心，看到妳的畫的
　　　　人，也一定會很開心的。

彎彎：謝謝。

沈佳宜：畢業快樂。

彎彎：畢業快樂。

（兩人擁抱）

S|53　時|中午　　　景|酷熱的教室　　　　　　配樂|

人|所有人（便服）

旁白：終於，聯考了。對我來說，聯考好像不是去考大學，而是驗收沈佳宜對我的特
　　　訓成果。

△ 教室外的走廊都是書包、礦泉水、紙扇。

△ 電風扇嗡嗡吹著，大家在教室裡振筆疾書的樣子。

△ 柯騰用橡皮擦擦額頭，快寫。

△ 勃起下巴靠著桌子，漫不經心地寫。

△ 沈佳宜摸著肚子，眉頭緊皺，似乎不大舒服。

S|54　時|近黃昏　　　景|某海邊，烤魷魚發財車　　　配樂|

人|沈佳宜，彎彎，所有男角

旁白：升大學前，最後一個夏天的主題，是鹹鹹的海水。

△ 大家在海邊亂七八糟玩水，在海水中倒立（有人抓腳）。

△ 彎彎與該邊站在烤魷魚發財車前。

該邊：胡家瑋，妳喜歡什麼樣的男生啊？

彎彎：要你管。

該邊：偷偷跟妳説一個秘密，妳絕對不可以跟沈佳宜講。

彎彎：我考慮。

該邊：那我不講了。

彎彎：好啦！快講！

該邊：其實呢……其實除了沈佳宜以外，我也蠻喜歡妳的耶。

彎彎：齁，我還以為是什麼事咧。

該邊：妳早就知道了？

彎彎：（白眼）班上哪個女生你不喜歡？

該邊：可是妳算第二名耶。

彎彎：謝謝喔。

△ 烤魷魚或冰淇淋弄好了，付錢了，彎彎轉身想走，被該邊一把拉住。

該邊：如果我追不到沈佳宜，妳跟我在一起好不好？

彎彎：怎麼會有你這種人啊！

△ 阿和與沈佳宜吃著烤魷魚，看著眾男生在前面玩倒立耍白痴。

△ 彎彎被大家集中潑水，發狠反擊中。

阿和：他們真的很幼稚。

沈佳宜：……嗯。

阿和：妳應該不喜歡幼稚的男生吧？

沈佳宜：嗯。

阿和：妳覺得我們這幾個人裡面，誰最幼稚啊？

沈佳宜：（看著柯騰）……柯景騰吧。

阿和：那我呢？

△ 柯騰衝過來，朝兩個人一陣胡亂噴水。

沈佳宜：你很髒耶！

△ 沈佳宜惱怒跳起，加入幼稚的戰局。

△ 阿和若有所思地看著大家，忽然笑著站起衝出。

阿和：可惡！

S｜55　時｜夕陽　　　景｜海邊　　　　配樂｜卡農的淡淡版本（鋪陳用）

人｜柯騰，該邊，阿和，勃起，老曹，沈佳宜，彎彎

△ 黃昏下的沙灘，所有人坐在巨大的漂流木上，或大剌剌躺在沙灘上。

阿和：快畢業了，你們有沒有想過以後要幹嘛啊？

該邊：我想去科學園區上班，分股票，賺大錢，然後娶沈佳宜……或胡家瑋。

彎彎：誰要嫁給你啊！

沈佳宜：（噗哧）

勃起：我想出國念書。

老曹：你出國很浪費錢耶。

勃起：幹。

阿和：我也想出國念書，想申請公費留學念MBA。

老曹：我想一直打籃球下去，打校隊，最後打進職籃。

沈佳宜：那家瑋呢？

彎彎：我啊！找個有錢人嫁掉就對啦！佳宜？

沈佳宜：我對自己的未來，其實沒有太多的想像力耶。

彎彎：還有一個人沒說。

柯騰：我想當一個很厲害的人。

阿和：有講跟沒講一樣。

該邊：那要怎樣才算厲害咧？

柯騰：……讓這個世界，因為有了我，而有一點點的不一樣。

△ 柯騰瞥眼沈佳宜，沈佳宜閃避著這一記曖昧的眼神交會。

△ 眾人看著逐漸暗去的天空。

△ （沈佳宜喜歡柯騰的回憶鏡頭！）

旁白：而我的世界，不過就是妳的心。

旁白：不知不覺，不知不覺……

最美的，
徒勞無功

In Vain
but
Beautiful

S│56　時　　　　　景│柯騰房間　　　　配樂│　　　人│柯騰

△ 一邊吃著蘋果，柯騰一邊畫著衣服，臉上還有色塊。

△ 床頭的電話響了，柯騰接起。

柯騰：（高興）登登登，就知道是妳！

△ 電話那頭是沈佳宜的哭聲。

△ 柯騰表情微變。

S│57　時│晚上　　　景│沈佳宜家門口，階梯　　　配樂│

人│柯騰，沈佳宜

△ 沈佳宜坐在家門口階梯上，哭泣，手裡拿著電話。

△ 柯騰從腳踏車下來，戰戰兢兢地走向沈佳宜。

沈佳宜：（埋首膝蓋）我只會讀書……我只會讀書……從國中到高中我都只會讀書這
　　　　一件事，卻還是考不好……

柯騰：……（遞衛生紙）

沈佳宜：（大哭，瞬間用光衛生紙）

（柯騰將衣服脫下，拿給沈佳宜，沈佳宜用衣服擤鼻涕）

柯騰：不管妳要念哪一間學校，我有一句話想跟妳說。

沈佳宜：（大哭）拜託你不要在這個時候說你喜歡我。

（沉默片刻）

柯騰：我喜歡妳，妳早就知道了啊。

沈佳宜：（哭更大聲）那你到底要說什麼啊……

柯騰：（靜靜地坐在一旁，想伸手拍拍沈佳宜的肩膀，手卻猶豫停在半空，最後終於
　　　還是拍下）

沈佳宜：（哭得更大聲了）

S｜58　時｜白天　景｜某小小火車站（暫定追分）

配樂｜暖暖（交大康輔社創作歌曲）　　　人｜所有人

△ 火車站的各個細節。

△ 阿和買票，該邊打球，老曹揹著行李走在天橋上。

△ 月台上大家都拿著行李。

△ 鏡頭跟著旁白輪流帶到每個人。

△ 月台上勃起高高舉了個大紙牌，上面寫著大大的「幹」字。

旁白：聯考放榜了，阿和考上了東海企管，該邊考上了逢甲資工，老曹考上了成大化
　　　工。

旁白：沈佳宜雖然失常，但還是考上了國北師，想到將來沈佳宜當老師的樣子，就覺
　　　得非常適合她。我考上了交大，去念沈佳宜本來想念的管理科學。

△ 月台上，椅子上等待火車的兩人。

△ 柯騰拿出預先準備好了的紙袋，送給沈佳宜。

柯騰：送妳。

沈佳宜：什麼東西？

柯騰：……我自己畫的。有點醜，不過，還可以。

沈佳宜：……那，謝謝囉。

柯騰：沈佳宜。

沈佳宜：？

（火車來，兩人站起）

柯騰：（臉紅尷尬）不要太快讓別的男生追到妳，好不好？

沈佳宜：你在亂說什麼啊？（有點高興）

△ 不同時間點，大家拿著行李上了火車。

△ 柯騰對著離去的火車揮揮手。

旁白：喔對了，還有勃起。一直在打手槍的勃起，重考。

△ 勃起孤孤單單站在月台揮手。

| S｜59 | 時｜白天 | 景｜火車上 | 配樂｜暖暖（交大康輔社創作歌曲） |

人｜沈佳宜與所有人（斟酌時間與效率）

△ 老曹頭頂著籃球，陷入深思。

△ 阿和聽著卡帶式隨身聽。

△ 該邊看著窗外，飛掠而去的風景。

△ 沈佳宜在火車上打開了柯騰的禮物，是一件自己畫的衣服。

△ 沈佳宜凝視著衣服，笑了出來。

| S｜60 | 時｜日夜交替 | 景｜宿舍房間 | 配樂｜ |
| （我不要校門口的聳了，也不強調哪一間學校） | | | 人｜柯騰，路人 |

△ 柯騰將背包摔在宿舍床鋪上。

旁白：我也來到了人生的下一站，一間沒有沈佳宜的大學。

| S｜61 | 時｜晚上 | 景｜某校某地哈哈可以生營火的地方 |

配樂｜第一支舞（救國團）

人｜柯騰與飾演大一新生的路人，可愛的胖女孩，某學長

△ 迎新晚會，大家在營火前跳舞，或七彩燈泡串前。

△ 柯騰牽著一個胖胖女生跳舞。

某學長：來！大方一點！

旁白：沒想到我第一個牽手的女孩，不是沈佳宜，而是……而是一個叫？叫什麼……

胖女孩：你好，我叫許可欣。

柯騰：嗨，我叫柯景騰。

S | 62　　時 | 黃昏　　　景 | 男生宿舍各景　　　　　　　　配樂 | 第一支舞持續，淡出

人 | 柯騰，男路人一堆

△ 柯騰穿著藍白拖在宿舍裡走來走去。

△ 交大男八舍，寢室內部。

△ 浴室，情侶一起洗澡的腳。

△ 兩個男生在裡面含情脈脈地擦背。

旁白：宿舍擁有很多奇奇怪怪的傳說，大部分都跟鬼有關，不過，其中一個關於浴室
　　　四腳獸的傳說絕對是真的⋯⋯

S | 63　　時 |　　　　　景 | 男生寢室內部　　　　　　　　配樂 | 淫叫

人 | 柯騰，室友孝綸，室友義智，室友建漢

△ 寢室裡，柯騰在衣櫃上的黃掛布畫著攻擊人形，以及貼上李小龍皺皺的海報。

△ 寢室裡，大家各自做著自己的事。

旁白：我的室友來自四面八方，孝綸是個肌肉狂，整天舉啞鈴。超級宅的義智（戴著
　　　肥大的耳機）隨時都在看動漫，幾乎不去上課。從大一就開始準備考研究所的
　　　建漢無時無刻都在念書。幸好我們還有共同的話題。

△ 室友們全擠在電腦前，聚精會神地看著柯騰的電腦螢幕。

孝綸：是不是？飯島愛太老了，你看那個奶頭都黑掉了。

柯騰：嗯嗯，小澤圓看起來比較好吃。月光夜也也不錯。

義智：我那邊有一個叫人類補姦計畫的好東西，等下一起看。

柯騰：OK啊⋯⋯

建漢：看卡通人物做愛不是很奇怪嗎？

孝綸：還有跟狗，還有跟鰻魚的咧。

S | 64　　時 | 晚上　　　景 | 男八舍走廊　　　　　　　　　配樂 |

人 | 柯騰，講話噁心的壯漢（直接用孝綸好了！）

旁白：那是手機還沒被發明出來的年代，每一層樓都有兩支公共電話，到了晚上，一
　　　堆男生就會像集體中邪一樣，在走廊上大排長龍。

△ 走廊兩台公共電話前面，一堆男生穿著藍白拖、拿著臉盆排隊等打電話，個個面露
　　不耐。

△ 柯騰排在隊伍的中間，一邊看漫畫灌籃高手。

壯漢孝綸：（在柯騰旁邊講公共電話）寶貝，我好想妳喔，每個小時都固定想妳十次

最美的，
徒勞無功

In Vain
but
Beautiful

啊，真的啊，那妳有沒有好想我？一個小時想幾次？有沒有十次？我才不信，嘻嘻。

柯騰：（打電話）喂，妳還沒睡吧？我問妳喔，你們迎新晚會什麼時候啊？下禮拜？那……我跟妳說喔，妳可不可以不要下去跳舞啊？為什麼？因為……雖然我還沒追到妳啊，不過連追都沒追過妳的男生，怎麼可以牽妳的手啊？我自己都沒牽過耶！……嗯，我有稍微牽一下，不過那是因為……我把對方想成妳啊。真的啦，說好了喔！不可以被牽喔！

S｜65	時｜晚上	景｜女生宿舍房間1	配樂｜

人｜沈佳宜

△ 沈佳宜穿著柯騰手繪的蘋果衣服。

△ 沈佳宜在書桌上試塗口紅，閃亮的唇蜜，有點害羞。

△ 沈佳宜在女生宿舍寢室裡，坐在床上講電話，表情快樂。

沈佳宜：（手指纏繞著電話線）快睡了，迎新就下禮拜啊。為什麼不能下去跳舞？那你呢，迎新舞會你沒下去跳嗎？我就不相信你沒牽別的女生的手。我才不相信咧，少噁心了……那我也可以把對方想成你啊！

旁白：每天晚上我都跟沈佳宜講電話，有時講到她睡著，有時講到我連吃飯的錢都用光光。終於，上大學後的第一個聖誕節來了。

S｜66	時｜白天，冬天	景｜平溪小車站	配樂｜

人｜柯騰，沈佳宜

△ 小小的月台上，柯騰與沈佳宜目送電聯車離去。

△ 天氣很冷，柯騰在手上呼氣。

柯騰：喂，我們這算是約會嗎？

沈佳宜：幹嘛問我？

柯騰：台北怎麼那麼冷啊。

△ 沈佳宜脫下自己其中一隻手套，拿給柯騰。

沈佳宜：喏。

柯騰：……謝謝。

S｜67	時｜白天	景｜平溪沿路鐵軌	配樂｜

人｜柯騰，沈佳宜

△ 柯騰與沈佳宜走著鐵軌，小心翼翼地保持平衡。

△ 兩個人都很開心地笑著，沈佳宜前，柯騰後。

沈佳宜：（看著鐵軌）柯景騰，你真的很喜歡我嗎？

柯騰：（嚇）喜歡啊，很喜歡啊。

沈佳宜：我總覺得你把我想得太好了，我根本沒有你想的那麼好。你喜歡我，讓我覺得……有點怪怪的。

柯騰：有什麼好奇怪？

沈佳宜：我也有你不知道的一面啊，我在家裡也會很邋遢，也會有起床氣，也會因為一點小事就跟我妹吵架，我就……很普通啊。

柯騰：……（觀察情勢）

沈佳宜：說不定你喜歡的，是你自己想像出來的我。

柯騰：我沒那麼會想像。

沈佳宜：真的，你仔細想想，你真的喜歡我嗎？

柯騰：喜歡啊。

沈佳宜：你很幼稚耶，根本沒有仔細想。你想好以後再跟我說。

柯騰：……（心生恐懼）

△ 沈佳宜越走越快，柯騰楞了一下，凝視著沈佳宜的背影。

△ 兩個人繼續走鐵軌，只是柯騰心神不寧。

旁白：沈佳宜是什麼意思呢？她是不是想委婉拒絕我呢？我覺得很害怕。一直以來我都覺得自己是個很有自信的人，那時我才發現，原來在喜歡的女孩面前，我比誰都膽小。

S｜68	時｜近黃昏	景｜平溪老街	配樂｜

人｜柯騰，沈佳宜，天燈師父

△ 平溪老街空景。

△ 柯騰與沈佳宜各自畫著天燈。

△ 柯騰洋洋灑灑寫了很多願望，包括「征服天下」之類的字眼。

柯騰：妳許什麼願啊？

沈佳宜：自己寫自己的，不可以偷看。

柯騰：這麼小氣。

△ 火點燃，天燈即將釋放。

柯騰：沈佳宜，我很喜歡妳，非常喜歡妳。

沈佳宜：！

柯騰：總有一天我一定會追到妳，百分之一千萬一定會追到妳。

沈佳宜：（鼓起勇氣）你想聽答案嗎？現在我就可以告訴你。

（柯騰的特寫，緊張異常）

柯騰：不要，我沒有問妳，所以妳也不可以拒絕我。

沈佳宜：（嘆氣）你真的不想聽答案？

柯騰：拜託不要現在告訴我。

沈佳宜：……

柯騰：請讓我，繼續喜歡妳。

△ 天燈緩緩升空。

△ 天燈近沈佳宜的這一面，寫了一個大大的「好」字。

沈佳宜聲音即可：那你就……繼續加油囉。

S｜69　時｜無　　　景｜八舍浴室　　　配樂｜　　　人｜柯騰

△ 柯騰在浴室裡洗澡，一邊洗頭一邊刷牙。

△ 柯騰捏碎了肥皂。

旁白：每一個男生都喜歡在心上人面前，展現自己最強的一面。而我，又應該展現什麼給沈佳宜看呢？我想了很久，終於有一天，我悟出了答案。

S｜70　時｜無　　景｜男八舍宿舍　　　配樂｜

人｜柯騰、室友孝綸、義智、建漢

△ 貼在衣櫃上的李小龍海報。

△ 寢室裡，孝綸正在地板上做仰臥起坐。

△ 室友義智拿了一個空寶特瓶放在胯下尿尿，發出響聲。

△ 室友義智哆嗦了一下。

室友孝綸：你就去廁所尿尿是會怎樣？

室友義智：很遠耶。

△ 過了許久，室友孝綸拿起桌上的鑰匙。

室友義智：你要出去，順便幫我拿去倒一下。瓶子要記得拿回來喔。

室友孝綸：有沒有搞錯啊……

室友建漢：幫我買湯記的珍奶，回來給你錢。

△ 室友孝綸還真的拿了寶特瓶起來。

△ 寢室門轟然打開，剛洗完澡、濕淋淋赤裸裸的柯騰大剌剌握拳站在門口，手裡還拿著臉盆。

柯騰：你們難道不覺得，是時候戰鬥了嗎？

（眾人不理會，陷入茫然）

柯騰：（下定決心，擺出拳擊姿勢，臉盆摔倒）我們來打架吧。

S｜71	時｜無	景｜男八舍宿舍	配樂｜

人｜柯騰，建偉（跆拳道高手），建偉女友

△ 柯騰在宿舍公佈欄張貼海報：第一屆無差別自由格鬥賽即將開打！1998年2月11日 21:30，系館地下室準時開打。

△ 走廊上，柯騰逐間寢室詢問大家參賽意願。柯騰只是打開每一間房門，往裡面問。不需要特別拍房間裡面，建偉那間除外。

柯騰：喂，我要辦自由格鬥賽，你們這一間寢室有沒有人要打？有沒有人要打架？有沒有人想參加打架比賽？

柯騰：（不斷開門）Hihi，你們這間寢室有沒有人要打架的？

柯騰：問一下，有沒有人沒打過架想試試看的啊？

△ 突然打開一間寢室，結果裡面的情侶正在做愛，老漢推車姿勢，女孩抱著枕頭（咬著），披頭散髮，一臉驚恐。

△ 建偉目瞪口呆。

柯騰：……我可以……看完嗎？

S｜72	時｜無	景｜男八舍宿舍，沈佳宜宿舍（雙場交錯）

配樂｜	人｜柯騰，沈佳宜

△ 公共電話旁，好不容易輪到電話的柯騰打電話給沈佳宜。

柯騰：真的啦！妳一定要來看，我剛剛貼出海報了，到時候一定大爆滿啦。

沈佳宜：（床上散放著好幾本書）你幹嘛要辦這麼危險的比賽啊？你們學校都不用念書的嗎？

柯騰：就是因為大家都只會念書，所以需要運動一下啦，我要幫他們特訓。

沈佳宜：還不就是打架？

柯騰：這麼說也可以啦。

沈佳宜：有時候我真的很不了解你。

柯騰：……

沈佳宜：……（掛電話）

| S｜73 | 時｜晚上 | 景｜管科系系館地下室 | 配樂｜ |

人｜柯騰，室友全，一堆人，建偉，沈佳宜，建偉女友

△ 天氣陰沉，山雨欲來。

△ 系館底下人山人海。

△ 萎靡的大家在底下傳著肯定不會真打的耳語。

△ 建偉展示踢腿功夫，一拳擊碎木片，一腳踢破木片。

旁白：我以為大學裡都是娘砲。我錯了。有個硬漢叫建偉，他是跆拳社的副主將，黑
　　　帶，看起來很臭屁，看起來，很強。很好，正合我意！

建偉：（拿出全套的護具）穿上。

柯騰：三小？

建偉：穿上，多多少少可以保護你。

柯騰：……

建偉：你穿上去，我才敢全力打你。

柯騰：穿你的屁股啦（台語）（踢開護具）。

裁判（室友義智）：（拿著七龍珠）比照天下第一武道大會的規定，不可以殺死對
　　　　　　　　　　方，不可以出界，不可以踢小雞雞，倒地後數到十爬不起來也
　　　　　　　　　　算輸。準備！

建偉：點到為止。

柯騰：點你老木，我會很認真。

建偉：（笑）奉陪。

△ 柯騰閉上眼睛，想起房間裡那一張李小龍的海報。

△ 鈴聲響。

△ 柯騰突然衝出，一拳打倒建偉。

△ 建偉倒地，鼻血噴出，勃然大怒。

建偉：我要把你打死！

△ 柯騰與建偉打得很激烈。

△ 有人在吃便當。有人在吃雞排。有人在喝珍奶。有人在吃豆花。

△ 沈佳宜在人群中凝視著這場打鬥，雙手握緊。

△ 柯騰發現沈佳宜在人群中，登時力量百倍，衝上建偉。

209

最美的，
徒勞無功

In Vain
but
Beautiful

△ 看到一半，沈佳宜轉身離去，害柯騰分神挨了一腳。

△ 最後建偉以一個踵落砸中柯騰的鼻子。

S｜74	時｜晚上	景｜男八舍樓下	配樂｜還隱隱作痛（動力火車）

人｜柯騰，建偉，室友全，沈佳宜

△ 半夜的宿舍底下，鼻青臉腫的柯騰與一大堆同學慶功回宿舍。

△ 開始飄雨，沈佳宜坐在宿舍樓下。沈佳宜的身上穿著柯騰送的手繪大蘋果衣。

柯騰：（拿著冰塊敷臉）慶功吃什麼牛肉麵？我嘴巴痛死了。

建偉：哈哈，沒想到你這麼耐打！

旁人：下雨了快進去啦。

旁人：怎麼雨越下越大啊？

△ 大家紛紛走上樓，柯騰發現坐在宿舍樓下的沈佳宜，走過去。

△ 雨越下越大。

△ 兩個人在屋簷下吵架。

柯騰：嘻嘻，比賽結束時，我找不到妳，還以為是我被打昏頭了呢……妳有看到嗎？
　　　那個對手超厲害的，我一直都閃不掉他的腳！

沈佳宜：……很好玩嗎？

柯騰：還不錯啊！妳來看我超開心的！

沈佳宜：……我問你，很好玩嗎？

柯騰：（察覺不對）妳幹嘛啊？

沈佳宜：你辦這什麼奇怪的比賽？這種比賽有什麼意義嗎？

柯騰：（擺出姿勢，空揮拳）妳不覺得超炫的嗎？兩個男人之間一定要分出勝負的感
　　　覺，真的很那個……

沈佳宜：不就是打架？柯景騰，你特地辦一個比賽把自己搞受傷，你怎麼會這麼幼
　　　稚？

柯騰：幼稚？

沈佳宜：就是幼稚！很幼稚！你告訴我，這種奇怪的比賽到底讓你學到了什麼？

柯騰：學？不見得做什麼事就一定要學到什麼吧？

沈佳宜：至少你學到辦這樣的比賽會受傷，而這種傷一點也不必要！你真的很幼稚！
　　　你身上的傷我只能說是活該！

柯騰：幼稚？妳知不知道這次的格鬥賽對我來說是很棒的經驗？妳可不可以單純替我
　　　高興就好了？

沈佳宜：……你以後還要辦這樣的比賽嗎？

柯騰：為什麼不辦？一定辦第二次！

沈佳宜：幼稚。

柯騰：為什麼妳要否定對我很重要的東西？

沈佳宜：對你很重要的東西，竟然是傷害自己嗎？

柯騰：對啦！我就是這麼幼稚，才會去喜歡妳這種努力用功讀書的女生啊！我就是這
　　　麼幼稚，才有辦法追妳這麼久啊！

沈佳宜：……

（大雨滂沱，氣氛越來越凝重）

沈佳宜：那就不要再追了啊！

△ 柯騰轉身就走，走入大雨。

△ 沈佳宜瞪著柯騰的背影。

沈佳宜：（大叫）笨蛋！

柯騰：（腳步不停）對！我就是笨蛋！

沈佳宜：大笨蛋！

柯騰：我就是大笨蛋！大笨蛋才追妳那麼久！

沈佳宜：你什麼都不懂。

柯騰：我不懂啦！

旁白：成長，最殘酷的部分……就是，女孩永遠比同年齡的男孩成熟。女孩的成熟，
　　　沒有一個男孩抬架得住。

最美的，
徒勞無功

In Vain
but
Beautiful

S｜75	時｜清晨	景｜宿舍前石階	
配樂｜悲傷版本卡農，淡淡的，簡單的			人｜沈佳宜

△ 沈佳宜的眼淚一串一串流下來，坐在石階上直到大亮，柯騰都沒有回來。

S｜76	時｜清晨	景｜某校園某湖邊	
配樂｜悲傷版本卡農，淡淡的，簡單的		人｜柯騰，室友孝綸、室友義智、室友建漢	

△ 清晨，柯騰坐在湖旁，呆呆地看著湖面。

S｜77	時｜晚上	景｜宿舍爭吵的樓下	
配樂｜搭配回憶時用的主配樂（用於最後的回憶大爆發）		人｜沈佳宜，柯騰	

△ 以下同場加拍，唯一不曾發生的想像畫面——

△ 沈佳宜一個人坐在宿舍門口的石階上大哭。

△ 柯騰走回來，脫下衣服當作遮傘。

△ 沈佳宜抬頭。

柯騰：對不起，是我太幼稚了。

沈佳宜：（笑中有淚，伸手擦去柯騰臉上的雨水）

S｜78	時｜無	景｜多重的接電話畫面快速交替		
配樂｜還隱隱作痛（動力火車）			人｜該邊，勃起，阿和，老曹	

△ 同一畫面切割成多重講電話畫面，穿插簡單的背景。

該邊：（拿著黑金剛大手機，在任一馬路邊）大吵一架？

勃起：（在銅板燒肉店，家庭電話）這次吵完大概不會在一起了？你是哪裡有毛病啊？

阿和：（精誠對面便利商店前的公共電話）真的假的？你不想和好？

老曹：（任一室內地點）就是説，我有機會了？

旁白：老曹，跟阿和，這兩個人一聽到沈佳宜跟我吵了一個大架，立刻就出發了。老曹自以為熱血，騎著摩托車，從台南直接衝到台北，準備跟沈佳宜告白。阿和則買了最近一班的火車票。

△ 老曹神氣地戴上安全帽，憐惜地摸著剛買的嶄新粉紅色安全帽，催緊油門，嘴角上揚。

△ 阿和坐在火車上，緊張地反覆搓手，擬著台詞。

S｜79	時｜白天	景｜國北師，校園內	配樂｜還隱隱作痛（動力火車）
人｜阿和，沈佳宜			

△ 阿和與沈佳宜坐在校園角落。阿和的腳邊放著背包。

△ 阿和看著沈佳宜，沈佳宜哭紅了雙眼。

阿和：我都知道了。

沈佳宜：（哭）

阿和：雖然我們一直最有話聊，不過，我早就看出來妳喜歡的人是柯騰。

沈佳宜：……

阿和：我一直學不會的事，就是妳最討厭的幼稚。但每次妳罵柯騰幼稚的時候，我的心裡卻一直很嫉妒，因為妳罵柯騰的樣子其實好可愛。

沈佳宜：你跟我說這些做什麼？

阿和：如果我什麼都不做，你們遲早會和好的吧？

沈佳宜：……

阿和：對不起，這一次，我想趁人之危。

沈佳宜：（低頭）

（阿和伸手過去，牽住沈佳宜的手）

S | 80　　時 | 黃昏　　　景 | 國北師，學校外馬路

配樂 | 認錯（林志炫）或 想你想得好孤寂（邰正宵）　人 | 老曹，阿和，沈佳宜

△ 老曹騎著機車，風塵僕僕從台南出發。

△ 老曹來到台北，國北師外面。

△ 老曹看見沈佳宜跟阿和手牽著手，沈佳宜頭低低走過馬路。

△ 綠燈了，汽車在老曹後面猛按喇叭。

旁白：結論是，火車比較快。

旁白：看見那個畫面，老曹的機車重新發動，繼續往前……這一次，他不知不覺就繞
　　　了台灣整整一圈。

S | 81　　時 | 清晨　　　景 | 交大校門口　　　　　配樂 | 還隱隱作痛（動力火車）

人 | 老曹，柯騰

△ 持續老曹面無表情的特寫。

△ 老曹與柯騰呆呆地乘風騎車。

△ 老曹突然將車停在路邊，然後一拳將柯騰揍倒。

△ 柯騰站起，還手。

旁白：老曹繞回台南時因為恍神，醒來時已經騎到嘉義，於是老曹乾脆又繼續往上
　　　騎，再接再厲又繞了台灣一圈。不過這次，他在新竹停下來，載我。

柯騰：幹！

老曹：還手啊！（又一拳）

柯騰：你以為我不會啊！（還擊）

老曹：再來！

柯騰：（一拳）

老曹：再來啊！

| S｜82 | 時｜無 | 景｜男生宿舍走廊 | 配樂｜ | 人｜柯騰 |

△ 柯騰拿著臉盆經過宿舍公共電話，若有所思看了排隊的人龍一眼，落寞地走過。牆上還有自由格鬥賽海報的痕跡。

旁白：失戀了，我失去沈佳宜了。我的青春，什麼都不剩了。

| S｜83 | 時｜無 | 景｜男生宿舍房間 | 配樂｜卡通手槍（濁水溪公社） |

人｜柯騰

△ 桌上一盒抽取式衛生紙。

△ 四個室友猙獰的嘴臉，瞪著電腦螢幕，緊抓滑鼠。

△ 特寫衛生紙一張一張被抽出。

旁白：失戀那幾個月我認識了很多女生。只是那些女生的名字清一色都是四個字，為此我感到相當空虛。櫻木花道說得好，左手只是輔助，因為右手要拿滑鼠。

△ 四個室友都在打手槍，激烈地套弄。

柯騰：（喘氣）我們這樣每天狂打手槍，到底有什麼意義？

室友孝綸：意義是蝦小？林北只聽過精液，沒聽過意義啦！

△ 室友孝綸用力甩著手上黏糊糊的精液。

△ 精液黏到牆壁上，或室友義智的臉上。

| S｜84 | 時｜白天 | 景｜擁有大玻璃窗戶的冰店（或咖啡店OK） | 配樂｜待思考 |

人｜阿和，沈佳宜，吵架的情侶（范逸臣與賴雅妍）

△ 沈佳宜在冰店，與阿和合吃一盤冰。

△ 阿和口若懸河地指著雜誌說話，沈佳宜心不在焉地附和。

阿和：現在光是大學畢業已經不夠了，雖然學歷不代表一切，但學歷還是企業主判斷新人能力的基本指標，如果以後想找一份好工作，投資自己念研究所是不錯的選擇。雖然我們現在念不同的大學，但我們可以討論研究所的方向，說不定我們可以……

△ 沈佳宜看著大片玻璃窗外，看著一對情侶正在外面過馬路吵架，男生大吼大叫，女生一直哭泣。

△ 情侶中的女孩突然拉著男孩的手，撒嬌了起來。

△ 情侶中的男孩忽然擁抱住女孩。

△ 沈佳宜淡淡地哀傷。

△ 沈佳宜陷入回憶，忽然笑了出來。

S｜85　時｜白天（回憶）　景｜教室　　　　　　　配樂｜

人｜沈佳宜，柯騰，勃起，老曹

△ 沈佳宜午睡不著，趴著看見擔任值日生的柯騰正在惡作劇，感到不可思議。

△ 午間靜息，柯騰與勃起拿板擦在老曹頭上輕拍，粉塵不斷落下。

S｜86　時｜白天　　　　景｜國北師　　配樂｜　　　　人｜阿和，沈佳宜

△ 沈佳宜與阿和漫步在國北師校園。

△ 沈佳宜技巧性地掙脫阿和的手，兩人有點尷尬地繼續往前走。

旁白：我跟阿和之間有很長一段時間沒有聯絡，大概真的跟沈佳宜說的一樣，是我太
　　　幼稚了吧，面對自己的好朋友，卻連裝一下祝福的語氣都覺得很勉強。

S｜87　時｜白天，清晨　景｜某校操場跑道　　　　配樂｜

人｜柯騰

△ 柯騰一個人在清晨的操場上跑步，表情艱辛。

△ 柯騰站著休息，看著遠方，逝去的某些東西似乎再也追不上了。

旁白：阿和與沈佳宜只在一起短短的五個月。不過，那也夠讓我嫉妒的了。

S｜88　時｜半夜　　　景｜宿舍裡　　配樂｜　　　人｜柯騰，室友全

旁白：時間，一直走，一直走，從沒為任何人的青春停留。

旁白：大三了，硬碟越來越大，手槍越打越少。

△ 夜晚交大的校園空景。

△ 平靜的夜空。

△ 書桌上的鬧鐘，顯示時間是凌晨一點四十七分。

△ 柯騰正在寢室做仰臥起坐，室友各自做著各自的事，室友孝綸在看A片，室友義智與
　　室友建漢在睡覺。

△ 突然一陣劇烈的天搖地動，大家原本無動於衷，後來越來越激烈，所有人奪門而
　　出。

室友建漢：……

室友孝綸：是怎樣？

室友義智：（霍然起身）好像……

柯騰：靈異現象。

室友孝綸：快閃了！有鬼！！（用力拉著正在睡覺的室友建漢下床）

| S│89 | 時│半夜 | 景│宿舍走廊 | | 配樂│ |

人│柯騰，一大堆學生路人

△ 宿舍走廊擠滿了一大堆議論紛紛的男學生。

△ 大家忙著打電話，普遍沒有訊號。謠言四起。

△ 柯騰焦急地不停重撥電話，但手機上都沒有訊號。

路人甲：太扯了！我媽媽說，我家附近的旅館整個倒下來了！

路人乙：你家不是在台北嗎？

路人丙：震央在台北？

（震央在台北的謠言頓時亂傳了起來）

室友義智：這裡人太多了基地台超載，人少的地方搞不好才會通！

柯騰：這理論對嗎？

室友義智：不知道！

| S│90 | 時│半夜 | 景│稍微寬一點的暗巷為主 | | 配樂│ |

人│柯騰，路人

△ 柯騰不停跑著跑著，拚命往偏僻的地方跑著，一邊跑一邊打手機，時不時高舉手機，用力往上跳。

△ 手機終於接通，柯騰緊急煞住。

柯騰：沈佳宜！妳……妳沒事吧？

| S│91 | 時│半夜 | 景│台北市汀州路東南亞戲院旁，或西門町 |

| 配樂│寂寞咖啡因（九把刀） | | 人│柯景騰，沈佳宜，沈佳宜男友 |

△ 沈佳宜站在大馬路邊，馬路上也都是人龍。

△ 沈佳宜手牽著一個男生的手。

沈佳宜：柯騰？

柯騰：沈佳宜！妳……妳沒事吧？

沈佳宜：我沒事，但街上都是人呢。

柯騰：嚇死我了，我剛剛聽到震央可能在台北，有旅館整個垮下來了……總之，妳沒事就好。

沈佳宜：……謝謝。

柯騰：那……沒事了我……

（沈佳宜用手勢告訴男伴，她要一個人去旁邊講電話）

（沈佳宜轉身走進戲院旁邊的小巷子裡）

沈佳宜：（打斷）我很感動，真的。

柯騰：感動個大頭鬼啦，妳可是我追了N年的女生耶，萬一妳不見了，我以後要找誰回憶我們的故事啊。

沈佳宜：還說，這兩年你根本沒有打電話給我。

柯騰：那妳也沒有打電話給我啊！真敢講！

（沈佳宜走到小柱子旁邊，停下腳步）

（沈佳宜微笑，不停講著電話，一直靠著柱子）

旁白：那天晚上，我們聊了很多回憶。好多好多，那些努力用功讀書只為了更靠近她的日子。

沈佳宜：我……後來跟阿和在一起過。

柯騰：嗯，我有聽阿和說了。不過，後來為什麼分手了？我一直不想問他，想到就有氣。……阿和對妳不好嗎？

沈佳宜：不是。

柯騰：妳喜歡上別的男生？

沈佳宜：都不是。我只是覺得，阿和不夠喜歡我。

柯騰：阿和很喜歡妳。

沈佳宜：被你追過，很難覺得……別人有那麼喜歡我。

柯騰：哇，這麼感人。

沈佳宜：你不要破壞氣氛喔現在。

柯騰：那，我可不可以問妳，為什麼當時妳沒想過要跟我在一起？

沈佳宜：常常聽到別人說，戀愛最美的部分就是曖昧的時候，等到真正在一起了，很多感覺就會消失不見了。我想，乾脆就讓你再追我久一點，不然你追到我之後就變懶了，那我不是很虧嗎？所以就忍住，不告訴你答案了。

柯騰：妳真的很雞巴耶。

沈佳宜：……

柯騰：……

柯騰：沈佳宜，妳相信有平行時空嗎？

沈佳宜：嗯啊。

柯騰：（看著星空）也許在另一個平行時空，我們是在一起的。

沈佳宜：真羨慕他們呢。

（插入畢業典禮那一天，沈佳宜跟彎彎所說的話）

沈佳宜：謝謝你喜歡我。

柯騰：我也很喜歡，當年喜歡妳的我。妳永遠是我眼中的蘋果。

| S｜92 | 時｜無 | 景｜學校圖書館 | 配樂｜ |

人｜柯騰，一起念書的雜魚數隻

△ 學校圖書館裡滿滿的都是刻苦讀書的考生。

△ 圖書館裡靠近廁所的位子，柯騰正用粗重的筆記型電腦寫著小說，神色專注，身邊
 的桌子睡死了一個同學。

△ 電腦螢幕上寫著：都市恐怖病，語言（五）。

△ 柯騰打了個深深的哈欠。

旁白：大四了，我身邊的每一個人都在準備考研究所。我不曉得我將來想做什麼，但
 每個人都在念書，弄得我很緊張，只好跟著大家一起跑圖書館。但莫名其妙
 的，我卻一邊開始在網路上寫起小說。

| S｜93 | 時｜白天 | 景｜圖書館裡、樓梯間、廁所裡、咖啡店（多重快替）、 |

火車上、沈佳宜與阿和曾約會過的咖啡店（最後）

| 配樂｜ | | 人｜柯騰 |

△ 柯騰不以為意地坐在電腦前繼續寫作，拿著筆電到處寫作的片段穿插畫面。

△ 一群高中生嘻嘻哈哈從大片玻璃窗外走過，吸引柯騰的目光。

△ 柯騰正在用筆電寫小說，桌上放了海賊王與獵人的漫畫。

△ 柯騰看著窗外高中生。

旁白：我的小說放在網路上沒什麼人在看，也沒有出版社要。我想每個人都有每個人
 的際遇吧，而我……人生就是不停的戰鬥嘛！

| S｜94 | 時｜無 | 景｜沒了 | 配樂｜沒了 |

△ 好吧，周杰倫我還是很愛你。

| S｜95 | 時｜白天 | 景｜汽車展售場 |

| 配樂｜飛龍在天（民視經典連續劇主題曲） | | 人｜老曹，客人 |

△ 老曹看著車後照鏡裡的自己，往後梳著賭神油頭。

某業代聲音：老曹！客人！

老曹：（朝氣十足）沒問題！

△ 西裝筆挺的老曹在車廠路邊，為客人介紹車款。

老曹：業務都很會說話，不過你聽，引擎的聲音是騙不了人的，沒改之前輕輕一踏聲線就這麼飽滿，是不是？實際上路後，等轉速上了兩千，馬力更是隨傳隨到，喜歡的話，我們立刻開一段看看？

旁白：一年又一年，這個世界持續被很多人改變，我們也都長大了。

旁白：老曹退伍後沒去科學園區，反而跑去二手車廠賣車。他是天生好手，平均每兩天就可以賣出一台車，嚇死人了。

S｜96	時｜無	景｜圖書館	
配樂｜飛龍在天（民視經典連續劇主題曲）			人｜該邊，美女高中生

△ 該邊在圖書館走來走去，一看有美女，走過去要變魔術。

△ 兩個美女高中生被該邊的魔術逗得哈哈大笑。

△ 旁白：該邊考上公務員，在永和市立圖書館當行政課員，每天都在騙小美眉。

該邊：妳看喔，看仔細喔，這一手裡面沒東西，這一手也沒有，都沒有喔，一，二，三……哇！哈哈哈哈哈！

S｜97	時｜白天	景｜路邊	
配樂｜飛龍在天（民視經典連續劇主題曲）			人｜阿和

△ 阿和睡在車上的疲累模樣，臉色有點滿足，身子哆嗦抽動。

△ 車窗打開，一隻手從裡頭伸出，將盛滿尿液的寶特瓶往外倒。

△ 電話一響，阿和趕緊發動車子。

阿和：好！沒問題沒問題，我半個小時就到。

旁白：阿和那個胖子在當保險業務。很喜歡開車的他，平均一天有十二個小時都在車上。雖然有點狼狽，但他一定會成功的。畢竟他可是我們之間唯一追到過沈佳宜的人啊！

S｜98	時｜白天	景｜彰化銅板燒肉店	
配樂｜飛龍在天（民視經典連續劇主題曲）			人｜勃起，勃起父母

△ 勃起在家門口，拿著大行李箱，與勃起父母道別。

勃起媽：要好好照顧自己啊。

勃起：好，放心啦。

勃起媽：（母愛飽滿）如果念不會，就儘管回家，喔！

勃起：媽，妳不要亂講話啦！

勃起媽：跟你説真的啦，念不會就回家！媽媽不會罵你，喔乖！

勃起：媽！

旁白：勃起大學畢業後，先去當兵，然後立刻飛美國念碩士。勃起的英文很爛，我真
　　　不知道他哪來的勇氣去美國玩大冒險，大概真的很想換個國家打手槍吧。

S｜99	時｜無	景｜彎彎簽書會，電視上的彎彎廣告
配樂｜飛龍在天（民視經典連續劇主題曲）		人｜彎彎

△ 插播彎彎的紀錄片片段。

旁白：胡家瑋，本來在廣告公司上班，過著很歡樂的上班族生活，前一陣子竟然陰錯
　　　陽差靠MSN的插圖大受歡迎，從此有了另一個名字，叫彎彎。現在打開電視，
　　　就可以看到那一個超白痴的光頭人……這個世界！還有天理嗎？

S｜100	時｜白天	景｜機場空景，任一城市馬路
配樂｜飛龍在天（民視經典連續劇主題曲）		人｜柯騰

△ 中正機場，飛機起飛。

△ 柯騰在馬路上停紅綠燈，抬起頭，一架飛機掠過頭頂。

旁白：勃起這一飛，兩年又過去了。

S｜101	時｜白天	景｜沈佳宜與阿和曾約會過的咖啡店
配樂｜手機的飛龍在天鈴聲		人｜柯騰

（承接場93，也就是説，這一場就是場93最後的咖啡店）

旁白：當勃起把外國學歷騙回台灣的時候，我接到了一通電話。

△ 手機響起，鈴聲是飛龍在天，柯騰正坐在阿和曾坐過的位子上。

△ 手機拿起。

沈佳宜：（電話聲音）老朋友，在忙嗎？

柯騰：當然忙啦。

沈佳宜：不管，有件事，第一個要告訴你。

柯騰：怎樣，有空讓我再追妳一次了嗎？

沈佳宜：這次恐怕不行喔。

柯騰：為什麼？

（空間裡其他聲音抽空）

（柯騰眼睛，嘴角上揚的特寫）

S｜102　　時｜白天　　　景｜柯騰房間　　　　　　配樂｜

人｜柯騰，阿和，勃起，紅蘋果

△ （呼應場1）柯騰站在鏡子前，穿西裝，打領帶，擦皮鞋，若有所思地看著桌上的一
　　顆紅蘋果。

△ 背後出現清晰的友人身影。（注意，場1友人模糊）

阿和：快一點啦！今天大日子耶！

勃起：你該不會想讓新娘子等你一個人吧？

△ 柯騰微笑，拿起蘋果咬一口。

△ 蘋果旁的單隻手套。

S｜103　　時｜白天　　　景｜宴客餐廳

配樂｜人海中遇見你（殷正洋，或請樂團在婚禮重唱）

人｜阿和，該邊，老曹，勃起，柯騰，彎彎，學校老師斟酌，沈佳宜，新郎

△ 進到婚禮會場，遠遠就看到該邊跟彎彎、老曹站起來揮揮手。

△ 杯子交碰的特寫，大家熱烈慶祝團聚。

△ 每個人的額頭上，都畫了一個青筋爆裂的痕跡。

彎彎：後悔說以吧，當年我這麼好追，你們卻統統跑去追沈佳宜。

大家：是喔（敷衍）。

該邊：那我現在追來得及嗎！

彎彎：你最爛了啦！

勃起：老實說以前我沒認真追過沈佳宜，我是看大家都喜歡她才跟著湊熱鬧，比起
　　　我，你們這些人真的很丟臉，現在沈佳宜都變成別人的新娘子了，你們竟然還
　　　有臉來參加婚禮，真的是……

老曹：我聽你在喇叭。

阿和：好歹我也曾經追到過好不好？

柯騰：那是詐胡。

該邊：對了對了，我們來打個賭。

阿和：賭什麼？

該邊：我們猜拳，最輸的那一個人，等一下要在新郎新娘進場的時候，伸腳把新郎絆

倒！

（所有人哈哈大笑）

彎彎：你們這樣太壞了，一點都不懂得祝福！

柯騰：妳不懂啦，如果你真的非常喜歡一個女孩，就會知道，要真心祝福她跟別人永
　　　遠幸福快樂，根本就是不可能的事啊。

勃起：有道理。我們這種背後放箭的才是真愛。

△ 此時燈光暗下，音樂響起，新郎新娘進場（慢動作），大家鼓掌。

△ 彎彎感動到哭了，拿起該邊的手往自己的臉上擦眼淚。

△ 柯騰看新娘看傻了眼，慢動作時間開始。

△ 親娘在與此餐桌錯身而過的瞬間，與柯騰四目相接，微笑。

△ 四周漸漸無聲。

旁白：我錯了。原來，當你真的非常非常非常喜歡一個女孩，當她有人疼，有人愛，
　　　你會真心真意祝福她，永遠幸福快樂。

S｜104	時｜白天	景｜宴客餐廳	配樂｜

人｜阿和，該邊，老曹，勃起，柯騰，彎彎，學校老師斟酌，沈佳宜，新郎

△ 服務生收拾著餐桌，拖地的拖地。

△ 新郎新娘站在大廳門口發喜糖，賓客輪流合照。

△ 大家面面相覷，產生默契。

該邊：新郎大哥，打個商量？

新郎：什麼商量？

該邊：我們紅包都包這麼多……想親新娘，不知道可不可以！

新郎：新娘說好，我沒問題啊！

新娘：（笑）好啊。

眾人：好耶！（拍手，摩拳擦掌）

新郎：等等！要親新娘可以……但是！你們等一下想怎麼親新娘，就要先怎麼親我，
　　　這樣才公平喔！（故作玩笑狀）

勃起：沒聽過來賓親新娘還要過關斬將耶……

阿和：還有這種的喔。

新郎：那我也沒辦法（聳肩）。

彎彎：哈哈，你們打的如意算盤……

柯騰：（衝上，緊緊抱住新郎猛親）

222

最美的，
徒勞無功

In Vain
but
Beautiful

（新郎不斷後退後退後退，一路撞倒桌上的飲料、椅子等，直到新郎的背撞上了桌緣才勉強停住，柯騰越親越用力，進入多年前的回憶）

S｜105	時｜多重	景｜多重

配樂｜絕對要卡農（鋼琴複合交響樂等級的版本）　　　　　　人｜多重交替

△ 以下回憶畫面剪接已拍攝過的場次但不同的詮釋角度，男女主角的情感大爆發。

△ 以沈佳宜的視角回顧兩個人感情增溫的每一個階段。

△ 柯騰趴在桌上睡覺，沈佳宜用原子筆刺背，柯騰吃痛回頭。

△ 沈佳宜看到書本上的那一句話，看向窗外，柯騰舉起椅子狠狠地跳。

△ 晚上，沈佳宜在黑板上寫東西教柯騰數學（務必是排列組合），柯騰低頭苦思，沈佳宜不自覺充滿愛意地看著柯騰。

△ 晚上，大雨，柯騰騎著腳踏車去剪頭髮，沈佳宜回頭後一直在笑。

△ 沈佳宜在鏡子前綁馬尾，很在意地東看西看，擺出許多電力十足的可愛模樣。

△ 畢業典禮，沈佳宜在台上致詞時一直看著柯騰。

△ 柯騰、老曹、勃起、阿和、該邊與沈佳宜在走廊上半蹲。

△ 大家在海邊嬉笑，訴說夢想。

△ 沈佳宜聯考失利大哭，柯騰安慰。

△ 沈佳宜在火車上用力嗅著蘋果衣服，幸福地笑著。

△ 沈佳宜與柯騰在鐵軌上慢慢行走。

△ 黃昏，柯騰與沈佳宜在平溪放天燈。

△ 921地震當晚，柯騰與沈佳宜講電話。沈佳宜說完電話，閉上眼睛，將手機放在胸口。

△ 晚上，系館地下室激烈的自由格鬥賽，柯騰看著人群中的沈佳宜。沈佳宜不忍心看，終於別過頭去。

△ 天燈上沈佳宜寫的一個好字冉冉升空。

△ 音樂中止。

旁白：如果，生命有中好多個如果。如果那一天晚上，我把握住那一個萬分之一的如果……

（格鬥賽結束的雨夜，柯騰回到沈佳宜旁邊道歉，為沈佳宜擦去眼淚，沈佳宜破涕為笑）

柯騰：對不起，是我太幼稚了。

△ 音樂響起，波瀾壯闊。

△ 迴旋鏡頭越來越快，柯景騰與沈佳宜擁吻的虛擬投入畫面。

△ 旋轉，旋轉，旋轉，四周無人，只剩在生命中緊緊擁抱、卻又錯身而過的兩人。不是命運，而是選擇。

△ 回憶持續。

S｜106	時｜白天	景｜宴客餐廳	配樂｜

人｜阿和，該邊，老曹，勃起，柯騰，彎彎，學校老師斟酌，沈佳宜，新郎

△ 柯騰與新郎的嘴唇分離，幻境結束歸於現實。

△ 新郎呆呆站在當場。

△ 眾人轟然撲倒新郎，接力輪流親吻新郎，新郎整個剉到，新娘笑到流淚。

△ 沈佳宜笑著擦掉眼角的淚水，柯騰頑皮地燦爛地笑，相視。

△ 沈佳宜的數學課記憶畫面。

△ 數學老師在教排列組合的座位問題。沈佳宜心中口白：誰跟誰坐在一起，怎麼可能有這麼多排列組合？我只想坐在柯景騰的後面。

柯騰：那我就繼續幼稚下去囉！

沈佳宜：一定要喔！

△ 收禮金的桌子上，柯騰的紅包上寫著：新婚快樂，我的青春。

S｜107	時｜白天	景｜大魯閣打擊場	配樂｜

人｜阿和，該邊，老曹，勃起，柯騰

△ 此場與下一場畫面互相切換。

△ 大家人手一瓶竹炭水。

△ 打擊練習場的電視上，正播出王建民第一次登板大聯盟，主投多倫多藍鳥隊（播報聲音即可）。

△ 還穿著正式襯衫的大家捲起袖子輪流打擊，用力揮棒，好像要拋下什麼。

該邊：柯騰，有沒有想過把我們的故事寫成小說啊？

柯騰：早就想了，只是還沒想到書名，沒辦法開頭。

老曹：要寫的話，要把我寫帥一點啊。

勃起：打手槍那件事可不可以不要寫？

柯騰：一定寫。

該邊：順便幫我徵女友。

阿和：你不是要追彎彎嗎？

該邊：嘿嘿，都追啦！

△ 滿身大汗的柯騰凝視著球，凝視，凝視。

△ 柯騰閉上眼睛。

△ 柯騰嘴角微微上揚。

△ 柯騰用力揮棒。

S \| 108	時 \| 白天	景 \| 可見外景的咖啡店內	配樂 \|

人 \| 柯騰

△ 此場乃是上一場柯騰閉眼所看見的畫面。

△ 柯騰閉上眼睛，思忖，敲打鍵盤，鍵盤聲飛快，節奏井然。

△ 與記憶畫面重疊，手搖式粗糙拍攝畫面。

△ 柯騰閉上眼睛。

△ 電腦螢幕顯示：座位前，座位後。男孩衣服背上開始出現藍色墨點。一回頭，女孩
　 的笑顏，讓男孩魂牽夢繫了好多年，羈絆了一生。

△ 柯騰笑了。

△ 電腦螢幕顯示：那些年，我們一起追的女孩。

△ 柯騰用力揮棒。

△ 全劇終。

最美的，
徒勞無功

In Vain
but
Beautiful

17歲，32歲。
我得向你說一聲謝謝，你得回我一個抱。
……拐了一大彎，我們都回到了故事開始的地方。

ACTION！

Chapter 09.

劇本10.6版，編導解說

最美的，
徒勞無功

In Vain
but
Beautiful

其實劇本版本還有很多很多，就是修修加加減減，過程差異不大，但每一次的演化都很有意思，箇中考慮的層面有執行上的效率問題，也有資金上的障礙問題，當然最棒的還是，我為電影的節奏想出了更好的呼吸。

現在就讓我們直接刺入最後終極版的──10.6謝謝全世界版。

這個版本我一直修改到拍片的前三天，才依依不捨地定案。

在這個終極版木裡的劇本解釋，除了繼續先前的邏輯結構，我也會多寫一些雜感、對劇本裡小物件的情感、乃至拍片的一些有趣小事。反正這本劇本創作書大概是我針對「那些年，我們一起追的女孩」這一段旅程所記錄的最後一本書了吧。

第二場，有些場次的內容乍看變動不大，但仔細逐句檢視，就會發現我悄悄地改變了分鏡，比如這一場，我就將旁白提到的明星演唱的畫面刪除，在這個階段我已經知道自己只會使用柯騰騎腳踏車上學的畫面順過這一場。

不過有一點我自己必須好好檢討的是，原來張惠妹並沒有五度五關獲得五燈獎的冠軍，她在最後一首歌戲劇性地落敗。我的錯誤記憶真是欺騙了我自己，就連這一段重要的序場旁白也會寫錯！

更扯的是！整個劇組沒有一個人發現這個錯誤！

第三場到第六場，我已經簡化了大家上學的過程，刪去鏡頭飛到每個人家裡的那些畫面。如果我是拍電視劇，有很多集數讓我消化，那麼，是的，我會拍全部，通通拍，把底片都拍光。

但我今天拍的是電影，所以刪去讓節奏拖遲的東西是很必要的。

第六場裡，老曹制服上的學號名字用畫面方式不斷改變，是執行導演廖明毅聰明的建議，至於那一場的鏡頭運動則是我的想法。這一段在電影院裡的笑果出奇驚人，觀眾都笑翻了，可見台語粗話是一種很神奇的語言。

附帶一提，其實我沒有特別喜歡Grant Hill，因為他太乖乖牌了，我比較喜歡霸氣一點的球員，比如髒髒的Rodman我就很喜歡，渾身刺青的他跟Malone那一段互相拐來拐去拐到一起摔倒的畫面堪稱NBA經典。

第七場，我讓柯騰手中拿的小本的少年快報，其實不符合當時的時空。

柯震東手中那本少年快報，實際上是我國中時期的盜版產物，但我明明知道不符合時空還是用了，因為大本的少年快報、或是寶島少年、或是TOP，其規格跟現在的版本差不多，比較難在第一時間讓觀眾感受到「這是一部老時空的電影」。

我故意做出錯誤陳設，很多人恐怕不相信吧。但故意搞錯的不只少年快報，玫瑰之夜的節目年代我也故意誤植了，尤其是太極峽谷的靈異照片，印象中其實是我國中一年級發生的事。但該節目跟該照片太經典了，具有瞬間喚醒大家沉睡記憶的功能，所以我還是硬幹到底。

既然我是明知故犯，所以我欣然接受大家的考據與指正甚至批判，因為我的確犯了考據上的錯（而非劇組犯的錯）。

我說了無數次，那些年是一部觀眾拍給觀眾看的電影，身為一個很喜歡看電影的觀眾，我用我的喜好決定了我允許自己犯下哪些錯，去換得犯錯得到的報償——貨真價實的時光倒流感。

第七場結束在該邊被橡皮筋攻擊鼠蹊部，這顆橡皮筋飛梭的鏡頭運動花了我們好多功夫，也花了不少費用在後製特效上。為此我還在籌備電影期間賣了一件蘋果戰鬥T，去籌募電影特效所需的花費。

這個鏡頭畫面看起來有點霧霧的，因為探針鏡頭有器材上的規格限制，畫素不夠。總之還是錢不夠花的錯，哈哈。

第九場，我們在拍攝前只是想拍上課打手槍，但沒有想到要拍老師耍風騷的幻想畫面，但我拍完了柯騰與勃起的手槍舞之後，還有一些時間閒閒沒事幹，於是我特別商請飾演國文老師的高麗紅為我們加演這一段。

高麗紅聽到這場加戲的內容，沒有反對也沒有掙扎，但也小小害羞了一下，十分可愛，只要求我們放點音樂讓她表演時不要那麼尷尬。高麗紅表演學生幻想世界裡的風騷老師的時候，真的非常專業，落落大方毫不扭捏，但我一喊卡，她的臉馬上漲紅，還害羞地亂笑亂叫，真的是非常可愛的演員啊！

第十場，我請李組長演出導師這個角色的時候，我特別要求李組長不要進行人有深度的角色揣摩。我喜歡找他演，就是因為李組長就是李組長，所以我請李組長唸台詞的頓錯感就完全依照鄉民所熟悉的玫瑰瞳鈴眼李組長，那樣最棒，最有效果。

台灣觀眾在看這一場戲的時候，當然會覺得很好笑，但我在香港跟新加坡混在一般觀眾裡看那些年的時候，觀眾一樣覺得李組長很好笑，倒足讓我滿意外。

李組長，我的下部電影還是希望看見你！

第十三場，我乾脆叫柯震東模仿周星馳（或者應該說，模仿經常幫星爺配音的石班瑜）誇張的口吻，去調戲彎彎。

這一場柯震東演得很好，可見這種賤賤台詞跟他的內心世界也是有搭到！

第十四場，很多網友指正出，這兩人腳踏車底下的騎士暫停人形圖案，是近年的產物，而非來自當年時空。

嗯，雖然我常常故意犯錯，但這一個細節我還真是不知道，對於這種不是故意犯錯的錯，我倒是覺得蠻抱歉的。估算之外，屬於真正的失誤。

最美的，
徒勞無功
In Vain
but
Beautiful

第十六場，很多人都問我，我是不是在家裡真的都不會穿衣服？

答案是，冬天會穿衣服！！不然不是會活活冷死嗎！！

至於夏天的話，現在我一個人住在台北的房子裡，洗完澡出來還真的會有很長一段時間都是赤身裸體地在家裡活動，不僅天然，還可以省冷氣，等到我覺得有必要去穿條內褲的時候再去穿內褲。（……什麼叫有必要穿內褲的時候？）

我覺得讓主角柯騰有一個家庭背景的出現，會讓這個電影更有血肉，不要只是談戀愛跟校園那麼單薄。

也就在寫了這一場後，我發現從柯騰低頭吃飯，旁白順著剛剛與爸爸的對話聊到他的好友們是如何追求沈佳宜的，很自然地順場，也有場景多元化的功能。

第十九場，在電影裡，彎彎自己加了一句馬後砲對白：「好啊好啊……Air Supply是誰啊？」加得非常好，笨笨的很討喜。

我好像說過了？那個彎彎跟蔡昌憲如果真的在一起的話，結婚那天我包一包砸到人會腦震盪的大紅包好了。

第二十一場，後來處理這一場的時候，我在終極板的劇本加了柯騰含意很淺地看著衛生紙的畫面，更讓他赤身裸體去關門，帶著一點點鹹濕的趣味。

我很喜歡這種處理方式，因為很抱歉我就是這麼沒水準哈哈。

第二十二場，李維維好漂亮。

第二十三場，比起之前的版本，我在劇本裡加了沈佳宜露出一點點開心的表情的細節。此時的沈佳宜，開始變得有一點點的可愛了。

第二十四場，在彰師大附近的文具店拍這一場戲的時候，有一個真正的店員大嬸站在我旁邊偷看導演螢幕。
我們拍戲，她看得很有趣，忽然她開口問道：「這個女生是女主角嗎？」
我說：「對啊，她叫陳妍希。」
大嬸大讚：「她好漂亮喔！」

我隨口胡扯：「對啊，她是我的女朋友。」

大嬸猛誇：「導演！你的女朋友真的很漂亮耶！」

我當然點頭：「對啊，不然怎麼當我的女朋友咧？哈哈哈哈哈！」

我真的好嘴砲，幸好蘋果日報記者沒有在旁邊。

比較一下8.2的版本（第四十八場）與10.6的版本（第三十五場），我已經將這一場以對話為主的戲濃縮剩三分之一。失去了一些有趣的小情節，但節奏輕盈很多。

其實我現在重看劇本，心情是有些複雜的。

如果！

我是説「如果」！

如果再讓我拍一次電影，這一段我會試著將柯騰誘導沈佳宜塗鴉在勃起的書包上的情節拍出來，但我會努力找出調節奏輕快的剪接法。

但時光無法重來，所以我決定不要想東想西了。我覺得當初我幹得好（……心虛）。

第三十八場，這一場是我的惡夢，但我現在還是不想提惡夢。

我想天外飛來一筆，提提置入性行銷。

那些年這部電影，幾乎沒有置入性行銷，這一場廁所聊天戲出現非常明顯的泰山仙草蜜，是因為我真的很喜歡喝泰山仙草蜜，不是因為廠商贊助。

由於真的非常少人看好「那些年」的票房前途，我們在籌備與實際拍攝、乃至全片後製完畢為止──剛剛我冷靜回想了十分鐘，在我的印象中，好像沒有一家廠商給我們實質的贊助費，讓我們在電影中出現他們的商品。

我拍柯騰在晚自習時狂吃維力炸醬麵，是因為我很喜歡吃維力炸醬麵。我喜歡喬丹球鞋，所以我讓老曹拿著牙刷刷喬丹球鞋。我喜歡吃肉圓，所以我拍了我家旁邊的肉圓店（對了，阿璋肉圓請了全劇組一百顆肉圓，謝謝！）。

一切都很單純。雖然這份單純不是我當初期待的。

我期待的，當然還是有企業贊助，讓我們預算充沛，拍起來更游刃有餘，大家每天吃的便當也可以多點變化，突然多出一隻雞腿之類的。

但我們去洽談廠商贊助的時候往往碰了一鼻子灰，廠商經常這麼回應：「我們的商品在電影裡出現的時間那麼少，幾秒而已，還不能規定你們要怎麼拍我們的商品，那為什麼我們要贊助電影呢？電視的話，如果收視率不高，至少還會重播好幾次，我們的商品就有機會被注意到，但觀眾只會進電影院看一次電影，而且還很可能不會進去看。所以抱歉謝謝請加油。」

我寫這一段並不是在抱怨廠商目光短淺，因為廠商有廠商的商業邏輯，沒有一家廠商應該為我的夢想買單，而的確，有太多太多台灣電影，就跟這些廠商所估計的，觀眾根本不會買票進電影院看，有什麼商品曝光效益都是騙人的，劇組去談置入性行銷，不過就是去請廠商日行一善。

但我很希望，那些年在票房上的重大成功，可以讓廠商對電影多點信心，讓我，甚至是其他的電影導演，在拍攝電影的時候可以有更多商業資源運用，最後得到更棒的電影品質，雙雙勝利。

第四十場，這一場分成兩段，一段是柯騰邊吃泡麵邊拿情書給沈佳宜，另一段則是泡麵吃完後，柯騰跟沈佳宜定下月考成績賭約。

我寫的那封情書內容，其實是拼湊了當時很流行的英文情歌的歌詞，這種拼湊就是當時情書的經典格式——愛用英文充前衛，卻又字彙貧乏只好借助流行歌曲裡的副歌歌詞。這是最糟糕的告白信，讀者戒慎。

第二段兩人定下賭約的過程，沈佳宜從頭到尾都沒有回頭看柯騰，我喜歡這樣的設計，讓沈佳宜的表情只做給觀眾看（同理，兩人在平溪走鐵軌那一段戲亦然，我鍾愛無法從對方表情判斷對方內心世界的劇本）。

我覺得這一場戲陳妍希演得超好，尤其那句：「隨便啊，反正又不可能。」講得真是又驕傲又甜美，甜美到，即使柯騰沒看見沈佳宜的表情，也重重被電到。

……我也被電到！

第四十一場，對應到8.2版本的第五十五場，我已經在黃舒駿的戀愛症候群快節奏的配樂底下，寫出更多可供剪接的分鏡。

跟鄰居對罵英文的那一段，在導演組的分鏡會議上，我已經給了分鏡段落的指示。而廖明毅也提出我們可以採用慢格攝影的方式，去捕捉柯騰在房間裡不斷努力用功讀書

的零碎畫面。然而我在劇本裡寫到的指針越走越快的時鐘，則在分鏡會議上就以「太老套」的理由被大家否決。

第四十二場，回想起來其實很好笑，我跟兩位執行導演針對這一場裡，沈佳宜高高舉起的手要何時放下，小小吵了一架。

兩位執行導演一致認為，沈佳宜舉手一下下就可以放下來了，理由是一直舉手並不自然。我則認為沈佳宜應該持續高高舉手不要放下，理由是我喜歡沈佳宜一直高高舉手的模樣，感覺耀武揚威，驕傲得很可愛。

十幾分鐘的辯論之後，暫時沒有結果，如果要進行投票的話我不甘心，因為我一定馬上以一比二輸掉這個我想要的鏡頭。

氣氛有點僵硬，副導小子提議兩個版本都拍，總是比吵架更節省時間，但那時我終於開口：「因為我喜歡那樣。」

嗯，我從沒在拍片時說過：「因為我是導演」這種話，所以「因為我喜歡那樣」大概是我拍那些年時說過最機歪的話了。也因為我坦然說出我的理由是基於喜好，而非邏輯上的理由，所以不用辯論了，大家就讓沈佳宜的手高高舉起來演完這場戲。

這樣瀕臨投票的尷尬情況不止一次，每次的氣氛都有些拉扯。

喜好，是一種直覺，但恐怕也是一種最霸道的決定因素。

很多時候，說出口的理由只是拿去說服別人的一種話語，充滿了可供辯論元素的理性，但心中真正琢磨的，卻是情緒性的喜好，導致創作上產生莫名其妙的偏愛。

我覺得這並沒有什麼不好，別人的意見照聽、照樣仔細思考別人的意見是不是更好更棒，但最後要不要採用，還是要看自己的偏好是不是真正被動搖了。

因為創作的過程，就是一連串創作者恣意展現他的偏愛的自覺與重組，沒有偏好、或不敢表達內心偏好的創作者，根本不被這個世界需要，因為沒有偏好的創作者根本談不上特色，根本建立不了風格。有時候我們得為自己鍾愛的偏好冒險。

真的，每個人都有自己在意的偏好，沒有誰的好誰的不好，但這次導演是我，所以劇組裡的大家給我的偏好最大極限的容忍與尊重，謝謝。

真的謝謝。

第四十四場，我們在拍攝下雨騎腳踏車戲的時候，拍攝現場周圍擠滿了圍觀民眾，讓我覺得很high。

畢竟我的鄉親父老們可能一輩子都沒有看過拍電影，他們一定很好奇，現在有一場故事發生在彰化，而電影活生生在大夥熟悉的街道拍攝，民眾肯定想瞧個仔細。所以我

只有交代圍觀的大家要保持安靜，沒有清場叫鄉親走。
結果我不斷收到鄉親送過來的冷熱飲料，讓我又是一陣雞皮疙瘩的感動。
希望彰化的鄉親們，你們以這部電影為傲。

第四十六場，這場戲除了馬尾超正外，主要是想紀念一下我國中時候的午餐方式。
那個時候班上的好學生，中午都乖乖訂便當吃便當，但我常跟隔壁班的壞學生（現在
想起來也沒有很壞）一起在福利社前面的石椅上吃肉粽，將小包的甜辣醬用牙齒咬破
一個洞，醬汁淋在有些燙手的糯米上，然後覺得自己不乖乖跟大家一起在教室李吃便
當實在很壞。不睡午覺在教室外面遊蕩更壞。
而井上雄彥猝死的謠言則發生在我高二階段，畢竟進了全國大賽後，灌籃高手的風格
忽然變得細膩很多，單一球賽的分鏡量也暴增（一場比賽可以畫一個學期！），加上
櫻木花道又搞了一個新髮型，所以大家開始傳出版社秘密搞了十幾個助手合力完成井
上雄彥遺作的秘密計畫，還說日本那邊早就人盡皆知。
古怪的傳言更有宮城良田最後出車禍死了（也有一說是三井壽）、流川提早去美國打
籃球了之類亂七八糟的耳語，當時沒有網路可以迅速跨海查證，主流媒體也不鳥我們
到底喜歡看什麼漫畫，所以謠言越傳越熱。
但我自始至終都相信井上雄彥只是單純的突然變強罷了，畢竟，對一個強者來說，製
造奇蹟也是人生的一部分啊！

第四十七場，這一場戲除了給予第四十八場戲一個合理的切入口外，就剩下我想惡搞柯震東的後腦袋上的那一塊軟軟似陰囊的怪東西了。

後來時間來不及，拍攝當天太陽即將下山，走廊快沒光了，導演組合力說服我不拍這一場也無所謂，改成別種方式讓氣勢兇狠的教官直接在教室裡登場。

我想了想，這場戲最簡單最扼要最偷懶都要拍三顆鏡頭：眾人嬉笑走路的中遠景（直到走進教室）、教官與班長的中景、眾人嬉鬧的胸前特寫。最好還要加上教官皺眉的特寫……好吧共四顆鏡頭，閃都閃不掉。

於是廖明毅跟雷孟跟副導小子跟攝影師阿賢，合力設計了同學拉窗簾的教室內簡單分鏡，咻咻咻就解決了場次之間銜接的節奏問題。

但當然了，也因此失去了一些東西。

不過我覺得那一天導演組做了正確的判斷，在結果論上，他們也用很俐落的分鏡證明了他們的判斷不僅正確，還很有效率上的價值。

第四十八場戲，我重申，是誰偷的錢我根本沒設定，也沒想過需要設定（因為我不打算發展後續，所以沒有揪出兇手的必要性，我又不是拍柯南大戰金田一），但基本上偷錢的人即使在班上，也不在這幾個主要角色之中，否則我一定會給他一個臉部特寫，暗示再暗示。

PTT電影板鄉民不要再懷疑彎彎了，彎彎神色恐懼地附和沈佳宜，說：「對啊……再繳一次就好了嘛……」並不是暗示觀眾她就是小偷，而是！

彎彎！她就是一個膽小鬼！

大家都義憤填膺相挺的時候，彎彎她選擇了可愛的小龜縮！

她！不！是！小！偷！

對了，這一場大家書包又丟又砸又扔了好幾次，辛苦教官了。

第四十九場戲，有些遺憾，這場經典的集體半蹲戲沒有放彎彎進來，因為我想強調沈佳宜與眾男生之間忽然拉近的關係，如果彎彎 起罰半蹲，就會多出幾句她與該邊互相抬槓的搞笑對白。

但這個時候我不想要有這樣的對白，也不想要沒有對白的彎彎因此被這些臭男生給冷落（人家都很好奇平常當慣好學生的沈佳宜，偶爾變成壞學生的心靈打擊），所以我沒有將彎彎放進這一場。

如果時光倒流，我會窮極我的智商，將彎彎毫無勉強地放進半蹲中的大家裡，讓這個海報等級的畫面更完整。

但時光無法倒流，所以我現在不想花時間寫一個足以解決這個問題的劇本。

哈哈，當時不夠強嘛。

第五十場戲，前面說過我不拍這一場戲的理由了，因為我在拍大家半蹲戲的時候，意外發現用音樂過渡第四十九場與第五十一場的剪接方法。

所以囉，殺青當天明明有時間拍第五十場戲的，我卻寧願提早兩個小時收工，因為沒有導演會拍任何一場明明知道會被剪掉的戲……浪費大家約會跟打手槍的時間嘛！

第五十一場，在精誠中學拍攝畢業典禮戲的時候，劇組神經非常緊繃。

那時是我們拍那些年的第一個大場面，臨演超級多，幾乎是精誠中學高一跟高二所有的學生，但我們只有一個上午的時間可以拍攝，時間一到，只留下約定好的六個班級，其餘的大家都要回教室上課，我們也就只能拍個屁。所以要狂搶時間。

這一場要畢業生大合唱驪歌的群戲，一開始學弟妹們唱得很沒感情，又有詭異的笑

場，於是我拿起麥克風，向全場學弟妹們娓娓道來，從精誠畢業十五年後，學長我為什麼堅持要回到母校來拍那些年？

因為我在這裡認識了一個影響我一生的女孩子，我希望有一天她在電影院裡看到這一段故事，眼睛裡映射的，都是精誠中學校園的實景。她一定會很感動，很感動，很感動。這就是我回來精誠拍片的理由。我相信未來，大家在這個學校裡都將留下非常美好的回憶，你也會在這裡，在精誠，愛上一個男孩，或女孩，也許你在離開學校前還是沒有勇氣向她告白，從此你一輩子得不到答案，所有關於你們的故事，通通都留在這個學校裡了。這就是青春，而現在，我們要向這段青春說，珍貴再見。

我講完了。大家唱驪歌，一把眼淚一把鼻涕的唱。

中午過後，原本只該有六個班級留下來繼續支援拍攝，午休過後，幾乎所有班級都自願留下來參與，讓我們的鏡頭始終充實飽滿。

謝謝學弟妹們，你們很愛我，很愛這個故事，我知道。我都知道。

最美的，
徒勞無功

In Vain
but
Beautiful

第五十二場，我們在分鏡會議上，就已經決定將眾男生含水噴對方的瞎鬧戲，改成傳統的阿魯巴，比較生猛有力。

拍這一場的時候，柯震東的爸爸帶了一百多杯星巴克星冰樂趕來彰化探班，他一到，就看到自己兒子的老二被抓去撞樹，因為柯震東演得不逼真，我還叫敖犬他們別客氣多撞了幾次，真是有點尷尬。

彎彎在這一場戲裡表現得很自然，我知道她一直怨恨我沒給她多一點機會修正她在這一場裡的表演，好讓她表現得更棒，但我覺得她已經演得很憨很好，再演下去就會入圍金馬獎最佳新人，逼死柯震東了。

我很喜歡兩個女孩互相擁抱的畫面，那一聲畢業快樂充滿了祝福。

第五十三場，拍攝這一場的前夕我跟廖明毅起了一點衝突……好吧，本來只是一點，但後來氣氛僵硬得有點久。至於我們吵什麼就不說了，總之是鏡頭問題。但可以稍微提一下我們的合作。

我邀請兩位沒有拍過電影的好朋友擔任執行導演，而不是請已經拍過好幾部電影的導演來當執行導演，除了我很信任他們外，目的就是為了獲得真正的討論，擁有彼此最

自由的創意，不想被雄厚的老經驗壓著打、到最後只能屈服於經驗法則。

所以，我們會有衝突，大家會吵架，不會我說什麼他們都說好啊沒問題就這麼辦吧，我們的確花了不少時間在爭執上——我覺得我應該尊重這些爭執，因為他們是看得起我的度量、認為他們的意見比我的想法更好、才會認真跟我吵，畢竟他們將「把電影拍好」這個任務，擺在跟我當好朋友之上，我由衷謝謝他們堅持了這點。

而最棒的一點是，不管我們怎麼吵怎麼耍雞巴，最後一定會和好。因為好朋友有和好的義務。

倘若時光倒流，我會在教室裡加一座旋轉中的直立式電風扇，然後在講台後方多拍一顆教室的全景鏡頭，位子變多，臨演也變多。

我很高興時光倒流的話我只想做這一件事，而不是娘砲地跟廖明毅提前和好……吵架也是友情裡重要的雜質啊。

第五十四場，原本這一場戲應該發生在游泳池（我對大家一起玩水有一種歡樂的偏執），後來因為經費拮据，我很想申請到彰化縣政府文化局補助的輔導金，所以我將這一場戲改寫在彰化王功海邊（我真的偶爾會跟女友開車去吃海鮮），希望多些彰化場景可以讓我的申請書加分。

但是，就在我實際勘景過一次王功漁港那天，用導演的眼睛，而非遊客的視野，去觀察王功的拍片環境時，我發覺那裡一點也不適合玩水，因為那裡是一個真正的漁港！那裡適合夕陽下散步，適合在海產店吃蚵仔煎，但不適合一群年輕人在那邊潑水玩摔角！

怎麼辦？最後我只好冒著減少彰化場景的申請補助金危機，改成台北的白沙灣，因為那裡擁有一大片美呆了的沙岸，以及絕對可以讓人瘋狂玩水的氣氛。

幸好最後彰化縣政府還是明智地通過了我的申請，哈哈謝謝！我們肯定沒讓彰化縣政府失望啦！

這一場劇本其實應該分成三段。一段海邊戲水，一段該邊在烤魷魚攤前向彎彎告白，一段阿和試著向沈佳宜告白。我犯了一個智障的錯誤，導致三只剩二。

我只用區區一顆鏡頭，就拍掉了彎彎與該邊在烤魷魚攤的對話。當時是為了效率（太陽下山後，我們就無法拍大家一起在海邊堤防上聊夢想的戲了）所以做出節省鏡頭數的決定，致使到了剪接階段，所有人都發現這一場對話很「天然呆」的戲，節奏跟整部電影搭不起來，太拖沓，鏡頭毫無變化，到了二剪階段我只好忍痛放棄不用。

後來這一段劇情被我放進了DVD裡，但我很對不起彎彎跟蔡昌憲。如果！如果他們真的真的最後在一起了，我紅包包到像磚頭一樣無堅不摧的程度！

記得拍沈佳宜與阿和被柯騰噴水攻擊後、沈
佳宜抓起裙子跳下水的那場戲，副導小子説
這樣很容易受傷，問我要不要讓沈佳宜慢慢
爬下礁石就好了。我説，不要，因為沈佳宜
跳水會很可愛。結果妍希跳下去，腳掌馬上
就被藏在海水裡的礁石給割傷了⋯⋯妍希對
不起，我親妳一下好了。

第五十五場，大家一起説夢想的畫面，一定
會有人負責記憶一輩子。
讀過小説的人都知道，這個畫面的真實版，
其實是發生在晚上⋯⋯那一年，我們在山上
佛學營擔任小老師，等到小朋友都睡死後，
我們再拉幾張椅子到佛殿前的廣場，每個人
躺三張椅子，對著滿天星星唬爛自己將來會
成為一個什麼樣子的人。

佛學營太難拍，小朋友超難控制，這方面我一開始就不打算照原著路線走。於是我寫劇本的初稿，直覺設定這一場戲要在學校天台上拍攝，時間點則是放在剛剛被教官處罰後，大家一起吃完火鍋，肚子飽飽地瞎扯夢想。

後來我想了很久，我覺得剛剛畢業的時間點比較合適我對這一場的氣氛的想像，所以我放棄了原先的構想，推遲了這一場的時間，後來也自然而然地覺得大家在海邊玩水後聊夢想，有個青春期中場休息的感覺，這樣很好。

在黃昏下拍大家聊夢想，也讓我體會到電影人口中的「魔幻時刻」──「黃昏」的光有多麼短暫、難以捕捉，最後光線實在飄忽不定，天色越來越黯淡，我們只好出動人造燈光加以輔助，試圖延續黃昏的氛圍。後製的調光也幫了不少忙，總算勉強及格了這一場。

第五十六場，在拍攝這一場的時候，我們馬上發現一件事，那就是柯騰接起電話，高興地說：「登登登，就知道是妳！」那種熱烈的語氣，根本不像柯騰慣常跟沈佳宜打嘴砲的態度。

現場收音師郭哥也發現了，他走過來，告訴我這個語氣不對。

我說我也知道，我隨即要求全場安靜一分鐘讓我想想應該怎麼改。

一分鐘後，我跟柯震東說，電話一響，你立刻衝去接，你接起電話前的表情是很開心的，但你接起電話後的那一瞬間，馬上換成「妳到底想怎樣」的雞巴語氣，說：「喂？幹嘛？」

柯震東拍一次就OK。

郭哥總算點點頭，說：「對嘛，這樣就對了嘛。」

第五十八場，這一場的回憶全部都是雷孟的生日。

現在我要花很多時間來說說那一天發生的事，請多多忍耐。

我一直覺得，開玩笑的時候被潑冷水，很掃興很尷尬很度爛。所以我選擇朋友的底線就是，一定要開得起玩笑，不然對我這麼喜歡開玩笑的人來講，整天被潑冷水的感覺就好像是整天被踢睪丸，誰受得了？

拍電影的時候，我也常常在片場亂開玩笑，最常對劇組開的玩笑太髒太下流了我不敢寫出來，免得記者抄一抄之後濃縮成一篇沒有幽默感的新聞。但那個最常開的玩笑，最終導致我在殺青酒吃吃喝喝的現場頒獎──我花錢煞有介事地打造了七個獎盃，分別是「哈棒榜中榜」三名、「最想交的女朋友」三名，以及「最佳精神獎」一名，獎座背後的意義超級好笑，一起拍片的大家都笑瘋了。後來我也將這幾個超白痴的獎項

放在電影工作人員字幕裡面，聊以紀念。

在無數的電影宣傳訪談中，我聊過很多我在片場開的玩笑，最常說的是妍希被畫鬼臉、跟柯震東被我唬去操場脫到剩內褲。現在呢，我要說一個幾乎沒說過的大玩笑。

話說我們在拍「月台上大家各奔東西」的戲那天，正好是執行導演雷孟的生日。那一天進度非常趕，因為我們只有那麼一天，要拍完六個主要角色在月台上、以及在火車上所有的戲，而每一場戲都集中在白天，只要一沒有天光，就只能飲恨收工，擇日原地再拍。那天大家都心驚肉跳。

但，我很有義氣，再怎麼趕，我都沒忘了雷孟生日。

那天的重頭戲，也是最後一場戲，是柯景騰在月台上送沈佳宜禮物的情節，氣氛有點曖昧，可說是兩人情感漸漸明朗化的轉折點。

執行導演雷孟的工作是負責現場演員的肢體表演，他必須適時傳達我的意志與指示，但他當然也可以有自己想法的傳授（也是一種必須），責任重大，意義非凡。為了整雷孟，我得從這一點著手。

我事先跟陳妍希和柯震東說：「今天是雷孟生日，你們知道吧？」

柯震東認真地點頭：「所以什麼時候吃蛋糕？」

我正色：「吃個屁，我是要整雷孟。聽好了，等一下你們正常的部分演完，該拍的都拍好了，我就會開始透過雷孟下奇怪的命令，這個時候你們就亂演，擾亂雷孟。」

妍希寶貝歪頭：「怎麼亂演啊？」

我不知怎麼回答：「就亂演啊！」

柯震東舉手：「那我們要怎麼知道，什麼時候開始亂演啊？」

「為了避免雷孟發現，我不會跟你們擠眉弄眼，我會直接下超奇怪的命令，要你們演一些很不合理的戲的時候，就是要整雷孟！那時你們就努力亂演，然後我一直喊卡，說不定我還會亂兇你們，你們不要笑場，繼續亂演下去就對了。了解了嗎？」

妍希寶貝吃吃笑著：「哈哈哈好像很好玩耶。」（……這個寶貝不知道幾天後被整最慘的人其實是她！被畫成閃靈！）

為了穩定軍心團結一致，我也向製片小玟、副導小子、攝影師阿賢、收音師郭哥、燈光師嘉譽哥、另一個負責鏡頭運動的執行導演廖明毅都說了計謀，大家約定好要以最快速度拍好月台上的戲，然後狂整雷孟。

由於資金障礙導致籌備期超長，我們事前在製片工作室已經排演了無數次主要戲份，這一場戲也咻咻咻很快幹掉（結果就是大家在電影院裡看到的樣子）。

緊接著好戲上場。

我不苟言笑地對雷孟說：「雷孟，先不要問我為什麼，總之我現在突然想試一個感覺，雖然可能不會用，但先拍下來，我到剪接室裡再想要用哪一個版本比較好。」

雷孟點點頭：「那你想嘗試什麼感覺呢？」

「我想讓柯騰在送完禮物後，忽然鼓起勇氣握住沈佳宜的手，然後沈佳宜楞了一下，有點尷尬地掙脫，但柯騰抓住不放，氣氛突然很微妙，有點不上不下，接著沈佳宜終於用力甩掉柯騰的手，這時柯騰再跟沈佳宜說，答應我，上大學後不要太快讓別的男生追到妳，好不好，這一句。」

「……這樣好嗎？」雷孟很震驚：「這跟我們排的都不一樣。」

「我知道有點怪，但我忽然有一種這樣比較好的靈感。」我很堅定。

「那這個時候沈佳宜在想什麼？」

「沈佳宜覺得柯騰很怪。」

「是很怪。」

「所以這樣演就對了，柯騰超怪。」

「……你確定嗎？」雷孟的表情很古怪。

「嗯，麻煩你了。」我的眼睛盯著螢幕，不再看雷孟，不然我會噗哧笑出來。

雷孟只好摸摸鼻子走到兩個演員中間，傳達了我的命令。

我戴著導演耳機，可以遠遠地聽到柯震東與妍希寶貝與雷孟的對話。

「為什麼要這樣演？」妍希皺眉：「我不懂。」

真不愧是專業演員啊妍希寶貝！

「因為……因為這個時候，沈佳宜覺得柯騰很怪，所以要掙脫。」

「對啊，這樣我也太怪了吧？」柯震東完全不理解。

「因為你想把握這次的機會，可以讓沈佳宜知道你喜歡她。」雷孟努力地在他發抖的大腦裡尋求解釋：「所以你孤注一擲握住沈佳宜的手。」

「這樣真的好怪喔。」妍希露出難以苟同的表情：「我覺得這場戲很不合理，我可以不演嗎？」

「反正我們就試試看，試試看不同的感覺。」雷孟開始想逃了。

接著雷孟又展開了極為牽強的角色心理分析，真的是很可憐。

平時脾氣超好的攝影師阿賢，反常地大聲嚷嚷：「好了沒啊？都快沒太陽了，到底要不要拍啊？」

我也大叫：「演員好了沒？正式搶一個！」

雷孟遠遠大叫：「好了好了！」

我喊Action，柯震東立刻握住妍希的手，妍希胡亂掙扎，兩個人都演得超爛。

「卡！太爛了！重來！」我喊停。

我轉頭對著雷孟，還沒說話，雷孟就點點頭跑到演員旁邊。

「有什麼問題嗎？」雷孟抓抓頭。

「這真的很不合理，柯騰這個時候如果敢抓住沈佳宜的手，平溪走鐵軌的時候他的情緒反應就不會是那樣吧？這場戲真的多餘。」妍希強烈反對。

「我不知道我要怎麼演。」柯震東的眼神超徬徨。

柯震東很徬徨，但哪有雷孟無助？

「這是導演要的。」雷孟終於拖我下水：「其實我也不知道為什麼，但你們就先演吧。」

「不合理要怎麼演？」妍希再度抗議，真是太專業了寶貝！

「我真的不知道我要怎麼演。」柯震東很著急。

「你就很想抓住上大學前最後的一點相處，所以……」雷孟絞盡腦汁。

正當他們開始僵持，燈光師嘉譽哥大叫：「快沒光了啦！」

「啊是要不要拍啦！」攝影師阿賢也怒了：「雷孟快一點！」

「雷孟快一點好不好啦，妍希！柯震東！快一點！」副導小子也鬼叫。

「幹！等一下沒光了是要拍個屁！」我也開始飾演一個反常的自己。

「好了好了！」雷孟大叫，其實根本沒有好，他卻倉皇逃離演員身邊。

我再度喊開機，演員開始動作。

柯震東演得超爛，抓手的動作很猥褻，表情也很詭異。

而這一次妍希不僅亂演，還演到一半噗哧笑場，犯大忌自己喊卡。

雷孟的臉都白了。

「這真的很不合理嘛！」妍希怒了。

「導演，我不知道要怎麼演。」柯震東一臉很想哭。

「雷孟！」我大叫。

「雷孟！」阿賢大叫。

「雷孟！」小子大叫。

雷孟只好可憐兮兮地衝去，亂教一通，在大家催促之下又慌亂離開。

我喊開機，攝影機運動，兩個演員又開始表演。

這次妍希沒有笑場，但演得很不情願，敷衍了事的態度很明顯。

「卡！」我霍然站起。

雷孟很尷尬地看著我。

我大叫：「妍希！開拍到現在我沒罵過妳吧？但妳這樣真的不行！」

妍希看著我，有點委屈：「可是這不合理啊。」

我很強硬：「不合理還是要演啊！我就是想要這種感覺啊！」

柯震東再度舉手，怯生生説：「導演，我不知道要怎麼演。」

「雷孟！」

我、小子、阿賢、嘉譽哥、廖明毅一起大叫。

雷孟再度如箭射出，滑壘到演員身邊，再度展開不可思議的角色心理分析。

瞧雷孟耐著性子循循善誘的模樣、搭配妍希不置可否的冷酷表情、再淋上柯震東慌亂著急的蠢樣，那個畫面讓所有知情的人把頭別過去無聲狂笑。

不到一分鐘，所有人紛紛大叫：「好了沒啊！」、「快沒光了啊！」、「我們在搶時間耶！都最後一場了！」、「演員要專注啊！」、「到底是想怎樣！」

雷孟也動怒了，沉聲説：「給我一點時間好嗎？」

我們靜了下來，轉頭繼續狂笑發洩。

此時太陽幾乎消失，燈光師嘉譽哥説了一句狠話：「準備打燈！」

這一句話真的超恐怖的，因為要在戶外打出模擬白天的光，需要很大的燈光陣仗，意味著光是打燈就要花費一個小時以上！

雷孟一驚，趕緊説：「好了好了！馬上好了！」身形退下，留剩演員。

「演員全神貫注啊！」我不耐煩大喊：「Action！」

這時柯震東像常威一樣又色又兇地抓住妍希的手，妍希則像臉部肌肉病變的白痴一樣亂笑掙扎，我大怒：「幹！亂演！卡！」

「雷孟！」大家都怒了，齊聲召喚焦頭爛額的雷孟。

雷孟再度衝出，一臉大便。

這時副導小子終於崩潰：「好了啦！真的受不了你耶！到底是要玩多久啦！」

我哈哈大笑：「那就唱生日快樂好了……祝你生日快樂！祝你生日快樂！」

大家笑到發瘋，生日快樂歌唱得零零落落。妍希尤其笑得前俯後仰，眼淚都快笑出來了。（……再度強調，這個正在笑別人的可愛女孩兒，幾天後變成一個閃靈！）

雷孟先是一怔，隨即意識到自己被整了，哈哈大笑拍起手接受大家一起唱的生日快樂歌，他忍不住大叫：「幹啊！我就在想，你幹嘛要拍這個很奇怪的戲，我剛剛解釋到真的很想死耶！幹啊！這真的是我這輩子被整最慘，也是最難忘的生日了。」

而柯震東則一臉茫然，呆呆看著我：「所以……我們已經整完雷孟了嗎？」

這時我才驚覺，柯震東真的是貨真價實的一個笨蛋啊！

從頭到尾他都沒意識到這一場亂演就是在整雷孟，他完全投入地在想怎麼演一個很怪的柯景騰啊！原來這個大笨蛋根本沒發現我已經發動了攻勢！

我想整雷孟，意外地也整到了超笨的柯震東！！！

說真的，我一直覺得月台那一場送禮物的戲，柯震東演得不大好。

原因無他，就是那一天我為了把握時間整雷孟，沒有讓演員有多演幾次演到超棒的機會，我瞧大概沒問題、然後沈佳宜的特寫很正、無敵正、宇宙正，我就默默覺得鏡頭足夠了，快馬加鞭進入整雷孟的玩笑模式。

後來進剪接時，每次看這場月台戲每次都不順眼，在台北影業做最後定剪時，我忍不住請另一個執行導演廖明毅調出那一個場次所有的拍攝鏡頭，想重新挑選柯震東的表演，結果都差強人意。

我很無奈，廖明毅卻看得很開，他說：「沒辦法啊，誰叫那天是雷孟生日。」

是啊，好朋友，雷孟生日快樂！

第六十一場，那個胖胖女孩的名字叫「許可欣」，是小小紀念一下另一個我也滿喜歡的女孩。是的，我喜歡過很多很多女孩，不只沈佳宜，不可以嗎哈哈哈哈哈。

話說救國團那一首〈第一支舞〉真的是經典，也真的是很多人生命中的第一支舞，很榮幸它能夠出現在我的電影裡。

第六十三場，我小小提了一下我喜歡過的AV女優，但其實這幾個女優都不是同一個時期的。

這也是我故意犯下的時空錯置，理由一樣是快速營造出另一個時間世界的感覺。對我來說，電影當然不是紀錄片，而是導演的喜好百寶箱。

第六十四場，這種在公共電話前大排長龍的場景，因為手機的發明，永遠都不會出現在學生宿舍裡了，所以我將這段寶貴的記憶珍藏進電影，希望喚起每一個曾經在排隊人龍裡殷殷期盼終於輪到自己的，男孩與女孩。

話說這一段柯騰與沈佳宜的對話，實在是甜得要死，果然曖昧就是戀愛最美好的部分。

第六十六場與第六十七場中間，我在分鏡會議的時候補充了一段「約會雜景」，也就是柯騰與沈佳宜在平溪老街那一段嬉鬧，用意在於用拍極短MV的手法帶過柯騰與沈佳宜的約會。

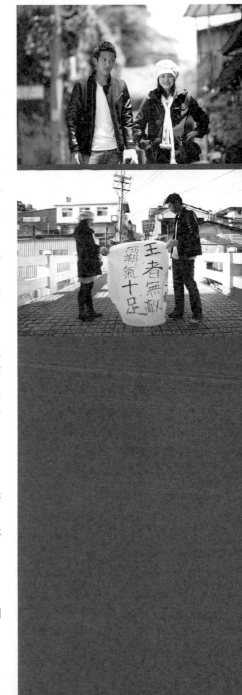

拍攝當天，我只給了非常簡單的指令，要柯震東與陳妍希盡量放開來玩，當作是真正的約會。結果他們不僅玩得很盡興，甚至玩得收不了心，所以攝影機捕捉下來的畫面真的非常自然，兩人之間的化學效應真的非常有愛。

畫面很有愛，但在拍攝的當下劇組好幾次都提醒我，要不要稍微阻止一下柯震東與陳妍希的打鬧，因為他們真的玩得很放，幾乎沒有演戲的成分，越打越兇，越鬧越吵。柯震東推打妍希完全沒留手，而妍希拚了命也要打回去，一點也不退讓。

我沒有阻止，因為我真的不喜歡潑人冷水，我選擇相信最後取得的畫面會非常生動，所以任憑柯震東跟陳妍希瘋狂打鬧。副作用是，我覺得自己好像當了一個無法控制演員的導演，這中間的平衡我還沒辦法拿捏適當。

以過程來講，我表現不佳，權威感盡失。

以結果論來說，我是對的。非常的對。

此外，原本這幾場平溪約會的戲，剪接的順序是這樣的：月台、鐵軌、老街、天燈。

但後來柴姊看了初剪跟二剪後，覺得應該將順序調整成：月台、老街、鐵軌、天燈。

走鐵軌的戲與老街約會的戲顛倒過來的理由是，兩個人打打鬧鬧後，在走鐵軌的時候安靜下來，然後在平靜的心情下放天燈，之於柯騰猜測不到沈佳宜的心境比較合理。

我覺得柴姊的提示非常正確，便請廖明毅在剪接時依循柴姊的建議重新整理。

柴姊果然是對的。

第六十八場，記得那一天我們放了好多天燈，才拍到電影所需要的鏡頭，在後製處理上，也消除了天燈冉冉升空所經之處出現的每一條天線。

這場戲其實是冬天補拍，補拍的理由我在電影創作書《再一次相遇》裡已經詳盡說過。想補充的是，補拍那一天山裡其實下著小雨，但我沒有喊放棄，劇組也就老老實實地鋪軌道、架攝影機、打燈。

直到開機的時間一步步逼近，我終於面臨一個困難抉擇：我應該立刻喊收工、或是耐心等雨停、或是即時將劇本修改成兩人雨天撐傘約會？

我真的很煩很煩，尤其妍希工作滿檔，補拍這一天是她好不容易擠出來的時間，萬一錯過了，下一次可以湊齊演員與劇組不知又是何月何日。但如果我再不喊收工，機器一開機，我就要付全天的工錢給大家。比起來，要是我當激勵亂喊收工，在大家的諒解下，我只需要付半天的工錢讓大家解散就行了。

但省錢可不是今天最重要的事，今天最重要的就是把電影確確實實殺青！

每個人都在等待導演──也就是我的決定，每一雙盯在我身上的眼睛都帶給我沉重的壓力。

我舉頭望天，雨遲遲不停。

我要改劇本嗎？改成撐傘走鐵軌會太突兀嗎？撐傘走鐵軌或許沒問題，但在雨天放天燈就絕對不合理，難道我要即時修改成柯騰與沈佳宜不放天燈的情節嗎？

我看著天，大家看著我。

正當我想一頭撞死在攝影機前時，一個綽號叫「中暑」的劇組人員，默默在白紙上畫了一隻烏龜，然後用打火機開始燒。

我問他在幹嘛，中暑說劇組在祈禱天晴時，常常會燒烏龜，我問為什麼、原理又是什麼，中暑說他哪知道。中暑的確不知道，但雨真的停了。

雨停了，放晴，我喜孜孜宣布今天開機拍攝第一個鏡頭。

到了下午在天橋上拍柯騰與沈佳宜放天燈的畫面，我才領悟到為什麼早上山裡會下雨──因為天空出現了彩虹。

拍片的第一天出現了彩虹，拍片最後一天也出現了彩虹，這是來自上天的禮物。我收下了。

那些年的幕前幕後，真的充滿了來自十方各界的祝福。

第七十一場，當天拍攝這一場戲的時候，真的是！太！色！了！

因為現場實在是太專業太色了，這一場的過程與感想我自己保留就好哈哈。

第七十三場，過程與感想我寫了太多太多在《再一次相遇》裡。

這一場戲讓我知道動作片有多難拍，也讓我深刻體會到自己的不足。如果有機會讓我拍一部真正的動作片，我一定下一百倍的準備功夫，以及聘請更多的專業武打人員支援拍攝。

電影裡沒有真正輕鬆容易的東西。

第七十四場，這是我在拍那些年唯二在現場掉眼淚的戲。

真的，我原本以為自己在拍電影的時候會猛掉眼淚，但後來發現這種自溺情緒根本不可能發生，因為拍片現場無時無刻都十分忙碌，劇組裡的每個人都有自己的活要幹，如果他們發現導演竟然在哭，一定覺得導演十分偷懶兼娘砲，所以拍片時即使有什麼感觸，我也是放在心底嘆息，而不會故作憂傷裝文青，拍片現場還常常帶頭惡作劇搞笑。

但這一場戲，我拍到沈佳宜冷冷地對柯騰說：「那你就不要追了啊！」時，我的眼淚瞬間潰堤。

就因為這句對白，毀滅了我所有的青春，我怎麼能不哭啊。

幸好大家看到我哭，都沒有來打擾我，讓我好好流了一場戲的眼淚。

附帶一堤，我寫這段劇本的時候，心中浮起的是動力火車的〈還隱隱作痛〉這首歌，大家找出來聽，或許可以感染一下當時我的心情。

第七十八場，在處理老曹騎車的畫面，我跟劇組起了一些爭執。

這個爭執是，劇組想在海邊一口氣拍攝好老曹騎車北上找沈佳宜告白（那天要拍攝剛剛聯考後的大家在海邊玩耍）的畫面，老曹沿著海岸線飆車的鏡頭會很漂亮。

我拒絕了，理由是老曹從台南騎車北上，根本不可能在他的右手邊出現海岸線，如果要出現海岸線，代表老曹是沿著花東路線北上台北——這根本不合理！

我提出地理邏輯上的異議，但劇組其他人都覺得根本不會有觀眾在電影院裡即時發現這個錯誤，也說不定發現了也沒人在意。

我說，我知道，但大家不在意，我在意。然後大家就認真吵了一整天。

其實很好笑，我不在意王祖賢的海報出現的年代不對、我不在意玫瑰之夜節目出現的時間不對、我不在意柯騰手拿的少年快報年代不對，但我卻偏偏很在意老曹騎摩托車

畫面出現的海岸線應該在左手邊而非右手邊！！

大家後來勉強順從了我，不是因為劇組其他人覺得我是對的，而是因為，我是導演。

是的，我是導演，所以電影充滿了我的在意、跟我的不在意，以及我的不小心、還有我渴望的種種貪心。

不同的導演，有各自不同的喜好，以及各自在乎的細節。

有很長的一段時間，我在劇組開會時都不斷強調我是一個將精力專注在「大絕招」上的導演，至於細節嘛，就請大家幫我注意、隨時提醒我即可。但透過這一場明明就很簡單的戲產生的爭執，讓我知道，其實我並不是一個不在乎細節的人（我常常被劇組的大家數落這點），而是，每一個人在乎的細節不一樣。

第七十九場，阿和還是去吃大便吧。

真的，阿和一直是我心中認定最可怕的情敵，所以即使在真實人生裡，是該邊追走過沈佳宜一個月（還是三個月？忘了），但在電影中我還是還給阿和一個公道，讓他追走大家的女神，算是對他的致敬。而阿和在電影中對沈佳宜毫無掩飾地自我剖析，十分厲害，對他所佔的便宜也果斷承認，這就是！真！男！子！漢！

這一場戲有一個國立台北教育大學的特寫畫面，被網友抓包出來，認為當年這間學校還是「國立台北師範學院」，尚未改成「台北教育大學」，所以我應該在後製階段搞特效，將招牌換一換，才符合事實。

是沒錯，但我覺得，我都可以叫柯震東演當年的我自己，在身高跟帥度上明顯不符合史實，一個在學校招牌上的無可奈何（沒那個錢後製啦）也就無關緊要了哈哈。

其實說穿了，就是我的錢夠多就會去做，沒錢我就自己放過自己，畢竟這個細節不是我在乎的細節，被批評考據不夠精確，也是我自己活該。

第八十場，這一場的劇本倒沒什麼好說的，值得一提的，是拍攝那一天我害副導小子失戀了，原因是我大嘴巴的網誌。噗哧。

幸好他們後來和好了，不然我都不知道自己要怎麼賠小子！

第八十三場，很遺憾，為了確實不讓影片被踢進限制級，這一場我剪掉一顆得來不易的鏡頭，就是甩在室友義智臉上的那坨精液。

說來好笑，那坨精液是美術組的正妹盧佳姍負責研發，我一本正經地告訴她我的需求：「那坨顏射的精液必須有一定程度的濃稠感，因為我要拍到精液黏在臉上，慢慢滴下的感覺，所以不可以太稀。但太濃也不對，因為精液畢竟不是膏狀，尤其打手槍的這個人最近常常打槍，太濃不合理。」然後這位正妹佳姍（真的很正）就領旨下去研發了。

最美的，
徒勞無功

In Vain
but
Beautiful

老實說佳姍到底用了哪些原料湊成精液，我不知道，但每當她研發到一個程度，就會請我跟美術組的二當家忠憲一起去看。

我看著佳姍拿著大號注射針筒，往牆壁上噴出精液後，我會給予專業級的評論：「太稀了，根本無法黏在牆壁上，重來吧。」「還是太稀了，精液這麼稀要去看醫生吧，重來。」「這個顏色太透明了，加油好嗎？」「這麼濃，完全黏著也要看醫生吧？繼續努力！」

我真的不知道，為什麼不是擁有精液、熟悉精液、射過精液的忠憲負責研發假精液，而是由一個天真無邪的正妹負責製造呢？這永遠是一個謎。

最後完美無缺的精液終於被滿臉通紅的佳姍研發出來，射在飾演義智的逸祥臉上，好濃，好黏，好真實——我卻孬種剪掉了，對不起啦哈哈哈！

第九十場，這一場戲拍得很累，因為我們從晚上七點集合，一路拍到凌晨六點。

大約凌晨一點多的時候，柯震東總算拍好了跑步的車拍畫面，進入他跟沈佳宜講電話的獨角戲。説是獨角戲也不對，因為為了幫助柯震東入戲，妍希親自打電話給柯震東，幫他提詞，給柯震東最理想的互動環境。她當然可以不必這麼做，但應該好好休息的她在家裡熬了一整夜，只為了多做這件事。

妍希給了新人柯震東很大的幫助，所以大家最後在電影院看到的921講電話的戲，都是演員真正的一來一往，而非僵硬的背台詞。

那一夜有一個隕石大的遺憾，我只寫給知情的人看……有人欠了我一堆葡萄！

第九十一場，這場戲我們分成兩大段拍。

第一大段是沈佳宜在跟一大群被大地震從電影院裡震出來的人，在西門町上遊蕩打電話。第二大段則是，沈佳宜走進小巷子裡，跟柯騰把多年懸而未解的心結打開。

第一大段的戲，出現了很多支跨越時空的新式手機，老實説在現場我已發現這一點，但我們劇組搜集到的舊手機不夠填充整個畫面，所以我下令照拍，只要在後製階段將發亮的手機螢幕改成綠色或黃色，就算過關。

結果網友似乎很多人在意這個不符合年代的畫面，覺得我們電影不夠用心。這貨真價實是很好的指控，我的確疏忽了，而且還是刻意疏忽。

這一場戲，特別謝謝在西門町集結的六百多名網友讀者，大家都很熱情，那天晚上我至少聽見了一千次「刀大加油！」，害我虎目含淚。

第二大段的戲，是整部電影真正的殺青戲，很高興那些年是結束在沈佳宜抬頭看月亮，想像著平行時空，暖暖地説：「謝謝你喜歡我。」

這一句經典對白，這一顆絕美鏡頭。

我想不出來，這部電影還能完結在哪一個更好的畫面上？

第一百零一場，比起早先兩個版本，柯騰在簽書會現場、或在捷運上接到沈佳宜的結婚通知，最後電影的版本是，柯騰在咖啡店接到沈佳宜的電話。原因如下：

首先，在捷運上拍攝電影很不簡單，一堆申請流程要跑，政府的限制也很多，只為了單一個場景跑到限制很多的地方拍攝，聽起來很有理想，但老實説我對拍電影的意志力不是理想，而是「愛」。

所以我想換一個比較方便拍、但也不失氣味的場地。那個地方就是咖啡店——那一間阿和與沈佳宜約會過的咖啡店。

這是我故意的選擇，讓不知情的柯騰坐在他喜歡的女孩曾待過的咖啡店（那女孩還在

這裡若有所思著屬於她的後悔），接到希望得到祝福的電話。

我認為後來咖啡店的安排比較好，不是因為拍攝起來比較簡單，而是因為場景有意義上的連結，作為一種電影符號也很好⋯⋯不那麼抽象的那種好。

在這裡我想説説自己對「堅持」的觀點。

我堅持要拍出一部讓我自己深深著迷的好電影，這是我對電影的堅持，而非固執一定要怎麼拍、在哪裡取景、對腦中的畫面毫不妥協才叫堅持。

如果我今天無法在精誠中學拍（校方不允許、或協調得出的拍攝時間不夠之類的），會是很大的遺憾，但我不會因為電影無法在精誠中學取景，我就放棄拍那些年。

如果電影無法在彰化拍攝（政府不支持、或別的縣市提供強大數倍的資源吸引劇組或資方之類的），這也是很大的遺憾，但我也不打算遺憾到放棄的程度。

在創作的精神層次上，固執常常是一件好事，那種瘋狂等級的渴望，一定是催生作品的絕對要素，這也就是為什麼我的小説改編電影授權賣出這麼多，最先拍完的卻是我自己導演的那些年──因為沒有任何人比我更在乎這部電影，無人能跟我較量這份固執。

但是，創作常常是有限制的。

或者説，有限制，才是創作的常態。

拍電影，眾所皆知很花錢，其最大的限制就是資金。

先別談後製與行銷，光是資金的限制就擠壓到攝影器材的質量、拍攝時間、交通移動、場景租借、美術工程、演員素質、臨演數量等，錢不可能無限多，大家的精力也不可能無限多，創作電影時遇到了資金限制是常態，解決的辦法有二：一種是認真找錢，一種是認真想辦法在限制內達到要求。

最美的，
徒勞無功

In Vain
but
Beautiful

雖然我只拍過一部短片一部長片，但我深刻體會到資金限制是每一個導演都要面對的問題。

即使你宣稱最不需要花錢、也可以不理會交稿時間的文字創作，根本沒有限制，可老實說，你的才華本身就是一個最大的限制。

有時候我們很堅持，表面上是一種堅定不移的態度，令人肅然起敬，但也很有可能是創作上的一種「不自覺的偷懶」。

「一定非得這麼幹，才能表達我心中的想法」這種念頭，真的很危險，它讓你繼續思考其他選項的慾望全都停滯，被形而上的、位階高尚的執著給征服，於是你放棄了思考更多的可能性──更可怕的是，你放棄了思考「更好選擇的存在」。

注意了，想克服限制，並不等於屈服限制。

拚命想得出一個變通的方案，不見得就是折衷。

而是，在重重限制底下不斷變強。

如果我無法在精誠中學拍那些年，是很可惜，但我會想出另一個方案，並且拍出一個讓我不遺憾的結果──精誠中學是最有意義的選項，但絕對不是鏡頭運動最理想的攝影選擇。

要是我無法取得黃舒駿的〈戀愛症候群〉當作沈佳宜與柯景騰的讀書戰鬥進行曲，我也會不斷哀求侯志堅生出一首並駕齊驅的配樂，或是繼續苦思是否還有歌曲符合那樣的

畫面節奏感與角色心境。（某種意義來說，我指定要黃舒駿的這首歌當該場戲的背景音樂，授權也順利談定，我對這一場戲的配樂思考就停止了。很自然，卻也很可怕。）

為了在捷運拍一個鏡頭勞師動眾大半天，不是不合理，但劇組就現實面提出異議時，我也給了自己一個機會重新思考。如果我想不出更好的方案，或是效果相等但執行上卻更有效率的方式，我回頭繼續固執我要在捷運上拍攝柯騰接沈佳宜的結婚電話，才有我堅持的意義，與堅持的價值。

擁有一份堅持的態度令人欽佩，但同時，也永遠別低估了自己的創造力。

第一百零四場，這場戲，絕對是電影裡最重要的一場戲。

毫無矯飾，我就是為了拍這一場戲，才拍了整部電影。

這一段畫面的連續鏡頭已經在我腦中拍了整整六年，每個畫面都經過我推敲再三。

我計畫，這一場戲在柯騰突然衝出去擁抱新郎之前，絕對不要有任何一顆鏡頭特別關注柯騰，徹底將柯騰當作是畫面裡的附帶配件，不要有臉部特寫，不要有手部握拳特寫，都不要，直到他忽然衝出！這樣才能夠讓觀眾整個嚇到。

然後，柯騰抱住新郎往前推擠，要採用慢動作鏡頭，聲音抽空，新郎不斷被逼退的過程中要一路撞倒許多東西。柯騰的眼睛緊閉。兩人直到新郎的背撞上桌緣才停住。停住那一瞬間，配樂高高揚起（但侯志堅下的音樂進點，比我原先的構想還要棒）。

257

最美的，
徒勞無功

In Vain
but
Beautiful

另一方面的鏡頭，沈佳宜的表情從驚訝，變成感到非常好笑，不禁噗哧笑了出來，因為她看見她最熟悉的那一個男孩——這個男孩不僅很幼稚，甚至幼稚到將所有的情感都宣洩在這一個悔恨交加的吻上。

成為新娘子的沈佳宜當然不後悔，因為她還是比較成熟，成熟到她已經可以包容柯騰在她的婚禮上，在她託付終身的老公上，盡情釋放她曾經難以理解的純真幼稚。

雖然這一場戲在我腦中拍過千百次，但百密一疏，我始終遺憾那一天晚上我少拍了一顆鏡頭：柯騰與新郎舌吻的超大特寫。這是真的，時光倒流的話我一定補拍這一個特寫，效果一定更感人。

當我第一次在台北電影節首映那些年的時候，全場觀眾看到柯騰衝上前狂吻新郎的畫面，先是大叫，然後是大笑，接下來是瘋狂的掌聲，掌聲衝到最高峰的時候，我聽見了哭聲。此後那些年變成一部非常神奇的電影，幾乎場場都在這場戲衝出洶湧翻騰的掌聲，笑淚交織。

我意外，也不意外。

因為這場戲就是那些年的全部，我的全部，所有人寄望而不可得的青春全部。

第一百零五場，這一場被我命名為「回憶大爆炸」的多重分鏡戲，到了這個階段，已經演化為許多必要畫面，隨時提供我們在拍攝每一場戲的時候，保持「這一顆鏡頭會用在回憶大爆炸上面喔！」的敏銳度。

除此之外，廖明毅的剪接真的很厲害，他試過很多排列組合的方式，從許多我們醞釀出來的絕佳素材中找出一個基本邏輯去組織這些回憶。我們討論了無數次如何更改畫面的順序、如何配合「那些年」的旋律起伏，好最大化觀眾心中的感動。

以結果來說，這些畫面的確太長了，但「太長」是我可以接受的批評，「太短」則不行。

太長的缺點是，由於太貼合「那些年」的旋律，導致它太像一首起承轉合都很完整的MV，但！但它至少是一個讓人感動掉淚的長版MV。

可若剪得太短，則無法累積觀眾的情緒，觀眾還沒掉淚，它便戛然結束……我無法接受。

它太長，所以並不完美。

我欣然接受這一份不完美，但我很喜歡它在不完美的姿態裡綻放出的辛酸光芒，以及所傳達出來的動人訊息。

第一百零六場，我沒有用上數學課裡的沈佳宜口白畫面，因為整部電影已經確立在柯

騰口白的基礎上，忽然跳脫到沈佳宜觀點，其實有邏輯上的問題。

我非常喜歡最後柯騰與沈佳宜站在畫面兩端，柯騰明顯裝酷說：「那我就繼續幼稚下去囉。」沈佳宜欣然同意說：「一定要喔！」真是太有愛了吧！

至於桌上那一個紅包，寫著「新婚快樂，我的青春」則是我親自寫上的筆跡，也真的就是那一年我寫給沈佳宜紅包上的祝福。

我知道，她收到了。

第一百零七場，跟第一百零八場，原本是我用來結束電影的場次，但我後來拿去放字幕。原因很簡單，就是我覺得用桌上的紅包當作電影真正的結束點，很漂亮，很俐落，再拖下去節奏就散了。

過去我常常會批評別人的電影結束時都拖拖拉拉的，如果交給我剪最後一刀，剪掉五分鐘，整部電影的節奏就正確了。

我這麼嘴砲批評別人的電影很拖，面對自己拍出來的電影，我卻忍不住想拖它一下，實在是報應啊報應！原來要剪掉自己辛辛苦苦拍出來的畫面是如此痛苦，以前的我實在是太嘴賤太自以為是太不懂割肉之苦。

即使是報應，但我真的不能跟別人一樣，再痛，也是要捨得，所以我強硬結束在第一百零六場，其餘的第一百零七跟第一百零八場，通通拿去放字幕！

我的痛，換來電影結束的呼吸正確，很值得！

結束了，這一場劇本演化之旅。

這本書僅僅放了三個劇本版本對照，但實際上我改了五十幾次，細節的變化層出不窮，許多微妙之處道之不盡。

我想這可能是第一本這麼囉嗦的電影劇本書，強行告訴所有人劇本的幕後思考過程，拆解，解碼，分析，反省，除錯，重組，再生。滔滔不絕，力盡筋疲。

我很喜歡娓娓道來故事箇中變化的緣由，因為我覺得劇本演化的過程一點也不神秘，編劇也不是一個神秘的特殊職業，導演的思考過程也不是一片神秘幽暗的森林，我更不想強調這一切背後最神秘的物質——天分，的重要。

我想讓大家感受到的，是努力。

不放棄繼續思考，想要讓劇本變得越來越好的努力。

我希望這本劇本創作書，可以讓喜歡「那些年，我們一起追的女孩」的人更加了解一場電影的背後累積了多少能量，一切得來不易。

我更期待此書能鼓舞每一個喜歡說故事的人，不管是寫散文、寫小說、寫電影電視劇劇本、作詞作曲、寫廣告文案、寫節目腳本、寫人物採訪等，天分是老天爺賞飯吃，但只要我們認真審視活過的生命，誠實面對自己，藉著不斷努力反芻我們已有的一切與渴望的所求，都可以創造精采的文本，賦予血肉，寫下打動自己的故事。

最後還是要說謝謝。

一萬次的謝謝，也表達不了我對每一個喜歡「那些年」的讀者與觀眾。

謝謝，謝謝。

【番外】

無限幸運，無敵幸福，我得以寫下這一篇感謝。

說謝謝，好像已是我拍電影後最常做的一件事。

能夠一直說謝謝的人肯定是非常非常的幸運，因為每一句謝謝的背後，都代表了一份支持的力量，以及一位給予擁抱的朋友。

我想這些年，我發生的一切值得我說一億次的謝謝。

「那些年，我們一起追的女孩」自2011年台北電影節首次登場以來，觀眾給予我們的肯定就非常巨大，電影所踏出的每一步都獲得我難以想像的支持，乃至電影走出台灣，海外的觀眾依然不吝給予「那些年，我們一起追的女孩」熱烈的掌聲，創下種種紀錄，尤其是香港觀眾的捧場，令我們漂亮刷新了華語片的最新票房成績，每次想起來，都覺得很不可思議。

在得知香港金像獎入圍了「兩岸最佳華語電影」之後，我就非常興奮，真的，那些年之前入圍各影展、各電影節的獎項裡都沒有一個涵蓋全面性的大獎（我們只入圍了一些新進導演獎、最佳新人、最佳女主角、最佳電影主題曲、觀眾票選獎之類），可以說，我對香港金像獎的期待要遠遠超過目前任何一個獎項……我真的，好想在香港延續那些年的奇蹟喔！

也因為香港是那些年的福地，我一直想好好回報，就連DVD都特別出了一個香港限定版本。此次出席金像獎，我跟柴姊說，讓我們自掏腰包邀請那些年的主要演員們飛到香港參與盛會（柴姊一口答允），以最完整的隊形走紅毯，讓香港觀眾知道，我們不會因為電影下映了老二就軟掉──真的，我們一直深深感謝，香港如此厚愛我們！

我一向是這樣的。

「志在參加，不在得獎」這八個字幾乎未曾說出我口，既然出海了，就想釣大魚（有志氣是一回事，結局下場是另一回事，我常常出糗）。這次也不例外。走紅毯前，穿好禮服的大家聚在柯震東的房間，氣氛有些焦躁不安，我很慎重地向一起前來參加金像獎的夥伴說：「如果真的發生了好事，大家一定要一起上台，每個人都可以說幾句話，這就是我為什麼請大家來的原因！」

很榮幸的，妍希、我跟柯震東，擔任最佳新進導演的頒獎人。

對稿時，我已經跟妍希密謀好，等一下要強吻柯震東，但我們的計畫並沒有讓柯震東知悉，他完全被冷落在一旁，非常可憐，容易緊張的他根本不曉得等一下會發生什麼事。

我們的計畫是，如果我問柯震東，我想親陳妍希不知道可不可以，若柯震東發笨說：「好啊，請便。」的話，妍希得立刻補上：「不行，你要怎麼親我，就要先怎麼親柯震東。」然後我照樣飛撲上去。

幸好柯震東再怎麼笨，電影的台詞也記熟了，他果然傻傻地接了台詞。

於是我衝刺上前，一把抓住，狠狠地吻了柯震東。

接下來的記憶我自動消除了謝謝……畢竟我的興趣不是吻柯震東。

我只是想獻給香港的大家，一段絕無僅有的那些年特別版頒獎，作為我們彼此了解的禮物。你們喜歡這個我完全不想記憶的禮物嗎哈哈？

該來的還是要來。

在大會宣布入圍名單的時候，結果即將揭曉，我真的非常非常緊張，絕對，我聽見了心臟狂跳的聲音，整個人都在發燙。我死命握住妍希的手，發現她的掌心同樣熱呼呼的，我沒有安慰她放輕鬆，因為我自己連呼吸都有困難。

然後我聽見了，侯孝賢導演慢慢唸出了「那些年」三個字。

我沒有大叫，因為我忘記了。

我沒有哭，我根本忘記了。

我沒有抱住妍希，我竟然忘記了。

但我沒有忘記——我站起來，向後方深深一鞠躬。

上了台，我做出我人生中最正確的一個決定：我讓所有人先發表感言。

我老是這樣，我老是將最想感謝的人直接請到我身邊，省下我應該說出口的謝謝，比較乾脆俐落。上次金馬獎我入圍了最佳新進導演獎，我也是將兩位執行導演與副導請到了我座位後方，跟他們說只要一唸到我的名字，大家就一起衝上台講感言，只可惜最後沒能上台得獎與他們分享榮耀，我丟臉了。

那些年在兩岸三地新馬都大受歡迎，金馬的新進導演獎卻落選，讓我深刻反省到，身為一個導演，我一定還不夠好，好到可以上台領獎。我一個人真的很差勁，但幸好整部電影閃耀著團結合作的光芒，於是……這次夠好了，好到足以讓超棒的大家，一人一手，拉著遠遠不夠好的我一起上台。

真的，我一直認為，是電影帶給我一切，而非我給了電影什麼。

金像獎，兩岸最佳華語電影。

我沒有假裝無法置信，因為我幻想在台上凝視這個獎座已久，連凝視的角度我都想好了，講稿也想好了，一點也不習慣的西裝我也勉強穿上了。

最美的，
徒勞無功

In Vain
but
Beautiful

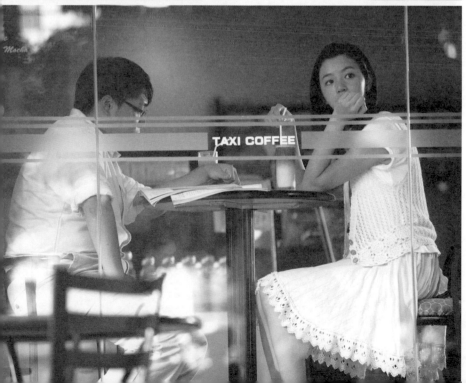

可站在獎座旁邊，我一眼都沒看它，我只是靜靜看著這群夥伴的臉。

我常常說，我總能將多年前的往事說得明明白白，並非我的記憶力好，而是我很喜歡回憶。那就交給我吧，你們這些忘東忘西的傢伙，你們好好看著獎座，但此時此刻，我要將你們臉上的表情，牢牢記住。

記一輩子。

柴姊一貫的優雅大方，彎彎很可愛但忘了感謝媽媽，昌憲當著一百個導演與製片的面表演難度最高的哭戲試鏡，鄢勝宇說了很多卻忘了在台上勃起，敖犬不忘本說自己是棒棒堂很帥，柯震東嗯嗯嗯，妍希說什麼我忘了因為我看呆了。

輪到我的時候，時間愕然結束了，我覺得真的好險！如果我第一個說，結果造成妍希無法好好發言的話，我一定會一路崩潰哭回台灣。

典禮結束，我一手牽著雀躍的女神，一手握著飛揚的女神，慢慢地走向記者訪問區，這簡直是夢想等級的畫面，感動程度總算超過了台北電影節的世界首映。

謝謝大家。

謝謝香港金像獎。

我的不完美，都讓一群好夥伴給圓滿了，很開心，很感謝。

這一場得來不易的戰鬥，在得來不易的那些年畢業旅行裡劃下句點。

現在我要對著這一座女神獎盃，說出我那一夜準備好了、卻沒能出口的話……

謝謝香港，謝謝所有喜歡那些年的人。

謝謝PTT鄉民對我的鼓勵與批評，我會繼續努力。

所有一切好與不好，我都收下了。

謝謝我的女友，她允許我拍了那麼一部深愛著另一個女孩的電影，她是如此的大量，如此容忍我的幼稚，如此的愛我。我要將我生命中最精采的獎盃，與她分享。

謝謝。

Chapter 10.

破紀錄感想

電影「那些年，我們一起追的女孩」，幕前幕後都誕生了很多奇蹟。

有些奇蹟我堅定其必然發生。

我相信，我們的製片團隊雖然沒有拍過電影，但只要我們團結合作，一定可以拍出讓大家又哭又笑的好作品。我相信，只要付出堅定的信任，每一個演員都能綻放輝眼的光芒。我相信，只要電影最後十分鐘讓我自己淚流不止，那些年就會在所有觀眾的心底留下一份鹹鹹的溫暖。我相信，台灣的觀眾會感受到電影裡蘊藏的愛。我相信，我都相信。

但，有些奇蹟我連想一秒鐘都沒想過。

不敢想，沒膽子想，沒心思想。沒有我想的份。

可是都發生了。

其中最巨大的奇蹟，就是在極短的時間內，「那些年」在海外地區不斷創下台灣電影的票房新紀錄，每一份紀錄都以「史上」作為句子的開頭。而奇蹟中的奇蹟，莫過於「那些年」能擠進香港史上最賣座華語電影的排行榜前十，更遑論最後竟逐步接近我心中的電影之神，星爺的冠軍紀錄。

今天與明天買票進電影院看「那些年，我們一起追的女孩」的人，都是參與締造最後紀錄的一部分。謝謝大家買票進戲院，看我用生命拍出來的，那義無反顧的深深一吻。

用「驚喜」兩字來形容，其實無法正確表達我心中的感受。

因為真正在我心中湧出的情緒，是「感激」。

我常常説，「那些年」是一部觀眾拍給觀眾看的電影，這是真心話。

從小看著港片長大，過年玩撲克賭錢，明明改變不了什麼卻老是愛搓牌，幻想自己有特異功能。我很小就知道，只要龍五的手上有槍，誰都殺不了他。我知道他媽的高義是雜碎。明明不知道自己在做什麼，我卻堅持要切牌。在還沒看過任何一本金庸小説之前，徐克的「笑傲江湖」就是我對武俠認知的全部。我明白葵花寶典練了會沒有老二。我知道陳家駒是金剛不死身。我嘗試了幾次將一顆飯粒黏在五筒上，但從來沒有成功扮作四筒過。無論如何我學到一件最重要的事，越爛的牌，越要用心打，牌品好，人品自然就會好。在開拍那些年之前，我在網上買了「記得香蕉成熟時」的DVD給柯震東和陳妍希看，希望他們知道我想拍出的青春悸動是什麼感覺。黃霑過世的時候我沒有哭，因為蒼生笑，不再寂寥，豪情仍在癡癡笑笑。

我的創作裡不時出現港片的影子。

《少林寺第八銅人》裡，七索説的那一句熱血對白：「挨打的本事，又豈是你們這些高高在上的和尚能了解的？」其實源自譚詠麟憤怒地説：「有些事是你們有錢人一輩子都不會懂的，那就是──義氣！」哈棒在交大初登場，對著張家訓的光頭一陣猛K，冷冷説道：「鐵頭功？鐵頭功？」當然翻玩自少林足球。雖然地球很危險，但火星更遠，我還是冒險在地球的大學教授劇本寫作，其中有專門的一堂課叫「周星馳風格的電影」內容分析。

在我人生最低潮的時候，我看著周星馳在沙灘上緊緊擁抱住張柏芝，對她説，謝謝妳的支持，謝謝！謝謝！謝謝妳今天來看我的演出，我一輩子都不會忘記，謝謝！謝謝……我哭了，哭得連我如此自信的人都無法置信的程度。至今「喜劇之王」依舊是我最喜歡的星爺電影。也所以，《殺手，流離尋岸的花》中，沉默寡言的鐵塊向小恩説了那句簡簡單單的告白：「我養妳。」

現在，「那些年」在香港大受歡迎，熱烈程度還在台灣之上，尚無法回神的呆傻之後，我有一種被香港深深擁抱的感激。

真的，謝謝香港的觀眾，你們瘋狂傳遞的口碑是最紮實的宣傳，沒有廣告比得上你們親自跟朋友説一句：「那些年真的很感人。」大家搞笑改編那些年電影預告的衍生短片，我也覺得很爆笑。

謝謝香港的戲院，你們排了這麼漂亮的場次與廳數給那些年，即使在網路流出讓我傷心的電影半成品、實際觀影人次漸漸減少之際，戲院依舊不離不棄。

謝謝香港的媒體，我們導演與演員幾乎沒辦法到香港宣傳的情況下，媒體保持了對那些年的強烈關注，常常留版面給我們。

266

最美的，
徒勞無功

In Vain
but
Beautiful

謝謝香港的藝人，你們都是閃閃發光的大明星，卻不吝惜你們對那些年的喜愛，常常公開發表觀影感想，常常嚇到我。

我更要謝謝香港的所有人，在媒體意識到「那些年」可能超越「功夫」的冠軍票房紀錄之際，大家沒有因此用力排擠「那些年」、抗拒「那些年」、討厭「那些年」，而是再接再厲地進戲院支持，戲院也情義相挺，保留了場次，催動最後的奇蹟發生。

與其說，那些年終於創下了紀錄，不如說，是大家的愛，共同讓紀錄發生了。

最美的，
徒勞無功

In Vain
but
Beautiful

我真誠希望，這是一個暫時的紀錄。

因為我太喜歡星爺了，太太太太太喜歡了，喜歡到，我比誰都想看到星爺重出江湖拍新電影。「那些年」的票房冠軍紀錄，隨時等待星爺出手刷新，當然也隨時等待更好看的香港電影來打破。這就是此紀錄最重要的意義。

謝謝香港的大家無私地愛「那些年」。

台灣是我的故鄉，是給予「那些年」強大力量的根。

從此以後，香港就是吹動「那些年」的翅膀了吧。

謝謝。

謝謝。

謝謝你們給了看港片長大的我，一個意義非凡的擁抱。

這一次我要反過來學「另一個柯景騰」的金馬得獎感想。

2011年最後一篇網誌，獻給所有喜歡「那些年，我們一起追的女孩」的觀眾。

你們讓我的33歲，非常完美。

最美的，
徒勞無功

In Vain
but
Beautiful

Chapter 11.

演員Casting表

By九把刀初製，請casting補充建議

最美的，
徒勞無功

In Vain
but
Beautiful

場次	需求	優先	註記
精誠班級	二十男，二十女	彰化在地就學優先	挑一個像模範生的班長
精誠班級	國文老師	慈眉善目	像王玥
精誠班級	英文老師	漂亮，殺氣	像江祖平
精誠班級	數學老師	精誠中學老師	
	殭屍	無聊的工作人員	
精誠班級	賴導	嚴肅	
精誠班級	教官	罵人氣勢很強	像陳揮文
	柯騰媽媽		王彩樺，黃嘉千
	柯騰爸爸	肥肥的	願意裸體
大學室友，孝綸	粗壯到爆炸		
大學室友，義智	宅爆了	精盡人亡	
大學室友，建漢	暫不找，有內定	就被內定啊！	為什麼內定的都是男生呢？為什麼沒有正妹用肉體賄賂導演交換角色呢？為什麼為什麼？
79	建偉	TVBS 周刊內定	強壯，踢技
77	建偉的女友	願意為電影藝術犧牲奉獻，為國片的復興付出青春的美好身體	願意小露的正妹
3	餐車老闆	中年男子	是否找真的？

30	車輪餅老闆娘	中年婦人	是否找真的？
35	柯騰鄰居	年約五十的男人	重鄉土台語口音
	約 500 名畢業生	出動精誠本部	
60	約 20 名臨演	不同於柯騰班上的臨演成員	
104	兩個女高中生	大家看了開心	正妹就對了
68	大一新生約 40 名	稍微會挑舞一點	直接在交大募集即可。需訓練大家跳救國團的第一支舞。
68	胖胖的女生	還蠻可愛的胖女孩	
69	男 gay 兩名	內定，交大同學飾演	為什麼這也是內定呢哈哈？
71	壯漢	極為粗暴的 25 歲左右壯漢	鬍碴
73~75	平溪路人臨演	不刻意多人，少少也好	
79	自由格鬥賽圍觀群眾，約 40 名	各式各樣的男生，夾雜著少許的女生	如果地點選在交大，直接在交大募集即可。
90	吵架的情侶	都是我的讀者，內定好了。Osf 與其男友阿中。	為什麼我自己內定的正妹讀者，都是有男友的呢？
97	921 交大住宿生	直接在交大募集	不修邊幅的睡衣
99	921 台北居民	大量的各年齡層臨演	形形色色
100	在圖書館念書的雜魚們	二十多名男男女女	直接在交大募集
103	男客人一名	35 歲中年男子	不拘
107	勃起爸媽	爸爸沉默寡言，媽媽三八多嘴	
111	婚禮會場應該有的人都該有	都穿正式衣服，男西裝襯衫，女小禮服，老曹的小孩由嬰靈飾演	工作人員或許會由廠商直接贊助
112	新郎	全聯先生	
	揹著石頭走路的怪人	高大，有型的乞丐模樣，揹著保麗龍大石頭走路	我的小說《功夫》的主角
特別支援	范逸臣與賴雅妍是否？		
特別支援	周杰倫是否？		

最美的，
徒勞無功

In Vain
but
Beautiful

Chapter 12.

那些年 日程表

月份	MON(一)	TUE(二)	WED(三)	THU(四)	FRI(五)	SAT(六)	SUN(日)
			導演組交新版劇本順場／次演時間	1 排戲 1300~1700 試拍內容	2 道具清單確認 服裝套數確認／提報 製片組和勘景整理 美術討論	3 攝影師討論風格 1300／ 美術／造型 排戲 1300~1700	4
七月	5 再次確認次要演員 試鏡 1300 柯騰／阿和武指見面 1500／建偉 排戲 1800~2200	6 彎彎 1200 讀本 武術練習 1430~1700 和武指見面(柯騰／建偉)1500 造型討論 1300~1500 排戲彎彎／柯騰／沈佳宜 1300~1700	7 勘景修正 1400~1500 次要演員和臨演討論 1500~1600 精誠中學七套制服和書包 x2	8 討論髮型 1700(柯騰／沈佳宜) 排戲 1500~1900 導演白天兩小時	9 導演攝影討論分鏡 新竹勘景 1	10 台北勘景 2	11 1500~1700 武術練習(健偉、柯、龍) 導演簽書會整天不行 排戲 1700~1900 柯騰／彎彎 次要演員試鏡 1900
	12 最後拍攝大表 試拍過 討論注裝 1300 柯騰 1500 佳宜 1700 該邊 導演組 1400	13 定裝／次要演員確認 定裝 1100 彎彎 1300 勃起 1500 老曹 1700 阿和 導演組(小子、雷孟、廖 1200)	14 導演攝影討論分鏡 勘景彰化 排戲 1300~1700 (柯、沈、彎、和) 拿 7d	15 美術道具確認討論 試拍彰化	16 導演攝影討論分鏡 勘景彰化／看臨演 武術出分鏡討論	17 定裝修正 導演白天三小時 排戲 1300~1700 (柯、沈、曹、 彎、和)	18 定勘 1 雷盂中午到六點不行
	19 早上復勘(北科大) 道具確認 1100~1400 導演攝影討論分鏡 排戲 1400~1800	20 早上復勘(輔大、明德) 排戲 1300~1700 (柯、沈) 1700~1900 逐場導討論(造型)	21 定勘 2 服裝發表 道具表 雷盂導白天不行	22 各組討論拍攝大表 雷盂導演白天不行 排戲 1800~2100 (柯、沈、曹 1500、和、 彎)	23 看片 最後服裝確認 最後道具確認 1300~1700 排戲(柯、沈)	24 定勘 3 導演不行 排戲 1300~1700 (柯、沈、和、該)	25 定勘 4 導演不行
	26 各組拍攝前置大會	27 開拍前調整 排戲 1300~1700(先約) (柯、沈、勃、曹)	28 開拍前調整	29 開拍前調整 排戲 1300~1700(先約) (柯、沈、和、曹)	30 開拍前調整 道具整理 服裝整理 製片組用具整理	31 排戲 1300~1700(先約) (柯、沈、勃、和)	1

注意事項：
7/27 阿和不行，7/20、22 勃起其中一天不行，7/19-21 研希其中一天請假看醫生

注意事項

- 導演組　拆解劇本　定拍攝進度
- 製片組　主景尋找
- 美術組　主景&道具　美術風格設定
- 造型組　各角色設定　服裝找尋
- 攝影組　拍攝風格　分鏡討論
- 演員組　排戲進度　casting進度

星期一	星期二	星期三	星期四	星期五	星期六	星期日
14	15 20:00 開進度會議	16 導演在彰化	17 進組時間	18	19	20
21	22	23 導演組順場表	24 攝影風格 10005D 或 REDONE／提前試拍 造型方向討論 1230 製片組勘景照片 次要演員 美術方向討論 1530	25	26	27 次要演員 casting 討論
28 次要演員選定 演員讀本 1000 決定器材	29 演員表及連絡方式	30 導演組拍攝大表 製片組確定場景大表	7/1 道具清單確認 服裝套數確認／提報 製片組勘景整理	7/2 排戲 3hr 美術討論	7/3 攝影師進組	7/4
7/5 各組拍攝前置大會	7/6 復勘 2	7/7 復勘 3	7/8 勘景討論 美術道具確認討論 服裝確認討論 導演白天兩小時	7/9 導演攝影討論分鏡 排戲 3hr	7/10 定裝 1	7/11 導演不行
7/12 最後拍攝大表 導演攝影討論分鏡	7/13 定裝修正	7/14 導演攝影討論分鏡	7/15 定裝 2 美術道具確認討論	7/16 定裝修正 導演攝影討論分鏡 排戲 3hr	7/17 定裝 3 導演白天三小時	7/18 定勘 1
7/19 定裝 4 道具確認 導演攝影討論分鏡	7/20 最後試拍 定裝修正	7/21 定勘 2 服裝表 道具表 雷孟導演白天不行	7/22 各組討論拍攝大表 雷孟導演白天不行	7/23 看片 最後服裝確認 最後道具確認 排戲 3hr	7/24 定勘 3 導演不行	7/25 定勘 4 導演不行
7/26 開拍前調整	7/27 開拍前調整	7/28 開拍前調整	7/29 開拍前調整	7/30 開拍前調整 道具整理 服裝整理 製片組用具整理	7/31 開拍前調整	8/1 開拍

Chapter 13.

那些年 順場表

序	場次	場景	劇情	時間	景別	柯騰	沈佳宜	勃起	老曹	該邊	彎彎	阿和	其他演員	服裝	道具
1	1	柯騰房間	勃起和阿和和催促柯騰快氣急出門	日	內	柯騰 D	沈佳宜 A	勃起 C				阿和 C		西裝/領帶/皮鞋	紅蘋果/單一手套
2	2	街道	柯騰騎腳踏車上學路線	日	外	柯騰 A									腳踏車
3	3	中華陸橋	柯騰騎車經過早餐店早餐	日	外	柯騰 A							早餐店老闆		腳踏車/早餐店/早餐/饅頭蛋熱豆漿
4	4	彰化街道	柯騰騎車遇到勃起	日	外	柯騰 A		勃起 A							腳踏車 x2/食物/早餐
5	5	精誠校門口	柯騰和勃起在校門口遇到阿和	日	外	柯騰 A		勃起 A				阿和 A			腳踏車 x2/食物/早餐
6	6	精誠校園內	柯騰和勃起和阿和遇到教官	日	外	柯騰 A		勃起 A				阿和 A	教官		腳踏車 x2/食物/早餐
7	6A	校園車棚	柯騰和勃起和阿和遇到教官	日	外	柯騰 A		勃起 A	老曹 A		彎彎 A	阿和 A			早餐(筒子)少年快報/NBA 球員卡/籃球卡/畫本英文空白考卷
8	7	高二教室	柯騰進教室，每個同學做著自己的事	日	內	柯騰 A	沈佳宜 A	勃起 A	老曹 A	該邊	彎彎 A	阿和 A	賴導校長及其他同學		畫本/筆/漫畫/像皮節/喬丹七代/小紙條/老曹手錶
9	8	精誠司令台	全校朝會，校長致詞，賴導打醒打瞌睡的柯騰	日	外	柯騰 A		勃起 A	老曹 A	該邊	彎彎 A	阿和 A	賴導校長及其他同學		
10	9	走廊	空竅陽光灑在走廊	日	外										
11	9A	高二教室	全班上國文課，柯騰和勃起起打手槍被發現	日	內	柯騰 A	沈佳宜 A	勃起 A	老曹 A	該邊	彎彎 A	阿和 A	國文老師		
12	10	走廊	賴導和國文老師在走廊罵柯騰和勃起訓話	日	外	柯騰 A		勃起 A		該邊	彎彎 A	阿和 A	國文老師/賴導		
13	10A	高二教室	沈佳宜和彎彎坐在論著走廊上的柯騰和勃起	日	內	柯騰 A	沈佳宜 A	勃起 A	老曹 A	該邊	彎彎 A	阿和 A			
14	10B	走廊	沈佳宜被賴導叫到走廊，要他管教柯騰和勃起	日	外	柯騰 A	沈佳宜 A	勃起 A	老曹 A	該邊	彎彎 A	阿和 A	國文老師/賴導		
15	11	高二教室	下課時，柯騰換座位到沈佳宜前面，勃起也換座位到柯騰的前面	日	內	柯騰 A		勃起 A	老曹 A	該邊	彎彎 A	阿和 A			撲克牌/考卷
16	12	高二教室	考試時間，柯騰亂寫後開始打陣，沈佳宜生氣	夜	內	柯騰 A	沈佳宜 A	勃起 A	老曹 A	該邊	彎彎 A	阿和 A			
17	13	高二教室	下課時，柯騰精光彎彎的塗鴉/沈佳宜兩人對話	夜	內	柯騰 A	沈佳宜 A		老曹 A	該邊	彎彎 A	阿和 A			課本塗鴉/簿樂多罐
18	14	彰化街景	大家一起騎車，每個路口就一一離開，最後阿和阿騰別欺彎和沈佳宜	昏	外	柯騰 A		勃起 A	老曹 A	該邊	彎彎 A	阿和 A			腳踏車 五輛
19	15	柯騰房間	柯騰打書房間隔絕人形的下體	夜	內	柯騰 A									李小龍海報
20	16	柯騰家浴室	柯騰在浴室洗澡洗頭	夜	內	柯騰 A									剩一點的洗髮精
21	16A	柯騰家廚房	柯騰在廚房煮菜菜阿騰全身精光偷吃菜	夜	內	柯騰 A					彎彎 A		柯媽		炒四季豆
22	16B	柯騰家餐廳	柯騰精光到飯廳偷吃菜阿給用力扒飯	夜	內	柯騰 A					彎彎 A		柯爸		飯菜
23	17	走廊	掃地時間，柯騰精光到飯廳偷菜術給彎彎和沈佳	日	外		沈佳宜 A				彎彎 A		打掃的同學		掃具
24	18	中走廊	老曹在沈佳宜面前運球術表現自己	日	外		沈佳宜 A		老曹 A						籃球
25	19	教室	柯騰看沈佳宜和沈佳宜彎彎聊天	日	內	柯騰 A					彎彎 A	阿和 A			汽車雜誌

序號	場次	地點	場景	時間	內/外	柯騰	沈佳宜	物起	老曹	該邊	彎彎	阿和	角色	道具
26	20	沈佳宜家樓下	物起用高音笛吹奏五音不全的曲的調/沈佳宜制止	夜	外		沈佳宜 A	物起 A						高音笛
27	21	柯騰房間	柯騰打完籃球看著牆上王祖賢的海報	夜	內	柯騰 A								
28	22	教室	英文課/阿騰將課本忘在沈佳宜/阿騰被英文老師處罰	日	內	柯騰 A	沈佳宜 A	物起 A	老曹 A	該邊 A	彎彎 A	阿和 A	英文老師	椅子
29	23	走廊	阿騰學妹拿子在走廊青蛙跳	日	外	柯騰 A								
30	23A	教室	全班朗讀英文/沈佳宜看著阿騰空獨的英文課本	日	內	柯騰	沈佳宜 A	物起	老曹 A	該邊 A	彎彎 A	阿和 A	英文老師	全班英文課本
31	24	書店（文具店）	沈佳宜有心事的和阿騰彎在書店看文具	昏/夜	內		沈佳宜 A				彎彎 A			漫畫/螢光筆
32	25	教室前走廊	中午吃飯時間/沈佳宜和阿騰說沒有老曹拿打摺	日	內	柯騰 A	沈佳宜 A	物起 A	老曹 A	該邊 A	彎彎 A	阿和 A		便當/籃球/漫畫
33	26	校園車棚	阿騰牽腳踏車/沈佳宜拿考卷給阿騰	昏	外	柯騰 A	沈佳宜 A				彎彎 A	阿和 A		腳踏車/耳機（隨身聽）/腳踏車大鎖/原子筆/考卷
34	27	柯騰房間	阿騰全身精光的帶著一碗飯走進房間/看著桌上考卷	夜	內	柯騰 A					彎彎 A			考卷/飯/拖鞋
35	29	高二教室	早自習時間阿騰趴睡/沈佳宜用筆戳柯騰要他交出考卷	日	內	柯騰 A	沈佳宜 A	物起 A	老曹 A	該邊 A	彎彎 A	阿和 A	柯媽	早餐/原子筆/考卷/修正液
36	29	永樂夜市	彎彎和沈佳宜買紅豆餅聊阿騰的事	昏	外		沈佳宜 A				彎彎 A			紅豆餅/珍奶奶茶/油餅
37	30	柯騰家書房	阿騰在書房念書/柯媽媽拿稀飯進來/阿騰睡覺在書桌上	夜	內	柯騰 A		物起 A	老曹 A	該邊 A	彎彎 A		柯媽	參考書/稀飯/數學習題
38	31	彰化肉圓	大家一起在吃彰化肉圓	晨	內/外	柯騰 A		物起 A	老曹 A	該邊 A	彎彎 A	阿和 A		肉圓/球員卡/牛書
39	32	高二教室	該邊變魔術給沈佳宜看/沈佳宜在訂正	日	內	柯騰 A	沈佳宜 A	物起 A	老曹 A	該邊 A	彎彎 A	阿和 A		原子筆/參考書
40	33	柯騰家廁所	阿騰坐在馬桶上讀英文/大考在門外等廁所	夜	內	柯騰 A					彎彎 A		柯媽	拖鞋/英文課本
41	34	柯騰家陽台	阿騰在陽台念英文抄到鄰居	夜	外	柯騰 A					彎彎 A		惡鄰居	英文課本/博美狗
42	35	高二教室	發考卷/阿騰成績進步/柯騰和沈佳宜討論兩人的人生觀	日	外	柯騰 A	沈佳宜 A	物起 A	老曹 A	該邊 A	彎彎 A	阿和 A	數學老師	改好的數學考卷/書包
43	36	體育場	體育課打球休息/阿騰彎彎沈佳宜三人在聊天	日	外	柯騰 A	沈佳宜 A	物起 A	老曹 A	該邊 A	彎彎 A	阿和 A		礦泉水/椅子/籃球
44	37	八卦山	一群屍體跑動/一隻狗掙脫鈴鐺/一個墳石頭的怪人柯騰彎彎沈佳宜	夜	外	柯騰	沈佳宜 A		老曹 A		彎彎 A		一群屍體人	消防栓/狗/鈴鐺/石頭
45	38	學校廁所	阿騰在尿尿/老曹要阿騰聚他寫情書給沈佳宜	日	內	柯騰 A		物起 A	老曹 A	該邊 A	彎彎 A	阿和 A		一罐青棒茶
46	39	學校一樓掃地區	掃地時間/沈佳宜要柯騰留校念書	昏	外	柯騰 A	沈佳宜 A	物起 A	老曹 A	該邊 A	彎彎 A	阿和 A		垃圾袋/落葉/掃具
47	40	學校	夜晚校園空景	夜	外									
48	40A	夜間教室	阿騰和沈佳宜留校念書/沈佳宜發現老曹寫的情書是柯騰寫的	夜	內	柯騰 A	沈佳宜 A							乾麵/課本/文具/情書

鏡號	場次	場景	場景內容	時間	內/外	柯騰	沈佳宜	物起	老曹A	該邊	彎彎	阿和	其他同學/老師	道具	天氣
49	40Ains		老曹運球示愛畫面						老曹A					籃球	
50	41	精誠中學	柯騰帶地時間背英文課文	夜	外	柯騰A									
51	41A	柯騰家陽台	柯騰在操台大聲朗誦課文	夜	內	柯騰A									
52	41B	夜間教室	柯騰和沈佳宜校念書			柯騰A	沈佳宜A								
53	41C		待寫參考書用螢光筆劃重點												
54	41D		解題畫面/得字畫面												
55	41E	柯騰家陽台	柯騰在陽台用英文和鄰居對罵	夜	外	柯騰A							惡鄰居		
56	41F	柯騰家	時鐘的指針越來越快												
57	41G	教室	沈佳宜和柯騰一前一後的念書			柯騰A	沈佳宜A								
58	42	中走廊	公佈欄大家看著名次柯騰輸給沈佳宜了	日	外	柯騰A	沈佳宜A	物起A	老曹A	該邊	彎彎A	阿和	其他同學	公佈欄/名次榜單	
59	43	夜間教室	下大雨/沈佳宜和柯騰念書柯騰突然離開教室留給沈佳宜一人	夜	內	柯騰A		物起A	老曹A					參考書/課本/文具	下大雨
60	44	中華陸橋	柯騰在大雨中騎著腳踏車	夜	外	柯騰A								腳踏車	下大雨
61	44A	家庭理髮店	柯騰一身狼狽進到家庭理髮店要求理光頭	夜	內	柯騰A							老闆	腳踏車	下大雨
62	45	夜間教室	下大雨/光頭柯騰回到教室沈佳宜驚訝地	夜	內	柯騰B	沈佳宜A							參考書/課本/文具	下大雨
63	46	精誠福利社	男孩買下來吃粽子聊天/天沈佳宜的綁	日	內	柯騰B	沈佳宜B	物起A	老曹A	該邊	彎彎A	阿和	其他同學		
64	47	訓導處外走廊	男孩們吵吵鬧鬧經過走廊/班長邊哭邊向班導和教官解釋	日	外	柯騰B	沈佳宜B	物起B	老曹A	該邊	彎彎B	阿和	班長班導/教官/周班長/其他同學		
65	48	高二教室	教官懷疑班上同學偷錢/同學拿書包丟教官	日	內	柯騰B	沈佳宜B	物起B	老曹A	該邊	彎彎A	阿和	其他同學/教官		
66	49	訓導處外走廊	班國導教官溝通/沈佳宜在哭男孩子安慰地	昏	外	柯騰A	沈佳宜B	物起B	老曹A	該邊	彎彎A	阿和	其他同學/教官班導		
67	50	夜間教室	全部人留下來玩火鍋晚自習男孩們輪流替沈佳宜夾菜	夜	內	柯騰A	沈佳宜B	物起A	老曹A	該邊	彎彎A	阿和	其他同學	火鍋/菜/碗筷	
68	51	學校典禮會場	畢業典禮沈佳宜上台致詞	日	內	柯騰A	沈佳宜A	物起A	老曹A	該邊	彎彎A	阿和	其他同學/教師/教官		
69	52	學校典禮會場外	男孩們在打鬧/彎彎和沈佳宜拿著花束聊天	日	外	柯騰A	沈佳宜A	物起B	老曹A	該邊	彎彎A	阿和	其他同學/教師/教官	花束	
70	53	酷熱的教室	教室內在舉行著考試/沈佳宜身體不適	日	內	柯騰A	沈佳宜A	物起B	老曹A	該邊	彎彎A	阿和	其他同學/教師		
71	54	主動海邊撿蜆	大家在海邊放從火烤肉烤肉魚玩水	日	外	柯騰A	沈佳宜A	物起A	老曹A	該邊	彎彎A	阿和		煙火/烤肉用具/烤肉魚	
72	55	海邊	黃昏夕陽西下男孩們看沈佳宜看傻了眼	昏	外	柯騰A	沈佳宜A	物起A	老曹A	該邊	彎彎A	阿和			
73	56	柯騰房間	柯騰戴著眼鏡到一半突然接到沈佳宜在哭泣的電話	夜	內	柯騰A	沈佳宜A					阿和		電話/衣服/蠟筆	
74	57	沈佳宜家樓下	柯騰安想著因為聯考考差而哭泣的沈佳宜	夜	外	柯騰A	沈佳宜A					阿和		電話/腳踏車/衛生紙	

#	場次	場景	內容	時段	內/外	柯騰	沈佳宜	勁起	老曾	該邊	彎彎	阿和	其他角色	紙袋衣服/寫幹字的大紙牌
75	58	彰化車站	火車站(不同時間)同時間裡大家帶著行李輪流上車/柯騰將衣服送給沈佳流	日	外	柯騰A	沈佳宜A	勁起A	老曾A	該邊A	彎彎A	阿和A		
76	58	火車上	不同時間點大家在火車上整理衣服/沈佳宜打開紙袋拿出衣服	日	內	柯騰A					彎彎A	阿和A		衣服/筆
77	59	柯騰房間	柯騰在畫衣服	夜	內	柯騰A								
78	59ins	交大校園	交大校園空景	日/夜	外									
79	60	交大門口	柯騰揹著背包站在交大門口	日	外	柯騰C								
80	60A	交大竹湖旁	迎新晚會/柯騰奏著一個胖胖的女孩跳舞	夜	外	柯騰C							其他學生/胖女孩	藍白拖
81	61	交大男舍	柯騰穿著藍白拖在男舍走來走去	昏	內	柯騰C								
82	62	交大男舍樓窗	男舍遠望景象/柯騰在欄桿上畫人形/友在打電動/義智看著一片/孝綸彎腰綁鞋/建漢看書										兩名男同學	
83	63	交大男舍走廊	一堆男生在排隊等柯騰/阿騰叫給沈佳宜/出漢打給沈女	夜	內	柯騰C							壯漢(排隊的)男同學們	兩個公共電話/服盆/藍白拖/漫畫滿藍雙手
84	64	女生宿舍樓窗	沈佳宜穿著阿騰送的衣服和阿騰講電話	夜	內	柯騰C	沈佳宜C							電話
85	65	平溪車站月台	沈佳宜和柯騰看電影電車離去/沈佳宜說下一隻手套給柯騰	日	外	柯騰C	沈佳宜C							手套/電聯車
86	66	平溪鐵軌	沈佳宜和柯騰沿著鐵軌走路聊天	日	外	柯騰C	沈佳宜C							手套
87	67	平溪老街	沈佳宜和柯騰兩人將頭望著天燈上放上天	昏	外	柯騰C	沈佳宜C							手套/天燈
88	68	交大大浴室	柯騰在浴室洗澡		內	柯騰C								肥皂/洗髮精/牙膏/牙刷
89	69	交大男舍樓窗	義智拿寶特瓶尿/孝綸起身運動/濕淋淋的柯騰出現在樓室門口		內	柯騰C							孝綸/義智/建漢	臉盆/李小龍海報/質特瓶
90	70	交大男舍外走廊	柯騰在公佈欄貼格鬥海報/一間一間敲門問/撞見建偉和女友做愛		內	柯騰C							其他男同學	公佈欄/格鬥大賽海報
91	71	交大男舍走廊	柯騰好不容易跑到柯騰講電話	夜	內	柯騰C							建漢/建偉女友	
92	72	女生宿舍樓室	沈佳宜在樓室內和柯騰講電話	夜	內	柯騰C	沈佳宜C							
93	72A	交大地下室	觀劇到現場柯騰和建偉打柯/沈佳宜中途離場	夜	內	柯騰C	沈佳宜C						其他同學/建偉女友/建偉女友	建偉流鼻血
94	73	交大男舍樓下	受傷的柯騰和女友回到宿舍下/沈佳宜坐在樓下開始飄雨/兩人爭吵	夜	外	柯騰C	沈佳宜C						其他男同學	柯騰鼻青臉腫 (開始飄雨)
95	74	交大男舍樓下	沈佳宜坐在石階上哭泣	晨	外		沈佳宜C							
96	75	交大竹湖旁	柯騰坐在竹湖邊呆看著湖面	晨	外	柯騰C								柯騰鼻青臉腫

序號	場次	場景	內容	日/夜	內/外	柯騰	沈佳宜	老曹	物起	該邊	阿和	李綸/義智/建漢	道具	飄雨
97	76A	交大竹湖旁	柯騰和安全走過湖畔（不同時間）	日	外									
98	77	交大男舍樓下	沈佳宜坐在石階上哭泣/柯騰回來找她 擦去男著上雨水淚水	晨	外	柯騰 C	沈佳宜 C							飄雨
99	78	切割講電話畫面	該邊眼眼程鬆的講電話		內					該邊 B				
100	78A	切割講電話畫面	物起在車旁斷外講電話		外				物起 B					
101	78B	切割講電話畫面	阿和講講電話								阿和 B			
102	78C	切割講電話畫面	老曹在機車上講電話	日	外			老曹 B						
103	78D	路段	老曹騎車戴著新的安全帽	日	內			老曹 B					摩托車/老曹安全帽/新安全帽	
104	78E	火車上	阿和坐火車北上	日	外									
105	79	國北師校園一角	阿和向沈佳宜告白	日	外		沈佳宜 C				阿和 B			
106	80	國北師學校外	老曹騎車到國北師校外看見阿和奉著沈佳宜	日	外		沈佳宜 C	老曹 B			阿和 B			
107	81	交大校門口	老曹去找柯騰打架	晨	外			老曹 B						
108	82	交大男舍走廊	柯騰拿著鞋撿益落實的經過公共電話	夜	內	柯騰 C								
109	83	交大男舍樓室	四個男生在宿舍裡打手槍	夜	內	柯騰 C						孝綸/義智/建漢	衛生紙/電腦/滑鼠/精液	
110	84	大玻璃窗冰店或咖啡店	阿和和沈佳宜吃冰心不在焉的看窗外情侶吵架	日	內		沈佳宜 C				阿和 B	情侶		
111	84A	大玻璃窗冰店或咖啡店外	一對情侶吵架	日	外						阿和 B	情侶		
112	85	高二教室	午休時間/沈佳宜看見阿騰對老曹惡作劇	日	內	柯騰 A	沈佳宜 A	老曹 A	物起 A		阿和 A			
113	86	國北師校園一角	阿和奉著沈佳宜的手/沈佳宜鬆手兩人	日	外	柯騰 C	沈佳宜 C			該邊 A	阿和 A			
114	87	交大課場	柯騰一個人在操場跑步	晨	外	柯騰 C								
115	88	交大男舍樓室	阿騰倒臥起坐/孝綸看著 A 片/義智/建漢 在睡夢中突然大地震	夜	內	柯騰 C						孝綸/義智/建漢		
116	89	交大信舍下廣場	大家因為地震部跑在廣場打電話	夜	外	柯騰 C						孝綸/義智/建漢/其他超級多人	手機	
117	90	新竹光復路段	柯騰騎車在人煙稀少的山區停下打電話	夜	外	柯騰 C							機車/手機/安全帽	
118	91	台北大馬路	沈佳宜在大馬路人群中和阿騰講電話	夜	外		沈佳宜 C						手機	
119	91A	新竹光復路段	阿騰在路邊和沈佳宜講電話	夜	外	柯騰 C							機車/手機/安全帽	
120	92	交大圖書館	大家在 K 書/阿騰用筆記型電腦在寫小說	日	外	柯騰 C								
121	93	連鎖書店	阿騰在寫小說畫面	日	內	柯騰 D								
122	93A	樓梯間	阿騰在寫小說畫面	日	內	柯騰 D								
123	93B	廁所	阿騰在寫小說畫面	日	內	柯騰 D								
124	93C	咖啡店	阿騰在寫小說畫面	日	內	柯騰 D								

No	場景	地點	內容	日/夜	內/外	柯騰	沈佳宜	勃起	老曹	彎彎/該邊	阿和	其他角色	道具/備註
125	93D	任何場地	柯騰在寫小說畫面	日	內	柯騰 D							
126	94	A 咖啡店	柯騰在寫小說/方文山講手機/周杰倫和唱片宣傳	日	內	柯騰 D						方文山/周杰倫/唱片宣傳	
127	95	汽車展售廠	西裝筆挺的老曹在向客人展售雙汽車	日	內/外				老曹 C			看車客人	
128	96	圖書館	該邊在圖書館變魔術給高中美女看	日	內					該邊 C			
129	97	馬路邊	阿和在車上將裝滿尿液的寶特瓶往外倒/接起電話和客戶約	日	外						阿和 C		
130	98	彰化銅板燒肉店	勃起拿著行李和父母告別	日	內/外			勃起 C				勃起爸媽	
131	99	機場空景	飛機從跑道起飛	日	外								
132	99A	馬路上	一架飛機從站在紅綠燈口的柯騰頭上飛過	日	外	柯騰 D							
133	100	彎彎紀錄片片段		日									
134	101	約會咖啡廳	柯騰坐在咖啡廳接西裝蘋果被打來的電話	日	內	柯騰 D		勃起 C			阿和 C		
135	102	柯騰房間(同S1)	柯騰穿著西裝看著蘋果被敲慌促出門	日	內	柯騰 D		勃起 C			阿和 C		西裝/領帶/帶/皮鞋　紅蘋果單隻手套
136	103	宴客餐廳	大家參加沈佳宜的婚禮	日	內	柯騰 D	沈佳宜 D	勃起 C	老曹 C	彎彎 C	阿和 C	新郎/老曹太太/大學靈小孩/教官學校老師/服務生其他客人	
137	104	宴客餐廳	喜宴結束眾人在門口發喜糖,柯懶衝上前親新郎	日	內	柯騰 D	沈佳宜 D	勃起 C	老曹 C	彎彎 C	阿和 C	新郎/老曹太太/大學靈小孩/教官學校老師/服務生其他客人	喜糖
138	105	剪接以拍攝的畫面	回憶片段拍攝	日	內	柯騰 D							
139	106	宴客餐廳	大家輪流吻新郎/沈佳宜含著淚看著下阿騰/阿騰紅包上寫的字	日	內	柯騰 D	沈佳宜 D	勃起 C	老曹 C	彎彎 C	阿和 C	新郎/老曹太太/大學靈小孩/教官學校老師/服務生其他客人	禮金紅包/禮金桌
140	107	大魯閣打擊場	大家參加完宴要要去打棒球/大夥叫阿騰寫下大家的故事	日	外	柯騰 D		勃起 C	老曹 C	該邊 C	阿和 C		
141	108	可見外景的咖啡廳	柯騰在電腦上敲快的打字/那些年/我們一起追的女孩	日	內/外	河騰 D		勃起 C	老曹 C	該邊 C	阿和 C		電腦

Chapter 14.

那些年的愛，與被愛

1990年8月	13歲的男孩進入精誠中學國中部，遇到13歲的女孩
1993年8月	16歲的男孩與一群笨蛋為了女孩直升精誠高中部
2005年6月	男孩們目送了最喜歡的女孩找到了幸福
2006年6月	《那些年，我們一起追女孩》原著小說誕生
2009 / 09 / 09	九把刀寫下電影劇本第一個字
2010 / 02 / 23	電影劇本7.2版完成，142場次，以此本開始籌拍
2010 / 04 / 23	那些年初始最大股東撤掉一半資金，大地震
2010 / 04 / 27	臨時股東會議，九把刀與柴姊聯手扛起電影
2010 / 06 / 13	電影蘋果戰鬥T誕生
2010 / 06 / 15	端午節九把刀開始禁槍為電影集氣
2010 / 06 / 17	那些年劇組正式成立
2010 / 07 / 07	申請電影輔導金新人組，獲五百萬補助

282

最美的，
徒勞無功

In Vain
but
Beautiful

2010 / 07 / 15　練兵之始，拍攝那些年前導影片

2010 / 07 / 20　電影劇本10.6版本完成，108場次，定稿

2010 / 08 / 01　在彰化八卦山大佛前拍第一顆鏡頭，天空出現兩道彩虹

2010 / 08 / 02　在精誠中學正式開鏡，第一場拍教室打手槍

2010 / 09 / 15　在精誠中學小殺青，妍希寶貝變大花臉

2011 / 02 / 16　補拍平溪冬天場景，天空出現兩道彩虹

2011 / 02 / 17　補拍在西門町拍攝921沈佳宜講電話，大殺青

2011 / 04 / 17　獲得新聞局優良電影劇本獎佳作

2011 / 05 / 27　電影後製完成

2011 / 06 / 25　輔導級通過，柴姊桌上多了一條大便

2011 / 06 / 26　台北電影節登場

2011 / 07 / 01　榮獲國際青年導演競賽，觀眾票選獎

2011 / 07 / 15　官方臉書網站，公佈台灣口碑場時間與方式

2011 / 08 / 06　七夕閃映口碑場

2011 / 08 / 09　香港夏日電影節登場

2011 / 08 / 10　電影創作書《再一次相遇》出版

2011 / 08 / 12　那些年口碑場開始，創下一天三場上映--週的紀錄

2011 / 08 / 17　西門町首映，口碑場累積票房2,000萬

最美的，
徒勞無功

In Vain
but
Beautiful

2011 / 08 / 19　那些年在台灣全面上映，四天票房破億

2011 / 10 / 20　香港上映

2011 / 10 / 23　參加東京影展（創下全影展售票最快紀錄）

2011 / 11 / 10　新加坡與馬來西亞同時上映

2011 / 11 / 26　金馬獎頒獎典禮，柯震東獲選最佳新進演員獎

2011 / 12 / 31　刷新香港華語電影史上最賣座票房，榮獲冠軍！

2012 / 01 / 19　那些年終於在台灣首輪戲院下檔，創下國片映期最長紀錄

2012 / 03 / 14　白色情人節發行DVD，一週內完售絕版

2012 / 03 / 24　衛視電影台首播，收視率打破數字上的所有紀錄（不分國片外片）

那些年，屬於我們大家的榮耀

· 官方臉書粉絲人數達93萬人，持續超越有史以來，所有台灣電影官方臉書粉絲的「總和」

· 《再一次相遇》，台灣與大陸電影史上最暢銷的電影幕後創作書

· 《那些年，我們一起追的女孩》原著小說，創下2011年台灣各大書局通路文學類暢銷冠軍

· 電影主題曲「那些年」MV創下YouTube點閱數27,800,000次，114,450人按讚，打破華語MV史上所有關於數字類的全部紀錄

· 前導電影預告點閱1,240,000次

· 白爛打手槍爭議電影預告點閱600,000次

· 第一支正式電影預告點閱2,850,000次（為台灣電影史之冠！）

· 第二支正式電影預告點閱1,250,000次

最美的，
徒勞無功

In Vain
but
Beautiful

※入圍台北電影節（獲得國際青年導演競賽，觀眾票選獎）

※入圍香港夏日電影節（創下四分鐘售完所有場次紀錄）

※入圍東京影展（創下六分鐘售完所有場次紀錄）

※入圍金馬獎四項提名（最佳女主角陳妍希、最佳新進演員柯震東、最佳新導演九把刀、最佳電影主題曲那些年），最後柯震東獲選最佳新進演員獎！

※入圍亞洲電影獎兩項提名（最佳女主角陳妍希，最佳新進演員柯震東）

※入圍華語電影傳媒大獎（獲得最受觀眾矚目電影、最受觀眾矚目表演、最佳新進演員、最佳新進導演四大獎）

※入圍全球華語榜中榜年度大獎（獲得港台最佳女演員、最佳新進導演）

※入圍義大利影展、澳洲影展、德國五湖影展、紐約亞洲電影節（台灣篇開幕片），韓國即將進行商業放映

※入圍香港金像獎最佳兩岸華語電影

◎在台灣創下上映日期最久（不含口碑場，自8/19上映至隔年1/19，共五個月整）

· 台灣（總票房4億1千萬台幣，為歷年台灣電影賣座第三名）

· 香港（總票房6186萬港幣，為歷年華語片賣座冠軍）

．新加坡（票房226萬美金，為2011年華語片賣座第一名）

．馬來西亞（票房139萬美金，為2011年華語片賣座第四名）

．大陸（票房7580萬人民幣，創下台灣電影在大陸最賣座紀錄）

☆電影在電視上首播，於衛視電影台創下台灣有線電視與無線電視史上，最高的收視
率紀錄：最高收視率9.27，平均收視率7.14，估計當晚有超過三百萬觀眾不約而同收
看那些年。

（參考數字：賽德克‧巴萊平均收視率3.64，瞬間最高收視率5.13，海角七號平均收視率3.5，
雞排英雄平均收視率3.48）

最美的，
徒勞無功

In Vain but Beautiful

國家圖書館出版品預行編目資料

最美的，徒勞無功：《那些年，我們一起追的女孩》電影劇本書／
九把刀著.－初版.－臺北市：春天出版國際, 2012.07
　　面；　公分.－(九把刀電影院；16)
ISBN 978-986-6000-31-7(平裝)

1.電影劇本

987.34　　　　　　101012337

九把刀電影院 16
最美的，徒勞無功

作　　者　◎ 九把刀
作家經紀／活動洽詢 ◎群星瑞智藝能有限公司（02-55565900）

總 編 輯　◎ 莊宜勳
主　　編　◎ 鍾靈
封面設計　◎ 克里斯
排　　版　◎ 克里斯、三石設計

出 版 者　◎ 春天出版國際文化有限公司
地　　址　◎ 台北市信義路四段458號3樓
電　　話　◎ 02-7718-0898
傳　　真　◎ 02-7718-2388
E－mail　◎ frank.spring@msa.hinet.net
網　　址　◎ http://www.bookspring.com.tw
部 落 格　◎ http://blog.pixnet.net/bookspring
郵政帳號　◎ 19705538
戶　　名　◎ 春天出版國際文化有限公司
法律顧問　◎ 蕭顯忠律師事務所
出版日期　◎ 二〇一二年七月初版
定　　價　◎ 280元

總 經 銷　◎ 楨德圖書事業有限公司
地　　址　◎ 台北縣新店市復興路45號3樓
電　　話　◎ 02-2219-2839
傳　　真　◎ 02-8667-2510
香港總代理　◎ 一代匯集
地　　址　◎ 九龍旺角塘尾道64號 龍駒企業大廈10 B&D室
電　　話　◎ 852-2783-8102
傳　　真　◎ 852-2396-0050